字母设计 1

字母设计 2

数字字体设计

成语字体设计

主题招贴海报设计

公益广告字体设计

设计展版式设计

展览海报版式设计

传统书韵字体版式设计

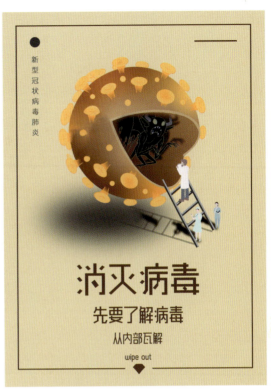

病毒防护字体版式设计1

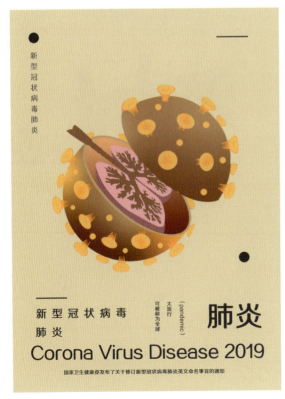

病毒防护字体版式设计2

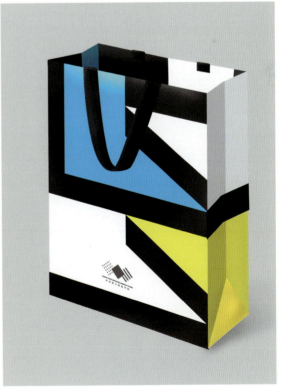

教师提袋字体版式设计

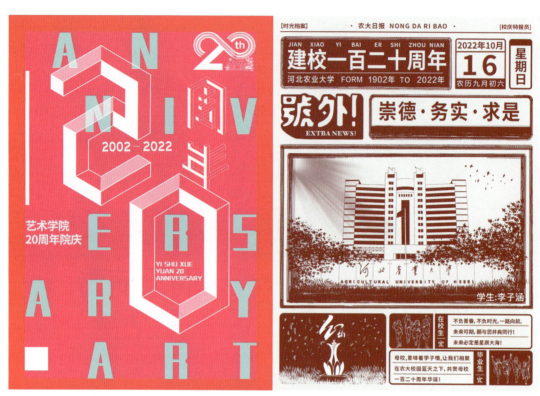

杂志封面字体版式设计

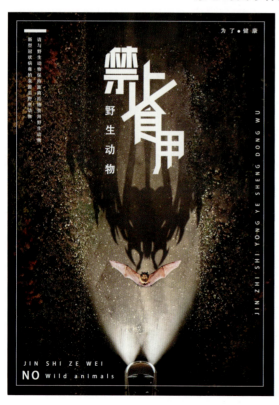

保护野生动物字体版式设计

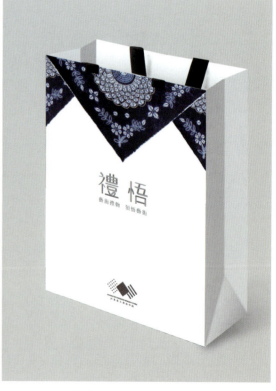

扎染提袋字体版式设计

高等院校艺术设计系列教材

字体与版式设计

宋志明　张晓波　编著

清华大学出版社
北京

内 容 简 介

文字是人类告别野蛮时代、进入文明社会的一大标志。文字经历了几千年的沧桑，它不但是社会文化得以传承、积累和发展的载体，本身也随着社会的发展而变化；不论是东方还是西方，文字已成为独立的文化符号，成为文化交流不可分割的载体。

本书共分为 5 章，系统地介绍了字体与版式设计的原理、类型、方法、实施程序等基础理论知识，将字体设计与版式设计两个独立的内容合二为一，以增强读者字体设计的独立应用能力和版式设计的综合能力。

本书适合作为高等院校艺术设计类相关专业本科生和高职生的教学用书及自学教材，同时也适合作为从事设计领域相关专业读者的学习参考用书。

本书封面贴有清华大学出版社防伪标签，无标签者不得销售。
版权所有，侵权必究。举报：010-62782989，beiqinquan@tup.tsinghua.edu.cn。

图书在版编目(CIP)数据

字体与版式设计 / 宋志明，张晓波编著. -- 北京：
清华大学出版社，2024.8. -- (高等院校艺术设计系列教材). -- ISBN 978-7-302-66648-6
Ⅰ. J292.13；J293；TS881
中国国家版本馆 CIP 数据核字第 2024TS3076 号

责任编辑：陈冬梅　陈立静
封面设计：刘孝琼
责任校对：李玉茹
责任印制：刘　菲

出版发行：清华大学出版社
网　　址：https://www.tup.com.cn, https://www.wqxuetang.com
地　　址：北京清华大学学研大厦 A 座　　邮　编：100084
社 总 机：010-83470000　　邮　购：010-62786544
投稿与读者服务：010-62776969, c-service@tup.tsinghua.edu.cn
质量反馈：010-62772015, zhiliang@tup.tsinghua.edu.cn
课件下载：https://www.tup.com.cn, 010-62791865

印 装 者：三河市君旺印务有限公司
经　　销：全国新华书店
开　　本：190mm×260mm　　印 张：14　　插页：2　　字　数：344 千字
版　　次：2024 年 8 月第 1 版　　印　次：2024 年 8 月第 1 次印刷
定　　价：45.00 元

产品编号：072087-01

前　言

　　文字既是人类历史的沉淀，也是人类文明历程的再现。文字作为人类文化交流的主要工具，在传递信息、传播思想、表现意识、沟通心灵等方面发挥着越来越重要的作用。本书结合"字体与版式设计"发展的新形势和新特点，针对艺术设计类专业应用型人才的培养目标，系统地介绍了字体与版式设计的原理、类型、方法、实施程序等基础理论知识，并通过实例解析系统地讲解了字体与版式设计的设计流程和操作步骤，以达到强化应用技术与实用技能的目的。

　　本书共分为 5 章，具体内容如下。

　　第 1 章为字体设计基础知识，阐述了字体设计的内涵与字体设计基础知识等内容，使读者建立起对字体设计认识的基本框架。

　　第 2 章为字体设计的应用，本章就字体在标志设计、平面设计、书籍装帧设计、商品包装设计四方面的应用进行了相关阐述。

　　第 3 章为版式设计基础知识，阐述了版式设计的内涵与版式设计基础知识等内容，使读者建立起对版式设计认识的基本框架。

　　第 4 章为版式设计的应用，本章就版式在出版物、招贴、报纸、网页、App 界面设计五个方面的应用进行了相关阐述。

　　第 5 章主要介绍了字体与版式设计在实践中的运用分析，以平面设计中的字体与版式设计、数字媒体中的字体与版式设计、空间环境中的字体与版式设计为例进行分析，帮助读者了解并掌握字体与版式设计的应用。

　　本书着重将市场因素、字体所服务对象的特殊要求、创意的独特性等融入相关知识内容之中，使读者既能够掌握字体与版式设计的基础知识，又可以形成完整的"字体与版式设计"思维。同时，结合课后习题和实训内容，让读者学以致用。

　　本书由河北农业大学的宋志明老师、山东建筑大学的张晓波老师共同编写，其中，第 1 章至第 4 章由宋志明老师编写，第 5 章由张晓波老师编写。

　　由于编者水平有限，书中难免存在一些不足和疏漏之处，敬请广大读者批评、指正。

<div style="text-align: right;">编　者</div>

目　　录

第 1 章　字体设计基础知识 ... 1

1.1　字体设计概述 ... 2
　　1.1.1　字体设计的基本概念 ... 2
　　1.1.2　字体设计的发展 ... 7
　　1.1.3　字体设计的目的与意义 ... 19
1.2　字体设计的思维、分类及方法 ... 22
　　1.2.1　字体设计的思维 ... 22
　　1.2.2　字体的种类、结构及特征 ... 23
　　1.2.3　字体设计的方法 ... 28
本章小结 ... 33
思考练习 ... 33
实训课堂 ... 33

第 2 章　字体设计的应用 ... 35

2.1　字体在标志设计中的应用 ... 37
　　2.1.1　标准字体 ... 37
　　2.1.2　标准字体的分类 ... 40
　　2.1.3　企业标准字体设计的基本程序 ... 41
　　2.1.4　标准字体的应用 ... 42
2.2　字体在平面设计中的应用 ... 47
　　2.2.1　标题字体设计 ... 48
　　2.2.2　正文字体设计 ... 50
　　2.2.3　广告语字体设计 ... 51
2.3　字体在书籍装帧设计中的应用 ... 56
　　2.3.1　封面字体设计 ... 58
　　2.3.2　内页字体设计 ... 60
2.4　字体在商品包装设计中的应用 ... 61
　　2.4.1　基本文字 ... 64
　　2.4.2　资料文字 ... 67
　　2.4.3　说明文字 ... 67
本章小结 ... 68
思考练习 ... 68

实训课堂 ... 68

第 3 章 版式设计基础知识 ... 69

3.1 版式设计概述 .. 72
3.1.1 版式设计的基本概念 .. 72
3.1.2 版式设计的流派 ... 73
3.1.3 版式设计的目的与意义 .. 84
3.2 版式设计具体内容 .. 89
3.2.1 版式设计的视觉语言 .. 90
3.3.2 版式编排的原则和类型 .. 98
3.2.3 版式设计的空间网格 .. 103
3.2.4 版式编排的视觉流程和形式美法则 111
3.2.5 版式的创意设计 ... 124
本章小结 ... 138
思考练习 ... 138
实训课堂 ... 139

第 4 章 版式设计的应用 ... 141

4.1 出版物的版式设计 .. 144
4.1.1 书籍 ... 144
4.1.2 期刊 ... 153
4.2 招贴的版式设计 .. 156
4.2.1 招贴设计的分类和特点 .. 156
4.2.2 招贴设计的法则 ... 157
4.3 报纸中的版式设计 .. 160
4.3.1 文字编排 .. 160
4.3.2 网格体系 .. 162
4.4 网页的版式设计 .. 164
4.4.1 网页艺术设计的特点 .. 164
4.4.2 网页版式设计的具体要求 ... 166
4.4.3 网页的版式设计 ... 167
4.5 App 界面设计 .. 170
4.5.1 App 的特点 ... 170
4.5.2 手机 App 界面设计 ... 171
本章小结 ... 181
思考练习 ... 181

实训课堂 ... 181

第5章 字体与版式设计在实践中的运用分析 183

- 5.1 平面设计中的字体与版式设计 ... 186
 - 5.1.1 字体与版式设计概述 .. 187
 - 5.1.2 招贴设计中的字体与版式设计 189
 - 5.1.3 包装设计中的字体与版式设计 192
 - 5.1.4 书籍装帧设计中的字体与版式设计 194
- 5.2 数字媒体中的字体与版式设计 ... 198
 - 5.2.1 网页设计中的字体与版式设计 198
 - 5.2.2 交互界面设计中的字体与版式设计 201
 - 5.2.3 动态片头中的字体与版式设计 203
- 5.3 空间环境中的字体与版式设计 ... 207
 - 5.3.1 现代展示中的字体与版式设计 207
 - 5.3.2 视觉导视系统中的字体与版式设计 212
- 本章小结 .. 213
- 思考练习 .. 213
- 实训课堂 .. 214

参考文献 ... 215

第 1 章

字体设计基础知识

字体与版式设计

学习要点及目标

通过本章的学习,学生能够了解字体设计的基本概念、发展、结构、特征,以及字体设计的思维与方法,把握相关字体的不同风格特征及应用领域,思考学习字体设计的必要性和重要性。

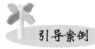
引导案例

早期信息传递方式

古人在生活中以口述的方式传递信息、交流思想。随着其生存经验和生产实践知识的不断增多,口述的方式在传承方面受到了时间和空间的很大制约,于是逐渐创造出具有指事性和思想性的符号和图画,并用它们在陶器和岩洞等日用器皿和生活环境中记录信息。图1-1、图1-2所示分别为法国拉斯科洞窟壁画、中国沧源岩画。随着人类社会的发展,陶器的符号和岩洞的图画逐渐演变形成文字艺术与绘画艺术,文字的形成使人类结束了"史前"时期,开创了用文字记录历史的新纪元。

图1-1　法国拉斯科洞窟壁画　　　　　图1-2　中国沧源岩画

随着商业和科技的发展,文字的应用门类和形式更加繁杂多样,世界各个角落都有它的身影。在视觉艺术中,文字扮演着重要的角色,与色彩、图形共同作为核心要素进行信息传达和艺术表现,字体设计自然而然地在现代设计教育课程体系中成为一门独立的课程。

1.1　字体设计概述

1.1.1　字体设计的基本概念

1. 字体设计的概念

文字是一个极其庞大的体系,蕴含着人类集体的智慧,而且文字也见证了人类社会文明的起源与发展。西方文明孕育出拉丁字母,东方文明则诞生了中国汉字。

在今天的视觉设计领域,文字的应用几乎已经成为一种追求、一种时尚。纵观近年来这一

领域的动向,就会发现文字已经成为视觉设计的重要元素与设计源泉,因此产生的"文字效应"也形成一股潮流,使文字在视觉设计中成为更加举足轻重的表现形式。不仅如此,这股潮流已经从最初的平面设计领域向外延伸,拓展到了视觉领域的诸多方面。

在字体设计中,主要是基于搜集到的相关资料进行整理分析,从而确定字体。设计者先考虑要设计的字体所传递的内容,给人留下什么样的印象;然后再用草图记录下来,之后考虑应该使用的颜色、形态和样式,以及要表现的风格;最后提炼综合,设计出良好的字体。

同时,还要考虑文字与图形的有机结合。如图 1-3 所示,设计者将文字与图形有机结合,用文字作为视觉语言,通过对中国传统文化五行中"水"元素的理解,表达出了形和意的深刻内涵。文字是记录语言的书写符号,是无声的语言,是人类记事和交流思想的工具。文字在人类文化的传承中推动着文明的进步。

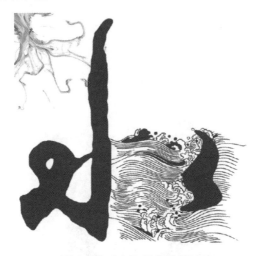

图 1-3 "水"的字体设计

在字体设计中,最常见的方法就是结合国家和民族传统文化特征展开设计。如图 1-4 所示,2024 年新年系列字体的装饰处理,有浓厚的传统意味。同时,在人类审美需求的推动下,人类在生产实践中不断地创造出不同的文字书写形式。

图 1-4 2024 新年贺卡系列字体设计

文字的书写形式即字体,从造型的角度理解,字体就是文字的形体特征。字体设计在《商业用语》一书中被解释为:文字的造型设计、书写表现行为或技术以及所表现的文字的情感。

从造型角度看，字体设计是对文字的形状、结构、笔画的造型规律、视觉规律和书写表现的研究，它以信息传播为主要功能，将视觉要素的构成作为主要手段，创造出具有鲜明的视觉个性的文字形象。

2．字体设计的功能

汉字是世界上使用人口最多的文字，它将中华文明传播到了很多地方。可见，汉字为几千年的华夏文化传播作出了极大贡献。汉字之所以能传承数千载而不朽，皆仰仗华夏先祖的造字术。汉字的绝妙之处，在于每个字都是大千世界的映像。

在当今的平面设计领域，字体设计发生了极其重大的变化——电子计算机技术介入了设计，这种新工具、新技术的介入，从根本上打破并改变了传统的设计理念与设计方法，取而代之的，是设计师自己可以全盘把控从设计到排版直至印刷之前的所有程序。图1-5所示为国际华人设计师联合委员会会徽。其中，对字体的全面把控也成了设计师自己的工作，他们可以完全根据自己的设计意图，用自己的智慧自由地去对文字作出合理的安排。在不断实践的过程中，文字在设计中的作用与功能被不断地发掘与拓展，审美标准也在不断地变化与提高，从而形成了一种全新的字体设计理念，具体内容如下。

图1-5　国际华人设计师联合委员会会徽

（1）字体设计具有信息传播与视觉审美的功能。字体是信息传播的外观载体，每种字体都具有独特的外形特征和情感特征。在信息的传播中，字体不仅能快速、准确地将信息传达给观者，而且各种字体的风格特征也能给观者以赏心悦目的感受。因此，字体设计要注重提高可视性，增加思想性，强化简约性、美观性，使文字能够简洁、直观、准确地将更多的信息以视觉上美的形式表现出来，并且注重视觉美感、个性化的表达、协调文本匹配。如图1-6所示，招贴设计使用浓重的无饰线体英文斜排，使画面具有现代感，再配以撕裂的形式，有效地打破了斜排的呆板，创造出了具有鲜明视觉效果的文字形象。

（2）字体作为一种可读的信息传递方法，能够通过视觉清晰地向公众准确传达信息和设计者的意图，因此应该在简化和可读性方面改进文本，使其简洁准确。设计的核心理念和有效的信息传达，以及主题表达的精确性，使文本充满活力和吸引力，使观者一目了然、印象深刻。图1-7所示为民间"寿"字剪纸的字体设计，运用了具有装饰风格的字来表达心中的祝福，收到了很好的传达效果。

第 1 章　字体设计基础知识

图 1-6　招贴设计

图 1-7　"寿"字剪纸字体设计

3．字体设计的基本要求

在视觉传达中，文字作为信息承载和视觉审美融合的重要元素，展示着时代的精神风貌，并以强大的感染力在如今这个读图时代展现出非凡的魅力。字体在设计过程中可以变化，并且根据不同的字体、大小和字形来表示不同的符号含义，通过这种变化的图像，主观地传达作品的主题与作者的思想。在设计中加入汉字，可以增强设计的灵性和渲染效果。字体设计的基本要求如下所述。

1)　规范可读

文字必须容易识别，这是字体设计的基本要求之一。文字的整体效果，是要给人以清晰的视觉印象，准确地传达字义、词义。字体设计在人的视觉上要有一定的限度，一旦超过这个限度，文字就成了无法辨认的符号，失去了文字的本质含义。因此，设计中的文字应避免繁杂零乱，使人易认、易懂，切忌故作高深、过于花哨。尤其在商品广告的文字设计上，更应该注意任何一条标题、一个字体标志、一个商品品牌都有其自身内涵，而将其内涵准确无误地传达给消费者，就是文字设计的目的，否则将失去文字设计的意义。如图 1-8 所示，"特美思"字体设计优美清新，容易识别，线条流畅，在视觉上给人展现出一种华丽柔美之感。

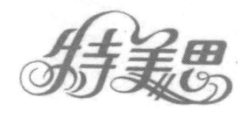

图 1-8　"特美思"字体设计

2)　意蕴丰富

美的形式应该由内容支撑，形式以反映内容为目的。字体设计应体现时代特征，显现文化意蕴，隐含丰富的象征意义，最终形成形式与内容的高度统一。同时，在文字设计中，美不仅

体现在局部,而且是对笔形、结构以及整个设计的把握。文字是由横、竖、点和圆弧等线条组合而成的形态,在结构的安排和线条的搭配上,怎样协调笔画与笔画、字与字之间的关系,强调节奏与韵律,创造出更富表现力和感染力的设计,把内容准确、鲜明地传达给观众,是设计者的核心任务。图1-9所示为"迪士尼乐园的旅馆"的字体设计。

3) 简约美观

简约是相对而言的,装饰字体不可杂乱,简约且具有现代美感是字体设计的发展趋势,图1-10所示为福特汽车标志的字体设计。视觉审美是字体设计的目标,为美而设计也是设计者的追求。

图1-9　"迪士尼乐园的旅馆"字体设计　　　　图1-10　福特汽车标志字体设计

总之,只有做到以上三点,并灵活应用,才能更好地完成字体设计。

4．字体设计的学科性质

字体设计是研究文字的造型规律和视觉规律的艺术设计专业基础必修课程。平面设计的核心要素是图形、文字、色彩,文字在平面设计中承载着信息传播的功用。因此,在广告设计、书籍装帧设计、标志设计、包装设计、VI设计等专业领域,字体设计会作为其中的重要一环。图1-11所示为字体设计在标志设计中的应用;图1-12所示为字体设计在书籍装帧设计中的应用;图1-13所示为字体设计在电影海报中的应用等。

图1-11　字体设计在标志设计中的应用　　图1-12　字体设计在书籍装帧设计中的应用　　图1-13　字体设计在电影海报中的应用

字体设计的主要内容是学习文字的笔画、结构、字形特征和字体的设计原理,掌握字体设计的表现方法和基本思维,遵循视觉规律和设计规律,强调其适用环境,运用多种造型手段,设计出实用且符合视觉审美的文字形式。

1.1.2 字体设计的发展

1．文字的由来

早期的人类由于生产工具简陋，个人生产能力低下，因此需要组成团队，以群体的力量与自然斗争，进行生产实践。在生产实践中，人类为了互相沟通配合，产生了语言等传递信息的方式，如吹号角、击鼓等。随着人类社会的发展及生产实践知识和生存经验的不断积累，这些知识和经验需要为后世子孙保留。同时，为了与更远地方的人交流，就需要各种记录信息的手段，于是出现了结绳记事、契刻记事和图画记事等方法。

1) 结绳记事

结绳记事是用一根绳子或多根绳子交叉打结，是一种表示、记录数字和简单概念的记事方法。最早使用结绳记事的是南美洲的秘鲁印加人，如图 1-14 所示。结绳记事是具有代表性的原始记录方法，世界各地很多民族都运用过。我国的藏族、怒族等少数民族至今依然有结绳记事的习惯。

2) 契刻记事

在古代，契刻主要是记录数目和事件，汉朝刘熙在《释名·释书契》中讲道："契，刻也，刻识其数也。"这种记事方法运用最广泛。数目是人们最容易引起争端的事由，为了能够准确记录数目，人们把它雕刻在木片或竹片上，汉字的"契约"(意为"刻而为约")，就是契刻记事的延伸。图 1-15 所示为史前陶器上的契刻记事符号的复原。

图 1-14　秘鲁印加人的结绳记事

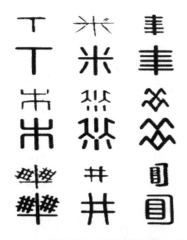

图 1-15　史前陶器上的契刻记事符号的复原

3) 图画记事

象形文字是人们运用图形来表达思想感情和帮助记忆的符号。图画记事是在结绳记事和契刻记事不能满足人类的表达后出现的，人类在岩壁上画出一些图形，以记录生存经验或一件事。早在两万年前的旧石器时代，岩壁上就绘有各种野兽和人类狩猎的情景，这些往往都是通过写实的图形记录信息。图 1-16 所示为图画记事复原。

结绳记事、契刻记事、图画记事都是记事的方法，所产生的符号、图像和契刻具有指事性，图像具有象形性，但这些还不是文字。唐兰先生说："文字本于图画，最初的文字是可以读出来的图画，但图画却不一定能读。"

图 1-16　图画记事复原

早期的文字有图画性，但图画并不等同于文字，契刻、图画的符号是形成文字的原始形式，图画记事因不同的人绘制画法不一样，所以很难准确传递信息。为了准确辨认，经过漫长的时期，人类开始统一图画的画法，形成统一、公认、易识别的符号，利用它指定事物、代替语言，这样便产生了文字。

世界上较完备的四种文字都是从图画中演变而来，各自独立形成的。一是公元前3500多年前两河流域的美索布达米亚地区的苏美尔人创造的楔形文字，如图1-17所示。虽然最终在历史的发展中消失了，但它影响了拉丁字母的形成。二是公元前3200多年前尼罗河的古埃及人创造的象形文字，如图1-18所示。三是公元前1300多年前黄河流域的中国人创造的方正的汉字，如图1-19所示。四是公元前后在热带雨林地区的玛雅人创造的圆形或椭圆形的图像字，如图1-20所示。随着历史的发展，这四种古老的文字只有汉字沿用至今，其他文字都消失在了历史的长河之中。

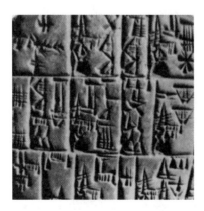

图 1-17　美索布达米亚楔形文字

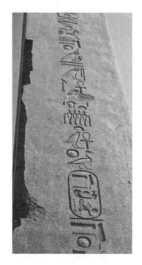

图 1-18　古埃及方尖碑象形文字

第 1 章 字体设计基础知识

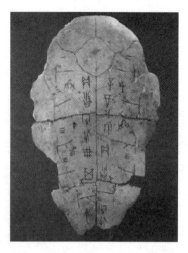

图 1-19 中国甲骨文

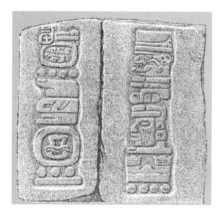

图 1-20 玛雅文字

2．文字的演变史

随着文字的不断演变，加上各个国家和地区的历史、文化不同，所以导致文字的形式也存在很大的差异。楔形文字、古埃及文字和玛雅文字，这三种古老的文字相继消失，但它们都是世界文明的根基，对后世或多或少都产生过影响。通过演变，形成了以汉字和拉丁字母为代表的两大文字体系，汉字是世界上使用人口最多的文字，拉丁文字是国际通用的文字，两者都起源于图形符号，但因几千年的演变使其各具特色。另外，还有一个不可忽略的是阿拉伯数字，它是全世界文字体系中的通用文字，其在人类的设计、生活等各方面运用广泛，象征意义浓厚，形成了数字文化，在文字史上有着特殊的重要地位，在本书中将作为独立部分进行介绍。汉字是世界上唯一现在仍在使用的最古老的象形文字，有数千年历史，其中有两次大的改革：第一次是秦代大规模的文字简化和统一；第二次是 1956—1964 年我国政府简化文字笔画，形成现在中国大陆和东南亚一些国家使用的"简体字"。

1） 汉字的演变史

关于汉字的起源，说法很多，主要有"结绳记事说""河图八卦说""仓颉造字说"等。"河图八卦说"源自《易·系辞》，其曰："古者包羲氏之王天下也，仰则观象于天，俯则观法于地，观鸟兽之文与地之宜，近取诸身，远取诸物，于是始作八卦，以通神明之德，可类万物之情。"

对仓颉造字说，鲁迅在《门外文谈》中作了精确的分析："但在社会里，仓颉也不止一个，有的在刀柄上刻一点图，有的在门户上画一些画，心心相印，口口相传，文字就多起来，史官一采集，便可敷衍记事了。中国文字的由来，恐怕也逃不出这个例子。"可见，仓颉可能不是指具体的人，而是某一个历史时期的代称，所以，汉字的真正起源是由劳动人民集体创造后，经过史官和巫师整理加工而成的。因此"结绳记事说""河图八卦说""仓颉造字说"只能作为文字起源的传说。图 1-21 所示为仓颉像。

图 1-21 仓颉像

然而，以传世的实物看，文字起源于新石器时代的西安半坡遗址和大汶口文化遗址的陶器上的"文字符号"样式，原始刻画符号具有绘画和文字的双重性，可以认为其是中国文字的雏形。图 1-22 所示为西安半坡彩陶刻画符号；图 1-23 所示为大汶口陶器刻画符号。

图 1-22　西安半坡彩陶刻画符号　　　　图 1-23　大汶口陶器刻画符号

2) 拉丁字母演变史

拉丁字母起源于地中海东岸，此地的东北区域有苏美尔的楔形文字，西南区域有尼罗河的象形文字，是两大文化之间的连廊地带，这里居住着北方闪米特族的一支腓尼基人，他们创造了字母。楔形文字、象形文字与拉丁字母之间没有直接联系，在这些文明消失时，周围地域受到了不同文化的影响。如图 1-24 所示，公元前 2500—公元前 600 年，表示国王的符号都是由人和王冠的形象构成，演变过程是由具象逐渐转向抽象；如图 1-25 所示，古埃及的象形文字用不同象形符号代表不同的事物。

图 1-24　楔形文字的演变　　　　图 1-25　古埃及象形文字

第 1 章 字体设计基础知识

　　幼发拉底河和底格里斯河流域(现伊拉克境内)是最早的文字发祥地之一。楔形文字是苏美尔人创造的灿烂文明，它是图形文字发展百年积淀的结果，大约在公元前 3500 年最终形成。当时因为连年征战，统治者要歌功颂德，经常碰到一些专有名词，为了互相区分，便开始使用发音符号。因为发音符号较表意符号有了进步，所以后世人们逐步用楔形符号代替了象形符号，最终确立了楔形文字。伴随着文化的传播，两河流域其他民族也开始逐渐使用这种楔形文字。公元前 1500 年左右，这种文字成为当时两河流域国家之间的通用文字，与古埃及往来都用楔形文字书写书信，条约也用楔形文字书写，影响很广。后来由于商业的发展，伊朗的波斯人对楔形文字进行了改进，并使其逐渐演变成较为先进的抽象文字。

　　据捷克学者赫罗兹尼考证推断，古埃及文字于公元前 3200 年左右产生。古埃及最早的文字也是象形文字，后来逐步产生音节符号，在古王国时期，古埃及人发明了 24 个辅音字母，这是世界上最早的字母，也是后来腓尼基字母产生的基础，而腓尼基字母又是希腊字母的基础。

　　腓尼基文字的确立是世界文明的伟大进步。公元前 1300 年左右，由于商业发展的需要，腓尼基人放弃象形文字，创造了腓尼基文字，整个文字系统由 22 个辅音字母构成，在此基础上逐步形成了 24 个希腊字母，后来罗马帝国于公元 1 世纪出于控制欧洲语言的需要，最终确定了 26 个拉丁字母。这些拉丁字母被罗马帝国的军队、商人和官吏带到他们所征服的地区。工业革命爆发后，拉丁字母随资本主义传播到美洲、非洲和亚洲的殖民地，现如今成了国际通用的字母。而希腊字母虽派生出了拉丁字母、斯拉夫字母，却未能得到广泛传播，因而把腓尼基文字称为欧洲文字的始祖是比较准确的。

　　从上述文字中可以看到拉丁字母确立的脉络，拉丁字母是拉丁人的语声符号，它的祖先是复杂的古埃及象形文字，后来经过腓尼基的字音字母演变成希腊的表音字母，最后罗马字母继承了希腊字母，发展为较完整的拉丁字母。图 1-26 所示的 22 个神奇符号是希腊文、希伯来文和拉丁文的基础，其中，字母"O""W""K""X"发展了几个世纪也没有发生多少变化。如图 1-27 所示，拉丁字母发展之初，每个字母都是不同事物的代表符号，其逐渐演变过程经历了"具象—几何化—抽象"三段跳跃式历史性变革，更加趋向标准化，实现了实用功能和审美层次的提高。

　　罗马体是拉丁字体中的主要体式。罗马字母与古罗马建筑同时产生于公元 1—2 世纪，在凯旋门、胜利柱和出土石碑上有罗马大写体，如图 1-28 所示。当时罗马人的文字造型能力相当强，这和当时的历史背景有很大关系。在那一历史阶段，罗马帝国为了纪念征伐胜利，而在一些公共场所建造了许多凯旋门、胜利柱、纪念碑等建筑物，要求有与之相匹配的文字，这些文字的造型可以与富丽、精美的装饰图案和雕刻相媲美。最具代表性的是罗马帝国图拉真统治时期所建立的特拉雅努斯纪念柱上的罗马字母，其宽窄比例适当、形象美观，整体曲直对比和粗细对比较为明显，首尾都有装饰角，构成了罗马大写字母完美无瑕的整体造型特征。罗马体主要分为 15 世纪欧洲文艺复兴时期形成的古罗马体和 18 世纪形成的新罗马体。古罗马体是拉丁字母的古字体，是造型最优美的罗马字体，其中最具代表性的是图拉真皇帝纪念碑上的石碑文，其总体风格古朴、庄重、优雅、美观，有装饰韵味。现在这些字体常被运用在具有悠久历史的商品包装和广告设计中，如名酒、钟表。

字体与版式设计

图 1-26　22 个神奇符号

图 1-27　拉丁字母的演变　　　　图 1-28　古罗马石碑大写体

大写字母向小写字母过渡的字体是安色尔体，如图 1-29 所示。为了提高书写效率，人们便将字母当中的直线改为曲线，笔画适当省略，如 H 省写为 h，B 省写为 b。因为有些字母不易区别，所以便把字母笔画拉长了，这样有些字母就剩下上半部分或下半部分，于是逐渐产生了小写字母，如 Q 写成 q，D 写成 d。

小写字母形成于法国卡罗琳王朝时期，被称为卡罗琳小写体，如图 1-30 所示。这种小写体书写速度快，便于阅读，美观大方，对欧洲文字的发展具有决定性影响。

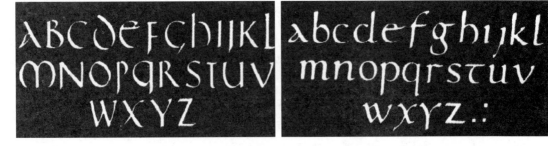

图 1-29　安色尔体　　　　图 1-30　卡罗琳小写字母

哥特体产生于 13 世纪的欧洲，是受到哥特艺术风格影响而兴起的字体，如图 1-31 所示。哥特体的造型独特，把欧洲柱样的竖线作为装饰图案，创造出具有针锋状的字形。大写字母以

弧形为装饰，笔画粗重，字母中的竖直线平行，字内笔画分布和字间空白相当。字母的线条都是向中间聚拢形成纵式并列直线，很多地方折裂成尖角，具有一种宗教神秘感，这种字体在书籍封面中应用较多。

图 1-31　哥特体

意大利人重视卡罗琳小写体的改进，由格列夫设计了第一套斜体活字，字母由直立形态变为斜向形态，这种字体被广泛应用，故称意大利体。

16 世纪，拉丁字母在意大利和法国形成草书体，如图 1-32 所示。草书体强调书写速度和用笔的跌宕起伏，线条变化丰富，后来成为艺术家的专用字体。

图 1-32　草书体

16—18 世纪是拉丁字母的巴洛克时期，字母上增添了许多装饰纹样，可以明显看出巴洛克艺术风格对字母造型的影响。18 世纪，欧洲工业发展迅猛。在艺术上，新兴的资产阶级反对烦琐的带有脂粉气息的巴洛克和洛可可格调，提倡希腊古典艺术和文艺复兴艺术。在字体设计上，重视制图工具的使用，由此产生了古典主义的罗马体，为了区别于古罗马体，又称其为现代罗马体。19 世纪初，英国产生了第一批广告字体，即无饰线体和方饰线体。无饰线体又被英国人称为黑体，它没有任何装饰线，笔画以骨架结构为主，视觉效果简洁、强烈。方饰线体源于 19 世纪初的法国和意大利，是现代罗马体的美术字体，如图 1-33 所示。方饰线体字体的顶端和下端都带有长方形短横线的装饰物，粗重浑厚，黑白分明，具有强烈的醒目效果，极似古埃及金字塔的石块，故又称为埃及体。

从拉丁字母的发展及演变来看，罗马的奴隶制度产生了罗马大写体，年轻的封建社会创造

了卡罗琳小写体,文艺复兴促成了大写体和小写体的结合,新兴的资产阶级造就了古典主义字体。

3) 数字演变史

数字可谓数学大厦的基石,它是较为特殊的文字,也是世界上通用的文字。在这个信息化时代,数字已经融入人们生活的每一个细节,随处可见数字的身影。数字是由结绳记事和契刻记事发展而来的,图1-34所示为结绳记事。由于数字的广泛使用和文化意义极其深厚,因此其在字体设计中有很重要的地位。但是在很多字体设计书籍中,对数字提及很少,甚至是空白,忽视了数字对字体设计的重要作用,这也是本书要将数字和汉字、拉丁文字并列讲述的原因。

图1-33　方饰线体　　　　　　　　　　图1-34　结绳记事

早期古人只知道"有""无""多""少"的概念,而不知道数为何物。随着社会的进步,这些模糊不清的概念慢慢有了数字的含义。后来在生产实践过程中,人们试图以符号的形式将数字记录下来,于是就出现了各种各样的记录方法和计数形式。

早在公元前3000年,印度河流域的居民就已经有了比较先进的数字。古印度人把一些横线刻在石板上表示数,一横表示1,二横表示2……到吠陀时代(公元前1400—公元前543年),雅利安人已意识到数字在生产活动和日常生活中的作用,因此创造了一些简单的、不完全的数字。公元2世纪,印度出现了以婆罗门写法为代表的1~9的数字,每个数都有专用符号。到了笈多时代(320—500年)有了"0",之后逐渐把一些笔画连了起来,如把表示2的两横写成Z。公元8世纪,发明了十进制计数法,即约定数字位置决定数值大小,如数字89中8表示八个十,而9表示九个一。这样一套完整的数字体系便产生了。这是古代印度人民对世界文化的巨大贡献。印度数字先传到斯里兰卡、缅甸、柬埔寨等国家,后传入阿拉伯地区。

公元7世纪时,阿拉伯人渐渐地征服了周围的其他民族,建立了地跨亚、非、欧三大洲的萨拉森大帝国,东起印度,西到非洲北部及西班牙,后来萨拉森大帝国又分裂成为东、西两个国家。这两国的文化艺术非常繁荣,其中东都巴格达最为强盛。阿拉伯人吸取古希腊、罗马、印度等国的先进文化,形成了新的阿拉伯文化。公元771年,印度天文学家、旅行家毛卡访问阿拉伯帝国阿拔斯王朝(750—1258年)的首都巴格达,将随身携带的一部印度天文学著作《西德罕塔》献给了当时的哈里发·曼苏尔(757—775年),曼苏尔翻译成阿拉伯文,取名为《信德欣德》,此书中含有大量的数字,因此称数字为"印度数字"。阿拉伯数学家花拉子密(约80—850年)和海伯什等首先接受了印度数字,并在天文表中运用,他们放弃了自己的28个字母,

在实践中加以修改完善,并毫无保留地将其介绍给西方,之后印度数字逐渐取代了冗长笨拙的罗马数字。1202年,意大利雷俄那多所发行的《计算之书》,标志着欧洲使用印度数字的开始,该书共分为15章,开篇说,印度九个数字是"9、8、7、6、5、4、3、2、1",用这九个数字及阿拉伯人称作 sifr(零)的记号"0",任何数都可以表示出来。14世纪时中国的印刷术传到欧洲,加速了印度数字在欧洲的推广应用,逐渐为欧洲人所采用。在后续的广泛应用中,因为数字是经阿拉伯地区传来的,所以人们都习惯称之为阿拉伯数字。图1-35所示为阿拉伯数字的由来及演变。由于阿拉伯数字所采用的十进制计数法具有的优点,因此逐渐传播到全世界,为世界各国所使用。

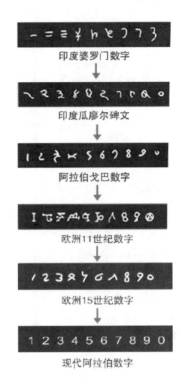

图1-35 阿拉伯数字的由来及演变

我国商朝甲骨文中就有数字记录的形态和计数单位,如图1-36(a)所示。后来我国采用竹片、木板做筹,摆在地上计数,这就是筹码。用筹计数的方法是以纵的筹表示单位数、百位数、万位数等。如图1-36(b)所示,用横的筹表示十位数、千位数等,当时没有十,但严格运用了十进制。《孙子算经》用十六字来表明它,"一从十横,百立千僵,千十相望,万百相当",用一横一纵表示6,一横两纵表示7,直到一横四纵表示9,如遇到0就空一位,0即空位表示。秦朝出现了不用于运算的大写数字一、二、三、四、五、六、七、八、九、十等。在《五经算术》中记载有千和万以后更详细的计数单位:亿、兆、京、垓、秭、壤、沟、涧、正、载。到唐时则又出现了壹、贰、叁、肆、伍、陆、柒、捌、玖、拾、佰、仟作为商业用的大写数字。如图1-36(c)所示,筹算数字被北宋司马光在《潜虚》中作了简省,在前者的基础上加了"十"。如图1-36(d)所示,金《大明历》中用O表示空位,这就是中国的零号。如图1-36(e)所示,明清商业的发展对横竖作了结合,并作了进一步的改动。辛亥革命以后,阿拉伯数字在中国官方和民间广泛运用,如图1-36(f)所示。

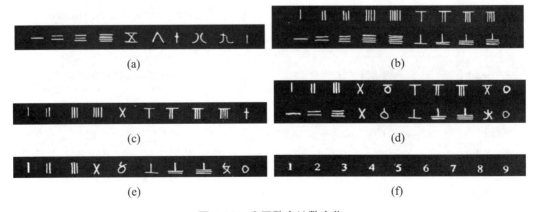

图1-36 我国数字计数变化

其实,阿拉伯数字于公元7世纪就随印度天文学传入我国,但当时我国习惯用筹算数字,

因此并未采用它。到了明朝洪武十八年又传入我国，我国仍未采用。之后又有意大利天主教士利玛窦到中国，带来西方数学，阿拉伯数字再一次传入我国，但还是未被采用。直到清末时期，西洋人在中国设立教会学堂，他们编写数学课本，都用阿拉伯数字，此后，阿拉伯数字才逐渐在我国流行起来。图1-37所示为我国数字的计数大写、商业大写及读音与现代阿拉伯数字的对照表。

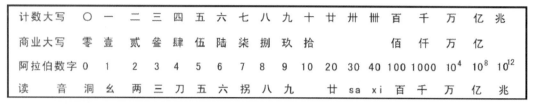

图1-37　我国数字的计数大写、商业大写及读音与现代阿拉伯数字的对照表

罗马数字是一种现在使用较少的数字表示方式，它的产生晚于中国甲骨文中的数字。古罗马人用手指作为计算工具，为了记录这些数字，便在羊皮上画出Ⅰ、Ⅱ、Ⅲ来代替手指的数；要表示一只手时，就画成"Ⅴ"，表示大拇指与食指张开的形状；表示两只手时，就画成"ⅤⅤ"，后来又写成一只手向上、一只手向下的"Ⅹ"，这就是罗马数字的雏形。之后用符号C表示100，符号L表示50，符号D表示500，符号M表示1000。罗马数字没有表示零的数字，与进位制无关，因此要表示一万是十分困难的，这也是罗马数字没有被广泛应用的原因。罗马数字的计数方法一般是把若干数字写成一列，当符号Ⅰ、Ⅹ或C位于大数的后面时就作为加数，位于大数的前面就作为减数。例如，Ⅲ=3，Ⅳ=4，Ⅵ=6，ⅩⅨ=19，ⅩⅩ=20，ⅩLⅤ=45，MCMⅩⅩC=1980。罗马数字因书写繁难，所以后人很少采用，但现在有的钟表仍用其表示时数。罗马数字Ⅰ、Ⅱ、Ⅲ、Ⅳ、Ⅴ、Ⅵ、Ⅶ、Ⅷ、Ⅸ、Ⅹ、L、C分别表示 1、2、3、4、5、6、7、8、9、10、50、100。图1-38所示为古罗马数字计数法。

古埃及的计数方式和罗马数字类似，但在读数时是从右向左读，它的个位、百位、千位等也都有固定的符号，这也是它计数局限的地方。图1-39所示为古埃及的数字表示系统。

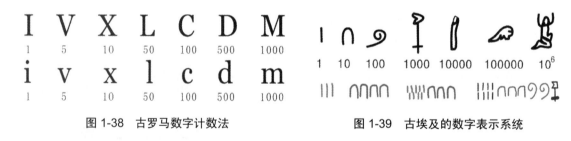

图1-38　古罗马数字计数法　　　　图1-39　古埃及的数字表示系统

3．字体设计的发展趋势

汉字以其概括性的象形特征展现于正方形中，呈现出无与伦比的形式美感和文化特征；而拉丁文字以其简约性、可塑性、传播迅速的抽象特征传播于世界各地。汉字和拉丁字母完整且具有极强的生命力，这两大文字体系分别代表着东、西方的文化意蕴，在世界文字体系中争奇斗艳，两者都是现代视觉传达设计中不可或缺的元素。

汉字在各个国家设计师手中成为必备的设计元素，图1-40所示为"亿年无疆"文字在瓦当上的设计，承载着中国人民的美好愿望与文化底蕴；图1-41所示的中国银行标志以古钱币和

"中"字为基本造型要素,将"中"分为上下两部分,形断意连,寓意天圆地方,以经济为本,颇具中国传统哲学风格;图1-42所示的字体设计颇具古风。字体不仅是信息的载体,而且还承载着人类文化和人类文明,它无疑具有强大的生命力和可扩展性,有着特殊的重要作用和任务。汉字是我们祖先留下的宝贵文化财富,需要我们不断深入地研究,以使其紧随着时代发展。20世纪80年代以后,计算机成为设计领域主要的表现与制作工具,使字体的表现性有了巨大的空间,产生了很多全新的视觉效果。

图1-40 "亿年无疆"字体设计

图1-41 中国银行标志

图1-42 字体设计

纵观文字演变史,可以将字体设计的发展趋势作如下归类。

1) 从象形图画性到抽象符号性发展

拉丁字母从楔形字、象形字到现在的26个字母,汉字从甲骨文到现在的简化字,都脱离了象形图画性,其目的是提高可识别性。

2) 从繁杂向简约发展

从秦朝文字大一统到我国1956—1964年的两次文字改革,都是在简化汉字形象,拉丁字母从象形文字到腓尼基字母,再到希腊字母,最后到罗马体,都是为了提高文字书写速度而进行的简化。

3) 从内容实用向形式美观发展

随着不同时期文化、经济的发展，汉字、拉丁字母在要求实用的同时也要求美观，目的是满足人的审美需求，提高视觉观感，增强文字的表现力。

4) 从杂乱向规范发展

汉字从篆书开始，不断向笔画粗细均匀、结构匀称合理、字形方正规范方向发展。拉丁字母从象形字到罗马体，字形在水平位置上进行正方形、长方形、三角形、圆形等不同形式的规范，其垂直、水平、倾度也在不断统一，目的都是规范字形特征，使组合书写更有效率、更整洁。

5) 从形象向意蕴发展

随着人类文明程度的提高，汉字、拉丁字母的字体都呈现出特定的时代特征与文化现象。各种风格的字体，不断丰富着文字的意义，赋予文字强盛的生命内涵。图 1-43 所示的装饰字体画面中的字体变化明显，配以背景装饰，增强了美观性；图 1-44 所示的画面体现了规范与创新的有机结合。

图 1-43 字体装饰设计

图 1-44 规范与创新相结合的字体设计

6) 从单一形式向多元化表现发展

伴随着科技的发展，字体的风格不断拓展，设计理念不断变化，其样式迅猛增多。图 1-45 所示的恒帝隆房地产标志采用了传统书法的表现手法，风格独特，意蕴较深；图 1-46 所示的 Adobe 公司标志以英文大写字母"A"为设计元素，整体简洁美观；图 1-47、图 1-48 所示的标志设计极具创意、醒目、独特。近年来，专业的研究机构人员通过计算机不断丰富字体表现的可能性，以适应多元化的国际环境，满足经济发展对字体设计的更高要求。

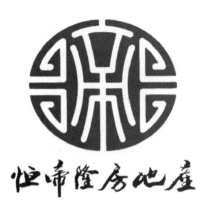

图 1-45　恒帝隆房地产标志

图 1-46　Adobe 公司标志

图 1-47　字体创意

图 1-48　醒目、独特的字体设计

1.1.3　字体设计的目的与意义

　　言为心声，字为言表。文字是人类心中的画，是人类"心声"视觉化的表现。也就是说，文字从一开始就是按照视觉规律发展着。但在印刷术发明之前，文字的书写只是一种个体之间的有限传播，只有在印刷术发明之后，群体的、规模性的信息传播才成为可能。因此，印刷术被誉为"现代文明之母"是当之无愧的，而且正是由于印刷术的兴起，字体的设计与创意才成为可能。

　　字体设计就是将文字设计得既美观又实用，因此字体设计被广泛应用于版式设计、招贴设

计、书籍设计和广告设计等领域，其重点是文字的笔画、结构和排版等。文字在生活中是十分常见的，字体经过设计，可以更加形象生动，给人一种美感，进而促进信息传播。优秀的字体设计具有独特的艺术气息和美化生活的作用，同时，字体的广泛应用，也加快了现代经济社会的信息流通速度，增加了各类商品的附加价值。字体设计在传达上具有准确性和易识性，在此基础上进一步展开想象的翅膀进行艺术创造，同时，要选择适宜的表现形式进行装饰和艺术加工，使之具有装饰美的特征，符合装饰美的特点。

文字只有与众不同，才能更加引人注目。因此，在进行字体设计时，按照视觉设计规律，遵循一定的字体塑造规格和设计原则，对文字加以整体的精心安排，创造性地塑造具有清晰、完美的视觉形象的文字，使之既能传情达意，又能表现出令人赏心悦目的美感。它既是一种相对独立的平面设计形式，同时又是设计中的重要元素之一。在这些视觉设计中，它不仅要体现自身的美感，还要与整个作品形成完美和谐的统一。同时，还要对字体进行统一的形态规范，只有在字体的外部形态上形成鲜明的统一性，才能在视觉上给人以易读性、强调性以及艺术性，从而表达出设计的含义。

字体设计作为重要的平面视觉语言、平面设计专业的必备技能，对视觉美感的呈现有着至关重要的作用。字体具有完美的外在形态与丰富的内涵，是文化的载体、社会的缩影。而字体设计作为运用装饰手法美化文字的一种艺术手法，在平面设计圈是名副其实的"红人"，因此被广泛运用在各种平面视觉传达体系中。文字作为画面形象的组成要素，具有传达感情的功能，同时也影响着视觉美感的呈现。怎样通过巧妙的字形设计组合给受众留下美好印象，是每个平面、视觉设计师在创作作品中最先需要考虑的。

同一种内容，可以有不同的设计方式，表达的含义也大不相同。文字是一个由横、竖、点和圆弧等线条组合而成的有机整体，在设计过程中运用到对称、均衡、对比、韵律等各种美学原理。怎样才能使整幅文字风格统一、文字与整个画面风格搭配一致？当完美地处理好文字在画面中的组合效果时，才能充分展现作品的艺术特色，吸引和感染读者。

1. 书法字体

甲骨文：甲骨文是中国迄今为止所发现的最早的定型文字。它是商朝后期书写或刻画在龟甲、兽骨之上的文字，其内容多为王室贵族占卜的记录。在生产力极其低下的上古时期，人们对自然充满着畏惧，认为世界是由神来主宰的，各种疾病、生育、战争都来自神的意旨，因此凡事皆占卜。甲骨文的文字有的用刀直接刻成，有的用毛笔书写后再刻，然后填朱砂以便久存。至今，出土的甲骨共有15万片之多，能确认的字有两千个左右，字体有直有曲，以横竖斜角线条组合为主，错落自然，充满生机。

大篆：公元前9世纪，周宣王的吏官在《史籀》中对文字进行了改良整理，由此产生了大篆。金文、石鼓文都属于大篆字体。大篆意味浓厚、古朴稚拙，以周宣王时期所作的石鼓文为代表。金文是指铸造或刻凿在青铜器上的铭文，古时称铜为金，故曰金文，又称钟鼎文，而刻在石鼓上的铭文称为石鼓文。商周时期金文风格流畅瘦劲、雄强奇伟、凝重浑穆、劲气内敛，代表作品有"后母戊鼎""大盂鼎""毛公鼎"。到春秋战国时期，由于列国地理位置和习惯差异，金文形成了不同的风格，大致可分为齐金文、楚金文、秦金文。其中，秦金文风骨嶙峋，有兀傲强悍之气，集大篆之成，为小篆之祖，在书法字体发展上起着承前启后的作用。

小篆：秦始皇灭六国之后，建立了统一的中央集权制，为了书写记载方便，由李斯等人以秦文字为基础，对六国的文字进行了整理加工、革新和总结，创造了小篆。这种新的书体形式集六国文字之精华，字体修长、结构严谨、笔画圆转、无硬方折，代表作品有《仓颉篇》(李斯书)、《爰历篇》(赵高书)。

隶书：隶书相传为秦始皇时期狱吏程邈所创。它书写快捷，适合手写，初期只在下层官吏和民间流传使用，难登大雅之堂，故称"隶书"或"秦隶"。隶书可分为秦隶和汉隶，秦隶是小篆向汉隶过渡的字体，汉隶为官方正体文字，书写便捷，是完全成熟定型的隶书，其特征是字体扁平、波磔明显、撇捺两边分散，故又称为"八分书"，代表作品有《曹全碑》《张迁碑》。

楷书：楷书又称真书或正书，由汉隶演变而来，笔画平直、形体方正，始于汉末，盛于魏晋南北朝时期，其中书法家钟繇被后人称为"正书之祖"。楷书成就突出的代表有颜真卿、柳公权和欧阳询等人，至今为书法爱好者所推崇。

草书：草书是为了书写便捷所创造的结构精简、行笔流畅的书体。每一种字体在快速书写时都会很自然地产生草书。草书主要有篆草(大篆和小篆的草书)、隶草(秦隶的草书)、章草(汉隶的草书)、今草和狂草。今草主要由篆草和隶草演变而来，其成熟期以汉朝张芝、东晋王羲之等人为代表。发展到唐朝，草书更加放荡不羁，于是便产生了狂草，其中以张旭、怀素为代表。

行书：行书是介于草书和楷书之间的字体，兼有两者的特点，易于识别、书写便捷、行笔流畅、结构自由。行书兴起于汉末，至东晋达到高峰，代表书法家有王羲之、王献之父子(俗称"二王")，其中以王羲之的《兰亭序》为行书之典范。

2．印刷字体

宋体：宋朝庆历年间(1041—1084年)，毕昇发明了活字印刷术，由于雕刻刀的使用，产生了一种横细竖粗、醒目易读的印刷体，因起始于宋朝，故被称为宋体。当时所刻的字体主要有仿颜体、仿柳体、仿欧体、仿虞体。到明代，在宋体的基础上演变出笔画横细竖粗、字形方正的明体字，当时民间流行的洪武体字形扁平。后来一些刻书工匠在刻书的过程中又创造出肤廓字体，其笔画横平竖直，规范醒目，便于阅读，因此被广泛应用，至今还很受欢迎，这也是现在普遍见到的宋体，为与后来出现的仿宋体区别，因此也称老宋体。印刷字体还有楷体、仿宋体、黑体。楷体笔画端庄、波磔势少；仿宋体是近现代对宋体的改良，工整清秀，笔画粗细一致，起落笔有笔顿，横斜竖直有楷书的味道。

黑体：黑体主要受西方无饰线体的影响，笔画粗细一致、醒目大方，具有较强的视觉冲击力。

综艺体：综艺体是在黑体的基础上演化产生的，将部分笔画(如点、撇、提、捺等)作水平和倾斜转折，整体方正饱满，刚硬醒目，笔画统一。该字体多用于广告宣传中。

圆黑体：在黑体的基础上，将笔画的方头方尾改为圆头圆尾，它比黑体饱满柔和、庄重有力。该字体多用于广告标题中。

随着科技的发展，计算机逐渐加入排版印刷环节中，出现了更多美观大方的字体，如长美黑、琥珀体、中等线体、舒体等。

3．设计字体

设计字体距今已有3000多年的历史，战国时期就有"鸟虫书""龙书"等由图案所组成的趣味性设计字体，或称为花文字。汉代著名文学家许慎把字体分为六种，其中之一就是鸟虫书，

可以看出当时设计字体影响较大。在不同时期还出现有蝌蚪文、凤尾书、芝英篆、金剪书等不同类型的鸟虫书，在民间也有很多，如"喜"字、"福"字等装饰字体，这些都是设计字体古老的表现形式。

随着人类社会的发展和科技的进步，设计字体的应用范围和表现手法也在不断拓展。近年来，计算机、网络等多媒体传播手段和传播载体的出现，为设计字体的表现手段、表现形式提供了前所未有的广阔空间。商业的高速发展，提高了设计字体的应用效率，扩大了其使用范围，如品牌中的标准字体、广告中的创意字体、生活中的装饰字体等也都在飞速更新。

4. 希腊字母表和俄文字母表及与英文的对照和发音

图 1-49 所示为现代 24 个希腊字母及英文汉译名称；图 1-50 所示为俄文字母表，大写和小写形式与对应的英文字母文字演变。

α	Alpha	阿尔法	ξ	Xi or Si	克西
β	Beta	贝塔	o	Omiron	奥密克戎
γ	Gamma	伽马	π	Pi	派
δ	Delta	德尔塔	ρ	Rho	肉
ε	Epsilon	爱普西龙	σ	Sigma	西格马
ζ	Zeta	截塔	τ	Tau	套
η	Eta	艾塔	υ	Upsilon	宇普西龙
θ	Theta	西塔	φ	Phi	佛爱
ι	Iota	约塔	χ	Chi	西
κ	Kappa	卡帕	ψ	Psi	普西
λ	Lambda	兰布达	ω	Omega	欧米伽
μ	Mu	缪			
ν	Nu	纽			

图 1-49　现代 24 个希腊字母及英文汉译名称

а	А	a	и	И	i	с	С	s	ъ	ъ	
б	Б	b	й	Й	j	т	Т	t	ы	ы	y
в	В	v	к	К	k	у	У	u	ь	ь	
г	Г	g	л	Л	l	ф	Ф	f	э	э	eh
д	Д	d	м	М	m	х	Х	kh	ю	Ю	yu
е	Е	e	н	Н	n	ц	Ц	ts	я	Я	ya
ё	Ё	zh	о	О	o	ч	Ч	ch			
ж	Ж		п	П	p	ш	Ш	sh			
з	З	z	р	Р	r	щ	Щ	shch			

图 1-50　俄文字母表

1.2　字体设计的思维、分类及方法

1.2.1　字体设计的思维

在现代设计领域里，文字是视觉传达设计的重要元素之一。文字的应用已渗透到各个方面，成为最直接、最有效的视觉要素，如商品包装中的品牌标志文字、书籍装帧中的封面文字、广

告文字等。字体设计思维必须把握时代主线。只有牢牢抓住时代的演变与发展,才可能了解"字体设计"的真正含义。

通常将字体设计的思维归纳为三个方面:"练字""造字"与"用字"。

1) 练字

练字是思维活动和感觉器官的一种锻炼,是眼、脑、手并用形成的一种特殊技巧,从不会到会,靠人引路或自己探索;从会到熟,必须经过反复的书写训练。

练字,就是要在掌握字的结构、练好基本功的基础上,练习字形、结构、笔画,分析揣摩字的笔画特点及笔画间的相互关系。

2) 造字

造字是对字体的创造。常见的字体有宋体、黑体、楷体、幼圆体,以及拉丁文字中的加拉蒙字体、赫特尔卡字体、罗马体等,造字通常是基于这些常见字体进行字体的再创造。对于只有 26 个字母的拉丁文字字体来说,这种再创造更为简单一些。而对于复杂的中文汉字,由于汉字本身的结构、基本应用文字的数量多等原因,一套完整的中文字体的再创造需要付出巨大的精力与时间。

"造字"的另一层含义,是针对不同需求进行文字形态的创造,这是字体设计师应该具备的重要能力。比如,对某个以文字作为形象的标志、符号设计,或是书籍、海报中的标题与广告语的形态设计等,都要求设计师具备这种能力。这时,设计需要考虑的内容包括:文字(或字母)本身、文字与文字、词组与词组之间的特殊关系。

3) 用字

用字,简单来说,就是在不同需求情况下选用合适的字体。今天计算机的字体字库能够提供宽泛的选择,使我们能够在"用字"环节拥有多样的表现可能性。

用字的通常步骤是:首先,选择字体;其次,协调字与字、字与词、词与词、句子与句子、段落与段落,字的大小、粗细,字的间距、行距,以及字与图、字与空间等的诸多关系。只有这样,文字才能够在实际的设计中更好地发挥其视觉能量,更好地体现其价值。

1.2.2 字体的种类、结构及特征

在当代的视觉设计领域中,对文字所能带来的视觉效果的追求已经成为一种趋势。近年来,这种在设计中对文字的追求不仅没有削弱,反而是愈演愈烈。尤其是近几年来,这股浪潮迅速地波及并影响了中国的平面设计界,可以预计,这种影响的波及面将会越来越广,字体的类型也会越来越多样化。

通过对字体进行分类,可以找到现有的大量字体的内在联系,有利于更好地理解不同字体设计的内涵,为我们的设计运用提供不同的选择依据。当然分类没有一个绝对化的标准,而是几种分类方法并存,具体内容如下所述。

1. 按字型特征分类

按字型特征可将字体分为无饰线体和有饰线体。所谓无饰线体,就是指没有装饰角的字体。这种字体笔画的变化较少,折笔处不是很圆,一般都是现代字型,如黑体、无饰线体等。所谓有饰线体,是指基本笔画的末端带有短小的水平或垂直装饰线的字体,笔画的宽度有一定的粗细对比。无饰线体如图 1-51 所示,有饰线体如图 1-52 所示。

ABCDEFGHIJKLM
没有装饰角的字体
ABCDEFGHIJKLMabcd
没有装饰角的字体

图 1-51　Arial 体、黑体、Impact 体和综艺体都属于无饰线体

ABCDEFGHIJKLM
有装饰角的字体
ABCDEFGHIJKLM
有装饰角的字体

图 1-52　Times New Roman 体、宋体、GungsuhChe 体和加粗宋体都属于有饰线体

2．按文字类型分类

按文字类型，字体可分为以汉字为代表的方块字体系和以拉丁字母为代表的字母体系。汉字按形成年代可分为甲骨文、大篆、小篆、隶书、楷书、草书、行书、宋体和黑体等字体。图 1-53 所示为殷商甲骨文；图 1-54 所示为石鼓文；图 1-55 所示为金文；图 1-56 所示为秦代统一文字，这一举措是中国历史上第一次由政府组织的大规模文字改革；图 1-57 所示为隶书；图 1-58 所示为小篆；图 1-59 所示为楷书；图 1-60 所示为今草；图 1-61 所示为狂草；图 1-62 所示为行书图；图 1-63 所示为明嘉靖十四年津草堂本《诗外传》上的印刷体；图 1-64 所示为黑体、圆黑体和综艺体；图 1-65 所示为方饰线体；图 1-66 所示为哥特体。拉丁字母按形成年代可分为楔形文字、埃及文字、腓尼基文字、罗马体、无饰线体、哥特体、方饰线体和手写体及自由风格等。

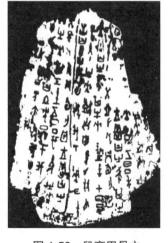

图 1-53　殷商甲骨文

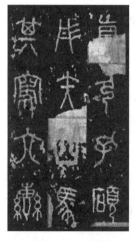

图 1-54　石鼓文

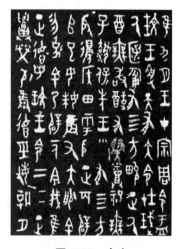

图 1-55　金文

第 1 章 字体设计基础知识

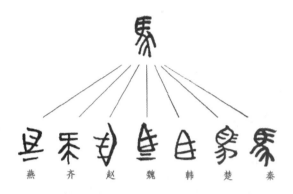

图 1-56　秦代统一文字

图 1-57　隶书

图 1-58　小篆

图 1-59　楷书

图 1-60　今草

图 1-61　狂草

图 1-62　行书图

字体与版式设计

图 1-63　明嘉靖十四年津草堂本《诗外传》上的印刷体

图 1-64　黑体、圆黑体和综艺体

图 1-65　方饰线体

图 1-66　哥特体

3．按字体的应用分类

按字体的应用，字体可分为印刷体、书法体和设计字体三类。所谓印刷体，主要是指自从我国宋代毕昇发明活字印刷术以来，印刷时所常用的各种字体。它主要以文本形式传播信息，强调其适用性与标准性。图 1-63 所示为明径山兴圣万寿禅寺刻本《石门字禅》的印刷体。印刷体按技术分为铅字印刷体和照排字体。铅字印刷体分为宋体、仿宋体、楷体、黑体等字体。设计字体是根据实际需要，利用文字的笔画特征及其依附的环境和载体，使之产生一种新颖的、整体的视觉效果，它强调传播功能，具有一定的从属性和适用性。图 1-68 所示为金文，图 1-69

所示为隶书，图 1-70 所示为草书，图 1-71 所示为楷书。设计字体按类型分为标准字体、创意字体、装饰字体等。图 1-72 所示为创意字体，图 1-73 所示为维吾尔族建筑装饰文字——"寿喜"，图 1-74 所示为装饰文字，图 1-75 所示为标准字。

图 1-67　印刷体——明径山兴圣万寿禅寺刻木《石门字禅》

图 1-68　金文　　　图 1-69　隶书　　　图 1-70　草书　　　图 1-71　楷书

图 1-72　创意字体

图 1-73　维吾尔族建筑装饰文字——"寿喜"

图 1-74　装饰文字

图 1-75　标准字

1.2.3　字体设计的方法

1. 发现字体

1) 发现与搜集

文字与字体设计就在我们的生活中，而且无处不在。为了更好地了解与字体设计相关的知识，可以从"发现与搜集"做起。在熟悉的环境中去发现字体、感受字体，搜集与字体设计相关的资料，是一种非常有效的学习手段。培养从"视而不见"到"视而有见"，再到"见有所获"的良好习惯。对字体设计的相关资料拍摄与搜集完成后，如有可能应该加以初步的整理、分析与归类。通过这种方式，能够达到以下几个目的：学会感受，用"亲身体验"的方式去发现文字与生活、文字与设计之间的亲密关系；学会搜集，养成平日搜集资料的习惯与方法；学会梳理，掌握从不同的资料中进行合理选择与归纳整理的习惯，从而了解关于字体设计的基本评判准则。

通过对与字体设设计相关资料的搜集，可以看到文字渗透在日常生活中的方方面面，有墙面上用笔随意书写的文字，有经过风吹雨打后剥落的文字，有散布在城市各个角落的宣传广告，还有各种文字标志图形、风格各异的现代时尚产品、书籍与杂志等纸质媒介上的设计字体等。

字体设计所涉及的载体也几乎遍布所有的领域，从平面到立体，从空间到多媒体、影视等。

2) 分析与归纳

从搜集到的资料中，可以通过梳理、归类，找出其中共通的规律。文字在现代生活中虽然涉及方方面面，但透过各种看似复杂的现象，通过分析、分类、归纳，可将不同的文字现象划分为两大类：第一类是以常态出现的文字现象，没有经过太多的对文字的"刻意"设计，可以把它们称为"自然常态类"；第二类则是一些经过设计师的参与，真正从字体设计的角度进行过设计的作品，可以把它们称为"设计参与类"。这是两个典型的文字现象，两者的区别在于对文字的处理与把控上的"无意"与"有意"之分。作为资料搜集、分析、归类的练习，可以有意识地引导学习者从两个方面去看问题。对于"设计参与类"的作品，主要是指在当代生活中，那些经过设计师刻意设计，能够体现一定的设计意图，尤其是代表当今时代的设计潮流、字体设计理念及时尚风格的文字应用案例，在一定程度上体现了设计师的思想、智慧以及对审美的把控，学习者应该去"品尝"、去读懂并理解这些好的设计。对于日常生活中以"自然常态"形式出现的各类文字传播，如一般性的店面宣传、生活中出现的指示性或记号性文字等，当这种"自然常态类"的文字出现在生活之中时，有的是经过一些简单的"设计"，而有些则完全属于"生活惯性"需求所导致的结果。总的来说，这类文字现象还停留在一般性的文字传播层面，没有更多实质性的"设计"。虽然是属于"不成熟"的"非有意"之作，但在这些文字现象中，往往不乏一些有意思的东西，可以由此激发许多灵感，得到一些启示，或是找到一些可以为设计所利用的方法与手段。

2．认识字体

1) 字体概述

在今天的设计中，涉及字体设计的问题时，主要包括两个方面的知识能力：一是对文字的创造，即"造字"，其中包含了运用各种手段与工具(含对电子计算机的使用)去创造新的文字形态和新的文字关系；二是合理地使用电子计算机字库中丰富的字体，对其进行合理的、恰如其分的应用，即"用字"。事实上，在设计的实际需求中，很难说哪种工具、哪种方法更有效。也许是其一，也许是其二，也许是"合二为一"的结合与调动各种不同的工具与方法。

今天，电子计算机作为一种新型的工具，为字体设计提供了一个非常广阔的选择与使用平台。电子计算机字库中有风格各异的字体，就像每个人都有自己独特的形象一样，每种特定的字体也有自己的名称、面貌、个性，甚至有着它们各自对应的应用属性。在这个字库字体的大家族中，有的粗壮有力，有的文雅秀丽，有的怪诞夸张，有的充满童趣。不同的字体，往往用来应对不同的设计需求，有的适合主题性文字，有的更适合近距离的阅读；有的带有文化性，有的具有工业性；有的稳重，有的张扬；有的古典高雅，有的现代时尚。因此，对于电子计算机字库字体的了解，对这些字体特征与特质的认识与把握，以及对于它们的选用及合理使用，都是今天的设计师必须掌握的知识，也是衡量一个设计师素质与品质的重要准则，更是设计行为中极为重要的环节之一。

电子计算机的字库既然提供了许多不同造型的字体，那么，选用什么字、如何合理使用就成了非常关键的问题。"用字"的第一步应该从认识字体的特征、个性与风格做起，因为在未来的设计中，对字体的选用与我们的设计需求是息息相关的。

首先应该了解，在计算机字库中的各种字体，无论是拉丁文字还是中文汉字，每一种字体

都有属于自己的名称、造型以及其个性与风格。相对而言，每种字体都有自己在设计中能够体现的属性和能够扮演的角色。例如在中文字体中，我们熟悉的字体有宋体、黑体、楷体、隶书等，尤其是宋体与黑体，这是最常规的，它们各自具有明确的风格。

宋体以其文雅和秀气的风格能够满足大部分的需求，这种字体既可以用于标题文字，也能够用于说明文字，同时还具有一种文化性特质。黑体则以其刚劲、有力、整齐、大方、醒目的风格，在设计中常常被用于文字中的大小标题或者是需要强调的文字部分。现在计算机字体库中还能够找到由某种字体造出的一系列不同字体，如方正宋体、方正小标宋体、方正大标宋体、文鼎特粗宋等。图1-76所示为方正系列字体。对于其他字体，一般也都有这样的配套字体，为我们的应用需求提供了更丰富的选择。

方正粗黑	香港特别行政区
方正平黑	香港特别行政区
方正小標宋	香港特别行政区
方正大標宋	香港特别行政区
方正中楷	香港特别行政区
方正細圓	香港特别行政区
方正准圓	香港特别行政区
方正粗圓	香港特别行政区
方正琥珀	香港特别行政区
方正綜藝	香港特别行政区
方正彩雲	香港特别行政区

图1-76　方正系列字体

除了这些常规的字体之外，现在常用的中文字体还有如幼圆体、综艺体等一批较为现代的字体，其风格上更加带有一些设计的意味。再如剪纸体、经典繁古印、小篆体等，虽然各有特色，但是往往在使用范围上有一定的局限性。因此，了解这些字体的个性与属性，有利于针对不同的需求与场合对字体进行选择与应用。同样，拉丁文字在字库字体上与宋体和黑体一样，也有众多的字体类型，已经存在了几十年甚至几百年，但在今天仍然是经久不衰的经典字体，如波多尼字体、加拉蒙特体字体、赫尔维梯卡体、罗马体、新罗马体、哥特体等。由于这些经典字体有着各自的特殊审美特质，能够适应不同需求的功能定位，并且符合阅读与信息传达的准则，这就使得它们能够在众多字体中长期为设计师所青睐。

除了传统字体外，在近30年中，字体开发商先后研发过大量新型字体。在这些新型字体中，有一部分能够适应较宽泛的应用需求，而另一部分却常常在各种应用区域上处处受限。也有些在刚推出时给人的感觉非常时尚，但往往只在一两年内备受青睐，随着时间的推移、时尚潮流的转变，却如同过眼烟云般迅速退居二线或是遭冷落。当然，其中也有一些字体成为新一代的常规字体。

当今，计算机字库中能够提供众多字体，导致设计师往往在选择上不知所措，尤其是当他们对字体的个性与属性不够了解时，就会在设计的过程中出现选择的错位。因此，在学习这些知识的同时，建议学生对不同属性的字体，从其应用范围进行一次简单的筛选与归类，建立一

个自己的常用字体库，以便在设计使用上更加明晰、便利。

2) 文字的个性与属性

每种字体都有自己的个性与各自的属性。有些文字比较醒目，常常用来作标题使用，也有一些文字更加适合用于近距离细读。例如罗马体、加特梦特体等系列字体，在西方一般被较多地用于近距离阅读，如在书籍、杂志的内页文字。而赫尔维梯卡体字体具有双重特质，既适合标题类需求又能够作为细读文字，也是属于应用范围较广的字体。再如波多尼字体，虽然是一种拥有悠久历史的字体，但常常作为时尚类杂志的标题，并具有一定的现代感。

中文汉字的字体也是一样，宋体、楷体都是传统字体中较秀气的字体，比较适合用于内文或是作为近距离阅读的文字。当然，宋体也是一种既适合细读，又能够满足标题类需求的字体。黑体比较粗壮有力，因此多用于需要加强视觉注意的地方，如标题、广告语等。华文细黑、圆体、综艺体都是一些相对新的字体。华文细黑、圆体从整体来看似乎更能呈现一种文化性；综艺体在字形上显得现代、有力，因此常常被人们用作标题类字体。事实上，在当代的设计理念中，根据设计的具体需求(如设计的目的与特性、产品的属性等)去选择与决定使用什么样的字体是一项非常重要，同时也需要设计师非常敏锐、谨慎对待的工作，这种用字的背后常常有着非常深奥的学问，也存在着一些无形的准则。实际上，这也是一个设计师的能力与审美观的体现。

3. 文字创造与组合

对文字进行创造，一般来说有两种方法：一是使用电子计算机技术解决字体设计的问题；二是设计师自己动手创造字体。当然，最终还要综合地利用这两种资源的优势进行文字的创造与设计。实际上，在文字创造工作中，使用什么样的工具、应用何种表现手法、如何把握形态等与图形语言等相关问题才是关键所在。

在文字的排列组合中，每一个字或每一个字母作为文字图形最基本的元素相互组合，最终构成了象征意义上的点、线、面的形态关系。在文字的排列组合关系中，需要慎重把握这些随机组合在一起的文字之间的形态、大小、主次、虚实、疏密、节奏、图底等多方面的关系，这时的文字创造与组合其实就相当于视觉图形的创造。单体文字的创造除了可以充分享受电子计算机字库中众多的现成字体，或是在这些字体的基础上进行改良与重新创造之外，设计师自己去徒手创造字体也是一种非常有效的方法。当然使用各种不同的工具以及通过各种手段、途径而得到新的字体形态都是设计师必须具备的能力。创造新的字体，不仅涉及设计师个人审美的问题，也涉及设计师对文字形态的把握以及对表现语言的使用与掌握的问题。使用什么样的工具、何种表现手法、怎样的造型形态，这一系列的问题都与最后的结果密切相关。其实，新字体的开发与创造，有许多与图形创造的法则相通，只是所取对象不同而已。

关于表现语言、表现手段的问题，首先，涉及表现工具。就工具而论，有传统的、常规的工具，如铅笔、毛笔、钢笔、木炭、炭精条、色粉笔、马克笔等。除此之外，还有一些可以由自己创造的个性化的工具，如将一节树枝折断，用它蘸着墨汁作图；把一根麻绳剪断并把断头搓毛分叉，也能制造出个性独特的线条；同理，一张瓦楞纸、一根铁丝、一根木条都能为画面制造出不同的行为轨迹，使其为我们的创作所用。在艺术创作领域里，在表现手段与工具上一般没有什么禁锢，设计师完全可以充分利用各种不同的工具来为创作拓展可能的表现空间，从而加强表现能力，达到最佳的表现效果。除了徒手表现的工具之外，还有一些现代化工具，如

现在已非常普及的电子计算机、数码相机、复印机、扫描仪等，也都是我们今天的表现工具的一个组成部分。

涉及表现的手法，无论使用何种工具，都应该尽可能地拓宽其在表现上的可能性。即使是采用传统的常规工具，也不应该只停留在画这个单一的表现层面上。从艺术表现的广泛性上说，还可以利用拓、印、剪贴、刻等不同的表现方法，来获得所需要的表现效果。总之，在艺术创造的天地里，寻求最佳的表现效果是我们一直所提倡的创作态度。

当然，文字本身的造型是极其重要的。当对文字的"造型"进行评判时，实际上是涉及了一个仁者见仁、智者见智的问题，这是因为对于形态的认识，每个人因为自身素养、审美标准、创新能力的差异而各有不同。

4．文字符号与文字集团

1) 文字符号

人类往往先有口头语言，而后产生书面文字，很多小语种有语言但没有文字。文字符号的不同，体现了不同国家和民族书面表达的方式和思维的不同。文字符号使人类迈入有历史记录的文明时代。

所谓文字符号，是带有符号性特征的文字，具有一定的图形意义，是文字经过设计后的一种图式体形式。这里所说的文字符号的概念与下面将要谈到的那种近乎纯文字的文字集团的概念有一定的区别。文字符号是人类用表意符号记录、表达信息以传之久远的方式和工具。现代文字符号大都是视觉语言的展示。

2) 文字集团

所谓文字集团，是指文字在设计中的一种单纯的文字组合现象，其体现了文字之间的视觉组织关系。同时，它还是设计师的设计理念在字体应用中的表露与体现。简而言之，文字集团就是一些文字聚焦在一起时的形态，也可以把这种现象称作文字反应堆。

当代视觉设计中，对这种有明显设计意图的文字集团的营造，是一个看似不经意却有着非常重要作用的工作。说具体一些，在设计应用中，无论是一个标志的设计、书籍的设计、版式编排，或是在其他一些不同的文字整体设计中出现的文字，当有两组或两组以上文字同时出现时，这些文字之间的主次关系就会凸显出来，如果在进行设计时不加区分地对待它们，其结果只会导致它们之间主次不分、关系混乱。作为一个好的设计师，应该去打造与设计合理的文字集团关系，对现有的文字进行合理组织。在对文字组织的认识上，确立明确的文字集团概念是十分重要的。

谈论字体在设计中的应用时，往往会涉及方方面面的问题，从使用文字设计的标志图形到文字化版式设计，再到文字与图形在设计中所出现的各种关系等。从简到繁，其中最核心的问题，其实就是文字间或是文字与周边关系的问题。这种文字的组织方式往往会以不同的形式体现在不同的设计中，虽然形式各有不同，但是其中的设计理念与准则是相通的。从字体设计的角度来说，在整体上文字集团体现为文字之间的主次关系与集团性关系，这主要体现在对文字节奏关系、文字粗细的调节与文字粗细的视觉面积关系以及文字在设计中图与底的关系等，是需要经营、认真打造的。

3) 文字符号与文字集团的简单应用

从文字内容、性质出发，分析设计载体的大致方向，如品牌或者是品牌活动在设计上会有什么样的需求，可以如何拓展设计目的与功能的真实性与实用性，不是仅仅从个人的爱好出发，

只注意形态、审美,忽视实际的应用。而文字符号与文字集团是传达信息和创造附加值的一种视觉符号,方寸之间蕴含深厚的文化。文字符号与文字集团的应用,能够使受众进一步走进文字的魅力世界。

本 章 小 结

字体设计作为视觉传达设计中一个重要的组成部分,能够营造氛围,强化版面的视觉冲击力,直接吸引人们的注意力并引起他们情感上的共鸣。视觉设计与字体设计之间有着密切的联系,不同的字体也有着自己特定的内涵及意义,给人的联想与感受也是无穷的,因此可以很好地为人们服务。

1. 搜集 20 张字体图片,并依照自己了解的各种方法加以归类,分析其中的联系和区别,总结出每种字体设计类别的内涵和意义。
2. 搜集汉字演变史中各个时期的代表字体各一幅,并分析其字体特点。
3. 搜集拉丁文字和数字在视觉传达设计中运用的各种不同字体。
4. 寻找现代优秀字体设计作品,放置在文字演变史中分析其主要特征和优点,并撰写成简短评论,字数不限。

1. 内容:文字构成、文字游戏。
2. 要求:根据不同的字体特征与属性,对文字在既定空间中作出合理安排,把控其组织关系。可以是一种"文字的游戏",在"玩"的过程中培养对文字组织形态的审美意识。要有一定的视觉感知力,赋予文字一定的形式趣味,营造一种文字氛围。
3. 作业数量:中文、拉丁文、中文与拉丁文混合 9cm×9cm 字体设计图各 4 幅。
4. 目标:在本练习中,学会感受不同属性的字体与"品尝"不同的字体风格。

第 2 章
字体设计的应用

字体与版式设计

 学习要点及目标

通过第1章的学习，我们知道，字体设计除了在视觉上给人以美的体验外，还可以应用到很多设计领域。因此，本章通过介绍字体在标志设计、平面设计、书籍装帧、商品包装等方面的应用，利用丰富的表达形式向相关人群传达活动信息，进而实现字体设计的商业价值，获得较好的社会效益。

 引导案例

汉字的标准字体

书体是指在汉字演变过程中，由于书写方法和结构特点不同而形成的字形类别，具体来说就是书法中的五体：篆书，由匀圆的线条构成，多呈纵势；隶书，多含波磔的笔画，多呈横势；楷书，笔画平正，结构方整；行书，是楷书的快写，笔画呼应明显；草书，笔画节省，节奏强烈。

字体也指同一书体的不同变体，包括笔形变体和风格变体。楷体、宋体、仿宋体、黑体是楷书的四种笔形变体，因为它们的笔画形状不同，楷体、宋体、仿宋体、黑体、欧体、柳体、颜体、赵体是楷书的风格变体。楷体是以上变体中的典型变体。汉字的标准字体应具备三个条件：历史形成、应用广泛、典型变体。

苏培成先生在《有关新字形的三个问题》一文中说："三千多年来汉字的字体几经演变，自南北朝至今我们使用的通用字体是楷书。现在我们印刷用楷书，手写主要用楷书，有时也夹用行草。在印刷上，楷书又有不同的字体，主要有宋体、仿宋体、黑体和楷体四种。楷书和楷体是不同的概念，应该区分清楚。"

今天所能看到的最早的汉字是刻写在龟甲兽骨上的甲骨文，是殷商后期的文字。金文是铸刻在铜器上的铭文，以西周时期的青铜器为代表。篆书是战国时期的秦国以及其后的秦朝使用的文字。甲骨文、金文、篆书属于古文字的范畴。隶书是汉朝通用的文字。从篆书到隶书的演变称为"隶变"，"隶变"是古文字和今文字的分水岭。汉末开始出现楷书，至今已有1800多年的历史，因此楷体作为标准书体的地位牢不可破，从来没有异议。行书是楷书的快写，草书则是艺术书体，二者都无法成为标准书体。也就是说，书体的标准问题早已解决。因此，我们今天讨论汉字的形体标准，只涉及"字体"问题。

楷书的变体主要有四种，那么应该确定哪一种为标准字体呢？要回答这个问题，首先要明白什么叫标准字体，换言之，就是具备哪些条件的字体才能被确定为标准字体。一般而言，标准字体应该具备以下三个条件。

第一，历史形成。在楷书的四种变体中，楷体出现于汉末，通行至今，历史最为久远；宋体出现于宋代；仿宋体在宋体之后出现；黑体出现得最晚。当然不能仅凭时间早晚来作取舍，时间早晚只是考虑的因素之一，还要结合后面两点来综合考虑。

第二，应用广泛。汉字的应用，有两大领域，一是手书，二是印刷。能够涵盖这两大领域者就称其应用广泛。据此衡量，楷体算得上应用广泛，宋体不能算应用广泛。因为手书绝大多数情况下为楷体或楷体的快写，宋体在写美术字时或可用到，但严格来说那不是手书，而是手绘，它是对宋体的复制。再看宋体，首先，它只能用于印刷，不能用于手书，因为宋体本来就是刀刻的文字，手书者可以模仿，但不能直接写出来。其次，印刷用字虽然以宋体为主，但楷

体也较为常见，更不用说还有仿宋体和黑体了。由此可见，在手书领域，只能用楷体，不能用宋体；而在印刷领域，楷体可以取代宋体。何者为应用广泛，自不待言。很多人看到书面印刷多为宋体，就以为宋体是当今应用最广泛的字体了，这其实是一大误会。

第三，典型变体。在楷书的四种变体中，哪种字体是典型变体呢？这要看它们之间的衍生关系。在印刷术出现之前，汉字的应用只有手书一种形式，也就是说，只有楷体一种字体(严格地说，在没有其他变体出现的情况下，只能称为楷书，不能称为楷体，这里为了行文的方便，都称为楷体)。印刷术的出现，最早是雕版印刷，其后才有活字印刷，活字的字模也是雕刻出来的，就笔画形态而言与雕版并无差别。雕版是用刀在木板上刻字，首先要用毛笔在木板上写好反字，然后用刀按照写好的字雕刻。按理说，写在木板上的字应该全部是通行的楷体，而且这样做也没有困难(现存的不少宋板书就是楷体)。如果是这样，世界上也就没有宋体字出现了。我们现在已经看惯了的宋体，其实它的形状是很奇怪的，其笔画像斧劈刀砍一般，横画结尾处像肩上扛着东西，笔画转折处有棱有角，这是毛笔所写不出来的。很显然，这是为了提高雕刻速度，对楷体字作了变形处理的结果。由此可见，这种很不自然的宋体字，是因为特殊需要，由楷体衍生而来的。后来出现的仿宋体、黑体，又是宋体的风格变体。综上所述，在楷书的四种变体中，楷体是典型变体。这是因为楷体出现最早，至今通用，应用广泛，覆盖用字的手书和印刷两大领域。

字体设计是现代社会表述和传递信息的一种方式，是视觉和文字综合效果叠加的一种设计方法，是运用装饰手法美化文字的一种书写艺术，其效果千姿百态，美观实用，在现代标志设计、平面设计、书籍装帧、商品包装等领域中被广泛应用。

2.1 字体在标志设计中的应用

字体设计的基本内涵，在于严格遵照字体设计工作的基本规律，针对文字性设计表达要素，展开精心细致的安排，通过对适当类型装饰设计手法的引入与运用，加强文字设计元素的书写艺术效果，实现显著的改善与优化。在现代设计理论的发展背景下，字体艺术设计工作的具体实施流程，不再是单纯针对汉字设计元素的笔画组成部分，展开简单的变形转化和装饰处理，而是要在充分运用创新性设计思维和创新性设计方法的实践背景下，通过严格遵照基础视觉表意要素的基本设计法则，在特定的艺术装饰空间或者艺术设计工作实践场所之中，能够充分满足现实应用需求、满足基础性视觉审美控制原则和专有艺术表达愿望的文字艺术设计形态，从而最大限度地展现文字平面设计艺术元素的深层次设计内涵。

标志设计作为现代视觉传达的重要组成部分，也面临着新的挑战。标志不再仅仅是依附于产品的识别符号，它已超越了传统，成为表达企业理念与企业文化的载体，与企业营销战略的成败，良好的企业形象、品牌形象的创造有着密不可分的关系，越来越受到企业和社会的重视。标志以象形、象征、抽象、文字等多元化的表现手法，展示了全新的社会价值、经济价值、文化价值。随着时代的进步，字体作为设计元素，在标志设计中得到了广泛的应用。

2.1.1 标准字体

在企业形象识别系统中，标准字体设计起着非常重要的作用，具体可分为以下三种。首先，字体设计与字体的版面设计，对于从事平面设计的人员来说是十分重要的知识和设计技能。其

次，字体在平面设计中基本要解决两个问题：一是单独字体的创意设计；二是字体在版面中的应用设计。最后，单独字体的创意设计是在基本结构上的创新和突破，而字体版面设计不仅要正确传达版面的信息，更重要的是如何以符合视觉规律、富有美感的版面形式打动读者，使之在获得信息的同时也获得美的视觉享受。

标准字体是指经过设计的专门用来表现企业名称或品牌的字体。标准字体设计，包括企业名称标准字体和品牌标准字体的设计。标准字体是企业形象识别系统中的基本要素之一，应用广泛，常与标志联系在一起，具有较强的说明性，可直接将企业或品牌传达给观众，与视觉、听觉同步传递信息，强化企业形象与品牌诉求力，其重要性与标志相同。

标准字体的选用要有明确的说明性，能够直接传达企业、品牌的名称，并强化企业形象和品牌诉求力。可归纳为独特性、造型性、易读性、延展性、系统性、规范性，具体内容如下所述。

（1）独特性。在标准字体的设计中重点在于强调差异与个性，所设计出来的字体应具有独特的风格与强烈的视觉冲击力。由于企业的经营理念与文化背景不同，不同企业的标准字体在造型与风格上也各不相同。标准字体的结构、组合形式、笔画的处理、局部的表现应能很好地表达企业或品牌的独特个性，达到企业形象识别的目的。

（2）造型性。这是标准字体设计的重要标准与要求之一。标准字体是否具有独特而良好的造型是其设计成功与否的关键，好的标准字体要能体现新颖感与和谐的美感，令人感到亲切，乐于接受。

（3）易读性。标准字体设计的根本目的在于能明确地传达特定的信息，因而要求它具有易读的特征，只有易读、易识，才能有效地实现信息传递的功能。因此，标准字体的设计，不管字体笔画、结构如何变化与修饰，都必须能够正确地表达意义，不影响正确的识读。

（4）延展性。面对不同传播媒体的不同要求，标准字体必须具有相应的延展性，以适应不同媒体的应用要求。

（5）系统性。在标准字体设计时，必须考虑到它导入企业识别系统后与其他设计要素组合应用时的协调统一性。只有具备良好的统一性，才能保证视觉传达的系统性和表现力。

（6）规范性。标准字体的规范性主要表现在字体规范、组合规范和使用规范等方面。

企业标准字体设计具有体现企业明确的说明性，直接传达企业、品牌的名称并强化企业形象和品牌诉求力的特点。因而在企业标准字体设计时，要把握四个基本原则：文字的适合性；文字的可识性；文字的视觉美感；文字设计的个性。

1．文字的适合性

信息传播是文字设计的一大功能，也是最基本的功能。文字设计最重要的一点在于要服从表述主题的要求，要与其内容吻合，不能相互脱离，更不能相互冲突，不能破坏文字的诉求效果。尤其是在商品广告的文字设计上更应该注意，任何一条标题、一个字体标志、一个商品品牌都是有其自身内涵的，将这些信息正确无误地传达给消费者，是文字设计的目的，否则就失去了它的功能。抽象的笔画通过设计后所形成的文字形式，往往具有明确的倾向，这一文字的形式感应与传达内容是一致的，生产女性用品的企业，其广告文字必须具有柔美秀丽的风采，手工艺品广告文字则多采用手写文字、书法等，以体现手工艺品的艺术风格和情趣。

根据文字字体的特性和使用类型，文字的设计风格可以分为秀丽柔美、稳重挺拔、活泼有趣、苍劲古朴等。秀丽柔美的字体优美清新，线条流畅，给人以华丽柔和之感，这种类型的字

体，适用于化妆品、饰品、日常生活用品、服务业等主题。稳重挺拔的字体造型规整，富于力度，给人以简洁爽朗的现代感，具有较强的视觉冲击力，这种个性的字体，适合于机械科技等主题。活泼有趣的字体造型生动形象，具有鲜明的节奏韵律感，色彩丰富明快，给人以生机盎然的感受，这种个性的字体适用于儿童用品、运动休闲、时尚产品等主题。苍劲古朴的字体朴素无华，饱含古时之风韵，能带给人们一种怀旧的感觉，这种个性的字体适用于传统产品、民间艺术品等主题。

2．文字的可识性

文字的主要功能是在视觉传达中向消费大众传达信息，而要达到此目的就必须考虑文字的整体效果，给人以清晰的视觉印象。无论字形多么富于美感，如果失去了文字的可识性，这样的文字设计无疑是失败的。试问一个使人费解、无法辨认的文字设计，能够起到传达信息的作用吗？文字至今约定俗成，形成共识，是因为它形态的固化，因此在设计时要避免繁杂零乱，删去不必要的装饰变化，使人易认、易懂，始终牢记文字设计的根本目的是更好、更有效地传达信息，表达内容和构想意念。字体的字形和结构也必须清晰，不能随意变动字形结构、增减笔画使人难以辨认。如果在设计中不去遵守这一准则，单纯追求视觉效果，就会使文字失去其基本功能。所以在进行文字设计时，不管如何发挥，都应以易于识别为宗旨。

3．文字的视觉美感

文字在视觉传达中，作为画面的形象要素之一，具有传递情感的功能，因而它必须具有视觉上的美感，能够给人以美的感受。人们常以美丑来衡量作用在其视觉感官上的事物，这已经成为有意识或无意识的标准。满足人们的审美需求和提高美的品位是每一个设计师的责任。在文字设计中，美不仅体现在局部，还体现在对笔形、结构以及整个设计的把握。文字是由横、竖、点和圆弧等线条组合成的形态，在结构的安排和线条的搭配上，怎样协调笔画与笔画、字与字之间的关系，强调节奏与韵律，创造出更富表现力和感染力的设计，把内容准确、鲜明地传达给观众，是文字设计的重要课题。优秀的字体设计能让人过目不忘，既起着传递信息的功效，又能达到视觉审美的目的。相反，丑陋粗俗、组合混乱的文字，使人看后心里感到不愉快，视觉上也难以产生美感。

4．文字设计的个性

根据广告主题的要求，极力突出文字设计的个性色彩，创造与众不同的独具特色的字体，给人以别开生面的视觉感受，这将有利于企业和产品良好形象的建立。在设计时，要避免与已有的一些设计作品的字体相同或相似，更不能有意模仿或抄袭。在设计特定字体时，一定要从字的形态特征与组合编排上进行探求，不断修改，反复琢磨，这样才能创造富有个性的文字，使其外部形态和设计格调都能唤起人们的审美愉悦感受。

标准字体设计也可以根据用途的不同，采用企业的全称或简称。字体的设计，要求字形正确、富于美感并易于识读，在字体的线条粗细处理和笔画结构上，要尽量清晰简化和富有装饰感。在设计时，要考虑字体与标志在组合时的协调统一，对字距和造型要作周密的规划，注意字体的系统性和延展性，以适应各种媒体和不同材料的制作，以及各种物品大小尺寸的搭配。

总之，经过精心设计的标准字体与普通印刷字体的差别在于，除了外观造型不同外，更重

要的是它是根据企业或品牌的个性而设计的，对笔画的形态、粗细，字间的连接与配置，统一的造型等，都作了细致严谨的规划，与普通字体相比更美观、更具特色。在实施企业形象战略中，许多企业和品牌名称趋于同一性，企业名称和标志采用统一的字体标志设计，已形成新的趋势。企业名称和标志统一，虽然只有一个设计要素，却具备了两种功能，达到视觉和听觉同步传达信息的效果。

2.1.2 标准字体的分类

标准字体的设计可划分为书法标准字体、装饰标准字体和英文标准字体的设计。书法是中国具有三千多年历史的汉字表现艺术的主要形式，既有艺术性，又有实用性。图 2-1 所示的"中国国际航空公司"和图 2-2 所示的"健力宝"都使用了名人题字作为标准字体。

图 2-1　"中国国际航空公司"标准字体　　　　图 2-2　"健力宝"标准字体

有些设计师尝试设计书法字体作为品牌名称，具有活泼、新颖、画面富有变化的视觉效果。书法字体设计，其形式可分为两种：一种是针对名人题字进行调整编排，如图 2-3 所示的"中国银行"和图 2-4 所示的"中国农业银行"的标准字体；另一种是设计书法体，通常是为了突出视觉个性，特意描绘的字体，这种字体是以书法技巧为基础而设计的，介于书法和描绘之间。

图 2-3　"中国银行"标准字体　　　　图 2-4　"中国农业银行"标准字体

装饰字体在视觉识别系统中，具有美观大方、便于阅读和识别、应用范围广等优点。图 2-5 所示的"海尔"、图 2-6 所示的"科龙"的标准字体就属于这类装饰字体设计。装饰字体是在基本字形的基础上进行装饰、变化加工而成的。它的特征是在一定程度上摆脱了印刷字体、字形和笔画的约束，根据品牌或企业经营性质的需要进行设计，以达到加强文字的精神含义和富有感染力的目的。装饰字体表达的含意丰富多彩：细线构成的字体，容易使人联想到香水、化妆品之类的产品；圆润柔滑的字体，常用于表现食品、饮料、洗涤用品等；浑厚粗实的字体，常用于表现企业的实力强劲；有棱角的字体则易展示企业个性；等等。

装饰字体设计离不开产品属性和企业经营性质，所有的设计手段都必须为企业形象的核心即标志服务。它运用夸张、明暗、增减笔画形象、装饰等手法，以丰富的想象力，重新构成字

形,既突出了文字的特征,又丰富了标准字体的内涵。同时,在设计过程中,不仅要求单个字形美观,还要使整体风格和谐统一,理念内涵一致,易读性强,以便于信息传播。

图 2-5 "海尔"标准字体　　　　　　　　图 2-6 "科龙"标准字体

企业名称和品牌标准字体的设计,一般均采用中英两种文字,以便于同国际接轨,参与国际市场竞争。英文字体(包括汉语拼音)的设计,与中文汉字设计一样,也可分为两种基本字体,即书法体和装饰体。书法体的设计虽然很有个性、很美观,但可识别性差,用于标识设计时不常被采用,常见的情况是用于人名或非常简短的商品名称。装饰字体的设计,应用范围非常广泛。

从设计的角度看,英文字体根据其形态特征和设计表现手法,大致可以分为以下四类:一是等线体,字形的特点几乎都是由相等的线条构成;二是书法体,字形的特点活泼自由、突出风格个性;三是装饰体,对各种字体进行装饰设计,变化加工,能够达到引人注目、增强感染力的艺术效果;四是光学体,其由摄影特技和印刷用网纹技术原理构成。

2.1.3　企业标准字体设计的基本程序

当标准字体设计完成后,要运用于整个识别系统中,尤其与标志的组合关系最密切,因此对标准字体的风格创设,要有一个整体的概念。注意与标志之间的和谐搭配效果,做到既有统一性,又有变化性,如字体的字距,笔画的粗细、大小,字体的外形,造型风格的软硬,都是影响标准与标志关系的重要因素。标准字体的设计方法有以下五个方面的基本程序。

1. 调查分析

在着手进行标准字体设计之前,应先实施调查工作,尤其是同类性质竞争企业的标准字体,必须进行整理、分析,并归纳出其优缺点和市场上的具体反馈情况,以便设定标准字体设计的走向。从调查中,不仅可以了解到消费者所易于识别、喜爱的字体形式,同时还可避免和现有字体混淆不清的现象产生。

一般情况下,当企业、公司、品牌确定后,在着手进行标准字体设计之前,应先实施调查工作,调查要点包括:是否符合行业、产品的形象;是否具有创新的风格、独特的形象;是否能为商品购买者所喜爱;是否能表现企业的发展性与可信赖感;对字体造型要素加以分析。将调查资料加以整理分析后,就可从中获得明确的设计方向。

2. 确定外形

在字体设计之前,首先应根据所表现的企业内容和期望建立的形象,确定字体的外形。外形特征是字体显著的特征之一,也是字体个性、风格的要素之一。通过字体的外形形状,如方向、长扁、斜度等,可赋予字体庄重、亲切、肃穆、严谨、活泼等不同的心理属性,最终确定符合企业特性的字体外形。字体外形确定之后,企业的性格即可显现出来。

3．笔形、结构的变化

字形是笔画构成的,因此欲建立富有变化的与众不同的字体形象,只有靠字体自身的笔形、结构、空间和排列的变化来表现,同时所表现的意蕴要易懂、明确。在设计时,还要善于发现字体的笔形、结构与字义、词义间可能存在的联系,这一点是创造字体的关键所在。

4．字体的统一

标准字体之所以能表现出个性的差异性,传达企业的经营理念和内容,主要是因为其具有典型的形式。中文字体的设计,无论如何变化,一般离不开两种基本字体形式,即宋体和黑体,两者在笔画造型上有着截然不同的差异性,宋体形式直粗横细;黑体粗细一致、均匀,从线条形式看,宋体形式基本笔画造型变化多样、富有情趣;黑体形式则造型统一、笔画均匀、平整切齐。宋体形式给人以优雅含蓄、古典情趣的感性美,黑体形式则具有明确、直率、现代文明的理性美。因此,在设计标准字体时,应根据所要表现的主要内容,选择适合的基本字体形式进行变化,发展创作出独特的字体形式。

如何创造出独特的字体形式呢？线端形式与笔画弧度的表现都对字体的风格有极大的影响。线端的圆角、缺角、直切,笔画弧度的大小,都会产生不同的视觉感受,如表现电子技术、现代科技、机械制造等都可以直角、直切的字体为主来表现,食品、日用品则可以用圆角或弧度曲线的字体为主来表现。

5．标准字体的排列

过去的中文排列以竖排为主,但国际化的倾向以及阅读时人类眼睛生理结构等原因,使得横排文字较之竖排更为舒适、顺畅、快速。中文字体由于其特殊的外形结构,因此可根据需要选择竖排或横排,这是较之英文字体的优点。在企业标准字体中,当标准字体中有中英文组合时,大都采用横向排列形式。但是,如果在竖长的空间中使用就应设计一组直排的标准,以符合实际需要。

在设计标准字体时一般需要考虑排列时的需要,因为某些字体在横排时是很好看的,但若改为竖排则面目全非,所以设计时要注意改变文字造型本体对于横、竖排列所产生的效果。因此,在进行字体排列时应注意以下几点。

1) 避免斜体字

斜体字在横向排列时,自身所具有的方向感、速度感均能得到充分的表现。但若将斜体字竖排时,就会有不安定和倾斜的感觉。如果横排时,非斜体字不可,竖排时就应将斜体字进行修正,使之变成接近正体的斜体字。

2) 避免连体字

连体字虽然流畅优美,但使用时往往不够灵活,难以分解成可组合的单独字体。如果要变更排列方向,势必会破坏字体原来的连接关系,因此无法使整个设计形成统一感。

3) 避免极端化的变体字

为强调字体的个性,而将字体设计成窄长或平扁极端夸张的字体,这种字体难以适应排列方向的改变,从而会产生松散的现象。

2.1.4 标准字体的应用

随着各种传播媒体和媒介的迅猛发展,以及各种交通工具的便利发达,世界已经成为名副

其实的地球村,企业与企业之间的竞争在地域上的分界已经变得不是那么明显。面对日益激烈的竞争环境,如何在竞争中求取生存是每个企业的基本诉求,企业品牌形象的建立和推广需求变得愈加迫切,企业必须制定一系列发展规划和战略。首先应该制定企业形象战略,推行企业形象设计,企业的品牌形象应该符合消费者的价值观和审美观。标准字体作为其中的重要组成部分,其重要性和价值需要得到企业和设计人员的充分认识。

目前,我国企业的标准字体设计水平参差不齐,存在着许多问题,其主要表现在三个方面:第一,由于设计人员自身认识能力有限,对标准字体在整个企业形象的推广和发展策略中起到的作用和价值没有得到正确的认识。因此在设计中对标准字体的设计不够重视,甚至不经过任何调整、改动和设计,直接将印刷字体用作企业标准字体。同时,作为企业的经营者和管理者,由于学科领域的不同,对企业标准字体的作用和价值缺乏了解,因而对企业标准字体的设计没有给予足够的重视。第二,设计师在设计时,只是根据自己的爱好对标准字体的基础字体进行改动,而不考虑标准字体的适用范围和使用环境,导致有些企业的标准字体与其使用环境不相符合。第三,设计者在进行标准字体设计时,并没有考虑是否符合行业特征,是否能表现企业的形象和品牌诉求以及商品购买者的喜好和心理需求,只是进行简单的字体设计,因此,有些企业的标准字体没有发挥其应有的作用。这些问题势必会影响到整个系统的有效性,进而影响企业文化的良好传播。

企业标准字体在标志设计中与印刷字体有什么区别呢?首先,标准字体与印刷字体既有共同点也有不同点。两者作为文字都可起到传达信息的作用,都具备传达功能。但是印刷字体仅能起到传达信息的作用,而企业标准字体除了传达信息,更能够反映企业的形象和个性。作为传递企业理念的字体,其外观造型是设计师根据企业文化和企业理念,结合自己的设计理念和设计技法,创造出的表现企业个性的视觉设计,具有独一无二的特性。为了最大限度地传播信息,要求满足企业与众不同的个性需求。其次,标准字体的设计有其目的性,那就是为了建立和推广企业品牌形象,让企业在激烈的竞争中获得消费者的认可,并且能够在商场竞争中获得一席之地。因此,在进行设计时,设计者往往需要考虑到企业的经营理念、企业的形象个性和企业品牌的打造诉求,以及商品购买者的审美需求和心理需求。而印刷字体的目的仅仅只是传递信息。最后,印刷字体的字间距可以任意组合,对于组合效果的审美需求,主要是保证不影响信息的读取。而标准字体设计是量体裁衣、精心设计的,字体笔画的变化、拆分、组合,甚至于笔画的粗细、字与字之间的宽窄距离等要素均要求细致与严格,力求特征鲜明、造型美观,与其他企业的标准字体严格区分,给消费者留下深刻的印象,满足提高企业的品牌知名度的诉求。

1. 标志设计

企业形象设计与标志设计有着紧密的联系,标志设计通常是形象设计中的一个重要部分。同时,在标志设计中常会应用到字体设计,比如,设计师经常使用具有特色字体和美感字体进行标志设计。

在进行标志设计过程中,设计师普遍会使用意象化标志设计方法和象形化标志设计方法,这两种设计方式具有提高标志个性和标志美感的作用。从整体上看,意象化文字设计能够利用文字组合体现文字的内涵,从而充分展示出文字设计的情感;而象形化文字设计方法则是一种表达设计的方法,通常利用图像设计字体,这样能够更形象地展现企业的品牌文化,彰显企业的代表产品,给观者留下深刻的印象。

2．书籍装帧设计

在每一本书中，字所占的篇幅比例是最大的，因此在设计书本过程中对字体进行设计是十分重要的。在书籍装帧设计中，设计师一般会将书本的内容作为主要设计的部分，同时也需要在书本封面的字体上下足功夫。

文字不仅是一种形式，更是一种内容，字体设计可以体现出文字的特点，也能够全面提升文字的视觉形象。字体设计过程中也会涉及排版的内容，不同的排版方式会在一定程度上影响人的阅读习惯。设计师还可以在设计过程中从文字大小设计入手，在同一平面上展示出不同的字体形象。

书的封面就好比是人的"脸面"，能够给予大众最初始、最直观的印象。因此，封面的设计至关重要。一个精美的书籍设计，可以起到提纲挈领、吸引大众注意力的作用，所以应该开阔思维，通过文字的排列组合、设计整理，体现出书籍的整体风格。设计者不能分割书籍的内容与主旨，一味地考虑画面的美感，而是要结合书籍内容，设计出适合书本风格的封面设计。少儿类的图书，在版面设计时要考虑儿童活泼好动、天真烂漫的个性，设计出儿童喜欢的纯真、可爱的风格；法律类的图书，就要考虑法律类书籍的严谨，画面设计力求稳重、简单，有条理；时尚类的图书，在封面设计时，要考虑个性与时尚的完美结合，尽可能地体现时尚元素，与时代接轨。

3．招贴广告设计

招贴广告主要应用在公共场所，招贴广告设计内容包括图形设计和字体设计两方面。在字体设计过程中，为了让消费者更加重视文字在视觉上的传递作用，且充分达到引导消费者的目的，因此需要合理应用字体设计。招贴广告由正文、广告语及标题等共同组成，在设计过程中，设计师需要通过字体设计提升标题的辨识度以突出标题。在设计标题之后，设计师为了对标题进行进一步的论述和扩展，可以设计出印刷字体，这样便能够与主题相互呼应，在招贴广告中的字体也同样能够展示出商品的特点和个性。

4．包装设计

在商品包装设计上进行字体设计，不仅能够起到包装商品的作用，还能够起到传递商品信息的作用，将商品进行包装的情况在日常生活中能够经常见到。随着人们生活水平的提升，以及生活节奏的加快，随之而来的是商品的营销策略也在不断地进行着更新。在字体设计中，不同的设计会表达出不同的商品意蕴，设计师在设计文字过程中，可以有效地将字体设计的内容和字体结合起来，这样更能够表现出文字所蕴含的精神内涵，从而激发出消费者对商品的购买欲望。

在当今社会中，几乎所有商品都会经过包装，一个好的包装能够很快吸引大众的注意力。比如，在超市购物，在没有品尝到食物前，决定购买力的第一要素就是视觉，这是一种感官上的判断。一件包装精美、设计精良的商品会很快获得人们的"芳心"，促使人们掏钱去购买。因此，对于大众消费者而言，包装设计的好与坏决定了他们是否愿意购买。在包装设计上，应该遵循一个原则，就是要简单、一目了然，要让大众在第一时间知道设计者所要表达的信息，一个简单、直白的介绍往往比花哨的介绍更加深入人心。简单的画面设计也会给大众一种愉悦的感觉，过多的元素反倒会让大众眼花缭乱，不知道该如何选择。

小贴士

伴随着世界经济日益全球化和自由化,作为传播符号的标志的设计也面临着新的挑战。正在进行角色与功能新的转换的标志,不再仅仅是依附于产品的识别符号,它已超越传统,成为表达企业理念与企业文化的载体,与企业营销战略的成败、良好的企业形象与品牌形象的创造起着举足轻重的作用。标志以象形、象征、抽象、文字等多元化的表现手法,使视觉语言日益丰富,展示了全新的社会价值、经济价值、文化价值。

标志设计作为现代视觉传达系统的一个重要组成部分,将具体的事物、事件、场景和抽象的精神、理念通过特殊的图形表达出来,使人们在看到标志的同时,自然而然地会产生联想,从而产生对品牌的认同感。在整个企业形象的传递过程中,因其出现频率高、应用广泛,易于被人们认知和记忆。纵观现代设计史,许多著名的有创意的标志设计无不在简洁明了的形式美中,蕴含着一个企业、一个团体的文化底蕴和时代精神,对企业和团体有着不可低估的作用。

字体作为视觉传达符号,具有可识别性和艺术性等特点,在现代标志设计中得到了广泛的运用。字体设计在标志设计中的运用,一方面能给标志增加标志的可识别性,另一方面由于字体本身所表达的含义也能给标志带来多种象征意义。

1. 字体元素在标志设计中应用的分类

常见字体一般可分为拼音字和方块字两种。拼音字本身只表音不表意,而方块字则一字一意,每个字都有其特定的意思。根据字体的分类,我们可以简单地把字体设计在标志设计中的应用分为以下两大类别。

1) 拼音字体的运用

运用被设计者的英文字母全称或者缩写作为标志的设计元素,通过字体设计的方法对其进行改良,可以加深标志的寓意及其可识别性。如图2-7所示,可口可乐的英文标志便是以可口可乐的英文"COCA-COLA"字母为设计元素,通过字体设计的基本手法,将字体进行美化,使其成为固定形式的标志。可口可乐标志整体线条流畅,能让观者体会到一种放松的心情和自由的激情,这恰好符合可口可乐这种饮料自由、放松的定位特征。

再如图2-8所示,LG电子的标志,以公司名称L、G两个字母为元素,通过设计者的巧妙构想,将字母组合成笑脸形象,整个标志是将世界、未来、年轻、人类、技术五个概念加以形象化,L和G摆在圆的内部,表示人类是LG经营理念的中心所在,象征着LG将在世界各地与顾客建立亲密的关系。

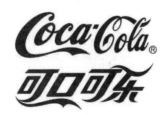
图2-7 可口可乐标志

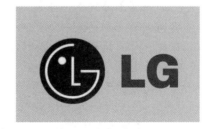
图2-8 LG标志

2) 方块字体的运用

运用具有代表被设计者特征的方块字体设计元素,通过字体设计的方法对其进行改良,可

以极大地增加标志的寓意及其可识别性。

谈到方块字的运用，就不得不提到 2008 年北京奥运会的会徽。如图 2-9 所示，它分别由经不断琢磨、设计而成的方块字"京""Beijing 2008"以及奥运五环组成，它是奥林匹克精神与中国传统文化的完美结合。

新会徽蕴含着丰富的文化意义。它将中国具有 5000 多年历史的印章和书法等艺术形式与体育运动特征结合起来，巧妙地形成一个向前奔跑、迎接胜利的运动人形。这一设计，凝聚了中华民族优良传统文化的神韵。鲜红的色彩传达了中华文化特有的热情气氛；寓意丰富的"京"形图形，诠释了举办地的名称，也像一名冲向终点的运动员，体现了冲刺极限、创造辉煌的奥林匹克精神，同时又似一个载歌载舞的人，表达了 13 亿中国人民对于奥林匹克运动的美好憧憬和欢迎八方宾客的热情与真诚。

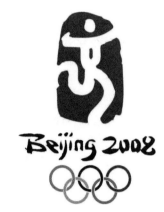

图 2-9　2008 年北京奥运会会徽

2. 字体元素在标志设计中应用的优点

1) 可识别性强

简洁的字体通过设计成为标志，易于受众从种类繁多的标志中迅速识别。如图 2-10 所示，麦当劳餐厅的标志以"M"为元素，通过字体设计成为标志，便于消费者记忆。你无论身处何地，只要看到这个"M"，便会立刻联想到麦当劳餐厅。

2) 寓意丰富

以富有表现力和寓意的字体设计作为标志，可以使消费者迅速领会设计者的意图。中国银行的标志是由香港著名设计师靳埭强先生于 1980 年设计，其采用了中国古钱与"中"字为基本形，古钱图形是圆与形的框线设计，中间方孔，上下加垂直线，成为"中"字形状，寓意天圆地方、以经济为本，给人的感觉是简洁、稳重、易识别，寓意深刻，极具中国风格。

3) 应用范围广

简洁的、矢量的字体设计，为标志的应用提供了更广阔的空间，也更容易被不同国家和地区的消费者接受。例如，海尔公司的标志变化，最初海尔的标志以一对可爱活泼的小孩为主体，但是随着海尔公司国际化进程的加速，原有的标志产生了一定的局限性，很难被某些地区的消费者接受。新的海尔公司标志由中英文(汉语拼音)组成，中文是"海尔"，英文是"Haier"，作为标识，与国际接轨，与原来的标志相比，新的标志延续了海尔多年发展形成的品牌文化，同时新的设计更加强调了时代感，增加了标志的应用范围。

4) 应用周期长

字体本身就是时间的产物，和图形紧随时代潮流相比，用字体作为标志具有较长的使用周期，也便于后期的延续。国际上诸多百年企业的标志，基本上都是以字体为标志的主元素。如图 2-11 所示，由爱迪生于 1892 年创办的美国 GE(通用电气)公司，从成立之日便以"G"和"E"为元素，设计出一种点灯的形式作为标志。历经百年的发展，公司现在使用的标志依然以"G"和"E"为主体，只是细节作了调整，使整个标志更具时代感。

总之，标志设计作为现代视觉传达的重要组成部分，越来越受到企业和社会的重视。随着时代的进步，字体作为设计元素，在标志设计中得到了广泛的应用。随着中国企业国际化进程

的加快，以前那些繁琐的象形标志也将暴露出它们的弊端。符合现代企业需要的个性化新标志将是未来标志设计的主流方向，以字体为元素的标志设计，凭着其特有的优点，也将会越来越受到设计师和企业的青睐。

图 2-10　麦当劳餐厅标志

图 2-11　美国 GE 公司标志

2.2　字体在平面设计中的应用

在社会的发展过程中，文字作为文明传承的产物，记录着我国悠远的文化历史，因此文字不仅能够起到记录语言的作用，还能够代替语言达到交流的效果。如今文字已经成为人们生活中必不可少的一部分，有效的文字记录能够让我国优秀的文化传承下去。

平面设计作为一项系统工程，不仅要重视视觉上的赏心悦目，更要求信息传播准确。平面设计一般是由文字、图形、色彩三部分构成，其中文字是不可或缺的一部分。字体设计就是利用丰富多样的设计工具将文字信息"图形化"，使大众可以感受到设计作品的"图文并茂"，增强文字信息的观赏度，体现作品的无穷魅力。从感官角度考虑，字体设计可以利用字体排列的独特美感，展现文字的不同风格，赋予文字独特的神秘魅力。因此，字体设计具有至关重要的作用，完美的字体设计不仅可以充分体现艺术的美感，还能够快速准确地向消费者提供相关的信息，可以这样说，设计师在设计字体的过程中，需要从消费者的角度思考问题，从而设计出更加符合物件形象的字体，最后向消费者展示最佳的设计作品。

字体设计在平面设计中能够直接、准确地表达设计思想。在任何一个优秀的设计作品中，字体设计都能更加直接地传递着设计者的思想意图，把自己头脑风暴之后得出的想法更加有效地传递给目标受众群体。文字最能直观地展示设计师在设计字体时的设计思维，更好地传播设计思想，是视觉传达信息中最简洁的载体，因此字体设计在平面设计中能够深入强化字体在作品中的内涵。文字是人类文明发展的典范，字体变化由简到繁，由繁化简，无不体现着源远流长的文化内涵。字体的差异性象征着文化的不同，阐释着不一样的风格，给人非比寻常的视觉冲击力。文字的特殊造型经过重构、夸张、重组等手法，使得设计的字体更具视觉冲击力。

字体设计在平面设计中应具有视觉美感。任何好的设计中，能凸显设计的关键点在于文字设计，它也是其中的重要组成部分。字体设计一方面要能够传递主要信息，另一方面则必须具备一定的美观性和吸引力。在字体设计过程中，首先应当考虑到使用形式美法则，使得设计看起来富有节奏感，还要注意排列字体结构，协调搭配线条的长短粗细，完善整体的视觉效果，使字体具有感染力，尽最大的可能传达给读者，同时要在心理层次给予设计美感，令观者感到心情愉悦。

2.2.1　标题字体设计

阅读时代的来临使阅读成为一种时尚、一件生活必需品。标题设计更是封面设计中最重要的元素，如读者拿起书收到的第一信息便是书籍的封面，封面中的标题文字直接传达了这是一本什么样的书，同时也直接影响整本书的设计风格。

标题字体设计，顾名思义，是指设计者对于文字进行构思、设计，然后将文字以一种全新的视角展现在大众面前。这个时候，呈现出来的文字不单单是简单的字义表达，更是一种视觉盛宴。被美化的文字，不再是给人一种冷冰冰、严肃字体的感觉，而是根据不同的应用场合赋予文字变化，标题要与画面和主题的调性保持高度统一，表达出情感，增加画面美感和视觉冲击力，如充满力量的手写文字通常笔画会比较粗，并且刚劲有力，直线比较多。

标题字体设计一方面注重作品的美观化，另一方面更加注重信息的传达与传播速度。文字、色彩、图案这三个要素合在一起构成平面设计，缺一不可。功能性和艺术性是相辅相成的，单纯地重视功能性，与艺术性美观性分离，忽略形式，忽略艺术美的特性，会导致设计的沉闷，缺乏个性的倾向。从艺术角度来看，字体设计开始要考虑到企业的文化内涵，还要传达作品的主要信息。设计过程中通过加工、变形、重组等构字方法，组成新的字体，从而增强文字的美观化，为设计增添魅力。由此可见，字体设计在平面设计中具有不可磨灭的影响力，其重要地位不言而喻。

1．标题字体设计的基本原则

在标题字体设计时，一定要秉承以下三个基本原则，这样才能给大众呈现出作品的创意和美感。

1) 保证文字内容的精确性

众所周知，字体设计的目标首先要保证信息的阐述清晰明了，让大众可以对字体设计所要表达的内容有一个清晰的认识。不要让字体设计"喧宾夺主"，只注重画面的美感，而忽视了文字阐述的本质。文字的阐述是第一要务，否则不管设计画面多么精美，也会失去标题字体设计的意义。在标题字体设计规划时，要做好元素的整合，尽可能地让呈现出来的元素都物尽其用，而不只是一个"装饰物"、一个可有可无的"摆设"。特别是在广告语设计中，对于包装上的每一个字体和标志，都要做到详细说明，要清楚精准地阐述字义和词义，要让字体设计真正体现其文字用途。

2) 重视字体设计的画面美感

在标题字体设计中，设计者要尽可能地展现画面的美感，给大众呈现一种视觉的完美享受。在信息的传播过程中，标题字体设计是画面当中不可或缺的重要组成部分，所以在标题字体设计时一定要重视画面的既视感。要综合运用标题字体设计的原则、技巧，科学、合理地布局，全面提升文字的独特魅力与独创性。

3) 体现设计者的创新性

在标题字体设计的原则中，最重要的一点就是创造力和想象力的开创。要开创创新性思维，集思广益，开拓新思路，转换新办法，创新发展，展现文字的独特性和开创性。创意是字体设计的不竭动力，只有发挥自己的聪明才智，激发设计潜能及主观能动性，才能创造出独特的字体设计，获得大众的青睐。创意，是自己创造力的体现，所以不能故步自封，要集百家之所长，

立足自身的实际情况，借鉴国内外的先进经验，融合当代新鲜的时尚元素，以一种全新的视角，阐述字体设计的独特魅力。

2．标题字体选择范围

人们常用"字如其人"来形容一个人的性格特征，因为一个人的性格特征和社会阅历总会在一定程度上投射到其所书写的文字上，字体的内容与情感也如同人的性格一般投射到封面的中心——标题上。人们将文字比喻为无声的话语和有声的图形，它是最直接的交流工具，表达内容与情感，而字体不同所带来的标题文字的情感色彩差异，会在读者理解句意之前就通过字体的笔画风格传达给读者。

粗笔画体现出浑厚、浓重、有力的字体情感，所带来的视觉范围增加，具有强调、突出的作用，太粗则会产生压迫感；细笔画则体现灵巧、纤细、柔弱的字体情感，由于视觉范围较小，文字显得清新、舒朗。字体笔画的曲直同样给字体赋予了个性，直线预示着坦荡、干脆，透露出阳刚之气，曲线则更多体现了柔和、优美、灵动之感。

计算机字体存在于社会生活的各个方面。从印刷术诞生之日起，就已经形成了当今计算机字体的雏形，活字印刷术中的活字也对应着计算机字库中的每个字形。计算机字体发展至今，几乎囊括了所有可识别的字体，宋体、黑体是两个最大的字体类别。宋体雅致、正直、稳重，是从印刷术诞生之日起就存在的汉字字体，常用于书报杂志的正文排版，书籍标题一般使用较粗的宋体，是一种使用范围极广的字体。宋体特征明显，横平竖直，横细竖粗，且笔画之间存在粗细变化，笔画的起笔与落笔处都有棱角。纤细的宋体适合文艺、小说类书籍标题，大标宋体则古韵浓厚，作为标题字体能给人沉稳、大气的视觉感受。

黑体是受英文无衬线字体的影响下诞生的一款印刷字体，这种字体具有现代美感，能在不同的字体大小、笔画粗细的情况下孕育出略微不同的性格特征，其最主要的特征是去除装饰衬线，字形端正，笔画横平竖直，形成了严谨的文字性格，提高了信息传达的准确性，稳重、醒目、易读的特征使得它在科学、医学、技术等注重信息传达的标题设计中得到了广泛使用。

3．标题字体排版类型

1) 纯文字的排版

二级文字的排版最基础，一般有文字加文字、英文加英文或者文字加英文三种形式；三级文字的排版最常见的是三级中文加一级英文，也有两级英文加一级中文或都是中文或英文；四级文字的排版一般为二级中文加二级英文，不过也会有三级中文加一级英文；五级文字的排版较为少见，是三级文字加二级英文。

2) 文字加序号排版

类似于几大优势、几大特点、几个方法之类的内容，可以按照排列顺序给小标题加上对应的序号，这么做可以加深读者的印象，也能使内容更清晰、更便于阅读。

序号一般是用阿拉伯数字表示，其表现方式可以将其拉大、填充不同的颜色、添加色块等，使其与标题文字形成对比。

3) 文字加线条排版

文字加短横的排版极具设计感，且富有动感，特别实用；文字加长横的排版可以很好地精选划分区域，让标题文字与图像进行分割；文字加虚化线条的排版，线条给人感觉更加新颖和独特，具体操作时可以画一个虚化的圆，压扁后用色块盖住上面部分即可；文字加斜线的排版

可以使人感觉更加动感和出色，设计感更强，更具吸引力，斜线让画面更饱满、更有生机。

4) 文字加线框排版

文字加大线框的排版给人一种中规中矩的感觉，特别适合表现品牌，舒服干净的线框让人舒心。文字加半线框的排版在视觉上会把线框露个洞，从而打破原本枯燥的排版方式，使文字看起来设计感更强；文字加小线框的排版更为精致，品质感、艺术感较强，看起来更美观；文字加特殊线框的排版打破了原有的局限性，增添了很多艺术气息，让设计更丰富多彩。

5) 文字加线框加线条排版

文字加线框再加线条的排版组合特别具有动感，如果将组合的线条变为斜线的排版方式，会比单独的文字加线框更加富有生机。如果将线框也变为特殊形式的话，这种文字加斜线条再加特殊线框的排版形式会给人感觉动感非常强烈和突出，有吸引力，画面也更饱满、更有生机。

2.2.2 正文字体设计

1．正文字体设计的原则

无论在何种视觉媒体中，文字和图片都是其两大构成要素。文字排列组合的好坏，直接影响着版面的视觉传达效果。因此，文字设计是增强视觉传达效果，提高作品的诉求力，赋予版面审美价值的一种重要构成技术。在这里，我们主要谈谈在平面设计中，正文文字设计的几条原则以及文字组合中应注意的事项。

(1) 提高文字的可读性。设计中的文字应避免繁杂零乱，使人易认、易懂，切忌为了设计而设计，忘记了文字设计的根本目的是更有效地传达作者的意图，表达设计的主题和构想意念。其中，文字的位置应符合整体要求，文字在画面中的安排要考虑全局的因素，不能有视觉上的冲突。否则在画面上主次不分，很容易引起视觉顺序的混乱，有时候甚至一像素的差距也会改变整个作品的味道。在视觉上应给人以美感，在视觉传达的过程中，文字作为画面的形象要素之一，具有传达感情的功能，因此它必须具备视觉上的美感，才能够给人以美的感受。

(2) 在设计上要富于创造性。根据作品主题的要求，突出文字设计的个性色彩，创造与众不同的独具特色的字体，给人以别开生面的视觉感受，有利于表现作者的设计意图。更复杂的应用文字不仅要在字体上和画面配合好，甚至颜色和部分笔画也要加工，这样才能达到更完美的效果，而这些细节的地方需要的是耐心和功力。

(3) 在综合应用方面，作品不论是字体、样式还是颜色的应用都非常精彩，给人留下深刻的印象，欣赏这样的作品也是一种享受。

总之，文字版面的设计同时也是创意的过程，创意是设计者的思维水准的体现，是评价一件设计作品好坏的重要标准。在现代设计领域，一切制作的程序都由计算机代劳，这就使人类的劳动仅限于思维方面，从而省却许多不必要的工序，为创作提供更好的条件。但在某些必要的阶段上，我们应该记住，人才是设计的主体。

2．在平面设计中正文字体的文字与图形的关系

文字是一种记录与传达语言的符号，它的产生是人类文明进步的重要标志之一。随着图形化时代的来临，文字与图形的关系在设计领域，尤其是在正文字体设计当中，有着举足轻重的作用。

1) 替换法

替换法是在统一形态的文字元素加入另类不同的图形元素或文字元素。其本质是根据文字的内容意思，用某一形象代替字体的某个部分或某一笔画，这些形象或写实，或夸张，将文字的局部替换，使文字的内涵外露，在形象和感官上都增加了一定的艺术感染力。

2) 共用法

"笔画共用"是文字图形化创意设计中广泛运用的形式。文字是一种视觉图形，它的线条有着强烈的构成性，可以从单纯的构成角度来发现笔画之间的异同，寻找笔画之间的内在联系，找到它们的共同点并加以利用。

3) 叠加法

叠加法是将文字的笔画互相重叠或将字与字、字与图形相互重叠的表现手法。叠加能使图形产生三度空间感，通过叠加处理的实形和虚形，增加了设计的内涵和意念，以图形的巧妙组合与表现，使单调的形象丰富起来。

4) 分解重构法

分解是图形的重新分解组合的观念与手法，重构是视觉造型语言基本元素的重构。分解为图形新形式的创造提供新思路，在分解的前提下，重构能够把分解的全部或者若干单元还原成全新的图形。文字通过分解重构，赋予其全新的内涵。在视觉传达设计中，要结合视觉传达设计本身的性格和文化，增加对文字的分解与重构等手法的运用，才能传达出更深广的内涵和蕴意，促进视觉传达设计，得到更多受众群体的理解和认可。

5) 卷叶法

卷叶法字体设计属于柔软派系，字体所体现出来的是温柔的一面，飘逸动感，适合的行业有化妆品、女性服装等。卷叶，顾名思义，像叶子一样卷起来的笔画。用这种字体设计方法设计出来的字体就称为卷叶法字体。

6) 洋为中用法

汉字成千上万，各个不同，而西方使用的拉丁字母，大写加小写再搭配数字标点符号总共只有一百多个，在数量上和汉字差距很大。这就造成了被设计出来的英文字体比中文字体要多得多。字库里面的英文字体，其实蕴含着西方设计师的无限创意，而作为汉字的设计者，我们可以充分利用这些创意，其实方法很简单，如到字库里找几个特别的英文字体，然后找出这些字体的笔触和特征，把这些特征运用到中文字体设计中去。

当然，还有俏皮设计法、尖角法、断肢法、减细法、错落摆放法、方方正正法、横细竖粗法、上下拉长法、结构转变法、画龙点睛法(或一点拉长法)等。总之，字体设计的目的是更好地服务人与人的交流。作为设计者，学习运用符号学工具，会使设计更加有效，使作品具有强烈的视觉冲击力，同时也便于公众对设计者的作品主题的认识、理解与记忆。

2.2.3 广告语字体设计

字体设计在广告语中的价值，以及广告语字体设计创意对广告传播效果的影响是非常重要的。广告语中的字体设计创意应该汲取各民族文字所含的深厚的文化精华，利用文字魅力，借鉴不同文字的文化优势，在各种类型的广告语设计表现中发挥出文字的审美力量去引导受众。同图形一样，文字也是广告中非常重要的元素，汉字在中国广告语设计中几乎无所不在。

字体与版式设计

1. 汉字之美

汉字源头开启了文明之程。汉字的历史是与人类的产生互相伴随的，最早的文字不是现在使用的文字。据人类考古发现，人类最早的文字是图形，而不是今天的文字符号，今天的文字是演化而来的。象形文字才是人类文字的祖先，世界上的文字都是从象形文字开始的，只是后来随着生产力的发展，文字演化为表音文字和表意文字。汉字是典型的象形文字，中国汉字是世界上三大最古老的文字之一，古埃及圣书字和两河流域苏美尔人的楔形文字早已消失，而中国汉字是唯一存在的古老文字。

广告语作为一种语言工具，具有一定的象形性，信息传递是其与生俱来的特性。因为具象、直观、迅速地传达是设计的第一要素，而汉字的象形构造恰恰具备了形象这一优势，它具有结构美，所以说汉字是图形化的文字，构成的法则是象形。

2. 文字结构的"简"与广告语设计的"简"

所有的文字架构都是在长期的使用中，由图画的绘写性逐渐演变到符号化的简单性，这是文字广泛使用约束出来的，这种"简"也是艺术设计思想境界的体现。艺术设计的境界是什么？这似乎是一个难以用简单的词回答或一两句话讲清楚的深奥问题。然而，大道至简，所谓艺术设计的境界就是"简"，换言之，"简"就等于艺术设计的境界。

在进行字体设计时，通过将字体的笔画结构以简化、归纳的手法进行处理，能打造出具有简洁性的文字效果。具备"简"结构的文字元素能使版面具有明确、明朗的视觉效果，赋予文字最基本的可读性与易读性，留给读者以较为直观的视觉印象。版面中文字间的逻辑关系会直接影响读者的阅读效率，具备明确的"简"的逻辑关系的文字版面能有效地引导读者进行有序阅读。文字间的逻辑关系可分为两个方面：一是视觉流程上的编排；二是文字间的主次关系。当版面中的文字内容较多时，可以通过调节文字之间的主次关系，使其达到"简"的视觉效果，从而让读者按一定的先后次序阅读版面中的文字内容，提高文字的传播效率。

3. 字体设计在广告语中的地位

文字是交流的工具，有书面语和口语之分。广告语由文字组成，是书面语。广告成功与否，文字设计起决定性作用，因为广告语设计中最重要的是文字，文字的设计关系到广告语的成败。

1) 字体设计在广告语中的多样性表达

字体设计是广告设计中的重要组成部分，最初的广告以字体为主，而现代广告中文案部分仍然占据重要地位，成功的文案决定着广告的成败。广告由文字和图形两部分组成，字体设计是不可缺少的部分，之所以有文字在广告中出现是由于广告策划的需要，好的标题、好的广告语是成功的广告中的重要部分，这些都离不开文字，而文字的字体设计和图形一样重要，甚至能起到画龙点睛的作用。好的字体设计，能将好的广告文案更好地呈现出来，从而达到广告策划的目的。广告艺术中的文字在设计时应用极为广泛，不仅具有可阅读性，还可以以文档图来表达广告的视觉主题。

2) 文字设计在广告中的符号意义

广告设计主要利用各类传播媒介，实现对产品及公司信息的有效传递，成为商业竞争的手段。符号作为信息传递的有效手段被广泛应用，助力广告设计实现价值。简单来讲，符号是表达、传播意义、信息及知识的象征物。在索绪尔的解释中，符号是由能指和所指构成的统一体。能指和所指，就是符号的形式和内容，能指是符形，所指是符释。皮尔斯则着眼于整个符号世

界,提出三元关系理论,即符号是一事物表征另一事物,以传达一定的意义。设计是一门古老的艺术,由于人类早期工具简陋、语言贫乏,古代的艺术家用最简单的手法刻画图形文字于骨片、竹木或摩崖巨石之上,从古埃及墓室里的石刻图形、古代玛雅人神秘的铭文,到中国古代的陶器、太极、八卦、瓦当、龙形、虎符、甲骨文等图形文字,都充满了想象和生命力。这就是符号的魅力。

文字设计在广告中有许多种表现,它们分别代表了不同的符号意义。不同字体笔画特征的符号性,指的是对汉字结构笔画做形象上的创意突破,用汉字笔画与传统图案和图形作重构,创造出含有崭新意义的标志形象。

4. 汉字元素在广告创意设计中的符号化及创意设计的作用

一些古老元素的进一步符号化的问题,对于继承中华文化传统是一项巨大的工程和待解决的问题,这关系到形成中国化风格的问题。研究古老的汉字元素在今天广告创意设计中如何进一步符号化问题的关键是创意设计的问题。在整个汉字的形成和演变过程中,创意设计始终是关键因素,没有创意就没有汉字的演变。例如,汉代瓦当文字"千秋万岁",创意无处不在,人类的发展史就是创造的历史,伴随着人类文明发展的始终。从语言的发展角度来看,创意设计贯穿于语言的全过程,每一次大的文字的变革,无不是一次大的成功的创意。

从大篆到宋体字的演变,都是汉字形和意的变革过程,这期间创意设计起着关键作用。从生产力的角度来看,从人类早期的图腾到现代广告字体设计是一个大的飞跃,这主要是因为生产力发展的需要和计算机的普及提供了这种可能性。另外,人类的智慧和勤劳是这种创意的根源和源泉。研究古老的汉字元素在今天的广告创意设计中如何进一步符号化的问题,关键就是创意设计,这主要是因为其作用巨大,从历史这个大系统按时间顺序看,创意设计在语言变化中的作用主要表现在以下几个方面。

1) 推动历史的发展

从历史发展的角度看,文字出现开始,就起到了信息交流与知识传播的作用。从图形到文字,突破了声音口语和肢体语言的交流,促使人们的生活经验、总结得以很好地保留下来,这让人类对自然的认知和社会的认识起着加速的作用。因此,文字的首要任务就是信息交流和知识的传播,这是第一大功能作用。同样有了文字,慢慢地随着演化和历史的发展,朝代的更替,它就逐渐演变成了文化,所以,文字又是文化的传承和象征,这是文字的第二大功能作用。随着商业的出现,尤其是到现代社会,文字就被赋予了全新的功能和作用,比如商标、品牌 Logo,不管是中文还是英文,都随着企业的不断发展、完善、成长,形成了一个企业在整个社会,乃至整个人类世界上独有的烙印,它是一个企业的品质、价值和安全的象征,这个是文字的第三大功能作用。随着历史的不断发展,文字的功能作用也在不断地发展完善,创意设计始终贯穿在人类发展史的全过程之中,从原始图腾到汉字创立以及演变为现在的商业字体模式的过程就是标志语言的形和意及字体的变革过程,在这个变革过程中创意设计起着关键作用。

2) 促进生产力的发展

从生产力的角度看,创意设计不仅对字体设计的新颖性、创造性有决定作用,而且可以反过来推动生产力的发展。为了便于辨别店铺,早期的商人用家纹、招牌做标志,一般商人自己就是设计者,体现了其智慧和经营诀窍。醒目的标志可以刺激消费者记住,再购买,于是增加了销售,提高了效益。到了现代,为了识别企业名称,出现了 CIS(Corporate Identity System,企业识别系统),出现了大批名牌企业,在激烈的竞争中脱颖而出,其经济效益也大幅度提高。

例如，IBM 蓝色巨人是首先导入 CIS 策划的，结果其效益增加惊人，于是模仿者纷至沓来。可见，创意设计不仅对标志设计及字体设计的创造性有决定作用，而且反过来可以推动生产力的发展。

从系统论的角度看，汉字语言的变化应该是汉字系统自我调节的结果，国内外的标志发展都说明了这点。社会可以看作一个大系统，而且是一个开放的系统，从原始图腾到数码时代，汉字设计在人类发展史上走过了一个漫长的路程，这个过程是一个动态发展的过程。根据自组织原理，其内部的元素自我调节从无序到有序，标志作为一个元素也在商品经济的需求中产生、发展和变化，在"形"和"意"的变化及工艺的变化上有一定的规律和内在要求。创意设计是标志的这个系统自我调节的结果，也是它的动力所在。

从视觉心理学的角度看，创意设计能够使字体设计更具视觉冲击力。在节奏加快的今天，人们更没时间去关注公司的标志或者对公司名称留下深刻的印象。根据视心理学研究，人们对图形可以在瞬间保留 80% 的记忆。因此对设计者的要求就是，不仅要是有"形"的，色彩也尤为重要。现代计算机技术为此提供了可能，设计者可以借助计算机满足"形"对于观者的视觉冲击效果，同时对"意"赋予与"形"相匹配的创意式的设计理念、企业理念，于是无形中完成了标志的"形"与"意"的创意设计。当这个过程反复进行时，标志就会产生动态的生命力。

从人类早期文化研究得知，图形是早于文字而产生，这是具象的，而正是在此基础上将这种具象的图逐渐演变，才形成了我们今天的文字，中国的汉字仍保留了象形的特点。从图形到文字，哪怕一个小"形"和"意"的变化，都体现了设计者或创造者的创意。

最后，需要注意将古老的设计元素与当代设计结合起来，加以利用。注入文化的理念，使设计更有韵味。设计的根本在于民族性，纵观各国设计历史可以发现，民族的内涵是让我们设计的字体更具深意的关键，将设计的风格贯穿到民族的血脉中去汲取营养，这样才不至于学习外来文化时而忘记了根本。

广告界流行一句话：有了好的广告语，广告就成功了 50%。可见广告语的重要性。创作具有很高价值的广告语已成为广告人普遍追求的目标。一些广告人在广告语的制作中，尝试了不同色彩语言的运用，收到了很好的广告传播效果。因为色彩是富有表现力的，那么，运用具有丰富内涵的色彩语言制作广告语，可以产生哪些令人意想不到的广告效果呢？

(1) 运用色彩语言的描绘功能，给受众以美的感受和丰富的联想。

广告语中色彩语言的运用，收到了很好的广告传播效果。色彩是富有表现力的，它能直接影响人的情感，激起受众的购买欲望。因此，要想增强广告语的吸引力，生动地传递出广告的主要信息，色彩语言的成功运用，会起到很大的作用。文例如下。

例 1，赤橙黄绿青蓝，点缀人间春色。(化工原料) "赤橙黄绿青蓝"，描绘出一个色彩缤纷、生机盎然的画面，传递出满园春色的美感，使受众联想到油漆绘制出的五光十色的图案，美化了生活环境。色彩语言形象生动、简洁明快地传递出广告的诉求。

例 2，你犹如躺在洁白的云朵里。(床上用品) "洁白的云朵"，形象、贴切地表达了被褥、

床单、床罩、枕套等床上用品带给人们的美好感受，既给受众带来舒适感，又加强了对受众视觉的冲击力，营造出一种清新、跳跃、鲜活的色彩氛围。色彩词的使用增强了广告语的感染力。

例3，最先来到金色的麦田！(收割机公司) "金色的麦田"，广告语中洋溢着丰收的喜悦。受众仿佛能看到蔚蓝天空下涌动着的金色麦浪，嗅到田野飘浮着的麦香。广告语营造出的金黄色彩，令人印象深刻，难以忘怀。

例4，金黄与银灰交映，指尖更显美丽和谐！(流行戒指) "金黄与银灰交映"，金黄色使人想到华贵，但是单一的金黄色显得浮夸，用低调的银灰色搭配金黄色，营造出低调、内敛的色调。而含蓄的低调会彰显出女性心思沉稳、淡定从容的风度。运用金黄色、银灰色的搭配，使纤纤玉指更显美丽，从而演绎出女性的魅力。

(2) 运用色彩语言的象征义，使广告语立意高远、含蓄深刻，象征是用具体事物表现某些抽象意义。

可以将某些比较抽象的精神品质化为具体的可以感知的形象，从而给受众留下深刻印象。文例如下。

例1，浅蓝、清茶色的世界！(名牌餐具展)浅蓝色象征着美丽、文静、安详等；清茶色象征着"美""静""俭""洁""净"，这五大寓意也象征着茶的高深境界。用浅蓝色、清茶色的餐具，给餐厅营造出一种雅静、温馨的氛围。对越来越重视生活品位和情趣的家庭主妇来说，无疑具有极大的诱惑力。

例2，单纯的枯叶色调，表现成熟女性的韵味！(服装)入秋后的枯叶色象征着优雅，且散发着一种原始自然的气息，糅合着温柔的魅力。秋季，女性穿着枯叶色调的服饰，会衬托出女性的沉稳，表现出女人成熟的韵味。这则广告语能助力单纯的枯叶色调成为当年秋冬时装的流行色。

例3，红色的鲷鱼最是鲜嫩！(红鲷)鲷鱼本来就因全身红色而十分艳丽，广告人又特意在鲷鱼前加上一个具有点缀作用的定语"红"，加重了鲷鱼"红"的色泽。红色象征着热量、活力，喜欢红色的人通常激情四溢、精力充沛。加上鲷鱼所特有的肉质细嫩、味道鲜美的特点，必然会令美食家迫不及待地一饱口福。

例4，千万别点着你的烟，它会让你变为一缕青烟！(加油站禁烟)这里的"青烟"象征着人在火海中不幸遇难，化作一缕青烟随风飘散，借此表达了火不留情的道理。色彩词"青烟"的象征意义强化了受众的视觉冲击力，使人警醒。

(3) 色彩词有一定的修辞作用，它可以对广告语进行修饰和调整，产生别致清新的效果，广告语令人难忘。文例如下。

例1，净色或碎花图案的丝袜，配上你修长的双腿，使你更加娇俏动人。(长筒袜)净色通俗叫法是素色，指单纯一种颜色。对于日常上班的职业女性来说，选择一些净色的丝袜，如银灰、深蓝等，除展现出女性冷静、智慧的一面外，再配上修长的双腿，更加凸显职业女性的娇俏动人。色彩词"净色"略显夸张的运用，营造出妙趣横生、令人难忘的广告效果。

例2，阳光下的一片绿荫。(太阳镜公司)广告语本身就是一幅风景画，渲染了阳光与绿荫的强烈色彩反差，这种修辞学上强烈对比的效益，向受众传递出绿荫的意境和美感。戴上太阳镜犹如进入夏日的绿荫里，可以遮挡阳光，避免强光刺激对眼睛所造成的伤害，从而激发受众的购买欲望。

例3，原木色彩，容量很大！(书架)原木色彩是指木材的自然颜色，它是对自然最好的诠释。用原木色装饰家居，让空间回归自然，给生活带来返璞归真的感受。原木风家装潮流悄然兴起之际，家居主人肯定怦然心动。其实"原木色彩"是辞格"暗喻"的本体，还原这个句子，就是"原木色彩是一种自然的颜色"。运用"原木色彩"的修辞作用，不仅能够加深受众的视觉印象，而且能够激活受众对自然色的追求。

例4，配合色调，使房间看起来多姿多彩，也令你心情更加温暖！(灯具)"配合色调"，清晰地传递出灯具的多姿多彩，可以根据家具的风格、墙面的色泽、家用电器的颜色，搭配出与环境整体色调相协调的色彩，营造出业主所期望的情调，使"心情更加温暖！""多姿多彩"是视觉，而"温暖"是一种触觉。色彩语言借助"通感"的修辞手法，将人的视觉、触觉相互转化，使广告语达到了最佳的表达效果。心理学家认为，人的第一感觉是视觉，而对视觉影响最大的则是色彩。

随着社会的发展，影响人们对颜色产生联想的物质越来越多，人们对于颜色的感觉也越来越复杂。这种趋势为广告中色彩语言的运用开辟了更加广阔的空间，同时也相应地提出了更高的写作要求。广告人应与时俱进、不断探索，提高运用色彩语言制作广告的水平，从而达到广告追求的最终目标——传播效果的最大化，销售效果的最大化！

2.3 字体在书籍装帧设计中的应用

当下书籍装帧设计日益繁荣，就连书籍内部的文字都呈现出设计者风格迥异、独具匠心的设计，如何提高书籍中文字的表现力，使每一个字体都焕发出生命，将是书籍装帧设计者面临的又一重要问题。字体设计在书籍装帧设计中的运用，要以功能性和艺术性的结合为原则，首先要满足功能需求，才能在艺术审美性上更进一步。

在书籍装帧设计中，文字是最重要的元素，它一方面能使人们更详细地了解信息内容，另一方面也能美化和丰富书籍的版面视觉效果。我国的汉字历经了从符号、甲骨、金、篆、隶、楷、行、印刷字体等一系列演变，使文字拥有了多元化的面貌，并具备了风格各异的功能和审美形式，这样就给书籍装帧设计提供了许多创作灵感。文字是人们记录事件与交流思想情感的视觉符号，其字形的结构是经过人们几千年的创造、加工、不断变化而形成的。字体设计的主要功能就是构建读者与书籍之间的联系，如果在一本书的装帧设计中忽视了文字元素的设计，那么字形本身就毫无美感，同时文字排版也会混乱，这样就难以让读者产生良好的视觉阅读体验。书籍在书店的货架上能否引起读者的关注，装帧起决定性的作用。如果要想吸引读者的关注，就必须把书籍装帧设计中文字与图形的应用调整到最佳状态。

在书籍装帧设计中，字体设计与图形设计是两大不可或缺的设计要素，然而现在的某些书籍装帧设计作品，只注重图形设计、图案设计，而忽略了书籍中文字的字体设计，导致这些作品中的文字枯燥、乏味，缺乏视觉美感，甚至有些文字编排紊乱，这就难以让读者产生良好的视觉审美感受，更谈不上书籍的经济效益了。只有文字才是一本书的灵魂，它既是书籍想要表达语言信息的载体，同时又是读者视觉审美的符号。文字的字形与排列组合，会直接影响书籍版面的视觉审美效果。

在选择书籍封面字体时，必须考虑不同朝代的时代特征。例如，表现商周题材的书籍封面的字体选择，就要参照商周时期的礼制准则，重视器物的气势，文字力求凝重大气，故适合选

第 2 章 字体设计的应用

用齐整雄浑的"金文",而不是"甲骨文";表现强盛的秦汉题材的书籍封面字体,文字应选用风格端庄、形体匀润、流畅的小篆,柔中见刚、气质凸显;表现汉代题材的书籍封面,文字既可选用雄浑豪放的隶书,又可选用自由翻飞的草书,风格洒脱飘逸;唐代国富民强,凡事求大求满,各种书体都有了承先启后的发展,尤其楷书的成就更是达到了鼎盛,风格古雅、内秀隽永、含蓄端庄;宋代追求自由的情感、个性的表现,故有"宋人尚意"之说;元、明、清时期的风格则上承古意,个人风格更加多样化,具有鲜明的特色。

1. 书籍装帧设计中文字设计的重要性

文字是记录语言的符号体系,对文字的驾驭艺术是书籍装帧设计的灵魂。文字在书籍装帧设计中的运用有着鲜明的时代特征,并且是有章可循的,如文字的可读性、位置经营、组合形式等。在书籍装帧设计中,文字与图形是并列的两大设计构成要素,缺一不可。然而当今书籍装帧的某些设计作品中,只注重图形设计而忽视文字的设计,有些设计中字形本身不具美感,文字编排紊乱,缺乏视觉美感,这样让书籍很难产生良好的视觉传达效果。文字既是语言信息的载体,又是具有视觉识别特征的符号,文字的排列组合,直接影响版面的视觉传达效果。因此,文字设计是增强视觉传达效果、提高作品的诉求力、赋予版面审美价值的一种重要表现手段之一。

2. 书籍装帧的定义及其整体形态结构的功能性

书籍装帧设计是指书籍从平面化到立体化过程中的整体设计,它包含了书籍开本、装帧形式、封面、书脊、字体、版面、色彩、插图及纸张材料、印刷、装订等的生产工艺与方案和技术手法的系统化设计。在书籍装帧设计中,只有从事整体设计的才能称为装帧设计;只对封面或版式等部分进行的设计,只能称作封面设计或版式设计、字体设计。把握书籍装帧设计整体形态结构的功能性,"整体性"是书籍装帧设计的最重要的特点之一。"形神兼备"是书籍形态的整体之美的最终要求,也是贯穿书籍装帧设计始终的基本要求。所谓形,即书籍的结构形态;所谓神,即书籍原稿的精神内涵。设计时要"形"与"神"和谐发展,使书籍成为既有肉体又有灵魂的生命体,才能形成书籍形态的整体之美,"形"与"神"一旦脱节甚至相悖,就无法形成完整的书籍形态,更不可能产生"整体之美"。

3. 文字在书籍装帧设计中的应用及特征

书籍装帧中文字版式设计的主要功能是构建读者与书籍之间的联系,然而,作品中忽视文字元素的设计,字体本身不具美感,同时文字编排紊乱,缺乏正确的视觉顺序,使书籍难以产生良好的视觉传达效果,也不利于读者对书籍进行有效的阅读,合理地运用字体艺术对书籍装帧设计起着重要作用。

1) 文字与书籍装帧的关系

书籍装帧设计要求调动一切视觉传达要素,对某种思想导向进行准确的诠释,而对文字的驾驭艺术则是书籍装帧设计的灵魂。不同题材的书籍要求配以相应的字体,而每个时代对文字造型美的崇尚标准是各不相同的,必须做到内容与形式的完美统一。书籍装帧设计有着独特的使用价值和美学价值,它的价值体现在实用与美观上。许多优秀的装帧作品,在读者面前都很"抢眼",更是"耐看"的,要很好地做到这一点,对设计者的设计构思与灵感等思维水准提

出新的考验。

2) 文字的设计要求

(1) 书籍装帧设计中的可读性要求：文字应使人易认、易懂，避免繁杂零乱，不要为设计而设计，要更有效地传达作者的思维，表达设计的主题与构想。文字在画面中的排列不能有视觉上的冲突，必须考虑到整个版面设计中的各项因素，否则容易引起视觉顺序的混乱。

(2) 书籍装帧设计中的视觉要求：在视觉传达的过程中，文字作为画面的形象要素之一，要具备传达感情的功能，因此必须具有视觉上的美感与次序感。设计作品主题要求的不同，文字设计的个性色彩就不同，书籍装帧设计中文字的设计同时也是创意的过程，创意是设计师思维水准的体现，同时也是评价一件作品的重要标准。

3) 字体造型元素的特性及字体间的内在联系

书籍装帧设计离不开文字，而字体、笔画、字形、字距、行距等为文字的基本元素。我国目前书籍装帧设计中的文字主要归纳为两大类，一类是中文，另一类是英文。文字要素的协调性决定了其能否有效地向读者传达书籍的各种信息。如果字与字之间缺乏协调性，就会在某种程度上产生视觉的无序，从而形成阅读误导。保证文字设计要素的和谐统一，关键在于找出不同字体之间的内部联系。文字版式设计应具有一个总的设计基调，为保持统一，选择何种字体或哪几种字体，要多做比较与尝试，运用精心处理的文字字体，可以制作出富有较强表现力的版面。要特别关注文字大小、曲直、粗细、笔画的组合关系，认真推敲它的字形结构，寻找字体间的内在联系。字体的设计处理，不但有助于读者准确把握书籍思想，更对设计者个人风格的展现发挥着极大的作用。

2.3.1 封面字体设计

1. 封面字体设计在书籍装帧中的识别性

读者通过阅读封面文字，可以了解书籍的内容，了解作者所要表达的思想，以此来达到传播知识、交流思想、教育后人的目的。封面字体设计首先应具备可识别性、可阅读性，这也是影响书籍经济效益的一个重要因素。因此，在进行封面字体设计时，字体首先必须清晰、醒目；其次可根据书籍所要表达的内容进行字体造型变化调整，使文字更加鲜活生动，使之能够更准确地表达书籍内容，并且拥有良好的视觉审美效果。在进行书籍封面文字的字体设计时，书名文字一定要足够细心，使封面具有强烈的视觉冲击力，使读者一看便会产生共鸣，以此来吸引读者的注意力，从而达到吸引读者进一步阅读书籍内容的目的。文字的字体设计要根据书籍的内容来变化，要根据不同的读者和不同的书籍内容，采用不同的字体设计，采取不同的字形、字号、排版等，以达到不同的设计效果，以此来展示书籍装帧设计的特色与魅力。字体设计是一本优秀的书籍装帧设计的重要组成部分，字体设计与书籍装帧设计的完美结合，能够提高企业与出版社的知名度，扩大书籍的销售量，从而取得好的经济效益。

2. 封面字体设计在书籍装帧中的审美性

书籍装帧设计是将图形、文字、色彩等视觉要素进行重新组合的创造性再设计，使书籍成为一个信息表达完整、富有视觉美的信息体。

1) 字体样式和风格变换

在书籍装帧设计中，字体是最先映入读者眼帘的形态，而不同的造型元素所构成的字形字体又给予读者不同的视觉感受，优秀的字体设计留给读者的视觉冲击力是强烈的、震撼的、难以遗忘的。字体样式可以根据版面所要传达的内容而作特殊变化。一般比较正式的书籍在进行文字设计时，不宜作太多字体变化，而应以整齐、庄重的字体样式为主，这样可以给人一种沉稳、可信赖的内心感受。还有一些具有较强宣传性、娱乐性的书籍，比如活动介绍、宣传册、娱乐书籍等，它们的文字样式应起到提高版面的丰富性、活跃度、直指主题思想的作用，因此，在遇到这样的书籍装帧设计时，应采用图形与文字相结合的文字样式设计，使字体能够与各种图形元素珠联璧合、相辅相成。

2) 字体的造型元素特性

字体的造型元素包括字形、字号、笔画、结构、空间、色彩等基本元素。各元素之间只有合理地组合，才能有效地向读者传达书籍的内容。反之，如果文字各元素之间的组合缺乏合理性，就会使读者在阅读时产生视觉上的混乱与疲劳，从而不利于阅读，更不利于传播知识、交流思想。因此在进行字体设计时，应从字体的大小、横竖笔画的粗细与曲直、字体的造型结构、笔画之间的空间组合关系等方面着手，以此来寻找字体间的内在联系。我们来分析汉字最常用的四种印刷字体：宋体字端庄、大方，笔画横细竖粗，笔画之间疏密适当，整体给人一种秀丽的视觉审美感受，在阅读时眼睛最省力、放松，适用于正文；仿宋字体十分秀丽，笔触细腻、横竖笔画粗细相同，适用于正文、批注脚和篇后注；楷体字柔和、端正、圆滑、优美，基本接近于手写字形，这种文字适用于儿童读物；黑体字有力度感，字体醒目，笔画较粗，线条直挺，横竖笔画粗细一致，整体给人一种稳重、醒目、清晰、冲击力强的视觉审美感受，因此它适用于文章题目、标题等。印刷字体还演变出多种美术字体，创造出许多新形态字体，如新宋体、秀丽体等。

当书籍中的字体种类较少时，书籍则呈现出安稳、典雅的视觉审美感受；当书籍中的字体种类较多时，书籍则呈现出热烈、风趣、多姿多彩的视觉审美感受。科学、文学、社会学、经典名著等书籍的字体设计应简约大方，减少字体种类，避免版面过于花哨，这种书籍更多的是为了传播知识信息；而以时尚为主的书籍，比如娱乐杂志、儿童读物等，则应采取多种字体组合，以此来迎合读者寻求时尚前卫的阅读需求。

3) 封面字体设计的版式设计运用

书籍版面中的封面字体设计是实体造型元素，我们把它看作"正形"，排版后剩余的空间，比如字距、行距、其周围空白版面等，我们把它看作"负形"，正形与负形的不同结合方式会影响书籍版面的黑白灰层次是清晰还是模糊，它们的结合方式会影响书籍版式的视觉审美效果。因此在设计文字的位置、字体组合时，必须考虑到正形与负形的位置大小关系，要统筹考虑文字与空间。优秀的书籍装帧设计师都十分重视封面字体设计的留白之美，文字在版式中的留白之美是通过对比、调和、韵律等艺术手法所表现出来的视觉效果。从整体看，封面字体设计的文字可以被看作一个整体而去设计它的疏密关系；从具体看，字体设计要根据文章所表达的内容、阅读对象、印刷材料、印刷工艺等细节去设计字体的样式造型。合理的留白能更好地衬托主题、引导读者阅读视线，能使版面主题突出、疏密有致、布局合理新颖，并且能缓解版面中过量信息给观者带来的视觉疲劳，利用留白既能突出设计作品醒目简洁的特点，又能给人更多的想象空间。所以说书籍装帧是从整体到细节，从"正形"到"负形"，从实到虚的综合

设计。总之，书籍装帧设计应有一个总的安排，一方面要对文字进行统一的字体设计，另一方面文字版式设计也应从空间关系上形成统一的视觉效果，字体、字形、字号、行距、字距、排列方式、空间布局等都会直接影响到书籍版式的实用功能和视觉空间效果。

4) 封面字体设计的文字色彩表现

传统的字体设计主要侧重文字的功能性，常常将黑色作为标题、正文等文字的主要用色。现代字体设计中的文字色彩是变化多样的，这样会使书籍整体版面效果更加生动、鲜活。在设计文字色彩时，同样要将实际功能和艺术效果相结合，要根据书籍内容和阅读环境，保证书籍文字足够清晰，同时兼具一定的视觉审美效果。比如，学生教科书与婴幼儿读物的字体色彩就可以有各自的色彩特点。像这样的书籍，具有彩色效果的文字比黑白效果的文字更能吸引学生与婴幼儿的注意力。彩色文字的版式设计也应有整体色调，既要使版面有自己的风格理念，同时也不能让版面过于杂乱，而使读者产生视觉混乱。

3．封面字体设计与创新思维

封面字体设计只有突破传统设计思维的束缚，才能设计出吸引读者阅读的书籍，这样的书籍既能满足读者的视觉审美需求，又能帮助读者有效地获取知识，这也是字体设计在当今迅速发展的意义所在。因此，设计者必须拥有深厚的文化修养与文化底蕴，积累大量的字体设计知识与经验，在做设计时才能产生形形色色的设计灵感与无穷无尽的创意表现。只有让读者在阅读书籍时，理解设计者所要传达的"思想理念"，让读者与设计者产生共鸣，这样的书才是一本好书。

2.3.2　内页字体设计

内页字体设计作为书籍装帧的重要组成部分，既是视觉的载体，又是特殊符号，书籍通过字体设计传递情感，使书籍更易懂更有内涵，通过字体的设计能够让书籍更有品质。

在书籍装帧中，字体是一种文化传播，不同风格的字体能够给予人不同的感受。因此，要根据具体情况选择合适的字体。字体作为一种抽象元素，本身是由点构成，继而扩至线、面。这种构成会使字体设计有空间感和感情基调，使读者很容易从其中感受到设计者要表达的意义，从而达到情感与设计的高度融合。

常见的字体主要包括宋体、黑体、等线体、圆体等。每一种字体都有自己独特的笔画造型，以及自己的文化面貌，应配合相关的文字信息，选择最适合的字体进行应用。

文字最基本的功能是传播与交流，非常严肃的内容适合选用粗线条的黑体，给人以庄重的心理暗示。如果是儿童类书籍，可以设计得圆滑一些，活泼可爱更适合儿童阅读。

一般读者在阅读文字时，可能会忽略文字形态的存在，仅被文字的内容吸引，但其实任何观者在阅读文字时，都会不知不觉地感受到文字形态带来的愉悦，这些字形潜移默化地使观者或悠然轻松、或费力紧张，形成观者和文字间或情趣盎然、或索然无味的互动感受。

文字的空间特征由文字的结构形成。因此，在文字设计中，首先要确定文字结构，设计文字笔画的摆放位置，这直接影响到文字的形态造型。结构是文字形态本质的缔造者，它构造了文字形态的高矮胖瘦、节奏韵律。在结构框架的基础上，再进一步发展文字的设计变化。文字结构根据文字意义，可以进行均衡、上下错落、雍容大度、小巧玲珑的设计，结构骨架的疏朗、清晰是影响字形变化的根本原因。文字的结构变化可谓细致入微，它包含了文字笔画上下、左

右、内外的空间分布，如将文字的"中宫"放大，就可以形成字形饱满的大字面形态。

特征文字的结构控制着文字的形态比例，结构如同支撑和构造形体的骨架，笔画如同依意附于骨架之上的血和肉，两者的内外结合造就了富有生命的文字形态。文字经过数千年的千锤百炼，发展至今，已经有着规范严谨的结构形态，在设计中，一般不可随意地更改文字的笔画构造，否则将减弱或失去其本质特征，进而削弱或丧失文字的易读性及可读性，但若是根据文字的创意主旨，适当地更改笔画走向、结构位置，在保证文字最基本的构造形态的前提下，也可以制造出既"有趣"又新颖的新结构造型。

在字体设计中，文化、形态的塑造直接影响着信息传达的力度和效果。形式塑造得清晰准确、统一完整，可以让阅读轻松舒适；形式塑造得美观大方、艺术性强，可以吸引人的视线，愉悦人的心情，信息传达就更直观有效；形象塑造得贴切、生动，可以强化字体的信息含义，升华字体的视觉意境，增添字体的视觉表现力，使字体的传递信息功能达到最佳，意义深刻。字体形态的表现和字体意义的表达紧紧相连。用形态表现内涵，以形式反映意义，形意结合且完美统一，是设计师在字体塑造中不变的追求。

总之，字体设计在书籍装帧设计中的运用，要以功能性和艺术性的结合为原则，首先要满足功能需求，才能在艺术审美性上有更高的追求。设计运用好各种字体，并注重文字的版式设计，以此来更好地表达设计者的思想意识观念，使书籍的外在美充分体现出书籍的内在美。

2.4 字体在商品包装设计中的应用

商品包装的整体视觉效果是由商品包装的图形、色彩、文字字体以及组合排列构成的，这四个方面决定着商品包装识别、促销、审美等功能的发挥。

商品包装设计中的字体设计主要是针对商品的品牌名称、商品名称以及促销口号等文字的"体征"所进行的风格化创造。在包装设计中，我们利用文字作为商品包装传达信息的载体，是表达营销理念的符号。商品包装的本质内容是品牌、品名、说明文字、促销口号、生产厂家、经销单位等，是设计的重点。字体设计应该是针对文字的字体样式及所表达的寓意进行的创新设计工作。在字体设计中，我们必须掌握的是字体给商品带来的销售功能。

不同的文字经过人们不断的研究与创新，形成了各自完备的形态美和充分的表达能量，世界每个地区所运用的不同文字有不同的表现方法和设计方法。在我国使用的汉字的艺术与审美价值，具有独特的表达方式。通过对汉字结构的理解，我们能够体会到汉字字体不仅具有丰富的形态美感，也有着强烈的感情色彩。在设计过程中，我们需要仔细地研究和挖掘文字的形态美，设计时追求文字的特定表现力，进一步满足商品包装表达营销理念、突出传播效力的重要功能，这也是包装设计的重要内容。

总之，在现代商品市场竞争中，商业包装设计已成为企业赢得市场的重要手段，而文字也成为商品包装的重要元素之一。文字可以传达商品信息，加深生产者、经销者与消费者之间的沟通，进而达成商品交易。同时，文字是一个重要的信息交流工具，是一件完整的包装设计中必不可少的重要组成部分。在这个迅速扩大的市场和激烈的商品经济竞争当中，文字已经无声无息地在包装设计中起着主导作用。

1. **包装文字设计的内涵**

优秀的包装文字设计，可以起到吸引视线、阐明优点、激发消费欲望并最终促使消费者购

买此产品的作用。而作为一名包装设计者，必须要做到使文字简洁、通俗易懂，给消费者一个全新的、难以忘怀的第一印象。每一种商品都有其独特的一面，因而它所针对的消费群体也应有所不同，只有合理的文字设计，才能紧紧地抓住消费者的消费心理，形成独特的商品文化。

包装文字基本可以分为两种，一种是指导性文字说明，它的作用主要是指导消费者如何正确安全使用该产品，主要包括商品的品牌、数量、规格、成分、标志合格证，以及使用说明书等。另一种是包装表面的宣传促销文字，它具有宣传美化作用。

在包装设计中，发掘文字的魅力，充分运用文字并加以创新，从而增强信息的传递效果，以及顾客的消费信任感，这是每一个包装设计者需要具备的基本能力。文字的设计同其他设计一样，讲求"空间、平衡、韵律"等因素，文字在包装设计中的应用，不仅是字体本身美的设计，文字的构成设计也同样重要。包装的整体视觉当中，文字同样能够满足图形所要传达的效果。

2. 商品包装中的文字视觉流程设计

消费者对商品包装的视觉流程一般可分为视觉捕捉、信息传达、信息过滤三个阶段。在视觉捕捉阶段，文字所起到的作用虽然不如色彩和图形，但它在视觉捕捉的后期仍然会通过新颖的文字内容和独特的文字形象吸引受众的注意。在信息传达阶段，文字则开始发挥它的主导作用，商品名称、品牌的形象力、商品的独特性等一系列重要信息在信息传达阶段通过文字传递出去，这一阶段消费者会决定是否需要在该商品前停留，并继续了解该商品。信息过滤阶段是消费者通过阅读外包装上的资料类文字进一步了解该商品，并通过对商品信息的过滤，了解该商品中哪些信息与自己的购买需求相对应，进而决定是否购买该商品。

视觉流程是一个视觉传达过程，也是一个形体感知过程。商品包装是具备特定空间形态的传播媒介，这就决定了它同时具备二维平面和三维空间视觉流程。在二维平面中，一般的视觉流程往往是以从上到下、从左到右，左上方位置为最佳视觉中心以及传达主要信息的最佳位置。商品包装三维空间上的视觉流程通常是：由主要展示面开始向其四周发展，如果以正常视角来关注某商品，人们的一般视觉流程是主展示面—侧面—顶部—底部。因此，按照视觉流程的规律来安排包装文字的大小、比例、布局，是引导消费者正确获取商品信息的关键。

3. 包装文字的字体选择与创意表现

在商品包装中，与商品主题相关的识别类、广告类文字具有字体选择的灵活性和创意表现力，这类文字的艺术处理和排列在整个设计中起着重要的作用。现代购物方式要求商品包装上的文字既是商品说明，又是商品的广告。包装中的文字设计，既要形象生动，又要与信息融于一体。包装文字设计的首要原则是要以具体的商品特点为出发点，使字体的形式尽可能与商品内容相统一。字体的选择必须考虑商品属性与目标受众的消费心理特点，字体的色彩、风格必须与商品主题表现一致。不同外形特点和不同风格的字体，给人的视觉联想也是不同的，字体的外形有的方正挺拔，有的温婉秀丽，有的圆润活泼，有的庄重大方。古老的手写字体可以反映商品的历史与文化性，现代字体则可以表现商品的时代潮流感。不同行业的商品往往也需要使用不同的外形和风格的字体。例如，女性用品一般选用清秀、曲线感强的字体，以表现女性的柔美气质；五金产品、家用电器则采用方正、粗壮的字体以表现行业特点；传统产品，特别是名酒、土特产、文房四宝的包装，一般采用书法体来凸显传统文化特色。食品类或儿童用品类的包装文字设计，通常运用字形色彩较为明快、活泼的形式，目的是最大限度地引起受众群

体的关注。

文字字体的选择与整个包装的结构、风格、材质等也有密切关系。文字的创意与表现必须统一在包装整体之中，文字外形、笔画、结构的设计必须与整个包装所要传达的设计概念一致。例如，在原生态包装中选用的字体以及字体的表现手法，就必须考虑原生态包装材质所具备的自然性、肌理性，并且与原生态包装的造型、风格相匹配。

4．包装文字设计中的空间关系

在包装设计的各元素中，文字的本身字体、大小、字距选择，段落的行距、位置设定等，以及文字与图形、色彩等元素之间存在着相互关联与相互制约的组织构成关系。

1) 各类文字之间的空间关系

各类文字必须依据包装结构与视觉流程规律进行主次排序。在文字编排前，要对所有的文字进行分析，准确选择诉求重点，分清哪些文字是以内容传递为主，哪些文字是以视觉传达为主，哪些是主要文字，哪些是次要文字，然后再明确不同文字的空间分割。在进行编排处理时，要同时关注文字在二维平面和三维空间中的关系：在二维平面中不仅要注意字与字的关系，而且要注意行与行、组与组的关系；在三维空间中需特别关注文字在不同方向、不同位置、不同大小的面上的展示效果与整体包装的协调关系。

2) 包装文字与其他设计元素的空间关系

文字并不是独立存在于包装之中的，文字与插图、图形等的设计元素共同构成包装的版式空间。文字与这些设计元素相互作用、相互依存，并使用丰富的表现手法突出创意理念，传递商品信息。这种空间关系，既有物理方位上的，也有概念表现上的，它们在规划字体的使用范围和尺度的同时，也使文字拥有了发挥想象与创意表现的空间。例如，文字笔画变形与包装插图的呼应，文字结构特点与图形元素之间的变化与统一。包装上视觉元素如何在一定的空间范围里显示最佳的信息传达效果和视觉张力，取决于文字在内容表达、形式表现方面与其他设计元素是否取得了良好的空间联系。包装中的文字承担了商品信息传递和深化视觉传达的双重任务。美观的字体使得人们在阅读时感到轻松愉快，合理的文字编排使得文字内容清晰易读。商品包装中的文字设计，必须依据人们在认知商品时的视觉流程来进行文字的编排，以确保商品信息传递的有序性和有效性。在文字设计的过程中，正确处理好文字与其他设计元素之间的关系，关乎整个商品包装信息传递的一致性和商品设计概念表达的准确性。因此，在商品包装设计中，重视文字的编排与构成，让文字的信息传递功能与符号美学价值在包装中充分发挥作用，将会使得文字的魅力在商品包装上得到更为广阔的发展空间。

5．包装文字设计的意义

"主题文字是包装的眼睛"，任何一件商品的包装都是离不开包装文字的，包装可以选择不用的色彩和图片，摒弃这些艳丽的效果，但是绝不可以没有文字的搭配。一个好的包装需要文字的解释与衬托，需要文字的点缀。包装上的文字可以起到直接、准确告诉消费者包装内商品的确切信息，明确传递商品的特点，是无声的推销员。人们只有通过产品包装上的文字信息，才能了解、购买到自己所需要的、实用的物品。其实包装最主要的是能够起到宣传美化商品的装饰要素的作用，主题文字醒目、生动是吸引顾客视线的重要途径。

通过对包装字体的设计，可以清晰而艺术地传达商品的特性，给顾客以美的享受，紧抓消费者的视线。包装文字信息传递的意义，其一是准确性，设计时不能改变原有文字的固有结构

和规律，如有人希望用翻起的一横意象化地表现"开"字，设计出来却让人误认为是"升"字，这就会导致人们对原有文字的固有结构和规律的认知被改变。其二是可识别性，文字设计必须能够使消费者快速识别并了解包装文字所要传达的具体信息。

2.4.1 基本文字

商品包装设计主要体现为图形、文字、色彩、编排四大要素的综合处理。在现代包装设计中，消费者必须凭借文字信息产生思考，增强对产品的认知程度。文字不仅具有传递商品信息的功能，其本身还有明确的造型美感和造型意义。

1．基本文字设计原则

字体是一种通过视觉表达来传递信息的重要手段。我们在设计字体时，除了要符合所要表述的主题之外，更重要的是要遵守设计的几种设计原则，从而达到正确传播主题信息的目的。

1) 文字的适合性

信息传播是文字的一大功能，也是最基本的功能。文字设计最重要的一点，是与内容吻合一致，不能偏离主题，更不能相互冲突，破坏文字的诉求效果。在文字设计当中，我们必须把握准确性，一个产品的品牌有其自身的内涵与意义，我们要通过文字设计将这些信息准确无误地传递给消费者，使其能够真正了解这种产品，这是文字设计真正的目的，偏离这些便丧失了其真正的功能。

2) 突出产品个性和创意性

不同的商品有着自身不同的个性，通过文字设计，能够给消费者带来产品的不同感觉和印象。在产品包装文字设计时，需要突出商品的形象、物质属性、文化特征，做到形式与内容的统一。

3) 保证可读性和易读性

文字的主要功能便是传达信息，目的在于供人阅读，不论对产品包装文字怎么修改，最终都必须遵循包装文字的可读性和易读性。在对文字做变化装饰时，一定要保证字体本身的书写规律，确保其可读性、易读性。

在对字体进行设计时，因为要对文字装饰进行美化，所以要对文字运用不同的表现形式进行变化处理，但不可以改变文字的基本形态。除此之外，为了提高包装信息的直观度，包装上的文字必须注意文字大小的运用。简而言之，包装上的文字必须做到可读、易读。

4) 可识别性和易理解性

文字的主要功能是传递信息，字体设计之中必须确保其可识别和易理解。字体的基本结构是几千年来经过人们的创造、流传、改进而形成的，不能随意更改。因此，在对字体的结构和造型做变形和装饰时，不能损害字的基本结构。

5) 具有艺术魅力

字体设计遵循美的原则，具有艺术性。在设计中应善于运用艺术的形式美法则，使字体造型具有审美的艺术性，以其独有的艺术魅力吸引和感染消费者。

6) 遵循统一原则

为了使版面更具整体性，加强品牌形象，通常选择的字体种类不宜过多，而且字体的选择要与其他元素相一致，否则便会杂乱无章，缺乏整体美，进而影响品牌形象的表现。

为了丰富包装的画面效果，有时需要使用几种字体，但这些字体的搭配与协调尤为重要。

7) 体现文化内涵

文字是人类思想的视觉表现形式，本身就极富思想内涵。在创意设计时，需要注意文字所要表达的含义，从内容出发，使设计手段与文字主题相符合、统一，形神俱备。

8) 尊重国家与民族传统习惯

由于各国之间存在着文化差异，而且这种差异大小各不相同，因此对包装设计的使用也有不同的规定。例如，加拿大政府规定：进口商品包装上必须同时使用英法两种文字；销往中国香港地区的食品标签上，必须用中文，但食品名称和成分必须同时用英文注明。对于部分国家数字上的禁忌在包装文字使用当中也要注意。

2．正文文字的具体组合方式与注意事项

字体的组合是为了突出这种独特的创意性，加深文字本身的含义及内容。在字体设计的实际应用中，应根据不同的画面内容以及构图形式，采用适当有效的组合方式。在包装设计中，文字、色彩、图形的组合设计不但可以提高信息传达的效率，也能构成更强的视觉感染力。

1) 字体相似组合

字体的相似组合主要是从文字的不同元素出发，按照类似的风格、相同大小、相同明度等进行组合。它不仅可以使字体间呈现和谐统一的画面效果，而且还有利于加强信息整体的传递效率。

(1) 风格类似的字体组合。在包装产品的设计过程中，采用类似的书写方式或者表现形式组合字体，可以形成统一完整的字体风格，给人带来一种整洁、美观的画面感受。这种组合方式，不仅能够突出画面的整体感，而且可以有效地传递文字的具体内容信息，突出画面整体感，带来融洽的视觉感受。

(2) 相同大小的字体组合。运用大小相同的文字组合，不仅能够体现文字之间的协调感，而且还能呈现出一种整体感，便于引起顾客的注意，及时传达文字本身的信息。事实上，相同大小的文字在显示出整齐协调的格局同时，还能通过字体结构笔画的修饰设计显示出一种动态的韵律美。

(3) 相同明度的字体组合。即使字体的风格、大小不同，只要具有相同的色彩明度，同样能够使画面显示出整体协调的美感。字体明度的和谐对于画面的整个色调都有很大的影响，同种明度的标题、同种明度的正文、同种明度的背景，都能够在视觉传达上呈现出协调统一的整体美感。而且，同种内容和功能的字体采用相同的明度组合，更易于区分信息，有利于阅读。

2) 字体对比的组合

通过字体对比组合，可以突出字体的特征，使字体更加醒目，信息更容易传达，从而带来更好的宣传效果。不同风格的字体对比可以传递不同的视觉效果，引起不同的心理和情感反应，这充分说明不同的字体传达的内容是不一样的。社会的进步把人们带入一个全新的信息化时代，不同风格的对比组合作为视觉传达的重要表现形式，可以带来不同的视觉冲击，引起人们的关注，进而激发人们对于美的艺术性欣赏。

(1) 大小不同的字体对比。运用不同大小的字体进行对比，可以增强字体的表现效果，突出主题内容，有利于文字中重要信息的表达。几种字体的大小应该适度拉开距离，层次分明，如果字体大小缺少对比，则会主次不明，使受众的眼睛无所适从，如常出现在包装中的"酒"

"烟""茶""福""喜"等书法字体的特大处理，可以说是一种成功手段。

（2）笔画粗细对比。笔画粗细对比可以使字体增加一种节奏感，使字体的形态更为美观、生动、形象，让人们感受到一种韵律感。最重要的是，在进行字体笔画粗细的对比设计中，字体设计良好、组合巧妙有趣的文字可以使人们感到一种愉悦感、轻松感，从而给观者留下美好的印象，产生好的积极态度和情绪。

（3）字体结构疏密对比。字体设计为了呈现出个性独特的效果，对字体结构疏密变化创作是必不可少的。字体疏密关系的微妙变化都可以影响整个字体的结构形象。

（4）字体色彩对比。在字体设计上使用色彩对比能够给人大方、活泼、高雅、含蓄的感觉。色彩的对比效果有多种表现形式，如冷暖色调的对比，色彩明度、纯度、色相的对比、彩色与无彩色的对比等。

3）字与图形的组合

字与图形的组合设计最重要的一点是要处理好字体与图形之间的关系，其次是注意在结构和空间进行有效的相交、重叠等。

（1）相交。在传播过程中，字体的设计是对艺术表现形式的追求，将字体与图形进行有机结合，可以增加字体的层次感，带来美观、协调的视觉感受，从而触发人们对美好事物的向往心理，引起人们的注意。

（2）重叠。字体与图形之间相互重叠的组合形式，往往能将具体文字含义的图形通过笔画融入字体之中，使作品呈现出的效果生动形象、别具特色。

4）字与图案的组合

字与图案的组合，首先要考虑整体的环境，其次便是两者的搭配效果，要做到整体统一、协调，给人以视觉美的感受。

字体上嵌入图案的组合设计是一种相互装饰、协调搭配的状态。在字体上嵌入图案，不仅需要字体与图案协调，而且需要字体与图案之间融合，相互衬托，显示出彼此的特点。在此之中，文字应该排在前列，图案次之，两者有机结合，显现出整体的美感。

嫁接是指字体与图案之间形成一种衔接联系，紧紧结合在一起，彼此组合成一个新的整体，使字体造型更加灵活多变。一般情况下，字体与图案的嫁接组合要注意字体的排列以及图形位置的安排，使其在不失完整统一性的同时又兼具审美性与阅读性的功能。

5）文字组合的注意事项

文字的组合中，要注意以下几个方面。

一般阅读习惯的文字组合的目的，在于增强视觉传达效果，赋予审美情感，指引人们带着情感阅读。所以在设计当中要顺应人们的心理感受的顺序。一般阅读顺序在水平方向上，人们的习惯是从左向右。在垂直方向上，人们一般习惯是从上向下阅读，倾斜角大于45°时，视线是从上向下；倾斜角小于45°时，视线是从下向上的。

字体的不同外形特征极具视觉感。例如，扁体字有左右流动的动态感，斜体字有向前或者斜向的流动的动态感，长体字有上下流动的动态感。在组合时，一定要考虑不同的字体在视觉上带来的差异，根据情况作出处理。合理运用文字的视觉动向，有利于突出主题，使人们分清信息的主要内容。

独特的设计风格是一个作品的版面上的各种不同字体的组合，一定具有一种符合整个作品风格的风格倾向，形成总体的情调和感情倾向，不能随意改变。总的基调应该是整体上的协调和局部的对比，于统一之中又具有灵动的变化，从而产生对比的效果。注意负空间的运用，文

字组合的好坏，很大程度上取决于负空间的运用是否得当。字的行距应该大于字距，否则很难满足顾客的视觉感觉。不同类别文字的空间要做适当的集中处理，并用留白来区分。为了突出不同字体的形态特征，应该留出适当的空白，分类集中。

2.4.2 资料文字

资料文字属法令规定性文字，是由国际有关组织或一个国家的有关机构来具体规定的，具有强制性。这类文字在设计上必须简洁明了、遵循规定，一般采用基本印刷字体。

资料类文字能够详细描述产品特性、成分、容量、型号、规格、生产日期等商品信息。不同商品的资料类文字所涉及的内容不一样，必须严格按照行业要求规范这一类文字的内容表述。这一类文字的编排多在包装的侧面、背面，容量、型号这一类文字也可安排在正面，通常采用印刷字体进行设计，字体变化不宜太大，以方便消费者阅读为设计前提。另外，资料类文字的字体、字号、行距、布局等必须依据商品包装的大小、结构特点进行设计，这样才能将资料类文字有效地统一在整个包装之中。

2.4.3 说明文字

说明文字主要包括产品成分、数量规格、产地、功效、产品用途、使用方法、生产日期、注意事项等。这些说明性文字是商品能否推销成功的重要因素，它使消费者在购买时感到可信，使用中感到方便，特别是对于新产品投放市场时效果更显著。说明性文字的运用必须慎重，它针对的是消费者群体，因此给消费者的第一印象要清晰、可辨，具有赏心悦目的感觉，内容要简明扼要，字体要求整齐、美观，字迹清晰、笔画分明，给人以舒适感。而且文字一般采用统一、规范的印刷体，如宋体、黑体等，将其作有序的编排，格式、风格都应与包装的整体设计形式相和谐。从这些信息中，消费者可以充分了解到商品的具体信息，增加消费者的购买概率。

说明文字的信息内容包括以下几个方面。

1．与内容物有关的文字信息

与内容物有关的文字信息主要包括：辅助性说明、内容物含量、性能、用途、用法等；制造商、营销商名称、厂址、生产国或地区等与出厂有关的信息。

2．与管理有关的信息

与管理有关的信息主要包括：使用与处理方法、制造日期、保存期限、成分标志；储运指示标志、商品条码、防伪标记等法定标示信息。包装说明文字字体的选择要以商品的属性和信息传达、诉求目的为依据。字体款式选择要以方便消费者阅读、清晰易辨认为主，如宋体、等线体、细圆、标圆、楷体、黑体等，字号大小根据包装体积和实际需求进行调整。

包装说明文字的选择运用不可忽视，不同的字体选择会带来不同的视觉效果，传递不同的语义，渗透出不同的文化气息，使受众产生不同的心理反应。例如，宋体由于横细竖粗，右上角又有装饰顿笔，便于人们在阅读时提高速率，又由于其起源于宋代印刷业的发展，所以具有历史悠久的文化特性。外文字体中的古罗马体、现代罗马体系列和中文的宋体，由于都源于古典文化，因而自然带有一种沉静的权威感、厚重的尊严感以及优雅古典的文化感，因罗马体类表现出的性格与宋体类一致，所以在很多中英文混排的设计案例中，汉字的宋体类和西文的罗

马字体是经常搭配使用的。不同字体有完全不同的内涵意义,这种意义虽是潜在的,但在体现设计总体风格和文化品位方面却能发挥很大作用。

本 章 小 结

本章主要讲了字体在标志设计、平面设计、书籍装帧设计以及商品包装中的应用,字体的美感,文字的编排,对版面的视觉传达效果有着直接影响。文字不仅可以表达作者的思想观念,而且也兼具视觉识别符号的特征,它不仅可以表达概念,同时也通过视觉的方式传递信息。引导学生从基础概念入手,掌握字体设计在不同平面设计领域应用的基础知识,重点掌握字体设计的应用技巧并能灵活运用。

1. 体会文字的含义、语境。
2. 寻找相似的优秀设计案例,测量长宽比例,计算出所作字体比例,绘制方格。
3. 在字库里寻找相似字体,参照字体勾画文字单线。
4. 修改、调整笔画间隔空白、比例,勾画双线,制作出正式黑白稿。

1. 内容:
(1) 收集以字体设计为主的优秀的企业标志和招贴各 5 张,分析并说明字体运用的成功之处。
(2) 根据学习内容,随意找出 10 个汉字,对其造字方法进行分析归类,并反复练习。
2. 要求:画面要求干净整洁、视觉效果明显,并针对设计创意点进行文字说明,每幅设计稿对应的文字分析不得少于 100 字。
3. 目标:通过字体设计实践,培养学生字体设计的能力,使学生更快地掌握字体设计的规律与原则。

第 3 章
版式设计基础知识

字体与版式设计

本章要求学生了解版式设计的目的与意义,掌握版式设计的基本内容、定义、功能和发展趋势,引导学生从概念入手,充分认识优秀的版式编排,掌握版式设计的基础知识。在版面编排设计中,要求学生能够理解版式设计的基本特征、内涵、应用范围,引导学生通过版式设计对整个版面进行整体创意、构思与策划,最终达到传递信息的目的。要求学生了解版面设计历史发展的关键阶段,并能够结合现代版式设计的发展,充分认识版式设计的未来发展趋势。

新媒体背景下现代视觉艺术中的版式设计

面对现代视觉艺术的飞速发展,图书、杂志等传统纸质媒体在自我更新的同时,也在不断寻找着新的突破口,其在版式设计上表现出了交互性、动态性、视觉唯上、高效传播等新语言特征,以及审美的泛娱乐化、展示的虚拟化等新的发展趋势。

新媒体的概念于 1967 年由美国哥伦比亚广播电视网(CBS)技术研究所所长戈尔德马克(Goldmark)率先提出。新媒体是相对于电视、报刊、广播等传统媒体而言的新型媒体形式的统称,其是指通过移动网络、数字传输等技术来实现,运用互联网思维来运营,利用计算机、手机、电视等作为服务终端,来为大众传播信息、提供平台型服务的媒介载体。新媒体在不断发展的过程中呈现出了多元化的发展生态,这种多元化的生态环境极大地改变了现代视觉艺术,颠覆了传统的信息阅读方式,也大大地丰富了人们的视听感受。

相较于传统媒体,新媒体有着无可替代的独特性质——大数据的超大信息载荷量、信息传播的碎片化与交互性、信息消费方式的快餐化、传播途径的数字虚拟化,这些特征无不倒逼着传统版式设计改变过去美学的设计理念,设计出能够在虚拟时空中进行无障碍交流的动态的版面形象,以适应现代视觉艺术的传播需求,这也使传统版式设计突破了原有的静态平面设计思维,向动态化、多空间的创作思维转化。

1. 现代视觉艺术中的版式设计在新媒体背景下的新特征

电子版式与传统版式最大的区别就是互动概念的加入,互动性成为电子版式设计的一个重要原则。互动性不单单表现在读者在阅读过程中,还表现在读者与其他读者的连接交流中,甚至可以是读者与设计者的交流互动。读者在阅读电子报刊时,能够自主地探寻想要阅读到的内容,通过链接、做测试题等方式,能够使读者对阅读有更深的了解,从而加深读者的印象。

在图书出版行业向数字出版转型之前,版式设计师设计纸质出版物的版式时,只需要考虑文字、图形、图片等纯静态的视觉语言元素,数字媒体的出现对纸媒的发展产生了巨大的冲击和影响,它是以二进制数的形式记录、处理、传播、获取信息的载体,这些载体包括数字化的文字、图形、图像、声音、视频影像和动画等感觉媒体,以及表示这些感觉媒体的表示媒体(编码),表示媒体(编码)在这里统称为逻辑媒体,以及存储、传输、显示逻辑媒体的实物媒体。因此,版式设计师们在进行版式设计的时候,不仅要考虑静态的视觉语言元素,还要考虑动态化的视觉语言方式、空间形态以及与其他信息的链接方式。

在当前消费文化和新媒体文化的影响下,人们(尤其是年轻消费群体)的消费习惯和审美喜好,更多地呈现出了一种享乐主义和泛娱乐化的趋势,年轻人更加追求个性化的视觉标签。所

以，为了迎合他们的审美喜好，许多出版物在版式设计上开始大胆使用具有强烈视觉风格和个人标签的图片、图形和文字等视觉符号，这些视觉元素色彩鲜艳、夸张，构图的形式感和设计感十足，具有强烈的视觉冲击力。其中的文字版式多采用挥洒、肆意的手写字体或设计感较强的原创字体，以较大的字号、鲜明的色彩对比，充分彰显了当下年轻人敢于表达自己个性化的观点和主张的内心情感诉求。这种以个性化的视觉冲击力为核心的版式设计恰恰反映了当代消费文化下，人们快餐化的信息阅读方式和处理方式对人们视觉审美习惯的影响，以及现代视觉艺术泛娱乐化的一种视觉审美的发展趋势。

信息的高效传播是新媒体交互性的内在需求，也是现代社会信息流通、传播的内在需求，在新媒体与传统媒体不断融合的时代大背景下，全民阅读、精品阅读、按需阅读时代正悄然来临，特别是智能手机已经成为资讯首发和入口的重要客户端之一，有超过65%的信息受众通过手机上网获取资讯。而作为物联网重要的终端识别技术——二维码技术，也是纸质媒介转化为电子媒介的重要入口，成为传统媒体和新媒体结合的切入点之一，它顺应了受众阅读习惯的改变，大大提高了纸媒的传播效率。读者用手机扫描二维码即可获得图书相关信息，以及更丰富的信息传播手段，比如视频、动漫，更畅通便捷的双向信息传递，如与读者互动、调研等，国内的图书出版业也越来越多地在图书出版物中应用二维码技术，特别是二维码在信息交换、延伸阅读、跨媒体传播方面的便捷有效已得到大家的充分认可。二维码技术俨然已经成为一种新的图书营销手段和图书出版市场重要的流量导入方式。

2. 现代视觉艺术中的版式设计在新媒体背景下的未来发展趋势

泛娱乐化已经成为一种市场趋势，不可逆转。当下的中国正面临市场结构的巨大变革，年轻人正成为消费市场的消费主体，个性化的消费需求和追求品质的消费理念是这个群体消费价值观的特征，这些特点投射在现代视觉艺术中，逐渐形成了一种以个性化的视觉冲击力为核心的视觉语言风格——"视觉唯上"的视觉语言风格，这种风格具有强烈的个性化标签、夸张的视觉体验，它恰恰反映了在当下时代背景下，社会的话语权由精英阶层转向大众，人们在消费文化的影响下，快餐化的信息阅读方式和处理方式，使人们逐渐形成了与之相对应的泛娱乐化的审美习惯。

随着物联网、体感互动、虚拟现实、全息投影等互联、互动新技术的发展，它们为现代视觉艺术的虚拟传播提供了许多技术上的可能性，而这对于现代视觉艺术中的版式设计来说无疑是颠覆性的。首先，它打破了过去平面化的设计思维，比如未来运用在VR、AR等新技术中的版式设计都是针对三维空间的设计，这就要求设计师打破以往平面的设计思维，在三维的立体空间中重新考虑视觉语言的构成方式。其次，设计语言由静态化向动态化转变，如微软发布的可触控互动全息投影技术，该技术创造性地在全息投影系统中加入了可触控功能，不仅可以看，还可以点击按钮进行互动，以及演示操作识别立体空间，检测点击和悬停的动作上区别等技术。这种交互式的展示方式，使得我们在版式设计中，必须考虑设计语言动态化的运动方式和构成形式。

当下信息传播的方式因为新媒体文化和互联网思维的发展，早已由过去的单一、线性的传播方式转变为多渠道的交互式传播，动画、视频、声音等多媒体的语言方式也早已被引入现代视觉艺术的版式设计中，因为新的语言形式的介入，也使得现代视觉艺术的外在表现力焕发出新的活力。例如少儿出版物就因为声音、视频、动画的介入，增强了产品本身益智的功能性，丰富了消费者的阅读体验，让原来普通的书变成"会说话的书""会思考的书""会动的书"，精准地抓住了受众对于少儿读物这一市场的潜在消费痛点。随着物联网和各种交互技术的发

展，现代视觉艺术也会继续和新技术进行结合，产生更多有意思的组合，VR 电影的诞生已经充分说明了这一点，它在颠覆观影者的观看感受的同时，使得 VR 虚拟、逼真的语言形式被带入电影的叙事当中，丰富了原有的电影语言形式。同时，也增强了电影的互动性，使得受众能够在观影时体会到一种纯粹的沉浸感。

总之，新媒体在不断的发展过程中呈现出了多元化的现代视觉艺术，我们看到越来越多的出版物电子化、网络化，越来越多的影视作品在向短视频化、泛娱乐化方向发展，越来越多的广告更加注重交互性和软性植入，这些都是现代视觉艺术为了适应当下信息社会新的语境所呈现出的新的表现形式。现代视觉艺术想要满足继续生存、发展的内在需求，只有抓住当下受众主体的审美喜好、阅读习惯、潜在需求，并将其创造性地和自身表现语言进行恰当结合，才能将现代视觉艺术中版式设计的语言潜力最大化地挖掘出来。

3.1 版式设计概述

当前，经济文化的发展极大地提高了人们的生活水平，人们在物质需求得以满足的同时开始向往更高层次的审美需求。设计作为迅速崛起的新兴产业之一，已经成为人们普遍关注的重要领域。其中，版式设计的存在与发展让设计领域拥有了更多可能性。版式设计选择和组合各种视觉元素，充分实现了功能同审美需求的融合，再加上编排原理与创意的支持，使其拥有了更广泛的应用范围，这就给版式设计提供了一个与受众进行沟通与交流的平台。对设计师而言，既要将信息以最快的速度、最适当的方式和最新颖的创意表现出来，又要强调沟通、理解和认知，时刻关注受众的感受。因此，版式设计的形式美被提出后，越来越多的设计师将这一原则作为创作的基准，造就了一大批优秀的设计作品，而形式美也毫无疑问地成为设计师创作中必须认真思考的重要内容。

版式设计是平面设计的重要组成部分，以文本和图形为主要元素，融合艺术、技术、商业等因素，强调在有限的版面中最优化地传达信息，影响受众。任何一个平面设计作品都离不开版式设计。在版式设计上有着自身独特个性的作品，总能最大限度地吸引人们的视线，这是因为蕴含着情感的作品能使原来物质的东西变得有灵性，从而呈现出一种直觉性、创造性。无论是折页设计、VI 设计、包装设计，还是装帧设计、广告设计等，从基本的流程上看，其版式设计大都可分为构思、构图、制作、修饰等阶段，即图文素材采集、版式方案草图绘制、匹配风格选择等。基于这些基础操作，再通过上机实践，对其中的各个元素进行解构与重构，实现疏密有致、静中有动的多层次立体效果。当然，在不同的版式设计中，版式风格不尽相同，所有的设计都必须依托自身实际与风格进行合理安排与制作。

3.1.1 版式设计的基本概念

版式设计是伴随着现代科学技术和经济的飞速发展而兴起的，它是一种艺术创作的过程，具有技术性、艺术性和复杂多样性的特征。

版式设计又称为编排设计，是指在有限的版面空间，将平面设计中的文字、图形、色彩等视觉构成元素，根据特定内容的需要，进行有目的、有组织的编排，并运用造型要素及形式法则原理，以视觉的形式把构思和创意表达出来。例如，文本、图形和颜色等。

第 3 章　版式设计基础知识

在《现代汉语词典》中,"版式"的释义为"版面的格式"。在《辞海》中,"版式"的释义为"书刊排版的式样"。从现代设计中版式设计的内涵来看,《辞海》将"版式"限制为书籍排版的范畴,是狭义的解释。广义解释版式即版面格式,具体指的是开本、版心和周围空白的尺寸,正文的字体、字号、排版形,字数,排列地位,还有目录和标题、注释、表格、图名、图注、标点符号、书眉、页码以及版面装饰等项的排法。布局设计的类型很多,最常见的是上下划分类型、左右划分类型、完整版本类型、中轴类型和骨架类型。不同的布局设计具有不同的效果,并且在视觉感知上也存在很大差异。

广告设计普遍是通过图像和文字来传达资讯的,要想在众多的广告设计中脱颖而出,那么成功而有效的编排就是这则广告吸引人们注意力的关键环节,而广告作为一种"沉默"的宣传手段,它只能以"不动声色的姿态"向人们传递设计者想要表达的信息,让人们感受到商家的理念,编排设计在其中的作用是传达广告的主题及美化版面。设计人员可以根据特定主题和内容的需要,以视觉方式传达文本、图像(图形)和颜色,组织并有目的地组合元素,设计行为和过程,创建满足人们审美需求的模板。

任何一件平面设计作品,都是将图形、文字、色彩,经过合理的编排,形成一个更显新颖、更有情趣、更富内涵的版面。因此,版式设计是平面视觉传达设计的重要组成部分。版式设计涉及的范围也非常广泛,主要包括报纸、杂志、书籍、广告、包装、网页设计等,如图 3-1 所示。

图 3-1　版式设计涉及的范围

3.1.2　版式设计的流派

1.西方版式设计的流派

1)　古代文字图形的版式

在人类早期文明发展阶段,远古先民创造了交流信息和传递感情的各种有效方式。图 3-2 所示的岩洞石壁上的绘画,是在泥板或兽骨上刻写的各种象形文字;图 3-3 所示的象征部落族群的图腾、旗帜,已经有了朦胧的编排意识。

2)　中世纪时期的版式

西方在中世纪时期的版面设计主要体现在各种手工书写和绘制的宗教书籍上。当时,由于欧洲人还没有接触到中国人发明的造纸技术,他们主要使用十分珍贵但难以大规模量产的羊皮纸进行手工书写,图 3-4 所示为这一时期西方的手抄设计版面设计。书籍在中世纪的西方是非常贵重的东西,是贵族统治阶级才能享用的奢侈品。

图 3-2 楔形文字

图 3-3 早期插图

图 3-4 手抄书籍

德国画家阿尔布雷特·丢勒(Albrecht Durer，1471—1582，见图 3-5)不仅在绘画上有很高的造诣，而且在平面设计艺术方面也作出了很大的贡献。他为当时的许多书籍设计了封面、整体风格，并编排出版了自己关于书籍装帧设计的理论专著《运用尺度设计艺术的课程》(见图 3-6)，可以说他是最早运用数学和几何方法对平面设计及编排设计进行研究的大师。

图 3-5 阿尔布雷特·丢勒

图 3-6 丢勒的书籍装帧设计

在文艺复兴前期，意大利比较推崇繁复的装饰风格，在书籍装帧设计中大量采用花卉图案，以各种植物变形的卷草纹样包围着文字。

法国的乔傅雷·托利(Geoffroy Tory，1480—1533)等设计家运用严格的数学方法对字体进行设计，规定了对字母进行分析和组合的基本原则，将段首的大写字母用花卉图案进行装饰。在 18 世纪，受洛可可艺术的影响，各种曲线装饰和花体字成为基本的设计要素。版面不再拘泥于对称布局，庄重的、非对称的、华丽的平面布局成为当时的一种时尚。

英国的设计风格简洁、明快、清晰，利用金属腐蚀方式制版印刷的插图和精细而布局宽松的文字字体，使英国的书籍版面在设计风格上与现代书籍非常接近。图 3-7 所示为最早的印刷机，图 3-8 所示为古登堡《圣经》的版面设计。

图 3-7　最早的印刷机

图 3-8　古登堡《圣经》的版面设计

15 世纪欧洲人运用木刻方法印刷，并且设计了许多适合于木刻印刷的字体。当时的欧洲木刻字体相当多，人们把它们一组组地组合并列在一起，进行排版印刷。运用这种方法设计印刷的海报招贴很具特点，但在这类版面中由于作者运用的字体太多，从而引起认知上的困难，以及视觉杂乱。以后的设计开始限定一个版面上只能运用三种以下的字体，这样的规定具有一定的科学性，既有变化，也使版面整体化。

3) 近现代编排设计的发展

1845 年前后，德国人成功制造出第一台快速印刷机，开始了印刷技术的机械化历程。19 世纪，英国人斯坦霍帕在自己开设的印刷厂中，首次应用了全金属印刷机。与此同时，造纸机的发明提高了造纸的速度和质量，从根本上降低了印刷和出版业的成本。另外，石版印刷技术使人们能够进行多色印刷，甚至可以印刷带有复杂色调变化的画面。

19 世纪末 20 世纪初，在英国出现过一种比较极端的设计风格——维多利亚风格。图 3-9 所示为维多利亚风格的书籍，它在设计上的一个特点是推崇中世纪奢华烦琐的哥特风格。

图 3-9　维多利亚风格的书籍

英国在平面印刷和设计方面具有一定基础，19 世纪下半叶，工艺美术运动的兴起标志着现代设计时代的到来，其代表人物是威廉·莫里斯(William Morris，1865—1911，见图 3-10)，他的设计包括平面设计、室内设计、纺织品设计等。图 3-11 所示为威廉·莫里斯设计的纹样。

图 3-10　威廉·莫里斯

图 3-11　威廉·莫里斯设计的纹样

随着社会的发展，版式设计在不同的历史时期受到不同文化和艺术流派的影响，形成了不同的设计风格。自 20 世纪以来，现代设计在各种思潮的推动下，出现了革命性的飞跃。立体主义、达达主义、超现实主义、风格派、构成主义等艺术流派应运而生，直接影响着版式设计的演变和发展。

在这些风格流派的发展中，前面提到的英国设计师威廉·莫里斯倡导的工艺美术运动、德国包豪斯设计学院创建的现代设计教育体系、德国"新版面设计"提倡的新思想、瑞士设计师"网格体系"的实践以及荷兰新风格派，为版式设计理论的形成与发展奠定了坚实的基础，下面分别对其进行介绍。

(1) 英国的工艺美术运动。

工艺美术运动是现代工业社会第一个有广泛影响的设计运动,但其设计方法和风格并没有从根本上解决设计和现代工业之间的矛盾。

工艺美术运动的代表人物威廉·莫里斯提出了"美术与技术结合"的原则，主张艺术要为人服务，"人之所为，人之所用"，他追求专有的版式趣味与书籍气氛的特色，强调功能与美的统一。他认为要复兴中世纪歌德式的风格，就要讲究版面编排，强调版面的装饰性，采取对称结构，形成严谨、朴素、庄重的风格。

以威廉·莫里斯为首的工艺美术运动设计师，创造了许多被以后设计师广泛运用的编排构图方式，比较典型的有：将文字和曲线花纹拥挤地结合在一起；将各种几何图形插入画面等。威廉·莫里斯倡导的工艺美术运动在欧美产生了惊人的效果和广泛的影响。他的设计尽管十分精美，但仍显繁杂，特别是那种充满繁复图案的画面使读者在接受设计所要传达的信息时十分困难，在制作成本、技术和工艺上也给印刷和装订造成了困难。

《乔叟诗集》是威廉·莫里斯为诗人乔叟的诗集所作的书籍装帧设计，全书从设计到印刷完成总计四年时间，是集工艺美术运动风格编排设计之大成的作品。它的版面编排设计水准很高，编排紧凑，版面中大量运用繁杂缠绕的花草图案、精致的插图以及装饰华丽的首写字母，版面上文字与图案的色调对比节奏把握得非常精妙，尽显"哥特"风格。图 3-12 所示为《乔叟诗集》的书籍设计。

《呼啸平原的故事》也是工艺美术运动的突出代表作之一，整个画面显得拥挤、暗淡、柔弱，图案精细而繁复，采用缠枝花草的植物纹样与文字组合，形成一种密不透风的肌理效果。图 3-13 所示为《呼啸平原的故事》的封面设计。

图 3-12　《乔叟诗集》的书籍设计　　　　图 3-13　《呼啸平原的故事》的封面设计

在英国工艺美术运动的感召下，欧洲大陆又掀起一个更宏大、影响更广泛、程度更深刻的新艺术运动。新艺术运动主张"新"，放弃了任何一种传统装饰风格，完全走向自然，提倡向生活学习、向自然学习。其在装饰上凸显曲线，在风格上强调装饰性、象征性。此后，以马卡等人为代表的设计作品装饰性越来越强，平面化的趋向占据主导地位。在构图编排方面则趋于平稳和对称，大量图案支撑并分割着背景，与前景中的人物形成了鲜明的对比。

(2) 德国包豪斯设计学院创建的现代设计教育体系。

现代主义的设计师们以一种前所未有的气魄，对传统的设计观念展开了一场革命性的运动，使设计成为为大众服务的，为大工业化、批量化生产服务的活动。1919 年，由德国著名的建筑家瓦尔塔·格罗皮乌斯在德国魏玛市创立了德国包豪斯设计学院。德国包豪斯设计学院的创立，是现代设计不容忽视的重大创举，将构成主义运动、20 世纪初艺术的各种观念，通过教学实践进行研究倡导并创造发展。它充满活力与实践的精神促进了版面设计的发展，开创了现代设计的新纪元。

包豪斯设计学院最重要的成就之一，就是以科学、严谨的理论为依据，奠定了设计教育中平面构成、色彩构成与立体构成的基础教育体系，为早期现代主义设计从现代绘画的发展中找到了形式语言的灵感，提出了一套完整的设计方法。图 3-14 所示为包豪斯设计学院的教员合影，图 3-15 所示为包豪斯设计学院的校舍，图 3-16 所示为包豪斯设计学院的展览招贴设计。

包豪斯设计学院对设计思想的重要贡献在于：艺术与技术的新统一；设计的目的是人，不是产品；设计必须遵循自然与客观的法则。

包豪斯设计学院的平面设计基本是在荷兰的"风格派"和俄国的"构成主义"两者的影响下形成的，因此，具有高度理性化、功能化、简单化、减少主义化和几何形式化的特点。具有突出贡献的重要人物是莫霍利·纳吉(Laszli Mohony-Nagy，1895—1946)和赫伯特·拜耶(Herbert Bayer)。

图 3-14　包豪斯设计学院的教员合影　　　　图 3-15　包豪斯设计学院的校舍

图 3-16　包豪斯设计学院的展览招贴设计

　　包豪斯设计学院在平面设计方面的探索集风格派和构成主义之大成,并结合了许多现代艺术流派的语言和技法,形成了简洁的、功能性的现代平面设计风格。包豪斯设计学院的风格经过一些设计师的发展和传播后,其现代平面设计风格开始在欧洲兴起。第二次世界大战期间,许多欧洲设计师移居美国,又把这一风格传播到美国。可以说,包豪斯设计学院是现代平面设计的发源地,它的现代设计风格迅速传向美国、瑞士、荷兰、匈牙利、日本等国。

　　莫霍利·纳吉大量采用照片拼贴、抽象摄影技术的方法进行设计,强调设计的构思与创意,而把制作看作第二位的工作。他认为具有新意的构思能够产生有创造力的画面,可以表达超越时空的想象力。他注重空间比例分割、色彩的对比调和、抽象的构成方法、构成文字图形化的表现方法,简洁鲜明,起到了迅速传达信息的作用。莫霍利·纳吉在编辑包豪斯印刷厂的第一本出版物中提倡,在视觉传达设计中"不受陈规约束地使用一切直线方向,用一切字样、字的大小、几何形、色彩等,创造一种印刷版式的新语言。它(印刷品)的伸缩性、多样化和新鲜的印刷版面构图,完全由内部表达法则和视觉效果支配"。

　　纳吉创作了大量的绘画和平面作品,全部是抽象作品。他相信简单结构的力量,并利用平面来表达这种力量。图 3-17 所示为他设计的海报,具有强烈的理性特征,并且彰显了理性化对于设计产生的积极效果。

图 3-17　莫霍利·纳吉制作的海报

1921 年，赫伯特·拜耶求学于包豪斯设计学院，毕业后留校任教，曾担任字体设计和印刷设计教师。拜耶的平面设计风格常常是由强烈的视觉形象，几行斜的印刷字体，点、线、面合理分割的画面，水平线、垂直线、斜线等组成的非对称形式的动态构图形成。他的才能主要表现在字体设计上。他习惯采用非常简单的字体，创造了无装饰线字体和以小写字母为中心的新字体系列，并在此基础上发展创造了更简练的"拜耶体"。他设计的字体成为德国现代平面设计的标志，引领着当时字体设计、平面设计的行业技术，如图 3-18 所示。现在，无装饰线字体已经成为世界字体中最为重要的类型之一。

拜耶在广告设计和展览设计上也有很大的成就。20 世纪 20 年代末，他成为《时髦》(*Vogue*) 杂志的艺术设计总编，开始投入商业刊物的平面设计工作中，并且开始广泛采用刚刚出现的彩色摄影来设计封面和插图。图 3-19 所示为拜耶 1926 年设计的旅游宣传册，图 3-20 所示为拜耶 1923 年为国家银行设计的百元马克钞票，图 3-21 所示为拜耶 1926 年设计的海报。

图 3-18　拜耶体

图 3-19　拜耶设计的旅游宣传册

图 3-20　拜耶设计的百元马克钞票

图 3-21　拜耶设计的海报

(3) 德国"新版面设计"提倡的新思想。

20 世纪二三十年代的"新版面设计"风格将现代派美术观念引入版面设计领域,其重要人物是德国设计师简·奇措德(Jan Tschichoid)。他认为新时代平面设计的主要目的是准确的视觉传达,而不是陈旧的装饰和美化;他还主张采用简单的纵横非对称式版面编排,不需要具体的插图,依托版面中的文字和简单的线条构成版面的节奏感和韵律感,利用不同大小的字体营造强烈的视觉效果,除此以外不需要任何其他装饰。他采用简单的无饰线体,在色彩的使用上,除了黑色和红色以外,基本上不使用其他色彩。图 3-22 所示为简·奇措德设计的书籍护封。

可见,简·奇措德的设计作品没有任何多余的装饰,达到极度的简约,兼具强烈的功能主义和减少主义的特点。

(4) 瑞士设计师"网格体系"的实践。

20 世纪 50 年代,有着严谨、理性风格的瑞士设计师们掀起了"国际版面风格"设计运动,他们提倡把设计作

图 3-22　简·奇措德设计的书籍护封

为对社会有用的和重要的活动,抛弃了个人表达和对设计问题偏僻的解决办法,采用普遍的和科学的方法。"国际版面风格"在前期设计经验和理论总结的基础上,形成了一个迄今为止最有效的版面编排方法——网格系统,其特点是力图通过简单的网格结构和标准化的版面公式达到设计上的统一性。瑞士设计师卡尔·吉斯特纳(Karl Gerstner)甚至夸张地形容"网格系统为比例的标准,可以把差的变好,把好的变得更好"。

"网格系统"实际上就是在版面上按照预先确定好的格式分配文字与图片,它不是简单地把图片与文字并列放置在一起,而是从画面结构的相互联系中发展出的一种符合主题内容的形式法则。在版式设计上采用方格网为基础,各种平面元素的排版方式基本采用非对称的形式,字体采用无饰线体。这种探索明晰的传达和视觉秩序的方法为绝大多数设计师们所接受,并在此基础上展开了积极探索与实践。"国际版面风格"以其清晰明确的传达性、适应性和无障碍性的模式,应用到书籍、报纸、包装、企业形象设计等设计形态中,至今仍被广泛运用。图 3-23 所示为利用"网格系统"构建的现代主义版面。

图 3-23　利用"网格系统"构建的现代主义版面

(5) 荷兰新风格派。

荷兰新风格派代表人物是杜斯伯格(Theo Van Doesbury，1871—1931)和蒙德里安(Piet Cornelies Mordrian，1872—1944)。荷兰新风格派确立了艺术创作和设计的明确目的，强调合作、联合基础上的个人发展，以及个人和集体之间的平衡。

总之，早期现代主义对平面设计发展的主要贡献有以下几个方面：创造了以无装饰线脚的国际字体为主体的新字体体系，并将其广泛运用；对抽象图形，特别是硬边几何图形在平面设计上的应用进行了全面的研究和探讨；把摄影作为平面设计插图的一种重要手段进行了开拓性的研讨；将数学和几何学应用于平面的分割，为骨格法的创造奠定了基础；最重要的是提出了"功能决定形式"的著名理论，以及将技术、市场等要素作为设计基础的思想。

2．中国版式设计的流派

1) 中国古代书籍的形态

如图 3-24 所示，简策是刻写在竹木简上并用带子或绳子串联起来的书籍。

商代中期，人们一般用丝织品、帛箔作材料，在上面抄写文字，以卷轴状呈放，故称为"卷轴装"。图 3-25 所示为卷轴装书籍。

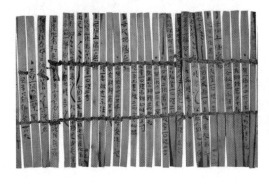

图 3-24　简策

图 3-25　卷轴装书籍

以一张长方形纸为单位的"折叠本",每页中间串扎细绳成册,后又受印度贝叶梵经的启示,将书页按顺序粘接起来,加以折叠,上下夹木板做表封,称为"经折装"。图3-26所示为折叠本。

蝴蝶装书籍的特征是一个印版就是一页,版心向折口靠拢,且折口全部黏合起来,固定了书脊,使书页像蝴蝶翅膀般展开,故称为"蝴蝶装"。图3-27所示为蝴蝶装书籍。

图3-26　折叠本　　　　　　　　　　图3-27　蝴蝶装书籍

包背装书籍正好与蝴蝶装相反,其版心移向书口,将白面相对朝内折,折口朝外,然后在右侧打眼穿孔,并用捻子订系,用书衣绕背包装,因此被称为"包背装"。图3-28所示为包背装书籍。

线装书的装订方法与包背装相似。折口朝外,书页右边打眼,有四针眼、六针眼、八针眼等多种订法,书角用锦绫包角。图3-29所示为线装书。

图3-28　包背装书籍　　　　　　　　图3-29　线装书

2) 传统中国书的版式

(1) 传统中国书籍的版面术语名称。

传统的中国印本书籍只印纸张的一面。每一印张在中央对折,成为一页的两面。印张的印刷部分与木板大小相同,称为版面。版面中央折叠处称为版心。版心中央有一条黑线,或粗或

细，称为象鼻，以此线为准进行折页；或有上下相对的两个凹形尖角黑花，称为鱼尾，以凹形的尖顶处为折页的标准。版心处可以有一细栏文字，为两页内容章节的小标题、印张页次，有时也是印本分卷的号码以及题目，或本印张字数及刻工姓名。宋版书籍有时在版边的左上角印一个长方形符号，内写卷次，称为书耳。图3-30所示为传统中国书籍版式。

(2) 传统中国书籍的版式设计特征。

传统中国书籍的版式是直排，按从上到下、从右到左的顺序编排。元刻本图《大元大一统志》的章节目录中文字信息按照章节名、作者、章节内容的顺序从右往左排列；在章节内容的编排上，内容按由大到小的关系通过文字上下分级别地穿插排列，将信息层次清晰地显示出来。图3-31所示为《大元大一统志》版式。

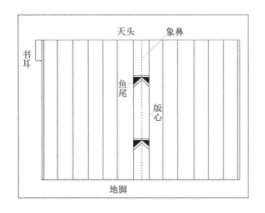

图3-30　传统中国书籍版式(1)

图3-31　《大元大一统志》版式

传统中国书籍在正文编排的处理上，很早就开始利用竖排文字间上下穿插的层次关系来表现内容的信息级别。书的正文印在行内，为大字单行，书的注释或批语则以小字双行印在所注的句或字下，同在一行之内，图3-32所示为传统中国书籍版式。元代刻本、小说、杂剧、历史话本中插图数量大量增加，通常在每页上端约1/3为图，其下约2/3为正文。这种版式安排说明插图起着装饰及帮助理解文字的作用。

图3-32　传统中国书籍版式(2)

3.1.3 版式设计的目的与意义

版式设计的目的首先是作为信息发布的重要媒介，传达设计者的艺术追求与设计内涵，让读者通过对版式的阅读产生共鸣，唤起读者的兴趣与想象，从而完成信息与情感的沟通；其次，就是对各种主题内容的版面布局进行艺术化和秩序化的编排处理。

通过对版式的精心设计，在有限的版面空间里，把所有元素根据特定内容进行组合排列，以最快的速度、最恰当的方式、最合理的创意与表现把信息传递给读者。如图 3-33 所示，"Matchbox Car"广告设计中，设计师利用玩具汽车与真正的汽车进行比较，使画面具备了更多的真实性，大幅画面占据主要位置，画面下部为广告文案，这便是利用最直观的方式成功地传递了信息，既可以强化形式和内容的互动关系，又能很好地提高信息的传达效果，告诉读者版面表达的内容，明确版面设计的目的。

图 3-33 "Matchbox Car"广告设计

图 3-34 所示为"AIGA 奥兰多"广告设计，它直观地对画面进行处理，使无论是主要还是次要的信息，都能充分调动读者的阅读兴趣，并达到了很好的传达效果。

当纷繁复杂的视觉信息展现在眼前的时候，什么样的信息更能让人们愉快地去接收呢？什么样的版式更能吸引人们的注意力呢？很显然，那些美感突出、创意新颖、对比强烈的画面更引人注目。如图 3-35 所示，"伟士牌"广告设计中，广告标题有趣地表达了购买伟士牌所能获得的情感满足，同时局部特写的产品则清楚地展现了其设计美感。

图 3-34 "AIGA 奥兰多"广告设计　　图 3-35 "伟士牌"广告设计

设计师将不同的视觉要素(图形、文字、色彩等)，运用造型要素及形式原理，把构思和创意通过美的视觉形式传达给读者，强化主体视觉形象，使读者产生遐想和共鸣。读者在接收、传递信息的同时，获得了艺术上的享受，从而产生购买欲望。事实上，版式设计就是通过艺术和技术的完美表达，提高版面的关注度，以此强化主体形象，传递中心思想，如图3-36所示，该博物馆海报将刀片、纸、菲林片组合为一体，用简练的图形来说明海报的功效，从而提高版面的关注度。

图 3-36　博物馆海报

现代版式设计宣传一般都会围绕市场烘托感染力，通过对版式的设计，使画面具有艺术性、娱乐性、亲和性，更好地帮助读者在阅读过程中了解内容，提高读者的兴趣，通过视觉形式给读者留下深刻的记忆，从而达到持之以恒的记忆存留效果。图 3-37 所示为午餐花园饭店广告设计，别致新颖的画面吸引目标客户的注意，并传达了午餐惠餐的信息。图 3-38 所示为 Workers Conpensa Fund 广告设计，这是一个劳工赔偿基金会的广告，创意设计的排版组合有效地让读者关注点从画面的一个元素信息引向另外一个元素信息。

图 3-37　午餐花园饭店广告设计　　　　图 3-38　Workers Conpensa Fund 广告设计

优秀的版式设计能够有效传达设计者的思想情感、美学追求、艺术修养，满足人们的审美需求。通过创意构思，将主题内容融入整体设计之中，强调编排的关联性和协调性，达到从内容到形式的完美统一，从而给人以深刻的印象。图 3-39 所示为荷兰和平联合会设计的海报，标题为止步，对页面的整体创意强调图文信息语义的关联性，内容与主题表达思想达到高度统

字体与版式设计

一。图 3-40 所示是为维勒班(Villcucbanne)第 26 届短片节制作的海报,其主题内容与创意方式相融合。

总之,版式设计的基本工作就是照顾读者的阅读习惯,对传达的信息和各种要素进行必要的关联设计,使这些要素和谐地出现在一个版面上,相辅相成,引导读者轻松愉快地阅读。大多数情况下,视觉走向往往会体现出比较明显的方向感,它会在无形中形成一条脉络,使整个版面的运动趋势有一个主旋律,尊重这个主旋律就是尊重受众的感受,替受众考虑。

图 3-39　荷兰和平联合会设计的海报

图 3-40　海报设计

瑞士现代主义平面设计的中心人物、平面设计师约瑟夫·穆勒·布罗克曼,在当时独特的政治背景和社会环境下形成了独特的去情感化的理性设计风格。布罗克曼在版式设计中作出了极大的贡献:使用以黄金分割比例为理论基础的网格系统,追求简洁、客观的无衬线字体,使用客观的摄影图像表现视觉信息。

布罗克曼的设计生涯是从进入苏黎世工艺美术学院开始的,他由于厌恶当时混乱的社会环境,所以于 1933 年前往苏黎世工艺美术学院求学,开始正式接触平面设计领域,在厄恩斯特·凯勒和阿尔弗雷德·威廉姆两位瑞士平面主义大师的指导下,系统学习了平面设计的知识,这对布罗克曼之后的设计生涯产生了极大的影响。在求学期间,布罗克曼并不满足于学校所教的内容,他也注重自我教育和自我人格的塑造,因此经常出入于音乐厅、歌剧院、书店,并参加心理学讲座等社会教育。在求学期间,布罗克曼接触到了音乐、建筑、心理学、哲学等各方面学科知识,为 20 世纪 50 年代后布罗克曼设计风格的形成打下了基础。

1. 使用以黄金分割比例为理论基础的网格系统

网格系统的雏形是 15 世纪德国的约翰·古登堡进行的金属印刷技术实验,这场现代印刷技术改进的过程无形之中改变了欧洲抄本时代图片和文字的混排,古登堡运用的新的印刷技术印制的《圣经》在版式编排以及对文字的分栏上促成了网格系统的出现。网格系统是以数学概念"黄金比例"为基础的,其在 20 世纪初被平面设计师运用到现代主义平面设计中,被布罗克曼这一代瑞士风格派的平面设计师推向世界,最终影响了整个世界的平面设计。

具有严格比例的黄金分割被认为是建筑和艺术中最理想的比例,其蕴藏着丰富的美学价

值,在古典建筑和绘画中被广泛运用。根据维特鲁威的《建筑十书》第三卷中的描述,神庙建筑物的比例构成应该与完美的人体比例相似,即黄金比例。位于雅典的帕特农神庙就是根据黄金比例严格建造的,神庙正面的宽度和高度比例关系接近黄金比例1:0.618。如图3-41所示,达·芬奇所绘制的《维特鲁威人》可以说是文艺复兴时期古典绘画运用黄金比例的经典案例。

图3-41 达·芬奇绘制的《维特鲁威人》

自15世纪开始,平面设计师们以黄金分割作为基础,创立了网格系统,并逐渐将其运用到平面设计中,布罗克曼便是其中具有代表性的设计师之一。

当时的平面设计师虽然用网格进行设计,但其实并没有自主学习网格设计的系统理论,布罗克曼在苏黎世应用艺术学院教学期间,为了客观实际的教学需要,1996年他在杂志《新平面设计》上出版了《平面设计中的网格系统》,将自己对网格系统的理解和实际运用写在了这本书中,布罗克曼系统地阐述了如何将纸张大小、字体、字形、网格的构成、图像、文本等视觉要素规范在版面中。网格系统是为顺应国际主义风格而形成的一种用于版面编排的方法。它作为一种设计方法,以科学性、逻辑性、功能性见长,使版面中各种因素得以综合、平衡、协调。网格系统从简单的网格线到形成完整的系统,经历了几个世纪的演变,曾经控制了第二次世界大战之后版面的基本形式,并持续影响到许多国家和地区的设计,直到今天它依然是版面设计中使用最多、最重要的设计方法。正如1953年为苏黎世音乐厅创作的海报,该海报采用黄金比例分割画面,矩形的大小、位置都在固定的分割线上,整幅画面所呈现的几何美也是布罗克曼自己对音乐的理解。如图3-42所示,1958年布罗克曼为苏黎世音乐厅创作的《音乐万岁》也同样使用了黄金分割进行设计,每个圆形都在其比例固定的位置上,在视觉效果上所传达的语言是音乐的节奏与韵律,也是数学与艺术的碰撞、思想与时代的结晶。网格的应用是现代主义思想在平面设计领域的一大突破,其反映的是瑞士平面主义设计师在时代与社会背景下对设计的思考。

2. 追求简洁、客观的无衬线字体

国际主义平面设计风格的出现影响了整个世界,主要有两个原因:第一,第二次世界大战

期间，瑞士作为中立国聚集了大量的设计人才，这给瑞士平面设计的发展奠定了人才基础。战后，瑞士稳定的社会环境促进了社会和经济的快速发展，从而带动了市场对平面设计的强大需求。第二，由于瑞士自身所处的地理环境和历史文化背景。瑞士位于欧洲的中南部，四周都是强大的邻国，其国土面积为41284平方千米，多山，可利用的土地较少，但政府认同的官方语言却有四种，这种国土面积与文字的不统一间接性导致了瑞士在排版上需要拥有易读的字体，无衬线字体的出现是社会选择的结果，这与布罗克曼的设计理念不谋而合。

图 3-42 《音乐万岁》海报

布罗克曼所提倡的"客观的、构成的、有建设性的设计"这一设计理念与无衬线字体的性质相符合，在创作中更多地用这种字体代替图像应用在版面上。无衬线字体在战后的瑞士形成流行趋势的原因还要归结到瑞士风格版式设计的传统性，这主要取决于当时瑞典大众传统思想上的中立性，大众的价值取向自然而然地影响到了布罗克曼的个人价值观，继而影响布罗克曼创作的设计风格和设计理念。在布罗克曼的创作过程中，他最钟爱的一款字体是 1896 年贝特霍尔德字体铸造厂发布的一款无衬线字体 Akzidenz-Grotesk（见图 3-43），尽管后来出现了更多的无衬线字体，但布罗克曼对这款字体的热情似乎永远不会消失，在布罗克曼看来，Akzidenz-Grotesk 有一种纯粹的工业美感，这种视觉表现力符合布罗克曼对结构美和几何美的偏爱。为 Akzidenz-Grotesk 创作的一系列海报，传达着这款字体视觉上的可识别性，即使将 26 个字母依次排列，无论使用覆盖还是重影的设计手法，字体在视觉上的可读性依然没有消失。

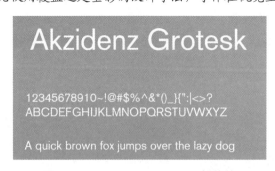

图 3-43 Akzidenz-Grotesk 无衬线体

3. 使用客观的摄影图像表现视觉信息

1925 年,莫霍利·纳吉作为将摄影技术运用在图像中的领军人物,通过发表《绘画·摄影·电影》(Painting,Photography,Film)这篇文章,将摄影图像中这一新的设计手段从传统图像中解放出来,由此图像开始被作为一种设计手段运用到版面中。布罗克曼也顺应了这一潮流,在图像纷乱的年代中大胆地使用摄影图像进行试验性的设计。

布罗克曼在苏黎世工艺美术学院求学期间,深受威廉姆批判性思维的影响,在摄影图像与版面的运用上持辩证的态度,以自身的设计需求为基本,用冷静、客观的视觉语汇呈现出客观的功能性版面。1953 年,他在参加的一场由 ACS 俱乐部举办的预防交通事故的设计比赛中,制作了一张海报《小心小孩》,如图 3-44 所示,画面采用蒙太奇手法,图像占据了版面绝大部分的空间,巨大的、急速飞驰的车轮与幼小无措的孩子产生极强烈的对比,色彩以黄、黑为主,这种强烈的色彩对比产生了触目惊心的效果,强烈的视觉效果也准确地传达了布罗克曼所要传达的信息,这张海报的制作让布罗克曼与 ACS 合作密切起来。

图 3-44 《小心小孩》

总之,布罗克曼的设计作品传达的是国际主义平面设计的理念,是解决实际问题的功能性设计,其所代表的瑞士风格主义在版式上追求清晰和有效地传达视觉信息,这也是二战后瑞士平面设计风格得以影响世界的原因。布罗克曼性格上的冷静和客观性的主张,压抑主观创造的设计情感使他能够契合瑞士平面设计的设计观念,重视网格系统在排版中的作用,使用简洁易读的无衬线字体以及运用摄影图像来传达功能性信息。

3.2 版式设计具体内容

版式设计已广泛应用于海报设计、书籍设计和报纸版式等图形设计领域。深入研究版式设计的各个方面,结合时尚趋势,运用先进的版式设计概念和创新精神,才能增强版式设计的视觉艺术效果,从而增强图形设计的艺术表现力。

现代新媒体的发展使布局成为设计形式，同时考虑了艺术欣赏性和娱乐性，过去仅注重理性的布局已被新文化、新艺术、新感觉和新品位取代。版式设计在整个印刷媒体设计中具有重要的信息传播作用和指导作用，它决定了个性特征和设计内容的整体视觉印象，也创造了一个新的设计领域。版式设计不是图片、文本或各种动态元素的集成，也不是模板的随机应用，它是信息时代的发展与延伸。

3.2.1 版式设计的视觉语言

美术是视觉的艺术，在艺术的诸多领域中都离不开视觉造型语言的支持。版式设计主要是运用形式美的法则，与视觉造型有很密切的联系。它能够将点、线、面、色彩、图形、图像等不同的视觉造型语言，用符合视觉美的方式组合在一起，鲜明、生动、深刻地突出所要表现的主题。

优秀的版式设计常常会以让人耳目一新，突破常规的视觉感受，创造出一个新鲜、刺激、独特的视觉景观，显现出个性化的视觉造型，给观者留下深刻印象。语言是心灵的艺术，美术是视觉的艺术。不论是绘画、电影、平面，还是空间，在设计的诸多领域中，都离不开视觉造型语言的支持。呆板平庸的版式设计，读起来让人觉得索然无味，很容易疲倦，读者也许会因此而失去对该书的兴趣，再好的内容都可能因此而被埋没，甚是可惜。但每当翻开一本精美的书籍或是拿起一份风格迥异的报纸，跳跃的色彩、流畅的文字、个性的版式设计，甚至纸张的质感，都会让你有一种爱不释手的感觉。即使你对其中的内容不感兴趣，那精巧的编排也能够将你牢牢地吸引住，这就是平面设计的魅力所在。它以独具匠心的方式将思想和概念传达给人，这些都是视觉语言能给人带来的神奇感受。

人生活在由点、线、面组成的世界中，没有点的存在，就没有线的出现；没有线的纵横延伸，就不会有面的绵延不绝。设计来源于生活，自然也离不开点、线、面这三个基本的造型语言，我们平时见到的所有平面设计作品都是基于这三点展开的。

点是视觉艺术的最小单位，在版式设计中极具魅力。从几何学来看，点是没有形状的，没有大小面积；从造型要素来看，点的形状是多种多样的，不受限制，只要能在特定参照物比例中起到点的作用，就可以视为点。世界各地的文字都具有点的属性。它可以以点的形式存在于某一版面之中，也可以通过放大、加粗某个关键词来作为"点"，起到"画龙点睛"的作用。汉字本身就是一种艺术，一种图形化的语言，是迄今为止仅存的象形文字，在世界上独具一格。有的优美典雅，有的浑厚有力，有的威严肃穆；它的抑、扬、顿、挫，用笔起落，都韵味十足，传递出浓郁的文化气息。在设计中，不论是把它看作"字"还是"形"，只要使用得当，都会为作品增色不少。同时，各种衬底、形状网格、色块都可以作为点。处于版面某一位置的图片图形，可视为放大了的"点"，通过精心的艺术处理，这个点对突出主题，平衡、美化版面都能起到重要作用。

文字和图形以线的形式出现也是非常普遍的。随着对外来先进设计理念的学习和读者的多元化需求，版式设计也在不断地演变。过去那种横平竖直、波澜不惊的设计显然缺少节奏与激情，与时代发展相背离。现代版式设计已突破传统概念，设计师的精心策划，使这些普通的造型要素经常以崭新的面貌出现，出人意料，令读者眼前一亮。

平行重复、纵横交错的线条为我们的世界增添了丰富的内容。点是造型艺术的起点和根本，当点沿垂直或水平方向运动时，就形成了线。线是点的轨迹，是造型艺术发展的延续，是人类

创造出来的造型手段。现代版式设计中的用线，有强调、分割、导读、美化版面等作用，它的妙用赋予版面一层视觉信息和含义，使读者能够更好、更快、更准确地把握文章主体、感悟主题。

线自身有着丰富的内涵，是抽象的造型语言：水平线，和平而亲切，平静而安详；垂直线，挺拔雄伟，生机勃勃，崇高而肃穆；斜线，具有动感，活泼调皮，充满激情；放射线，有相当大的爆发力，能够让人感觉到不安定的因素；而曲线的含义要复杂得多，微微波动的曲线象征着可爱和天真，自由平缓的曲线象征温柔娴熟、幽雅高贵，杂乱无章的曲线能够显示出内心的动荡和情绪的不安。

面对现代版式设计的形成起了促进作用。当一个点向四面八方拓展时，面就诞生了。面在空间上占的区域更多，在视觉上比点和线更强烈。它的表现形式多种多样，有规则和不规则等多种形态。它能使平淡的空间丰富，使单一的空间多元。我们可以把一段段的文字看成面，可以把一个个大小、宽窄、颜色不一的色块看成面，还可以把形状各异的图形或图片看成面。图像在版面上占的面积越大，视觉效果和感染力就越强，它可以使平庸的版面产生跳跃感。小面积的图像一般作为插图使用，有时也会配合版面充当点的角色。面的形状也会为版面提供一些暗示。比如方形，它是正规版面的基本方式，与其他元素兼容性较好，易于传达主题，给人安定平稳的感觉；而一些其他形状的面比正规的方形活泼，这就增加了版式的新奇性和趣味性。它们以不同的形象出现，给人带来不同的视觉感受。但我们应注意到，这些面在同一版面中出现的数量如果太多，容易产生松散琐碎的感觉，重点将不突出。

另外，没有任何图形和文字的留白也是面，是一种构图形式。它给版面注入了生机，大胆地留白，是现代版式设计意识的体现。恰当、合理地留出空白，能传达出设计者高雅的审美情趣，打破死板呆滞的常规惯例，使版面给人以通透、开阔、清新之感，让读者在心理上愉悦，视觉上也感到轻快，与"此时无声胜有声"有异曲同工之感。当然，大片空白不可乱用，空白要有呼应、有过渡，否则只是流于形式，不仅让人感到造型语言匮乏，还会造成版面的空泛。

成功的版式设计是将点、线、面这三个基本造型元素以符合视觉美的原则，合理地置阵布势，在方便阅读的前提下，通过创新使之产生别具一格的节奏和韵律，创造出个性鲜明的版面造型。当然，只有单纯点线面的版式，并不能满足所有的设计需求，色彩和图形在版式设计中也起着不可替代的作用。任何一个优秀的设计，都是由若干个视觉造型要素构成的，其整体感对于体现审美价值是非常重要的。因此，每个要素的设计都要经过深思熟虑，要搞清楚其在整体中所处的位置、所起到的作用以及和其他部分的关系，不能"各执一词"，一定要遵循"统一中求变化"的原则，这样才能实现它们各自的价值。

随着时代的发展，人们对事物总会产生新的认识，审美标准、判断标准也在走向多元化，很多作品为了标新立异，故意打破原有的规则，以此展现个性化的视觉效果。但不论如何变化，版面上永远都要有一个视觉中心点抓住读者的眼球。设计需要不拘一格，需要发挥想象力，不要陷在自己的套路里，即使你有自己的风格。现代社会节奏快、发展快、变化快，唯一不变的就是"变"。我们将抱着"必变"的信念，不断探索，在视觉造型语言的指导下，变出更多、更新、更好的设计。

1. 版式设计中的文字编排

版式设计是为了给大众呈现美好的事物，使大众在阅读时有美的享受。尤其是文字，在版面设计中占据至关重要的地位，其不仅能够传递信息，更体现了艺术美。此外，文字还能启迪

大众，帮助读者开阔视野。特别是在多媒体飞速发展的今天，优秀的文字编排更能设计出好的版面，展现出全新的视角。

文字编排是一个艺术创作过程，通常是指利用视觉传达方法组织文本，并将它们的结构和颜色整合在一起。文字编排对信息传播起着决定性作用，其效果应使读者在视觉和心理上感到愉悦和放松。同时设计人员应大胆地在布局中保留空白，留白是为了使布局透明、跳跃和优雅。

文字是语言的视觉形式，它突破了时空的限制，成为人类传递信息使用最普遍的工具。文字在所有视觉媒体中都是非常重要的表现因素之一，文字的编排对传递版面信息有着重要影响。不同的字体、字号和编排方式等，都会直接影响版面的易读性和最终表现效果。文字在版式设计中大可为面，小可成点，可以作为独立单位，也可以连而成线、集结成形。字体之间的搭配也是有规律的，编排文字的主要目的在于传递信息，同时保证画面的协调性。在对版面中的文字内容进行编排时，要用多种不同的编排方式，以收到不同的视觉表达效果。

当然，选择合适的字体编排内容，既能传递设计的主题风格，同时还可以直接影响版面的视觉效果。严肃庄重的版式需要选用规整的字体，个性独特的版面需要选用灵活独特的字体。不同的字体拥有不同的气质，例如，宋体字客观、雅致、大气、通用；黑体字厚重、抢眼；楷体字清秀、平和，富有书卷味；仿宋体字权威、古板；圆体字小资，富有商业味；等等。只有充分考虑版面内容以及受众的需求，精准地挑选合适的字体，才能让版式设计的画面更贴切舒服，从而发挥字体本身的无穷魅力。

唐兰先生在《中国文字学》中说："文字的产生，本是很自然的，几万年前旧石器时代的人类，已经有很好的绘画，这些画大抵是动物和人像，这是文字的前驱。"最早的中国文字是以图形的形式演变过来的，而现在大量出现的文字设计图形化，是对传统文字形态的螺旋式回归与上升。将文字作为视觉素材出现，既保留了文字本身的含义，又赋予了文字生命和感情，传递出文字内在的生命力，通俗易懂，让人一目了然。字体设计也在报纸版面和海报设计中发挥着至关重要的作用，使文字既具有识别性，又能变得情境化、视觉化，极大地强化了语言效果，成为更具有倾向性和表达性的视觉符号。作为纸媒的设计师，经常运用的字体设计手法有图形组合、局部变化修饰、共用笔画、加减笔画、大小对比等，使文字在形态上和视觉上增加了艺术感染力。这也是人们经常说一个作品、一个版面有无设计感的突出表现之一。作为设计师，对于版式设计的理解要有好的想法，更要有独辟蹊径的创新点。

1) 字号

计算字体面积的大小有号数制、级数制和点数制(也称为磅)。一般常用的是号数制，简称为字号。照排机排版使用的是毫米制，基本单位是级(K)，一级为0.25 mm，它用级数来计算。点数制是世界上流行的计算字体的标准制度。计算机字也是使用点数制的计算方式(每一点等于0.35mm)，标题用字一般为14点以上；正文用字一般为9~12点，文字多的版面，字号可减到7~8点。需要注意的是，字号越小，精度越高，整体性越强，但字号过小也会影响阅读。图3-45所示为禁烟公益招贴设计。

2) 行距

行距在常规下比例为：字号为10点，行距则为12点，即5∶6。事实上，除行距的常规比例外，行宽、行窄是依主题内容需要而定的。一般娱乐性、抒情性较强的读物，加宽行距能够体现轻松、舒展的情绪；还有为增强版面空间层次与弹性，而采用宽、窄行同时并存的手法。

3) 字体、字号、行距的视觉层次感

在一个版面中，选用3~4种的字体可达到版面最佳视觉效果，如图3-46所示，电影《风

声》(*The Message*)的海报设计。超过四种以上则会使版面显得杂乱、缺乏整体感。要达到版面视觉上的丰富与变化,可将有限的字体变粗、变细、拉长、压扁,或调整行距的宽窄,或变化字号大小。实际上,字体的种类使用越多,整体性越差。

图 3-45　禁烟公益招贴设计　　　　　图 3-46　电影《风声》海报设计

4) 文字编排的四种基本形式

(1) 左右均齐。左右均齐是指文字从左端到右端的长度均齐,字群显得端正、严谨、美观,如图 3-47 所示。

图 3-47　左右均齐版式设计

(2) 齐中。齐中也被称为中轴式对称,它是以中心为轴线,将长度不一的每行文字采用两端字距相等的方式排列,如图 3-48 所示。其特点是视线更集中、中心更突出、整体性更强。

图 3-48 齐中版式设计

(3) 齐左或齐右。齐左或齐右是指排版时每行文字都向左边或右边对齐,这种排列方式有松有紧、有虚有实,飘逸而有节奏感。

(4) 文字绕图排列。文字绕图排列是指将图片或去除背景的图片插入文字版中,文字直接绕图形边缘排列。这种手法给人亲切自然、生动活泼的感觉,是文学作品中最常用的插图形式。

5) 标题与正文的编排

在进行标题与正文的编排时,可优先考虑将正文作双栏、三栏或四栏的编排,然后再编排标题。图 3-49 所示的版式设计,将正文分成双栏、三栏、四栏,是为了求得版面的空间与弹性、活力与变化,避免通栏的呆板以及标题插入方式的单一性。标题虽然是整段或整篇文章的标题,但不一定千篇一律地置于段首之上,也可作居中、横向、竖边或边置等编排处理。有的标题甚至直接插入字群中,以新颖的版式打破原有的规律,让读者眼前一亮。

图 3-49 标题置于字群中的版式设计

6) 对文字的强调

(1) 对线框、符号的强调。使用线框或符号,有意地加强某种文字元素的视觉效果,可使其在整体中显得特别出众。图 3-50 所示的版式设计被强调的元素正是版面中的诉求重点。

图 3-50　具有强调元素的版式设计

(2) 对行首的强调。首字下沉是目前行首强调中使用最多的手法，即将正文里的第一个字或字母放大并嵌入行首，其下坠幅度应跨越一个完整字行的上下幅度。放大的幅度应依据页面的大小、文字的多少和所处的环境而定。

(3) 对行首装饰性的强调。在文字版面中，将行首文字放大作为图形，或选用具有装饰性的字体(已不仅在版面中起点的作用，更主要是作为形象化的装饰)来获取版面的装饰风格，产生更强烈的视觉冲击力。

(4) 对引文的强调。在正文的编排中，我们常会碰到提纲挈领性的文字，即引文。引文可以概括一个段落、一个章节或全文大意，因此在编排上应给予特殊的位置和空间来强调。强调引文的方式有多种，如将引文嵌入正文栏的左右面、上方、下方或中心位置等，并且在字体或字号上可与正文区别开来。

7) 文字的整体编排

(1) 文案的群组编排。将文案的多种信息组织成一个整体的形，如正方形或长方形等，各个段落之间还可用线段分割，使其清晰、有条理，富有整体感。图 3-51 所示的版式设计在整体统一的前提下对画面文字以及图形进行信息分块布局，信息更加主次分明，富有层次秩序感。

(2) 文案的图形编排。将文案排列成为一条线或一个面或群组为一个形象，并将其作为插图的一部分，以达成图文的相互融合、相互补充说明，这是一种独具匠心的版式设计。

8) 文字的图形表述

文字的图形表述是将文字意象化，以简洁、直观的图形传

图 3-51　文案群组编排的版式设计

达文字更深的思想。字画图形包括由字构成的物形和把物形加入文字两种形式。前者强调形与功能，具有商业性；后者注重形式、趣味，不特定表述某种含义，目的在于给人们提供一些创作灵感和启示。

9) 文字的叠印

文字与图像之间或文字与文字之间，在经过叠印后能够产生强烈的空间感、跳跃感、透明感、杂音感和叙事感，并成为版面中最活跃、最引人注目的元素。

2．版式设计中的图形编排

当今社会，人们的生活节奏逐渐加快，图片的布局将直接影响读者的阅读欲望。因此，在布局时，应将图片设计与艺术设计的组合带给读者。视觉冲击力、艺术图片布局都会给读者留下深刻的印象。在设计布局时，设计的美感主要基于视觉基础，通过各种视觉效果因素的组合，能够形成各种视觉美感，从而避免了布局的无聊。将图片版式设计得更加美观可以有效吸引读者，同时还可以使读者更好地理解布局内容。图形是一种视觉传达符号，图形的设计与编排作为视觉传达的重要元素之一，以符号化的、高度精练的图形语言和易于理解的构图秩序来精准传达所要表达的意义。图形语言的形象特征使其具备了视觉形象传递信息的优势，这种优势是其他视觉语言所不具备的，与文字符号相比，图形符号更具有直观性、主动性和概括性。因此，图形设计必须考虑其准确的定位和恰到好处的表现形式，以保证信息传达的有效性和准确性。

图形具有直观简洁传递信息的能力，可以让内容易于识别和记忆，并产生传播力及影响力。图形的表达是否准确，将直接影响到信息的传递是否准确。对图形的基本要求，就是看它是否能够准确传递设计者所要表达的意图，让受众在第一时间接收指定的信息，并满足受众的审美需求。另外，图形的整合与布局也会最终影响到平面设计作品呈现的效果，因此需要设计者了解以下的平面构成法则，以进行合理编排。

1) 对比与统一

对比与统一是形式美的总法则。对比是强调物质形态的丰富多样性，而统一则是要求物质形态应具有整体协调感，它们相互冲突、相互配合、相互制约。对比即相互比较，从而突出物质形态间的差异性、对抗性因素。例如，大与小、多与寡、远与近、垂直与水平、上与下、疏与密、曲与直、轻与重、高与低、强与弱等。使对比趋于统一的过程是调和，调和是在不同物质形态中，寻找它们的共同因素。调和分为类似调和与对比调和。类似调和是采用相同或相似的造型要素进行反复处理所产生的调和形式，造型要素可通过形的类似、色的类似、质的类似、机能的类似等方式完成调和。对比调和是采用不同的，甚至是对立的造型要素作对照的手段，使其通过相互加强衬托的作用形成统一、和谐的形式。对比调和的构成方法有色的对比调和、形的对比调和、质的对比调和等。统一是全局的、整体的，对比是少量的、局部的。

2) 平面设计中的空间感

视觉设计虽然存在于二维平面中，却同样具备三维空间感。各元素的前后主次关系无形中产生了空间感，通过明暗、色彩、透视等对比手法，形成空间的视觉感受。比如：同样是一条直线，粗细的变化便会在二维平面中产生各种关系，以至于让人感受到粗线靠前、细线靠后的视觉感受。若粗线变浅，细线加深，那么视觉感受又会发生变化。平面设计中的空间感主要是为了有效地处理各信息之间的关系，从混乱和随意中找出规律，运用这种设计形式把信息有条理地进行组合，使受众能够轻松直观地理解版式设计所要表达的重要信息与辅助消息。在丰富版面层次的同时，也在无形中划分了内容信息的层级。

3) 点、线、面

点具有形状、大小、色彩、肌理，在整体空间中具有凝聚性，是最小的视觉单位。线具有长度、宽度及深度，它不仅有粗细、长短的变化，还有软硬的区别。线可以决定形的方向或表现轻量化的意象；可以形成骨架，成为结构体；可以形成形的外部轮廓线，使其从画面中分离出来。直线坚硬、严谨；曲线舒展、优雅；斜线前进、飞跃，充满活力。面具有长度、宽度和深度。直线面简洁单纯、稳定硬朗，具有延伸感；几何曲线面饱满、圆浑、规范；自由曲线面自然活泼、丰富温柔。点、线、面之间相互对比能够使画面生动丰富、疏密有致，从而发挥出无限的潜能。点、线、面在设计作品中无处不在。

4) 图形的形状

方形图是指以直线为边框的图形，是一种很常见、很简洁也很单纯的形态。方形图构成的版面具有稳重感、严谨感。出血图是指图片充满整个版面，且无边框，这种图形具有向外扩张、舒展之势。退底图是指设计者将图片中精选出来的图像沿边缘裁下的图形，这种图形形式活泼、灵动，与文字结合可使观者产生亲切、自然的感觉。插画式图形是设计者通过手绘插图和文字相结合的方式来构成版面，其形式活泼、自由。

5) 图形的数量

版面中图形数量的多少直接影响到读者的阅读兴趣。一般采用较少图形时，图形本身的形状、面积会加深人们的印象；而图形较多时，版面会给人比较热闹、活泼的感觉，如图 3-52 所示。

3．版式设计中的色彩搭配

版式设计的主要工作是梳理二维平面中每个元素的组织关系。这种关系是由设计人员设计的，其目的

图 3-52　图形较多的版式设计

是充分调动视觉心理学、逻辑学和美学等方面的相关知识，依照主题进行创意设计。版式编排是设计师的专业技能和综合能力，其要求设计师必须具有良好的创新能力，而且还要确保艺术性并有效地满足布局设计的特定要求。色彩是人类感情的外像表达，而在版式排版中，色彩是版式设计的面孔、脸面，精确地搭配色彩，可以满足观者的感官要求。在版面上色彩处理得好，可以锦上添花，达到事半功倍的效果。因为颜色会改变观者的心情，并影响观者对事物的感知和心理感受。布局设计与成功的色彩匹配能够加强作品的视觉感染力。

通常，在平面设计作品中，最先呈现给观者的是色彩效果，因为色彩的视觉冲击力最强，要想抓住受众的视线，首先要解决的问题就是色彩的选择。在营销学上有一个著名理论叫"七秒钟色彩"，是说人们对一件商品的认识，可以在七秒钟之内以色彩的形态留在人们的印象里。根据国外相关机构的研究表明：能让消费者瞬间进入视野并留下印象的产品，所需的时间是 0.67 秒，第一印象占决定购买过程的 60%，而这 60% 是色彩带来的。可见，色彩在平面设计中作为一种主要的视觉语言，具有强烈的视觉冲击力和传播力。色彩原本只是一个单纯的物理现象，并没有特定的情感内容，人们在长期的社会生活与实践中，逐渐赋予不同的色彩以某种

特定的含义、感受和心理状态。例如，红色、黄色常常使人联想到午后的太阳和燃烧的火焰，因此有热情和温暖的感觉；蓝色、青色常常使人联想到晴空万里和浩瀚的海洋，因此有清爽和寒冷的感觉；绿色常常使人联想到草地和春天，因此有朝气蓬勃、新鲜的感觉；等等。但这并不代表所有人的心理感受都相同，由于地域、宗教、年龄等因素的差异，即使是同一色彩也会产生不同的解读。不过随着现代文化的互相渗透融合，色彩的运用更为灵活。目前，报纸印刷采用 C(青)、M(品红)、Y(黄)、K(黑)四色胶片叠加的方式，四种颜色相互作用，可以产生不同的印刷效果。由于现在拼接胶片技术不可避免地存在误差(正常范围)，因此在报纸印刷的色彩选用上，要尽量减少四色同时出现，尽可能保证 CMYK 值中有一种颜色为 0，以降低拼合胶片的次数，这样也使得报纸版面的色彩纯度相对较高。同时由于报纸纸张本身对于油墨的吸墨性质，一些色彩的原有设定会与印刷的效果略有不同，所以美术编辑需要对已印刷报纸的色彩效果进行核对比较，以便找出最适合的一套配色方案。唯有如此，在报纸的版式设计和色彩语言的应用中，设计师才能更得心应手。

3.2.2 版式编排的原则和类型

随着生活品质的不断提高，人们越来越注重广告、海报、包装、网页和书籍等版面带给人们美与快乐的享受。平面设计是人们生活中不可或缺的事物，但好的平面设计不应只盯着局部的设计，即便是局部有出彩的文字艺术字体、美轮美奂的图片，但拼合在一起可能却十分杂乱。所以重视整体布局(即版式设计)是平面设计的重中之重，布局好版面中的各种信息，使它们朝着"各美其美，美美与共"方向布局，才能达到好的设计效果。

1．版式设计的基本原则

在平面设计过程中，如果设计者随意地编排版面上的元素，而不考虑编排的原则和方法，很多时候设计出来的作品并不能令人满意。相反，如果设计的时候能够考虑到各方面的因素并遵循一定的版式设计原则，那么作品将更加得体和出色。通常版式设计可遵循以下原则。

1) 突出主题

在平面设计中，版面上往往有大量的视觉设计元素，想要清晰、明确地表达出主题，首先就要确定主题思想内容。版面设计要突出主题，就不能将所有的设计元素均衡设计，而需要在色彩、形式上有所变化。如图 3-53 所示，图片中将文字和睫毛膏图片次要部分缩小，并给主题留有充足的空白，使黑眼睫毛显得美丽动人，以此表达此款睫毛膏的作用——能让睫毛看起来更浓密、更纤长、更卷翘。

2) 形式与内容要统一

任何设计都是为内容服务的，版面设计更要遵从这一原则，只有达到内容与形式的统一，才能让读者更充分地了解作品所要表达的内容。版面设计要在内容的引导下体现设计的风格，并在此基础上使用较准确又具新鲜感的形态语言，表现设计师的艺术风格特色。如图 3-54 所示，设计师想要表达环境保护主题，因此采用一双手托起地球的形象，再配以相关文字，这样就能将内容和形式很好地统一起来。

图 3-53 突出主题的版式设计　　　　图 3-54 形式与内容统一的版式设计

3) 强调整体布局

设计师在设计画面时，为了能够清楚地表达意图，将信息准确地传达，需要将类似的视觉元素进行分类，使图与图、图与文在编排结构和色彩上作整体设计。获得整体性布局的方法有以下几种。

(1) 加强信息的集合性，即设计过程中就要有意识地将同类信息放置在同一块区域内。

(2) 版面元素的编排结构和视觉秩序作整体设计。对版面多种信息作整体编排设计，使版面具有秩序美、条理美，才能获得更良好的整体效果。版面只有遵循人类视觉秩序，读者才能在自然的视觉流动中，轻松、舒服地阅读内容，否则就会出现凌乱、支离破碎甚至是相互抵触的版面效果。版面元素编排结构包括水平结构、垂直结构、倾斜结构和曲线结构等，不同的结构编排会带给读者不同的感受。在水平结构中，图片和文字水平排列，能够引导视线在水平线上左右地移动，采用这种视觉秩序排版的信息会传达出稳重、可信的视觉语言，因此在商业广告中运用较多。

在垂直结构中，图片和文字垂直排列，引导观者的视线作上下的移动，能够给观者带来规整稳定、醒目大方的视觉感受。在倾斜结构中，图片和文字倾斜排列，会把观者的视线往斜方向引导，以不稳定的动态引起注意，给人强烈的视觉冲击感，能有效地烘托主题，吸引人的视线。

在曲线结构中，曲线视觉流程不如单向视觉流程直接简明，但更具韵味、节奏和曲线美。

(3) 加强展开页的整体设计。无论是跨页、折页还是同一视野下的连页的设计，均为同一视线下展示的版面，应该进行整体设计。

4) 艺术与技术的统一

艺术是指设计者在色彩、构图、文字与图案搭配方面融入了自己的意图和感觉，注重艺术表现。但设计者应结合现代各种工艺，进行作品的创作，否则设计作品将会在现行技术下无法实施。如图 3-55 所示，该图片就将设计者的设计意图与 Photoshop 技术相结合，制作出视觉

冲击力极强的广告画面，给人留下深刻印象。

总之，突出主题、形式与内容统一、注重版面的整体布局、善于用现代技术再现艺术是版式设计的基本原则。在具体实践过程中，还应当结合工作经验和实际需要，不断地积累设计经验，关注设计前沿，才能设计出更符合潮流的版面。

2. 版式设计的基本类型

版式设计的基本类型包括骨格型、满版型、上下分割型、左右分割型、中轴型、曲线型、倾斜型、对称型、重心型、三角形、并置型、自由型和四角型十三种类型。

骨格型是规范的、理性的分割方法。常见的骨格型有竖向通栏、双栏、三栏和四栏等，一般以竖向分栏为多。在图片和文字的编排上，严格按照骨格比例进行编排配置，给人严谨、和谐、理性的美感。如图 3-56 所示，经过相互混合后的骨格版式，既有理性和条理，又不失活泼和弹性。

图 3-55　与现行技术相结合的版式设计　　　图 3-56　骨格型版式设计

满版型指版面以图像充满整版，主要以图像为诉求，视觉传达直观而强烈。如图 3-57 所示，文字大都配置在上下、左右或中心点上的图像上。满版型能够给人大方、舒展的感觉，它是商品广告常用的形式。

上下分割型是指把整个版面分成上下两部分，在上半部分或下半部分配置图片(可以是单幅或多幅)，另一部分则配置文字，如图 3-58 所示。图片部分感性而有活力，文字则理性而静止。

左右分割型与上面介绍的上下分割型相似，都是将版面划分为两部分，并且比例都是不固定的，可根据内容调整。不同的是，左右分割型是分为左右的两部分，适用于对比式的内容展示。

中轴型是指将图形做水平或垂直方向的排列，文案以上下或左右配置。水平排列的版面给人稳定、安静、和平与含蓄之感。垂直排列的版面给人强烈的动感。

曲线型是指图片和文字排列成曲线，观者产生韵律与节奏的感觉，如图 3-59 所示。

倾斜型是指将版面主体形象或多幅图像做倾斜编排，给版面融入强烈的动感和不稳定因

素，引人注目，如图 3-60 所示。

图 3-57　满版型版式设计

图 3-58　上下分割型版式设计

图 3-59　曲线型版式设计

图 3-60　倾斜型版式设计

对称型能够给人以稳定、理性、严谨的心理感受。对称分为绝对对称和相对对称。一般多采用相对对称手法，以避免版面过于严谨。对称一般以左右对称居多。

重心型能够产生视觉焦点，使其更加突出，如图 3-61 所示。重心型有以下三种：中心，直接以独立而轮廓分明的形象占据版面中心。向心，视觉元素向版面中心聚拢运动的视觉效果。离心，犹如石子投入水中，产生一圈一圈向外扩散的弧线运动的视觉效果。

101

在圆形、矩形、三角形等基本图形中,正三角形(金字塔形)稳定性最强,而圆形和倒三角形给人动感和不稳定感,如图3-62所示。

图 3-61 重心型版式设计

图 3-62 三角形版式设计

并置型是指将相同或不同的图片作大小相同而位置不同的重复排列,如图3-63所示。并置构成的版面有比较、解说的意味,能够给予原本复杂喧闹的版面秩序、安静、调和与节奏感。

自由型结构是指一种无规律的、随意的编排结构,如图3-64所示。它能给人活泼、轻快的感觉。

图 3-63 并置型版式设计

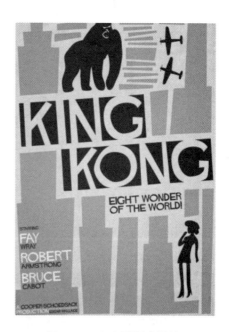

图 3-64 自由型版式设计

四角型是指在版面四角以及连接四角的对角线结构上编排图形。这种结构的版面能够给人严谨、规范的感觉，如图 3-65 所示。

图 3-65　四角型版式设计

3.2.3　版式设计的空间网格

1．网格设计概述

20 世纪 20 年代，网格设计产生于瑞士，20 世纪 50 年代流行于世界各地，它是指在书页上按照比例关系把版面分成若干尺寸的网格，然后把文字和图片安放在网格中的一种版式设计方法。网格设计又称网格系统、标准尺寸系统、程序版面设计、比例版面设计、瑞士版面设计或者欧洲版面设计(与美国的自由版面设计相对而言)。图 3-66 所示的书页开本、版心尺寸、栏目宽窄和空白大小的版面设计均属于网格设计范畴。

图 3-66　网格设计范例(1)

1) 网格的概念

网格是一种包含一系列等值空间(网格单元)或对称尺度的空间体系。它是用来设计版面元素的一种方法，其主要目的是帮助设计师在设计版面时有明确的思路，能够构建完整的设计方案。图 3-67 所示的网格设计能够更精细地编排设计元素，图 3-68 所示的网格设计能更好地把握页面的空间感和比例感。

网格设计具有如下优点：清晰明了、快捷高效、干净利索、连贯流畅。在开始其他工序之前，网格可以为版面设计提供比较系统的编排秩序，以便分别处理不同类型的信息，让用户能够更便捷地搜索到需要的内容。

网格使用竖直或水平分割线将版面布局分块，图 3-69 所示的网格设计模板把边界、空白和栏包括在内，以提供组织内容的框架。

图 3-67　网格设计范例(2)

图 3-68　网格设计范例(3)

图 3-69　网格设计模板

2) 网格的作用

从简单的文本到图文混排，再到现代设计软件所提供的更加丰富多样的编排方式，网格为设计工作提供了一个框架。它的基本功能是组织页面中的信息，具有阅读的关联性。它在版式设计中起着约束版面的作用，其特点是强调比例感、秩序感、整体感、时代感与严肃感。网格可以使整个设计过程更加快速有效，尤其是针对多页面的文件设计。网格系统广泛地应用于报纸、杂志、书籍、网页设计等版面设计中，在平面设计中，网格系统在视觉效果上更具统一性、完整性、精确性。

3) 网格的意义

网格体系为平面设计提供了一种视觉节奏。作为版式设计的一种设计手段，网格体系在设计风格上能够提供稳定的视觉模式保障，尤其是在多页出版物的版式设计中。通过网格的编排，可以对大量的出版信息进行版面结构、标题、页边距、页码等元素的设计。这样既顺应了当今

时代信息大量而快速传播的要求，又增强了版面的逻辑性。网格系统不光可以使用在平面设计中，同时还可以运用到建筑设计、城市规划、室内设计、家具设计、数码设计、音乐等艺术当中。

2．网格系统的功能

1）处理布局以建立页面秩序

人的思维是连续的，因此常按一定的顺序处理信息。如图3-70所示，好的版式设计应该像一幅地图，能帮助读者按一定规则顺利地找到需要的目标。

图3-70　版式设计布局

2）保持页面之间的连贯性

预先确定一个共同的网格系统，有助于把页面结构统一成系列的、前后关联但又相对独立的印刷品，如某系列丛书、某产品的系列海报等印刷品的整体形象，因为有内在的、隐形的、家族式的框架在规范它们的风格。

3）创造特有的美感

网格系统能给设计创造特有的美感，因为网格系统常常采用被公认具有经典美感的黄金比例、斐波那契数列来分栏，安排文本块、图片以及空白的位置、大小，这些视觉元素之间暗含着2∶3、8∶13等优美的比例关系，能够呈现出不可言喻的数的和谐和精致。

3．网格的划分和构成要素

下面将以一个3×3的网格结构作为构成版面，构成要素是6个灰色矩形和1个小圆点。如图3-71所示，把这些要素排列在这个格状结构中，最后再用文字取代这6个灰色矩形，便构成了新的排列格式。

1）限制与选择

在水平系列中，所有的矩形要素必须保持水平，而在倾斜系列中，所有的矩形必须同样倾斜或对比性倾斜。所有的矩形要素都必须使用，不能有矩形要素超出这个网格结构版面，矩形要素可以略微相切，但不能重叠。点可占据任何位置，它是一个随意的因素。

2) 构成要素的比例

由于整个版面的宽度为 3 个小方格的总长度，所以所有要素的长度之比为 1∶2∶3。圆点和矩形也形成了比例关系。它的直径相当于一个小方格的 1/4，同时它的直径也与最长的矩形的宽度大致相同。长矩形的宽度占方格的 1/5，短矩形的宽度占方格的 1/6 和 1/2。

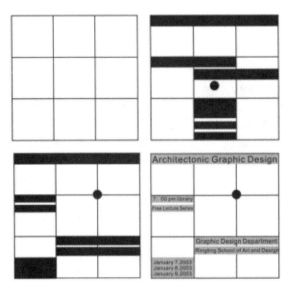

图 3-71　3×3 网格设计

4．网格版面构成

1) 水平构成

水平构成主要是将所有的构成要素水平摆放，不能重叠和垂直，如图 3-72 所示。

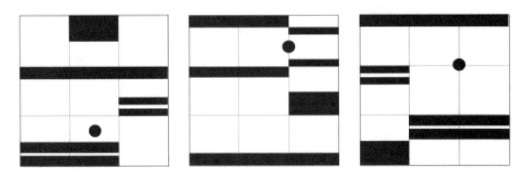

图 3-72　水平构成

2) 水平/垂直构成

水平/垂直构成理论主要是探讨水平加垂直的构成。这些构成除包括前边提到的视觉理论外，还包括研究每一个构成要素的放置方式。如图 3-73 所示，所有的构成特征都需要与阅读导向问题联系起来。

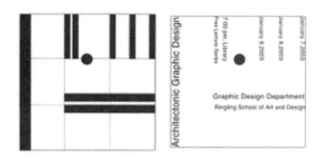

图 3-73　水平/垂直构成

3) 倾斜构成

最复杂的构成导向是倾斜构成，如图 3-74 所示。由于构成要素的尺寸，在 3×3 的系统较难进行倾斜设计，因此要把构成要素的尺寸缩小 15%，这样才能适应版面，在构成上也会有更多的弹性。

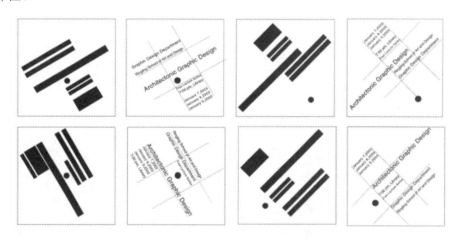

图 3-74　倾斜构成

5．网格设计的技巧

1) 网格的叠加

任何一个设计作品，并非只能使用一个网格，通过网格之间的叠加，能够使网格不受严格的限制条件约束，从而更加灵活地安排编排元素。

将两种或者更多的简单网格叠用，可以使设计更加复杂和自由，多重网格的叠加能够提供一种奇怪、创新的空间分割，这样版面元素的放置会更加有趣、灵活。

报纸、杂志、书籍、网页等版式编排往往会运用较规则的编排形式，而画册、招贴等传播载体往往运用简单网格不足以安排多变的信息，体现多样的表达形式。这时候为了内容的需要，就有必要安排第二层网格的叠加，以满足设计的需要，如图 3-75 所示。

网格的叠加并不是越多越复杂越好，设计时要注意主次的关系，厘清设计思路，突出重点的同时还要提高版面的可读性，以此获得最有效的信息传递。

2) 网格的虚实

网格的虚实是指网格的利用率。在运用网格的版式编排中，因作品的主题定位、风格追求

不同，以及画面或造型处理的疏密布局不一，抑或元素的多少等情况因素，并不是所有的单元格都要被充分利用和占据。如图 3-76、图 3-77 所示，同一个作品中会出现有的单元格被全部利用，有的单元格被部分利用，或者有的单元格空白等多种情况。

图 3-75　网格的叠加

图 3-76　网格的虚实(1)

图 3-77　网格的虚实(2)

通过网格之间的虚实可建立一个和谐、具有内在联系的比例关系的版面。除了全部利用的单元格外，空白面积应尽量与单元格形成一定的比例关系。一个编排元素可以占据一个或多个单元格，若一个单元格不够或占不满整个区域时，剩下单元格的面积也应尽量与单元格数量形成一定的比例关系。

网格与整个版面的虚实和留白的形式协调统一，以虚带实，以实带虚，虚中有实，实中有虚，虚实结合。根据构图的设计，巧妙得当地强化主体元素。

3）打破网格

版面设计中利用网格进行编排时，除了对网格的虚实进行疏密变化外，如图 3-78、图 3-79 所示，还可以通过局部打破网格约束的方法进行突破表现，使整齐且具有规律性的网格体现出

更高的灵活性。

图 3-78　打破网格(1)

图 3-79　打破网格(2)

打破网格不仅是体现在规则网格的突破设计中，有时也采用一些重心偏移、渐变等手段，如图 3-80 所示。

有些设计师的设计是以网格为基础的，也有一些设计师认为网格的设计是对版面的约束，他们喜欢自由的版式设计，喜欢随心所欲、特立独行。实际上，自由的网格并不容易驾驭，只有经验丰富的设计师才能胜任版面的编排。如图 3-81、图 3-82 所示，形式表现自由，但是形式、功能与内容的编排仍然要保持高度一致。

在设计过程中，很少有作品能够完全脱离网格功能来设计，但是单一地使用网格也不一定就能成就好的设计。所以，我们要精心地编排，在协调性和灵活性之间寻找平衡，根据传统的网格布局，并在运用技术和技巧上有所突破，在有限的空间内创造出无限广阔的设计模式，如图 3-83 所示。

图 3-80　渐变式版面设计

图 3-81　形式自由的版面设计(1)

图 3-82　形式自由的版面设计(2)　　　　图 3-83　创意大胆的版面设计

4)　网格与标题、注释等文字的关系

版式编排中，大标题、注释文字并不一定要在网格的范围里被限制，如图 3-84、图 3-85 所示，可以游离于网格之外，与网格在同一个层次上进行排列。它的对齐方式和对齐依据都与网格一样面向整个编辑区域。

图 3-84　网格与文字(1)　　　　图 3-85　网格与文字(2)

网格、大标题、注释文字之间应该存在一定的位置关系，处理好其中的关系是体现版面编排元素之间逻辑性的重要手段。如图 3-86 所示，该图版式采用四栏的格式，但其中的两种风格使得整个设计大为改观：首先，标题按照竖栏文章的垂直方向排列；其次，整篇文章的文字处理用的都是留白的手法。这样的设计很好地呼应了照片中彩色的运用主题。

从视觉上来说，网格是无形的，但从设计的角度来说，网格却是设计过程中微妙且关键的基础骨架。版面设计中的正文布局、图形、照片、标题、页码等元素按照一定的风格样式进行布局安排，并将这一格式重复应用到多页面出版物中或画册、招贴、海报等多变的编排版式中，这种统一的布局安排被称为网格系统。凭借网格版式设计方法的运用，设计者在遇到各种视觉传达设计问题时，能够找到合理的解决方案，从而进行快速有效的信息计划和组织，并对版式

设计内容进行合理的规划，使得所有设计元素的构成协调一致。在编排设计网格时，要注意网格使用的灵活性。比如在保持版面整体效果的情况下，进行局部的网格编排突破设计，使版面富有生气和创意。网格是页面的基础，可以让设计更加完整和连贯，不过网格并不是最终结果，也不应该因为网格而限制了人们的创意。

图 3-86　网格与文字的合理运用

3.2.4　版式编排的视觉流程和形式美法则

1．版式编排的视觉流程的概念

视觉流程是指一种视觉空间的运动，即人在观察事物的时候，视线流动的先后顺序。简单来说，就是读者阅读信息的先后过程。视觉流程的产生是由人的视觉特性决定的，人眼的生理构造使人们在看东西时存在一个焦点，因此在我们观察事物时，不同的信息只能按照先后顺序被眼睛感知，从而体现出比较明显的顺序感和方向感。

视觉流程设计在版面中作用重大，同等的文字和图形如果没有主次顺序，内容就无法表现出主次关系。这样既不符合人们的阅读习惯，又难以突出主题。一个成功的视觉流程设计，应能引导读者的视线按照设计者的意图，以合理的顺序、快捷的途径、有效的感知方式，使读者迅速感知、理解和记忆设计者所要传达的信息，最终顺利地实现视觉传达的目的。

富有创意的视觉流程能使读者在触动中接收信息，实现视觉传达的目的；而缺乏视觉流程设计的版面会让读者阅读时毫无头绪，难以获取信息。视觉流程设计是非常必要的，但也要能够配合内容准确地表达思想主题。设计师要想出奇制胜，更好地表现作品思想内容，就需要另辟蹊径，用设计引导视觉流程，分清设计内容的主次关系，遵循视觉运动的本身规律，方能使寻常的视觉流程展现出不同寻常的魅力。

2．版式编排的视觉流程的引导

1) 视觉流动规律

当某一视觉信息具有较强的刺激性时，就容易为人的视觉所感知，使人的视线移动到这里，

成为有意识的注意，这是视觉流程的第一阶段。在人们的视觉对信息产生注意后，由于视觉信息在形态和构成上具有强烈的个性，因而能进一步引起人们的视觉兴趣，在物象内按一定顺序进行流动，并接收其信息。人们的视线总是最先聚焦在刺激力强度最大之处，然后按照视觉物象各构成要素刺激强度由强到弱地流动，形成一定的顺序。视线流动的顺序，还会受到人的生理及心理的影响。由于眼睛的水平运动比垂直运动快，因而在观察视觉物象时，容易先注意水平方向的物象，然后才注意垂直方向的物象。人的眼睛对于画面左上方的观察力优于右上方，对右下方的观察力又优于左下方，因而一般广告设计均把重要的构成要素安排在左上方或右下方。人们的视觉运动是积极主动的，具有很强的自主性，往往是选择所感兴趣的视觉物象，而忽略了其他要素，从而造成视觉流程的不规则性与不稳定性。相似的因素组合在一起，具有引导视线流动的作用，如形状的相似、大小的相似、色彩的相似、位置的相似等。

总之，视觉流程运用的好坏，是设计师设计技巧是否成熟的表现。

2) 视觉引导线

画面的运动趋势应该有一个"主体旋律"，细节部分必须与贯穿整体的主旋律协调一致，就像树干和树枝的关系一样。视觉流动线可以表现为多种形式，由于运动整体形式和主旋律不同，因此就有不同的流程安排。运动的总趋势是由潜伏在运动结构中的主作用力形成的，力的方向的不同可以造成形式结构的差异乃至主题表达以及情感内涵的改变。依据视线运动方向的不同，可产生以下几种不同的运动形式。

单向运动的画面可以表现速度感，从而营造奔放和富有活力的动人气氛。如图3-87所示，直线、斜线和曲线运动都是单向运动。

回旋即转动，就是将版面中的图形或文字围绕一个中心，按照一定的角度进行有规律变换的设计。如图3-88所示，各单向运动矛盾、穿插，它的主体线互不交叉，面与面之间产生的空间造成一股无形的力的运动，可使不同角度旋转的物体活跃生动起来，产生意想不到的绚烂效果。

图3-87　单向运动

图3-88　回旋运动

反复运动是一种富有节奏感的运动，如图3-89所示，一般为相同形状的反复出现。

复向运动是指矛盾的两力以中心点为轴,相互作用而产生的向心、离心等形式。如图 3-90 所示,马克斯·胡伯于 1948 年为意大利蒙扎的赛车运动作宣传而设计了这张海报。尽管没有汽车的图片,但该设计中彩色箭头和倾斜的、渐小的字体形成了相互矛盾的两股力量,并以此形成中心点,抓住了速度和竞争的核心思想。

图 3-89 反复运动

图 3-90 复向运动

3．版式编排的视觉流程运动中应注意的事项

1) 视觉流程的逻辑性

图片比文字更具直观性,把它作为广告版面的视觉中心,比较符合人们在认识过程中先感性后理性的顺序。

2) 视觉流程的节奏性

由大而小依次排列,视线的流动会鲜明地往某一个方向进行。如图 3-91 所示,景物的透视及其夹角,可引导视线向纵深方向延展,形成空间感。

图 3-91 视觉流程的节奏性

3）视觉流程的诱导性

通过人物动态、视线等的视觉流动，最后引导到产品或企业标志上，以此突出企业的形象。例如：一条垂直线在页面上，会引导视线做上下的视觉流动；水平线会引导视线做左右的视觉流动；斜线比垂直线、水平线更具视觉诉求力；矩形的视线流动是向四方发射的；圆形的视线流动是辐射状的；三角形则随着顶角之方向使视线产生流动；折线依照其折向而流动，曲线、波状线也沿曲度而起伏；一个箭头或一个有指向的手指，都能把注意力引向所指的方向；画面中某些特定的、信息量大的动作和表情，往往会成为画面的诱导因素；各种图形从大到小依次排列时，视线会强烈地按照排列方向流动。

4．版式编排的视觉流程的表现方法

视觉流程主要包括以下几种类型：单向视觉流程(线型视觉流程)、曲线视觉流程、重心视觉流程(焦点视觉流程)、特异视觉流程、反复视觉流程、导向视觉流程、散点视觉流程。

1）单向视觉流程

单向视觉流程可以表现为水平方向、垂直方向、倾斜方向三种不同的形式。

（1）水平视觉流程又称为横向视觉流程，设计元素沿画面水平轴线做横向编排，引导人们的视线向左右流动，呈现水平的状态。如图 3-92 所示，横向视觉流程给人稳定、恬静之。横向视觉流程经常被运用在房地产、汽车等诉求版面中。

（2）垂直视觉流程又称为竖向视觉流程，设计元素沿画面垂直轴线做纵向编排，引导人们的视线做上下流动。如图 3-93 所示，竖向视觉流程具有坚定、平静、直观的特点。竖向视觉流程经常被运用在强调年轻化、时尚化等简约直观的诉求版面中。

图 3-92　水平视觉流程

图 3-93　垂直视觉流程

（3）设计元素以倾斜线的构图形式作斜向编排，与水平线、垂直线相比有更强的视觉诉求力，会把人们的视线往倾斜方向引导，以不稳定的动态引起注意，具有强烈的视觉冲击力。它

也可以引导视线的对角流动,一般从左上角向右下角移动,或从右上角向左下角移动,如图3-94所示。斜向视觉流程经常被运用在强调运动感、速度感等题材的诉求版面中。

2) 曲线视觉流程

曲线视觉流程是指设计元素以弧线或回旋线的形式为运动轨迹进行编排。曲线视觉流程不如单向视觉流程直接简明,但更具韵味、节奏感和曲线美。它可以是弧线形"C",具有饱满、扩张和一定的方向感;也可以是回旋形"S",产生两个相反的矛盾回旋,在平面中增加深度和动感。如图3-95所示,曲线视觉流程可以给读者带来强烈的节奏韵律感和曲线美。与曲线给人们的视觉感受一致,曲线视觉流程经常被运用在表现女性曲线美感的化妆品、手表、时装等时尚题材的诉求版面中。

图3-94　倾斜构图

图3-95　曲线构图

3) 重心视觉流程

版式设计的重心是指视觉心理的重心,重心视觉流程是指视觉会沿着形象方向与力度的伸展来变换、运动。如图3-96所示,该图画面重心在左侧。重心视觉流程分两个方面:一方面,以强烈的形象或文字独占版面的某个位置或者完全布满整个版面,其重心的具体位置根据版面的实际情况而定。从版面重心开始,然后顺延形象的方向与力度的倾向来发展视线的进程。另一方面,向心、离心的视觉运动。视觉元素向版面中心聚拢或者向外扩散。在设计时按照主从关系的顺序,使放大的主题形象成为视觉重心,以此使主题更鲜明、更突出。

重心视觉流程能够使版面产生强烈的视觉焦点,使主题更鲜明而强烈。视觉重心就是指整个版面中最吸引人的位置,像画面轮廓的变化、图形的聚散、色彩或明暗的分布等都可对视觉重心产生影响。因此,画面重心的处理是版式构图中探讨的一个重要方面。在具体位置的编排上,视觉会沿着形象方向与力度的伸展来变换、运动,通常以鲜明的形象或文字占据页面某个位置,或完全充斥整个版面。在版式设计中,所要表达的主题或重要的内容信息往往不应偏离视觉重心太远。如图3-97所示,因为艾滋病是世界性问题,所以该作品把创作重心放在世界地图上,占画面的上1/3,并运用了世界通用语言——英语,以引起全世界的关注,各种字体

的应用表达了还有不同国家的孩子正在遭受身心折磨。

图 3-96　重心视觉流程(1)

图 3-97　重心视觉流程(2)

4) 特异视觉流程

特异视觉流程是指在相同或者相似的视觉要素中,也会有不同的元素出现,这就是我们通常所说的与重复相对应的特异。如图 3-98 所示,特异视觉流程采用突破、差异的表现手法,从相同中突出一小部分的不同元素,以此吸引读者的注意力,使整个版面具有趣味性、灵活性。

图 3-98　特异视觉流程

5) 反复视觉流程

反复视觉流程就是使相同或相似的视觉要素做有规律、有秩序、有节奏的逐次运动,反复排列在画面中,其运动轨迹就是从一个方向往另一个方向流动。整体画面具有统一性和连贯性,给人视觉上的重复感、整齐感、稳定感。反复视觉流程虽不如单向、曲线和重心流程运动强烈,

但更富于韵律和秩序美。

反复视觉流程适用于相同或相似的一系列产品的编排上，如一组产品。

6) 导向视觉流程

导向视觉流程就是通过诱导元素，主动引导读者视线向一定方向运动，由主及次，把画面各构成要素按照设计师的思路依序串联起来，形成一个有机整体，使重点突出、条理清晰，进而能够发挥最大的信息传达功能。

版式设计中的导向元素，有虚有实，表现多样，如文字导向、线条导向、手势导向、形象导向、视线导向、色彩导向、肌理导向等。如图3-99～图3-101所示，设计师要充分发挥想象力，利用导向元素有意识地引导读者视线，利用画面中的设计元素在整个版式中形成明确的画面视觉中心，从而达到精准传递信息的目的。

图3-99 导向视觉流程(1)

图3-100 导向视觉流程(2)

图3-101 导向视觉流程(3)

7) 散点视觉流程

散点视觉流程是指版面图与图、图与文字间呈现出一种自由分散状态的编排。如图3-102所示，整个版面没有明确的方向性，强调感性、自由随机性、偶合性、空间感和动感，追求新奇、刺激的心态，常表现为较随意的编排形式。

散点视觉流程的阅读过程不如直线、曲线、导向等流程便捷,但更生动有趣。其视觉流程为:视线随各视觉元素做或上或下、或左或右的自由移动。散点视觉流程也许正是版面刻意追求的轻松随意的效果,这种方式在国外平面设计中十分流行。散点视觉流程适用于广告内容比较多的画面构成。

图 3-102　散点视觉流程

5．版式编排的形式美法则

美的形式是版式设计的永恒追求,所以版式设计中的形式美一直是设计师为之奋斗并努力追求的精髓。形式美法则是设计的创作原则,我们运用这一原则是为了在平面上表现整体的、完美的、和谐的、多样的形式美。在达到传达情感和意义的基本要求后,文字和图形的排列在形式上要完美结合,这就涉及形式美的原则。如何运用形式美法则,使图形和文字在传达情感和意义的基础上达到一种艺术美?

1) 重复与交错

为了追求整齐、规律的效果,版式设计常常会重复使用形状、大小、方向相同的基本形式,但单调的重复难免给人呆板、平淡的印象,因此在重复的过程中可适当地加入一些交错与重叠,打破平淡,实现理想的艺术设计效果。

2) 对称与权衡

对称是来源于日常生活中的概念,如人体左右两边的分布基本相同。也就是说,两个同一形状的并列与均衡,实际上就是最简单的对称形式。对称是同等同量的平衡。对称的形式有以中轴线为轴心的左右对称,以水平线为基准的上下对称和以对称点为源的旋射对称,还有以对称面出发的反转形式。其特点是稳定、庄严、整齐、有秩序、安宁、沉静。

权衡即衡量、比较。有比较的平衡是一种动态的均衡,或称协调的不对称。它运用等量不等形的方式来表现矛盾的统一性,揭示其内在的、含蓄的秩序和平衡,达到一种静中有动或动中有静的条理美和动态美。对称是因为相似而产生的平衡,不对称则是由于对比而产生的平衡。如图 3-103、图 3-104 所示,权衡的形式比对称更富有变化和趣味,具有灵巧、生动、活泼、轻快的特点。

第 3 章 版式设计基础知识

图 3-103 对称与权衡(1)

图 3-104 对称与权衡(2)

3) 节奏与韵律

节奏来自音乐概念。节奏是按照一定的条理、秩序,重复、连续地排列,形成的一种律动形式。它有等距离的连续,也有渐变大小、长短、明暗、形状、高低等的排列构成。

在节奏中注入美的因素和情感——个性化,就有了韵律。韵律与旋律、和声是组成音乐的三大要素。而版式设计靠的是点、线、面的组合,依据视线的移动去欣赏其组合运动的韵律感。例如中国书法中的狂草,可以说是视觉艺术中最具韵律感的艺术,笔锋的起、承、转、合、抑、扬、顿、挫,能够带出作者的情感的倾向。受众在欣赏字幅的内容时,也会被线条的节奏不自觉地感染,在视线的不断推移中,仿佛也有生命在其字里行间回旋。如图 3-105、图 3-106 所示,韵律好比是音乐中的旋律,不但有节奏,还有情调,它能增强版式的感染力、开阔艺术的表现力。

图 3-105 节奏与韵律(1)

图 3-106 节奏与韵律(2)

4) 对比与调和

对比是将两种不同的事物或情形做对照,达到相互比较的目的。对比强调差异性。对比的因素存在于相同或相异的性质之间,亦即对相对的两要素进行相互比较之后,产生大小、明暗、黑白、强弱、粗细、疏密、高低、远近、硬软、直曲、浓淡、动静、锐钝、轻重的对比。对比的最基本要素是主从关系达到统一变化的效果,优秀的版式设计作品不仅要有对比的跳跃感,还要有调和的舒适感,这样才能实现在大的统一下的多样性,符合人们的审美品位和视觉习惯,更易于人们接受,进而更能有效地传达信息,如图3-107所示。

图3-107 对比

调和指适合、舒适、安定、统一,是近似性的强调,使两个或两个以上的要素具有共性。对比与调和是相辅相成的。如图3-108所示,在版面构成中,一般占版面率高的宜调和;反之,占版面率低的宜对比。这种平稳、温和的感觉适合表现各类型的题材。

5) 比例与适度

比例是指一种事物在整体中所占的分量,即形的整体与部分以及部分与部分之间数量的比率。比例与尺度是形影相随的,没有尺度就无法判断比例是否和谐,因而审美的效果依赖于合适的比例和尺度。比例是一种用几何语言和数列词汇表现现代生活和现代科学技术的抽象艺术形式。成功的版面构成首先取决于良好的比例。比例常常表现为一定的数列,如等差数列、等比数列、黄金分割等。为什么人们会关注黄金分割?因为人们普遍认为,这个分割点是分割线段时最优美、最令人赏心悦目的点。不仅在建筑和艺术中,就是在日常生活里,黄金分割也处处可见。

适度一般具有适合、舒适、畅快、恰好的含义,是指因时、因事可变通的办法,也就是指人们从事某一活动为灵巧变通所采取的权宜之计。人在生活与实践中,形成了各部分之间、局部与整体之间以及各方面比例的权衡、适宜关系。因而,比例不应绝对化,只要是符合统一与变化规律的比例,都可以说是和谐的。如图3-109所示,适度旨在寻求版面中各方面比例的协调关系,也就是说,版面比例要从视觉上适合读者的视觉心理入手。适度通常具有感性、明朗的特性,给人清新、自然的感觉。

第 3 章 版式设计基础知识

图 3-108 调和

图 3-109 适度

6) 秩序与变异

秩序美是版式的灵魂,能充分体现版式的科学性和条理性。由于版式由文字、图形、线条等组成,因此要求版面具有清晰明了的视觉秩序美。构成秩序美的原理有对称、均衡、比例、韵律、多样统一等。秩序的设计有清晰的节奏感和张力,能按顺序从一个要素引导到另一个要素。如图 3-110 所示,如果结构没有经过深思熟虑的处理,就会产生多次重复的雷同,令人乏味。

在秩序美中融入变异的构成,可使版式获得一种活泼的效果。变异是规律的突破,是一种整体效果中的局部突变。这一突变往往就是整个版式最具动感、最引人关注的焦点,也是其含义延伸或转折的始端。如图 3-111 所示,变异的形式有规律的转移、规律的变异,可依据大小、方向、形状的不同来构成特异效果。

图 3-110 秩序

图 3-111 变异

7) 虚实与留白

虚实与留白是处理画面构成的两种手法，它们具有加强空间和平面感的作用。画面中虚实结构的存在令元素间的冲突性降低，容易形成一片自然融入的景象；而留白方式的运用除了能让画面产生呼吸感，同时也更具联想价值，如图3-112和图3-113所示。

图 3-112　虚实　　　　　　　　　　图 3-113　留白

8) 色块与肌理

"色块"是指艺术上运用蘸满颜色的画笔在画面上"摆"出的块状笔触。这些色块有机地组合在一起，构成具有可视形象的画面整体。版式设计如同绘画一样，其构成方式的全过程都是在色块的交织中进行的。

"肌理"是指物体表面的组织纹理结构，即各种纵横交错、高低不平、粗糙平滑的纹理变化，表达了人对设计物表面纹理特征的感受。如图3-114、图3-115所示，不同的材质、不同的工艺手法可以产生各种不同的肌理效果，并能创造出丰富的外在造型。

9) 变化与统一

变化含有改变、不安于现状的趋向，是一种智慧、想象的表现，发挥各种因素中的差异性方面，造成视觉上的跳跃。变化主要借助对比的形式法则。版式设计的构成因素十分复杂，由平衡、对比、韵律、分割等来配合方向、形状、位置、肌理、破坏或重复、设置或增减、扩张或泯灭而取得丰富的效果。对于版式设计来说，尽管形式变化万千，但终究都要回归一体化的协调。如图3-116所示，变化与统一是形式美的总法则，是对立统一规律在版式设计上的应用，两者完美结合是版式设计最根本的要求，也是艺术表现力的最主要因素之一。

图 3-114　肌理(1)　　　　　　　　图 3-115　肌理(2)

图 3-116　变化

统一是指发挥物质和形式中种种因素的一致性方面。保持版面的信息集中、归总能使版式达到统一，也就是说，版式的构成要素尽量单一，而组合的形式却要丰富，以此来达到在版面中将图文归于一致、共治一炉的目的。统一的手法可借助于均衡、调和、秩序等形式法则。

只有具备统一的构思、统一的主调、统一的手段，才能达到版式设计的完整与协调，并形成完整的视觉情绪感。例如有的情感像风平浪静的大海一样安稳，有的情绪像山峦起伏般峥嵘，这些感情的传达都依赖统一的主调。有主调则能统一，统一就是力量。如图 3-117 所示，只有统一才能最大限度地传达版面的信息。

图 3-117　统一

3.2.5　版式的创意设计

1. 版式设计中文字的创意

1) 字体的创意分类

从字体设计的角度出发，可将字体划分为平面型和立体型；从字体使用功能的角度出发，可将其划分为标准字体和设计字体。

在版式设计中，正文的字体应以方便阅读为原则，故应多选用标准印刷字体；而对于标题、广告语、警示句等字体，则应多选用设计字体，以起到醒目突出、使人过目不忘的作用。如图 3-118 所示，版式中标题英文通过纹理砌砖的形式，表达"进行中"的含义，此标题立体的创意设计，具有极强的趣味性。

图 3-118　字体设计创意

2) 字体的创意构思

(1) 字形。在对文字进行创意构思时，首先应当考虑的就是打破文字的外形，从字体形状的角度入手进行设计。在字体的创意构思中，可以考虑对文字的外形进行改变，即采用拉长、

压扁、倾斜，或者按椭圆形、多边形、异形以及物体的形状对文字进行变形，将文字放置在需要的形状中，以追求新颖的字体形式。但是无论怎样变化，都必须使文字的词义与主题内容保持一致，而且要保证文字的识别性。如图 3-119 所示，版式中标题字体采用字形的创意设计方式，将标题字母做拉长变形处理并进行叠压。

(2) 笔画。在进行字体设计时，改变文字笔画是字体设计的重要方法之一。文字的笔画有其规律特征，在进行字体创意构思时可以从笔画入手，改变笔画的形式；或者采用连接笔画；或者进行中间断笔处理；或者改变某一笔画的形状；或者用图形替代某一笔画，从而创造出新颖的并且符合文字内涵的笔画风格。但在设计时应注意保持整体风格的协调统一。如图 3-120 所示，版式中的字体采用笔画相互穿插的创意设计方式，形成丰富的空间变化，新颖、准确地传达出所表达的内容。

图 3-119　字形的创意设计

图 3-120　笔画相互穿插的创意设计

(3) 结构。在对文字进行创意构思时，可以通过文字结构的变化进行设计。设计时，可以有意识地打破字体的书写规范，如汉字要先上后下、先左后右，外文文字有大写和小写之分等书写规律。对文字的部分结构进行变形和夸张，如改变笔画连接关系、字体原有的重心、笔画的书写顺序，可以采用调整文字横画与竖画的比例、笔画与空白的合理布局、笔画之间进行的穿插等对文字进行设计。这样可以使文字更加别致，吸引读者的阅读兴趣。如图 3-121 所示，版式设计中的字体采用结构变化的创意设计形式，文字通过正形文字与负形文字的结合使用以及肌理表现，使版面文字产生新颖独特的视觉效果。

3) 字体的创意方法

字体设计的创意方法有很多，在具体应用时，可以将多种创意方法灵活运用，如艺术装饰法、笔画连接法、断笔处理法、框线勾边法、剪拼重构法、重叠法、适形排列法、辅助背景法、渐变字体法、肌理表现法、立体处理法、动态字体法。

艺术装饰法是指按照文字的基本结构，用适当的装饰形象对文字进行艺术加工，用形象组合字体的结构、笔画的一种创意方法。这种方法大都具有形象性和象征性。艺术装饰是在字体本身的笔画上运用景物、植物、动物等多种素材，运用点、线、面处理手法，通过简练的形象或图案来装饰笔画，使其产生丰富的表现形式。具体可以采用在字体某个部位的笔画上添加有代表性的形象；或者可以采用具体的形象取代字体或笔画，使装饰的部分成为文字的视觉焦点。艺术装饰法较容易掌握，是吸引读者视觉的有效方法之一。如图 3-122 所示，版式中标题文字采用艺术装饰的方法设计，通过不同的特定图形替代 "Europe" 文字，很好地传达了主题内容。

图 3-121　字体结构变化的创意设计　　　　　图 3-122　字体设计艺术装饰

笔画连接法是指将字体的笔画之间进行有机连接的一种创意方法。在进行字体笔画连接时，可以打破字体结构的制约，根据文字内容和特点进行构思，如根据字体笔画的形态、位置、走向等特点，打破原有的文字结构，选择可以连接的部位或者可以共用的笔画，使其巧妙地连接在一起。字体笔画可长可短，字形可大可小。同时也可以进行局部笔画的夸张处理，使字体更加生动有趣，字形更加连贯统一，从而产生最佳的视觉效果。如图 3-123 所示，版式中的字母"T""V"以及"V""M"均是采用笔画连接的方法进行的设计。

断笔处理法是指将文字中的整体笔画或部分笔画断开，形成空白空间的一种文字创意方法。断笔处理法是改变文字笔画特征的方法之一。在文字的笔画断开之处，可以采用斜切、错位、移动，或者采用手撕、分解、烧毁等处理方式，使文字产生断裂、破碎、变化、自然、溶解、残缺等多种感觉。进行断笔设计时，应考虑字形是否适合断笔处理表现，设计时要注意笔断意连。断笔处理法可以带给读者强烈的视觉震撼力，如图 3-124 所示，版式中的字体采用断笔处理方式，使文字产生丰富的变化，进而传达主题内容。

图 3-123　笔画连接法　　　　　　　　　　　图 3-124　断笔处理法

框线勾边法是指用线条勾勒出字体的轮廓，中间留出空白，通过外轮廓线框来表现文字的一种创意方法。文字的线框可以使用单层线、多层线或部分线框与实心形相结合的表现方法，在字体的每一个笔画外侧或内侧，按照一定规律和方向，勾出一条与笔画对应长短的平行线作为装饰，产生一种立体感的效果。线框可以是黑白或者彩色的表现形式，也可以是光滑或者粗糙的表现形式，还可以是实线或虚线的表现形式。通过勾边处理，产生丰富的层次，形成别致的空心效果。如图 3-125 所示，版式中的字体采用框线勾边的处理方法进行设计，与其他文字形成鲜明对比，起到丰富版面效果的作用。

在进行线框勾边设计时，应注意线框的粗细以及色彩的运用。如果线框太细或者色彩与背景色彩明度接近，都会影响文字的识别性，所以线框应适当加粗并且与背景色彩形成明度强对比，这样才能达到突出的视觉效果。

剪拼重构法是指将文字按一定规律剪切之后，再进行重新组合的一种文字创意方法。文字剪切可以进行局部或整体剪切，也可以处理成渐变的剪切形式。剪切可以是有规律的，也可以是自由无序的。文字剪切的部分可以向垂直或者水平方向进行位置移动，产生一种被分割的效果，移动后再与未剪切的部分进行重构。但需要注意的是，应使未剪切的部分保持字体的主要特征，使读者易于辨别。剪拼重构法能够增强文字的趣味性和巧妙性。如图 3-126 所示，版式中标题文字采用剪拼重构的方法进行设计，标题中的字母被从中间剪切后往左侧下移，与被剪切后的原字母连接产生立体的视觉效果。

图 3-125　框线勾边法

重叠法，简单地讲是在一个平面环境上使一个元素叠在另一个元素上。通过移动产生上下左右，前后叠加的感觉，如图 3-127 所示。使前者对后者进行相应的遮挡或者穿透叠加，形成一个具有一定前后关系和空间感的视觉表现。重叠的元素可以是两个相同的元素，也可以是多个不同的元素。总之，在保证元素可以识别的基础上，使每个元素都能够发挥出自己的作用，营造出一种复杂多变的表现形式。

适形排列法是指将文字按一定的形状和线形进行编排的一种文字创意方法。适形排列可以利用计算机相应的绘图软件，使传统水平、垂直排版的文字按各种形状，如菱形、梯形、三角形等进行排列，产生一种全新的编排效果，或者使文字按各种曲线，如波浪线、螺旋线等进行排列，产生一种轻松、优美的律动效果。设计师在进行创意设计时，应注意文字排列形态的优美性以及文字的识别性。如图 3-128 所示，版式中的标题文字采用适形排列的方法进行设计，文字的整体外形构成"十字架"的造型，准确地传达了广告主题。

辅助背景法是指对字体笔画以外的背景部分进行修饰的一种文字创意方法。这种方法是字体设计中一种最基本的处理方法。辅助背景法可以在文字笔画之外的背景部分添加线条、色块、肌理或者进行变化，通过背景来衬托文字，形成一种氛围，表达文字的思想内涵。目前辅助背景法中模仿印章效果是比较流行的一种表现方式，通过印章的表现形式体现出一种权威性、新颖性。如图 3-129 所示，版式中的文字采用辅助背景的方法进行设计，通过背景的肌理变化衬托出文字，传达了广告的主题。

图 3-126　剪拼重构法

图 3-127　重叠法

图 3-128　适形排列法

图 3-129　辅助背景法

渐变字体法是指文字按照一定的渐变方式进行处理，使字体按照一定的韵律秩序逐渐变化为另一种形式的创意方法。目前，在计算机绘图软件中制作各种渐变易如反掌。渐变的形式可以采用位置渐变、大小渐变、色彩渐变、方向渐变等；或者采用字体样式的渐变、表面肌理的渐变、显示清晰度的渐变等多种形式。如图 3-130 所示，版式中的标题文字采用渐变的处理方法进行设计，字母色彩从黄色渐变到蓝色。

肌理表现法是指在字体表现时，运用不同的材料形成的肌理来表现文字内涵的一种文字创意方法，这种方法能产生一些生动美观的视觉效果。在字体创意设计时，可以借助计算机的绘图软件，将不同的肌理形式填充到文字区域内，也可以通过毛笔、水彩笔、马克笔、彩色铅笔、蜡笔等工具来实现肌理效果。肌理表现法是目前颇为流行的一种表现形式，能产生强烈的视觉感染力。如图 3-131 所示，版式中的字体采用肌理表现的方法进行设计，红色与黑色形成鲜明的对比，具有强烈的视觉冲击力。

第 3 章 版式设计基础知识

图 3-130 渐变字体法

图 3-131 肌理表现法

立体处理法是指运用绘画学上的透视原理,使文字在二维平面空间上产生三维空间立体效果的一种文字创意方法。这种方法能产生强烈的艺术效果,使文字更加醒目突出。立体处理法可以通过不同明度的线条、色块等视觉元素,在笔画表面制造凹凸、镂空的效果;可以直接将文字处理成为立体造型;可以模拟强光下的文字效果;可以形成浮雕样式;等等。此外,还可以采用阴影字、倒影字、投影字等处理方式。

目前,比较特别的一种立体处理方式是形成矛盾空间的一种表现形式,因为非自然的空间关系可以引发人们强烈的好奇心,使文字具有吸引力。如图 3-132 所示,版式中字体采用立体处理的方法进行设计,显得新颖独特。

动态字体法是指文字按设计的运动轨迹进行变化的一种文字创意方法。这种方法多应用在网页设计中,是极具时尚感的一种字体表现方式。动态字体多应用在视频动画中,借助软件得以实现文字的真实动感表现。动态字体效果可以制作成使文字从清晰到模糊;或者从显示到消失,展现字体的瞬间变化;或者从黑白无彩色到有彩色,展现丰富的色彩层次;或者从一种字体转到另一种字体等各种变化。同时设计时可以将文字添加各种不同的具有趣味性的表情,或者将各种形象进行拟人化处理等,以产生耐人寻味的艺术效果。如图 3-133 所示,网页设计中字体采用动态处理的方法进行设计,文字由小及大产生变化,具有很强的视觉吸引力。

图 3-132 立体处理法

图 3-133 动态字体法

2. 版式设计中图形的创意

图形在版面中所占的面积大小,会影响到主题信息的传达,图形的不同处理形式,也影响

着版面的视觉冲击效果并直接影响着读者的兴趣。下面从图形的裁切、图形的裁切方法、图形的变化形式以及图形的创意形式等方面进行论述。

1) 图形的裁切

图形中的摄影图片，因为受到拍摄条件的限制，有时会把一些与主题内容无关的细节摄入镜头，而这些细节又恰恰会分散读者对主题的注意力，导致需要强化的主题内容不突出。因此，画面必须按照版式内容要求以及需要表达的重点内容进行裁切处理，使主题内容更突出。

图形的裁切应尽量控制读者的视觉焦点和注意力，有意识地引导读者按视觉流程进行阅读；要注意画面明暗色彩的对比关系，使画面产生丰富的层次效果；裁切时对于外形的处理方式，要有助于对画面主题内容的表现。

2) 图形的裁切方法

(1) 突出主题法。图形裁切的最佳切入点就是主题。在裁切时，应将与主题内容无关的细节全部裁切掉，突出主题内容的图片部分尽可能地放大，使主题更集中、更突出，更具有视觉冲击力。另外，在裁切图片时，应注意从多个切入点进行裁切，使同样的一张照片产生不同的裁切风格。如图 3-134 所示，版式中图片通过不同的切入点进行裁切，图片从左侧到右上侧，逐渐使传达的主题愈加明朗。

(2) 形状处理法。裁切图片时，根据主题内容的需要，将图片的外形裁切成不同形状的处理方式。在进行图片裁切时，可以将图形裁切成不同寻常的形状，这样能够提高图片的表现力，使版面设计更具生动性和新奇性。如图 3-135 所示，版式中对图片的形状进行裁切处理后，形成一张更具有视觉表现力的图片。

图 3-134　突出主题法　　　　　　　　　图 3-135　形状处理法

3) 图形的变化形式

(1) 内容变化。图形的内容变化，主要是指根据对图形的裁切所形成的内容变化。图形裁切前，具有很多细节要素，具有较大的背景空间，表现的内容较丰富，但对主题内容的传达却不是十分明确，对图形进行裁切处理后，形成的特写图形能起到控制读者的视觉焦点和注意力的作用，比裁切前的图形更具有视觉冲击力，表现的主题更加明确。如图 3-136 所示，版式中的图片通过裁切，图片虽然变小了，但在空旷的背景里显得更加突出，能更为强烈地表达主题思想。

(2) 尺寸变化。图形的尺寸变化是指图形在版面中的面积大小变化。图形的大小尺寸决定着版面中图形的主从关系，版式设计时，应扩大主要图形的尺寸，缩小次要图形的尺寸，使其处于从属地位。同时使大小图形适当地穿插组合，并通过对比使主要图形更加突出，使版面

具有丰富的对比变化。如图 3-137 所示，版式中通过图片的大小尺寸变化，营造出丰富的视觉效果。

图 3-136　内容变化

图 3-137　尺寸变化

（3）外形变化。图形的外形变化是指通过图形的裁切，使外形呈现出各种不同的形状。外形变化会使原本单调的版面变得丰富。

图形的不同外形变化会使版面的气氛发生不同的变化。图形裁切成方形时，会使版面产生稳定、严肃的效果；图形裁切成圆形时，会使版面产生活跃、自由的效果；图形裁切成三角形时，会使版面产生锐利感和上升感；图形裁切成不规则外形时，会使版面产生跳跃感和流动感。如图 3-138 所示，版式中将图片的外形裁切成圆形，呈现出活跃的效果。

（4）距离变化。图形的距离变化是指图形之间的距离间隔所产生的变化。图形之间不同的距离间隔会产生不同的版面效果。等距地放置图片时，会体现一种秩序性；不等距地放置图片时，会呈现出一种自由性。

图形之间的等距离的重复排列，会产生一种节奏感，使版面生机盎然，具有观赏性；图形之间按一定规律进行不等距离的重复排列，会产生一种韵律感，使版面具有最佳的艺术审美性。如图 3-139 所示，版式中图片的节奏变化产生出一种韵律美的动感。

图 3-138　外形变化

图 3-139　距离变化

4) 图形的创意形式

通过对版式的精心设计,在有限的版面空间里,把所有的元素根据特定内容进行组合排列,以最快的速度、最恰当的方式、最合理的创意与表现把信息传递给读者。如图 3-140 所示的广告设计中,设计师利用字母和数字作对比,使画面具备了更多的真实性,大幅画面占据了主要位置,画面下部为广告文案,这便是用最直观的方式成功地传递了信息,既可以强化形式和内容的互动关系,又能很好地提高信息的传达效果,告诉读者版面所要表达的内容,使版面设计的目的更明确。

(1) 异形图。异形图是指把图片用一定的形状进行限定外轮廓,形成具有不同外形的图形处理方式,如圆形、三角形、梯形、有机形等,它是一种富有个性的表现形式。

具体的形状处理应根据设计的主题内容而定,通过对图片的创造性外形的改变,使版面充满新意,从而提高读者的阅读兴趣。如图 3-141 所示,版式中的图形采用个性化的外形处理,营造出新颖的视觉效果。

图 3-140　图形创意

图 3-141　异形图

(2) 出血图。出血图是指图片的一个边或几个边,超出版面的边缘位置而充满整版或部分版面的图形处理方式,它是最具有视觉冲击力的一种表现形式。

由于图形的放大,出血图会产生向外的张力,具有自由和舒展之感。图形因不受边框限制,更接近读者,能引起读者的联想,因此便于主题情感的传达。如图 3-142 所示,版式中的图片采用出血的处理方式,产生向外延伸的效果,引起读者的充分想象。

(3) 退底图。退底图也称挖版图,是指将图片中需要的精彩部分沿图像边缘保留,剪切掉背景部分的图形处理方式。它是一种极具个性化的表现形式。退底图因其排除背景干扰,只留下主体形象,所以图形更突出,更具生动性,能给读者留下深刻印象,同时能为版面带来更多的空间。

退底图可以去除复杂、不和谐的背景,并且退底图的形态与文字群组可以形成对比,使版

面更加具有活跃感。退底图与正文组合常表现为文本绕图，能使读者轻松、愉快地阅读。如图 3-143 所示，版式中的图形采用退底的处理方式，能够产生轻盈、优美的视觉效果。

(4) 拼贴图。拼贴图是指将完整的图片进行裁剪、打散，再按设计意图进行重新组构的一种图形处理方式。它可以进行有规律的组合放置，也可以错叠进行放置，以产生新颖以及不稳定的视觉冲击效果。如图 3-144 所示，版式中的图形通过剪切处理，能够产生全新的特殊效果。

图 3-142　出血图

图 3-143　退底图　　　　　　　　　　图 3-144　拼贴图

(5) 合成图。合成图是指采用计算机图像处理软件，如 Photoshop 对图片进行合成处理的一种图形处理方式。它可以是不同图形之间的连接合成，也可以是同一图形中元素的位置互换进行的合成。这种处理方式具有独特性，能够吸引读者的注意力。如图 3-145 所示，版式中采用图形合成的处理方式，将两种图形通过拼贴营造出一种全新的视觉效果，具有强烈的吸引力。

图 3-145　合成图

（6）特效图。特效图是指利用图像处理软件对图片添加不同的质感和效果的一种图形处理方式。它可以引发观者不同的情感和联想。在版式设计中，通过对图片做手绘效果的处理，可使其产生艺术感；通过对照片边缘做羽化或烧灼等不规则的效果处理，可使其产生陈旧、颓废之感。

3．版式设计中图形与文字的创意整合

1）图形与文字的对比

图文对比是版式设计中最常用的一种处理方式。通过对比，可以使版面层次丰富。对比包括大小对比、疏密对比、直曲对比、明暗对比等。图形与文字的大小对比，主要体现在相对关系上的对比，通过大小对比，可以丰富版面，营造视觉上的美感。

在版式设计中，图形与文字之间形成弱对比，会给人温和、沉稳之感；图形与文字之间形成强对比，会给人鲜明、强烈之感。运用大与小的对比会使版面产生奇妙的视觉效果，如图 3-146 所示，版式中图形的出血处理与小面积的文字形成了鲜明的大小对比。

图形与文字的疏密对比是指图形与文字放置的密度分布方式。通过疏密对比，能产生一定的空白空间，使版式具有简洁性，使主题更加突出。

在版式设计中，图形或者文字在某一区域中放置较密，而在其相对的位置上放置较疏，形成疏密对比关系。

图形与文字的直曲对比是指图形与文字之间在外形上进行直与曲、方与圆的对比。通过直与曲的对比，能够使读者产生强烈的情感和深刻的印象。

在版式设计中，当图形外形为直形时，文字可以进行曲线排列，直与曲形成对比，但此时文字内容不宜过多；当图形外形为圆形时，文字可以进行左右对齐排列，使字群呈方形排布，圆与方形成对比，使读者产生深刻的印象。在设计中，巧妙地运用直与曲的对比，能够收到事半功倍的效果。如图 3-147 所示，版式中图形的弧线与文字的直线形成直曲对比。

图 3-146　图形出血处理与小面积文字的对比

图形与文字的明暗对比是指图形与文字形成的色彩明度之间的变化对比。通过明暗对比，可以增强版面的层次，使主题更具吸引力。

在版式设计中，图形的主体色彩如果采用低明度的色彩，在文字的选择和编排上，就应选择笔画较细的字体，行距排列稍大一些，选用明度较高的色彩进行处理，以形成明暗对比；图形的主体色彩如果采用高明度的色彩，在文字编排时，便可选用明度较低的色彩进行处理，或者在文字字群加上一个深色色底，以形成明暗对比。同时还可以进行明暗相互穿插、反复对比，使版面产生丰富的层次效果，从而提升版面的阅读率。如图 3-148 所示，版式中低明度的图形与高明度的文字形成了明暗对比。

图 3-147　弧线图形与直线文字的对比

图 3-148　低明度图形与高明度文字的对比

2) 图形的创意形式

(1) 元素替代法是指图形与文字两种元素之间互相替代的创意方法,即一个画面中某一局部用文字替换图形,使文字按替代的轮廓进行编排的方法,或者通过对图形进行剪切形成文字的一种创意方法。版式设计元素相互替代,会形成一种全新的富有创意的特殊图文组合形式,呈现出不同的艺术效果。但应注意,文字替代图形时或者图形形成文字时的识别性问题。如图 3-149 所示,版式中采用了以文字元素替代图形的创意方法。

(2) 剪影内置法是指将图形进行逆光处理或者依照图形的外框进行剪影处理,去除细节内容,只以外形轮廓的形式展示,将文字放置其内的一种图文创意方法。剪影内置法通过对图形的剪影处理,使文字更加突出,使版面具有简约、单纯的视觉效果,并且通过剪影的方式可以使图形产生一种模糊感,从而营造出版式中的神秘感。如图 3-150 所示,版式中将文字内置于图形的剪影内,使版面更具可视性。

图 3-149　以文字元素替代图形

图 3-150　文字内置于图形剪影

(3) 虚实处理法是指在对图形与文字这两种元素进行编排时,通过文字字群形成虚面,与图形形成对比的一种图文创意方法。在设计版式时,图形与文字形成的虚面组合在一起,在空间上形成虚实对比,使版面的层次丰富,达到突出主题的效果。

(4) 矛盾空间法是指在对图形与文字这两种元素进行编排时,利用图形特殊处理技术,使读者产生视错觉,使二维的图文产生三维的立体效果的创意方法。在版式设计中,采用矛盾空间这种形式来制造一种虚幻与现实的错觉,使版面产生意想不到的艺术效果。如图 3-151 所示,版式中的图形采用矛盾空间的创意方法,具有独特的视觉效果。

(5) 元素叠印法是指图形与文字之间的重叠编排,产生出透叠的色彩效果的一种图文创意方法。在版式设计中,采用元素叠印法可以产生多种多样的色彩效果,而且不同油墨的叠印也会产生不同的色彩。但应注意元素叠印法一般在标题设计时运用,正文采用会使阅读产生困难,影响识别性。如图 3-152 所示,版式中将文字叠印在图形上,产生了丰富的视觉效果。

(6) 背景图案法是指将图形或文字作为背景进行处理的一种图文创意方法。在版式设计

中，用图形作为背景的形式较多，文字作为背景一般都以标题做淡化处理，通过横排或斜排方式放置于版面中，应用时要注意背景文字的明度要与色底接近，以免使主体内容不够突出，造成版面的凌乱。如图 3-153 所示，版式中以文字的重复排列作为背景图案的创意方法，能够有效避免版面的单调。

图 3-151　矛盾空间法

图 3-152　元素叠印法

（7）节奏韵律法是指图形与文字在版面编排时，进行有规律的重复编排，从而产生一定的节奏感和韵律感的图文创意方法。在版式设计中，可以通过图形与文字有规律的大小、高低、明暗、虚实等重复变化产生节奏感与韵律感。节奏韵律法可以吸引读者的注意，使版面产生美的旋律。如图 3-154 所示，版式中图形与文字有规律地排列，形成了节奏韵律。

图 3-153　背景图案法

图 3-154　节奏韵律法

4．版式的页面形状、尺寸的创新

1）　版式的页面形状

版式设计为寻求新颖性，可以采用特殊的外形处理。首先，可以把页面的外形切割成版面

中图形的外轮廓形状，如在设计一些产品的宣传册时，可以沿产品的外形轮廓进行切割，使其产生不规则的页面形状，其次，可以把页面的外形切割成抽象的几何图形，如在设计邀请函时，可以采用一些具有韵律美的曲线外形等。

版式不同的页面形状，会产生不同的视觉效果。虽然特殊的外形处理会给读者留下深刻的印象，但设计过程中要考虑到制作成本。如图 3-155 所示，系列包装的版式采用了不同的外形形状，从而营造出了丰富的视觉效果。

图 3-155　不同外形的包装设计

2) 版式的尺寸创新

版式的尺寸创新，可以在原有的常规尺寸的基础上，按一定的比例缩小，使其更显精致；或者在原有的常规尺寸的基础上放大，使其更显独特。

版式的尺寸改变，要注意制作中的印刷成本，应尽可能节省印刷费用。例如设计邀请函时，可以在常规尺寸的基础上尝试设计一张 1/3 大小的邀请函，这样既节省成本，又具有一定的新颖性。

本 章 小 结

本章主要讲了版式设计基本内容、定义、功能以及发展趋势，引导学生从概念入手，充分认识优秀的版式编排，掌握版式设计的基础知识，重点掌握版式设计的创意技巧、基本理论并能灵活运用。本章为版式设计的重点部分，要求运用具体的优秀案例进行讲解，作业量可适当增多，作业设置时应考虑让学生全面运用各种创意技巧，采用多种表现方法进行综合训练。

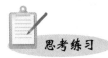

思考练习

1. 通过书籍、网络等传播媒介，搜索优秀的版面设计，并通过对版式的概念、历史以及发展的了解和学习，分析不同的版式设计宗旨与版面的主要功能，以及设计师的创意思路。
2. 运用点、线、面分析优秀编排设计作品。
3. 针对版式设计的审美性原则，练习对称与均衡、对比与调和、节奏与韵律、虚实与空

间、秩序与变异的形式美表现。

4. 加强图形的编排、文字的编排以及图文的综合性编排训练。作业要求：合理运用各种编排方法，具有一定的创新性。

1. 内容：针对版式设计的创意技巧作综合性训练。
2. 要求：作业应做到主题鲜明、创意新颖，可采用招贴广告、网页设计等形式进行训练。
3. 目标：熟练掌握版式设计的创意技巧，并将其正确地运用到各种相关的媒体版面中。

第 4 章

版式设计的应用

字体与版式设计

学习要点及目标

本章要求学生掌握版式设计的具体应用技巧,进一步提高版式设计的能力,把所学的知识运用到实际工作中。教学时,教师需通过大量典型的案例讲解与学生评析相结合,提高学生对版式作品的理解和分析能力,并通过大量的训练,加强学生的动手实践能力。训练内容为具体应用设计,要求课堂训练与课后练习相结合。

引导案例

童书绘本中版式设计的视觉元素

童书绘本是利用图画来表达故事及主题的书籍,它主要是结合0~6岁儿童发育特点设计的纸质版刊物。现代的童书绘本设计通过引入多视角的故事情节及内容,加入设计精良的插图及绘画,可以充分调动儿童的视觉敏感性。在当下国内外文化多元化及不断交流、融合的发展背景下,关于童书绘本中版式设计的视觉元素,需要设计师注入更多的创作理念,才能增强其活力。

1. 童书绘本版式视觉元素的设计要求

儿童绘本版式视觉元素的设计是多元化的,没有统一的格式。但是,这并不代表在设计中可以漫无目的、任意妄为。总的来说,视觉元素的设计应满足儿童年龄特点,选择易于被儿童接受的东西。在设计中,既要服务于整体,体现绘本版式的整体美;又要富有创意,吸引儿童的注意力,体现创意形式美。

1) 儿童绘本版本要体现整体美

绘本的整体美是服务于绘本本身的,儿童绘本版式的视觉设计要体现整体美,设计时应把握这一整体要求。在整体美的表现手法上,主要有情景交融表现法及创意特征表现法。在版本的设计上,需要综合考虑全方位的因素,既要保证视觉导向清晰,同时还要做到主次分明。在儿童绘本版本设计开始前,设计者首先需要明确绘本版本的整体设计方向,不管是选择单页版面还是对页版面,设计者都需要把握所选故事的整体内容,充分理解故事创作者的意图,这样才能更好地抓住整本书想要表现出的主题。通常,采用规矩的框架设计会在情感上更显稳重;采用自由的版式则能够极大地突出自由、热情;跨页的设计可以使情感的表达更加流畅;采用大面积的空白设计则可以留给人更多思考及想象的空间。但设计中无论采用哪种绘本版本,都要体现出版面的整体美。例如,在江苏凤凰少年儿童出版社出版的儿童绘本《爸爸们》《妈妈们》的设计中,绘本从开始到结尾,前后环衬的都是"动物爸爸"的睡衣和"爸爸"带着宝宝天马行空般飞翔的云朵,贯穿始终,给人以亲切感,同时突出了人物形象及主题。

2) 儿童绘本版式视觉元素设计要体现创意形式美

儿童绘本版式视觉元素设计要体现创意形式美。这种创意形式美主要体现在根据页面的视觉信息,对特定的页面进行有规划、有组织的创造。创意可以是各种不同元素的组合,也可以是不同元素下的差异化,可以作为儿童绘本的阅读需要,也可以用来增加绘本的审美情趣。在创意版式的形式设计中,包含了主次结构与视觉导向,在儿童绘本版式的页面设计中,更是需要协调主次元素、图形转化、色调变化,这样才能最终实现主次结构与视觉导向的统一。在页面的整体编排设计中,通过在不同的空间位置编排文字、插图等,可使得视觉语言的传达更加

生动。此外，通过调整字体、图形等在视觉上的流程导向，调整冷暖色调的比例，可以凸显出视觉的张力，会带给儿童不同的心理感受。

2. 童书绘本中版式设计的视觉元素应用

儿童对于新鲜事物的态度是开放的，对于所接触的事物，往往从一开始就能发掘其中的乐趣，其对于色彩、形象的感知也往往能够超越成人。这就需要在设计中充分吸引儿童的注意力，给予儿童喜欢的新奇与探索，启发他们独特的视角。应用好版式设计中的视觉元素，包含文字、插图、色彩，往往能够取得特殊的效果。

1) 童书绘本中版式设计的文字应用

绘本版式封面设计中的文字要突出主次。在绘图版本的设计中，封面占了很重要的地位。因为读者在看到一本书时，首先看到的是一本书的封面，而好的封面自然会吸引孩童的目光，激起他们的兴趣，令他们印象深刻。通常，童书封面要列出书名、副书名、丛书名、作者名字等，在设计中，这些文字内容更是要分清主次。在绘本的标题设计上，应根据故事内容凝练标题，并给文字加上图形化及色彩渲染等要素。同时，在绘本的主体设计上，要考虑字体的颜色、字号、字体间距、排距等。一般而言，在抽研绘本中，封面文本字体中楷体占了 10%，微软雅黑及黑体占了封面字体的 9%，其次是中圆、古隶体、宋体，各占 7%、7%、5%。而在所有的封面字体中，创意字占比最大，为 29%。由此可见，创意字更能体现读本的特殊性，同时也弥补了字库中字体的刻板性。

文本排版及字号要具备版式美感。据相关统计，在众多绘本的内页设计上，文字字体通常为楷体、宋体、黑体，这三种字体分别占了57%、15%、5%。设计者大都选择这一字体不仅是因为这些字体方便辨识，而且这些字体能够更好地结合不同读者的阅读习惯、绘本内容、插图。在内文字体、字号的选择上，要便于孩童理解，通过文字排版、字号、字距使得整个页面的版式更加美观。此外，良好的文字排版及文字设计更有利于传达设计者对于故事内容的感受。

2) 童书设计中版式设计的插图应用

插画设计要符合阅读流程，有助于阅读。插画的设计应当有助于孩童对内容的理解，加深孩童的思考，起到有效传达信息的作用。因此，插画图形的自身形式、大小及数量需要精心设计。例如，在江苏凤凰少年儿童出版社出版的经典故事《卖火柴的小姑娘》一书中，现实世界的小朋友身处在美好的社会环境中，无法感受到主人公的悲惨生活，更无法感受穷苦的命运。而通过引入插画设计，展现小姑娘所处的社会穷苦环境，例如，衣不蔽体、家里简单的摆设、穷苦的老奶奶等，描述卖火柴的小姑娘在寒风里点燃火柴，以及和对美好生活的对比插画，可以很自然地让孩童融入其中，体会卖火柴小姑娘的孤独与可怜。

加入不同的插画取景，可以使版式设计富有层次感。孩童时期的心理特点，使得他们更加容易接受一些形象化、层次化的内容。通过选取不同的插画取景，有利于增加插画的新鲜感、生动感。通常，层次感的设计要素包含了基本的点、线、面。在相互间的组成关系上，又有虚实结合、远近及大小的组合、颜色的组合等。例如，在江苏凤凰少年儿童出版社出版的童书绘本《笑嘻嘻的大鲨鱼》中，小朋友们能看到蓝色的大海、不计其数的鱼儿、远处的航船、天与海的交界线等，这些绚丽多彩的景物组合在一起，具有很好的层次感，更容易引起孩童的美好畅想。

3) 童书设计中版式设计的色彩应用

作为童书设计的重点，借助色彩能够更好地渲染情感。根据童书的内容表达，色彩渲染更

多来自创作者对于艺术的理解及生活的感悟。它可以利用对比色、邻近色、互补色等各类颜色，表现丰富多彩的事物，将巧妙的创意跃然纸上。以江苏凤凰电子音像出版社出版的立体翻翻书《揭秘神奇的生命》为例，大海里包括了多种多样的海草、珊瑚、鱼虫等，如果单单进行鱼类的讲解，未免过于枯燥，而通过插画描述，用不同的色彩描述不同的海洋世界生物，能够让孩童更好地了解海洋这一生态系统，产生关于海洋色彩斑斓的想象。

总之，在童书绘本中版式设计的视觉元素上，设计者需要掌握阅读的本质内涵，明确小读者的精神世界及需求，抓住设计的关键。

4.1 出版物的版式设计

从广义上讲，出版物即传播物，顾名思义，这种产品产生的主要目的就是"传播"，同时这类产品还要求具备存储知识和信息的基本功能，与网络上的虚拟传播物不同，传统出版物多是以一种物质形态来展现的，并且具备传播信息内容的载体。

4.1.1 书籍

书籍是人们精神沟通的桥梁，其能够带给读者的不仅是知识的丰富与思维的拓展，更是一种精神上的享受。在不断发展的过程中，书籍设计不再局限于某一特点和功能，而是开始迎合时代，从社会和读者的现实需求出发，秉持"以人为本"的理念，以趣味的图文、内容与设计去吸引读者的注意，从而与读者进行更高层面的互动，带来更加真实与升华的情感体验。而如果一味固守传统，那么书籍不仅不会很好地吸引读者，还会被时代抛弃。因此，书籍设计必须将情感诉求融入其中，从形式、材料、色彩等方面开启情感化的设计之路，以求将纸质书籍与趣味性的设计相结合，增强情感的层次性，促使读者主动参与书籍互动，更好地感受阅读带来的情感愉悦。

书籍设计蕴含着内在与潜在的逻辑，是一种将结构、形态进行解构、再组合的过程，是物化的，其不仅对外在的形较为注重，还在乎内在的神韵，讲求形神兼备。一个好的书籍设计是离不开情感的，可以说，情感的存在赋予了书籍设计作品以灵魂，能够很好地诱发读者的情绪反应，这些反应包含生理刺激和精神刺激等方面。书籍设计只有从情感理念出发，从读者的使用需求出发，设计出更多的个性化、人性化、趣味化的互动细节，才能让情感的表达更加鲜明和确切，从而引发更高层面的阅读体验，强化书籍的生命力，提升书籍的艺术魅力。当前，书籍设计的情感化表现方式正在不断扩展和增强，涉及的领域和细节也在不断扩大，其对情感观念的传达必须符合现代人的实际需求和现实状况，如果一旦出现偏差或错误，盲目宣扬错误的情感观念，那么不仅不会得到理想的设计效果，还会引发反面效果，最终导致设计作品的失败。

1. 书籍版式设计的特点

书籍的版式设计是通过对字号、字体的选择，图片、图形的编排，以及栏的划分等来统筹设计版面的。封面是书籍版式设计的核心，它体现着书籍的主题精神。

按书籍的内容划分，版式设计可分为以文字为主的版式设计和以图片为主的版式设计两大类。以文字为主的版式在设计编排时要注意内容章节分明，层次清楚，和谐统一；以图片为主

的版式在设计编排时要注意设计的个性化,图片应具有一定的视觉冲击力。

目前,由于书籍的商品化、娱乐化概念正在增强,书籍的设计理念也有所变化,技术化和信息化的设计手法运用得越来越普遍。但是,书籍的根本还在于它的文化性,毕竟书籍是文化产品,所以设计时不能忽视它的文化性和艺术创作。

2. 书籍版式的情感表达

作为书籍与读者之间重要的信息中转站,版式设计凭借着文字、色彩与插图等基本的造型语言进行有机的排列组合,以美观的形态满足了读者多样化的情感需求。这一点并不是毫无根据的。事实上,在书籍设计的发展史上,版式设计一直被广泛重视,成为设计者进行情感表现的重要方式。曾经的线装书在版式设计上就一直在贯彻"天人合一"的理念,不仅在文字的排列和空白的配合上相得益彰,还与文人雅士的着装特点相符合,传达着一种优雅从容、悠闲自得的情感特质。如今,自由版式的设计作为一种创新型版式设计形式,凭借自身自由、随性的特点以及文字与图画一体的风格,在书籍设计的情感表现方面应用颇广。

自由版式设计讲求创意性,强调个性化发展。与传统的版式设计不同,自由版式设计多代表了不同设计者的主观感受,这样的版式设计能够更好地促进设计者与读者的交流,让读者更好地接受书籍的相关信息,并被其中的观念、情感等感染,从而实现更加强烈的情感表达效果。

传统的版式设计之所以能够沿用至今,更多的在于其严谨性所带来的重要价值,这对当前的自由版式设计有着一定的借鉴意义。从当前的发展趋势看,自由版式并不是盲目自由,也需要从传统的版式设计中汲取精华,以完善自身的形式与内容,从而在融合中实现优势互补,促进书籍版式设计的良性发展。

无论是对个性化的强调还是对传统版式的借鉴,从实质上看,这些都是在为版式设计的情感表达做准备。因为书籍本来就是一种精神交流的媒介,虽然应用的是自由版式,但并不随意为之,而是在追求线条与色彩、文字与图形的搭配与创新的基础上,实现更高层面的情感表达,如此才能与读者实现更好的交流与沟通,创造更高层面的情感升华。

总的来看,自由版式设计的这些创新与贡献给书籍设计带来了全新的面貌,让原本固化的书籍设计变得灵动,看似杂乱无章,实则蕴含情感与线索,能够引导读者更好地融入其中,体会到独特的情感体验。

1) 书籍材质的情感表达

材质的情感表达也是值得肯定的。从书籍设计对材质的选择来看,不同的材质所具备的不同特征成为书籍内容的有效载体,具备一定的情感传达价值,在一定程度上,那些正确选用材质的书籍总是能够赋予书籍更强的生命力。

纸张一直都是书籍设计中的主要材料,其有着电子数码时代难得的自然之风,内敛、亲近又细致、豪放。当然,在利用纸张进行情感表达的时候,设计者可以将纸张的特性进行分析,结合实际将其与其他材质结合,如金属、牛皮等;在内文的纸张上采用凸版印刷的文字等。这些都可以进行良好的情感表达,实现书籍的情感化设计效果。集艺术性、思想性、知识性于一身的《天涯》杂志的封面设计就采用牛皮纸作为主要材质,有效地将该杂志的个性特性与文化韵味生动地表达、展现出来。

材料与印制的配合能够将情感的表达进行得更加完美,很多有趣的书籍设计之所以能够取得理想的情感设计效果,正是得益于这两方面的配合。无论是刚硬的铝箔还是韧性的塑料,只要能够将书籍的特性与内蕴情感恰当地展现出来,就是成功的设计方法。在一些介绍传统手工

艺的书籍设计中，设计者更是将十分有代表性的刺绣、青花瓷等纳入材料的选择范围，将真实的物品夹带其中，给读者带来了真实的实物感知体验。比如，《中国彩瓷》的内页设计就将图片与实物进行了完美的融合，左边是相关的图文简介，右边则是实体样本，将书籍的实用性、知识性和趣味性进一步凸显，让整体的情感表达更加强烈和富有冲击力。

2) 色彩的情感表达

色彩一直是书籍设计中最引人注目的艺术元素，其与各种元素共同构成了极具视觉冲击力的书籍形式，不仅起到了良好的美化书籍的作用，还在一定程度上迎合了读者的色彩爱好和习惯，满足了读者的多样化需求。在众多借助色彩进行情感表达的书籍设计中，儿童书籍设计最具代表性，其对色彩的恰当选用不仅提高了儿童的艺术欣赏能力，还引发了儿童更高层面的精神体验，帮助他们树立了正确的审美观。一方面，设计者要从市场实际出发，了解同类图书的设计特点，结合这一现实进行更具针对性的设计定位，选择更符合儿童特点、更能够引发其情感波动的理想色彩。例如，针对儿童好奇心强的特点，设计者可以对不同年龄段的儿童读者群体进行区分，大胆选择色彩明快的艺术设计风格，让书籍的情感指引更加鲜明和确切。另一方面，儿童书籍设计中的色彩还应在封面设计中进行艺术化创新，提升书籍整体的文化意境，让儿童在看到书籍的外观时便能沉浸其中，然后更好地进入书籍的内部世界，促成情感的指引与升华。例如，设计者可以将色彩感进行轻重倒置，将明度较高的颜色作为底色，并在其中插入其他色彩，营造跳跃的动感，产生可爱的效果，或者放大三原色对比色，挣脱生活中固定的颜色框架与束缚，让整个书籍设计的色彩更加鲜明、绚丽。

3) 功能的情感表达

功能的强化与丰富是书籍设计情感表达的一大优势所在。功能的创新与优化能够赋予书籍的形式更强的趣味性，从而给读者带来更加直接的视觉冲击。

当前，新媒体技术不断发展，各种优秀的新媒体技术不仅给各个行业注入了新鲜的活力，还指引了书籍情感化设计的方向与思路。为了强化情感表达，提升读者的阅读兴趣，新媒体技术的应用逐渐得到肯定与推广。这一设计形式多出现在科普图书的设计上，如运用AR技术将立体的恐龙图像呈现在书桌上，不仅实现了图文并茂的设计效果，还让读者能够在一定程度上实现与恐龙的互动。如此一来，读者就可以在阅读的过程中实现空间能力、认知能力的提升，不仅更快地接收了相关的信息，更实现了一定的情感交流。

趣味互动的强化也是功能升级的一种表现形式，与众不同的设计总是可以取得理想的情感表达效果。例如，朱赢椿的《不裁》就设计出了与众不同的翻阅形式——在书的第一页有一个小纸刀，而后面的书页有很多并没有裁开，读者必须借助这把小裁纸刀将其裁开，才能进行后面的阅读。这样的设计形式不仅提高了互动性，更让读者在参与的过程中感受到了多重的阅读体验。

总之，书籍设计的情感化表现有着显著的意义，其不仅可以将书籍的个性化、趣味化特点进一步展现，还能够激发读者的阅读兴趣，成功地将读者引入书籍所营造的情感氛围中，从而实现最佳的应用效果。可以说，一本书的成功，离不开其版式、材料、文字、图形、色彩与功能等细节的个性化与丰富化，也离不开设计者的多方努力与探索，只有进一步认识到书籍设计情感化表达的具体内涵与特点，才能更好地把握设计方向，强化书籍与读者的互动，让读者在阅读与互动的过程中享受到读书的乐趣，体会到深刻且轻松的愉悦情感。

3．书籍版式设计的基本要素与设计原则

1) 书籍版式设计的基本要素

书籍版式设计的基本要素包括封面、封底、书脊、护封、腰封、环衬、前勒口、后勒口、扉页、前言、目录、正文、后记、插图及版权页等版式设计因素，有些书籍还有书函(或叫书套)、开本的选定、材料的运用、印刷的要求等装帧工艺因素。图4-1所示为书籍的各部分名称。

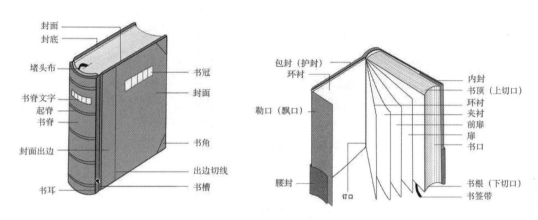

图4-1 书籍各部分名称

2) 书籍版式设计的原则

书籍版式设计的原则包括协调性原则、艺术性原则、独创性原则。

强调版面的协调性原则，也就是强化版面各种编排要素在版面中的结构以及色彩上的关联性。通过版面的文、图间的整体组合与协调性的编排，使版面具有秩序美、条理美，从而获得更良好的视觉效果。

版面的艺术性原则是文字、图形、色彩等通过点、线、面的组合与排列构成的，并采用夸张、比喻、象征的手法来体现视觉效果，既美化了版面，又增强了传达信息的功能。装饰是运用审美特征构造出来的。不同类型的版面信息，具有不同方式的装饰形式，它不仅起着排除其他、突出版面信息的作用，而且又能使读者从中获得美的享受。

独创性原则实质上是突出个性化特征的原则。鲜明的个性，是版面构成的创意灵魂。试想，一个版面多是单一化与概念化的大同小异、人云亦云，它的记忆度有多少可想而知，更谈不上出奇制胜。因此，要敢于思考，敢于别出心裁，敢于独树一帜，在版面构成中多一点个性而少一些共性，多一点独创性而少一点一般性，才能赢得消费者的青睐。

4．文字编排的原则

1) 书籍的开本设计

一般对于艺术画册类图书多采用大型开本，从而充分展示作品的整体面貌和细节，一般用6开、8开、12开、大16开等开本，形态或长或方，以彰显艺术的个性；对于小型画册，宜采用24开本、40开本等；对于科技类图书、高校教材，因其容量较大、文字图表较多，一般选用16开本；对于通俗读物、中小学教材，应以便于携带为主，故以32开本为宜；对于经典著作、理论书籍、学术专著书籍，其形式较庄重以体现学术的权威和价值感，同时还要适合案

头翻阅，一般选用 32 开本、大 32 开本；对于图文并茂、插图较多、图形大小不一、文字也不固定的儿童读物，一般选用接近正方形的开本，如 24 开本、28 开本，同时为避免损坏，可采用硬皮装订。如图 4-2 所示，设计者考虑到儿童的好奇心理和阅读习惯，在形态设计上富于变化，并使用了特别的开本。

图 4-2　书籍的开本和形态

2) 书籍外观的整体设计

书籍外观的整体设计包括封面、封底、书脊、护封、勒口、封套、腰封、堵头布、书签带、书口的一系列设计。封面、书脊和腰封设计是其中的三大主体设计内容。

书籍封面是书籍整体形象带给读者的第一视觉表现，其直接影响着读者对书籍的第一印象，所以封面设计尤为重要。书籍封面具有传达书籍内容主旨和保护书籍的功能。书籍封面设计的内容包括书名、作者、出版社等文字信息。

书籍封面设计应注意以下三点：①封面的设计风格应根据书籍的性质和内容来确定，选择适合的图文来表现书籍的整体形象，同时注意突出个性，使其产生强烈的视觉冲击力；②合理编排设计元素，重点突出封面的书名，增加识别性，形成独特的风格；③封面的图片和文字的编排与色彩的运用应与图书内容协调一致。

书籍的封面设计，要有新颖的构思创意，应在对书籍内容充分了解的基础上寻找读者的关注点，使读者产生心理共鸣，同时对图像、文字、色彩等设计元素进行合理的编排，适当地运用夸张、象征、抽象或写实的表现手法，从而吸引读者的注意，并使读者产生购买的欲望。如图 4-3 所示，*Icons: Magnets Of Meaning* 这本书是为洛杉矶现代艺术馆举办展览所做的目录介绍，封面通过醒目的黄色色带衬托出书名，产生强烈的视觉冲击效果。

书籍的封底又称封四，是指书的最后一页，与封面相连，它是书籍设计中一个不容忽视的组成部分。

书籍的封底设计内容包括一些关于书籍本身的扩展信息，如条形码、国际书号(ISBN)、定价、内容简介等。书籍封底的设计是封面的延续和深入，设计时应与封面保持统一性和整体性，在遵循和延续封面设计的基础上突出自己独特的设计亮点，让读者在经过封面的视觉冲击后再次获得感官的刺激，进一步加深对书籍的良好印象。封底不仅具有传达信息的功能，还能在拿放摩擦过程中起到保护作用，所以封底设计中对于纸张以及印刷工艺的选择十分关键。如图 4-4 所示，书籍的护封、封面和封底呈一种闭合状态，封底采用一定的文字呈现书籍的主要内容。

第 4 章　版式设计的应用

图 4-3　Icons：Magnets Of Meaning

图 4-4　书籍封底设计

书脊就是书的背脊，它是书籍封面与封底之间的重要连接部分。目前，书籍的销售和展示方式普遍是上架销售，所以书脊设计的重要性就变得尤为突出。书脊的高度与封面、封底相同，宽度则是在内页厚度的基础上加上封面、封底的厚度，以及在所用的纸张基础上加宽 1～2 mm 后得到的结果。

书脊的主要设计内容包括书名、作者、册别和出版社等，其作用是当书籍直立存放时，便于归类和查找。

书脊设计时要考虑与封面的艺术设计风格保持一致，不能独立设计，最好是除了字号大小根据需要进行变化外，字体和颜色均与封面保持一致。为确保信息传达清晰明确，尽量减少设计元素和层次。为了突出书名的主体作用，在进行字体设计时要做到结构合理，对比强烈，易于识别。在进行套书的书脊设计时，可以在图形方向、位置和色彩上进行变化，使每一卷的视觉效果不同，但是排列在一起时又组成有规律的形式美感，增强整体效果。

同时，为了适应和开拓图书市场，使书籍具备更强的竞争力，设计时可以对书脊的设计进行创新尝试，如为吸引读者的视线，可以将书名夸张地放大安排在书脊上；或者采取打破常规的设计，如采用刺绣绣出书的名称等，使其产生特殊的立体效果；或者采用布条等特殊材料；或者直接让锁线外露，通过制造这种破损效果给读者带来极大的震撼，使其产生难以磨灭的印象。如图 4-5 所示，这两本书是作为一个整体进行设计的，其中一本是关于设计师的设计概念，另一本是配套的建筑作品展示。单独看这两本书的书脊，局部有弧线，而把两本书组合起来时，书上弧线便会连成一体，形成一个整体。

书籍的腰封设计是将一些与书籍内容相关的文字或者图形加载在书籍外面的一种特殊形式，它的长度包括了封面、书脊、封底以及两侧勒口的长度，高度则要根据书籍的开本大小和具体设计的情况而定。

书籍的腰封设计应注意以下三点：①腰封是书籍封面的附属物，不能喧宾夺主，尺寸设定要合理，要有主次之分；②腰封设计在印刷工艺上可以进行个性化创新，如在腰封上进行模切加工等，但要注意节约成本；③腰封设计在用色上应考虑与封面保持协调。

书籍的腰封设计虽然在面积上受到一定的限制，设计的空间相对较小，但它却是画龙点睛之笔，能为书籍的整体设计增光添彩，通过腰封设计可以强调书籍的价值和与众不同之处。如图 4-6 所示，这两本书装在一个侧面开口的书套里并被描图纸做的腰封围合起来，腰封的色彩和封套浑然一体，统一中也蕴含着变化。

149

图 4-5　书籍整体设计　　　　　　　图 4-6　书籍腰封设计

书籍的零页设计包括环衬、扉页、版权页。其中扉页设计是其中的主体设计要素，扉页设计得好，可以有效提升书籍的审美价值和收藏价值。

目前，随着人们审美水平的提高，扉页设计越来越精彩，质量也越来越高。设计时可以采用高质量的色纸，或者采用带有肌理并能散发出清香的纸张，或者采用带有装饰性的图案或与书籍内容相关的具有代表性的插图设计等。如图 4-7 所示，书籍的扉页采用镂空处理，与下一张页面透叠相映。

图 4-7　书籍扉页设计

3）　书籍的内部设计

书籍的内部设计包括书籍版心的设计、整体风格的设计、插图的设计、页码的设计等。

书籍的版心是指在版式中图形和文字所占据的面积位置。版心的大小可以根据书籍的类型进行确定：艺术类画册等书籍为了达到画面效果，一般宜采用较大版心，或者作"出血"处理，使图片四周延至书籍的切口，让版面更加生动活泼；字典、辞典、资料参考书等查阅用书，因字数和图例过多，为使厚度不至于过高，一般采用大版心；诗歌等文字较少的书籍，为增加阅读的舒适度，一般采用较小版心。书籍的版面一般多采用两栏排列，也可采用三栏或多栏排列，分栏排列中的每行字数相等，栏与栏之间隔空一字或两字，或者放置分隔线。如图 4-8 所示，该书籍采用较大版心进行设计。

设计书籍的整体风格时，应根据书籍类型的不同而有所不同。例如科技类书籍应体现科学、技术风格，版面一般简洁、规整；艺术类书籍应体现个性特色，匠心独运，版面一般采用摄影图片作为设计要素，文字与图像以简洁明快的艺术形式表现，版面具有一定的艺术美感；社科类书籍应体现庄重、严谨风格，版面编排应具有层次感；古籍类书籍应体现文化气息、历史风

格等，版面一般应以图文并茂的形式为主。如图 4-9 所示，*The Technology of Man* 这本书是作家 Carlo M. Cipolla 和设计师 Derek Birdsall 合作的结晶，其整体设计彰显出了文字和图片的完美结合。书中的插图多为清晰的原物实体，旁边附以文字说明，文字和图片具有一种流动感，从而体现出此图书的整体设计风格。

图 4-8　书籍内部设计

图 4-9　*The Technology of Man*

　　书籍中的插图可以分为两大类：一类是知识性的插图，这类插图主要是对内容中的文字做一种图形化的注释，能对书籍中的内容和概念准确地进行诠释，通过图形语言来说明问题，强调其客观性和精确性，因此一般多用于科技、历史、地理等方面的书籍；另一类则是艺术性的插图，这类插图重在增加书籍的审美性和趣味性，可根据书籍的内容和意境选择不同类型的插图形式，因此一般多用于小说、诗集方面的书籍。

　　书籍中的插图丰富多样，包括油画、版画、素描、白描、水墨画、水彩画、漫画等多种表现形式，同时也包括了摄影照片。手绘插图具有一定的艺术性，这一点是摄影所不及的，同时它还可以表现书籍的文化内涵。如图 4-10 所示，书籍的插图属于留存至今的工艺品照片，照片被印在白色铜版纸上并有足够的留白，不仅给人一定的想象空间，而且更加突出插图的艺术效果。

图 4-10　插图设计

151

书籍的页码具有非常强的实用功能,可以快速地引导读者阅读,所以页码设计也十分重要。书籍的页码设计,具体可分为两种情况:一种是设计在页面的下部,一左一右或各自居中,还有左边居中、右边居中或居上居下等情况,与边饰及图文无关联;另一种是融入设计成分,即把页码与边饰设计巧妙地结合起来,从而起到修饰页面的作用。

书籍的页码如果设计安排得当,能够营造出良好的视觉效果,进而提升书籍的整体设计。如图 4-11 所示,该书籍的版式设计简洁,页码的设计采用与主体内容巧妙结合的编排形式。

4) 书籍的色彩运用

书籍的色彩运用,首先,要确定版面的主色调。一般主色调的颜色在版面整体的颜色中应占 60%的面积;其次,要配上相邻色系的颜色,达到和谐统一的视觉感受,避免版面的单调和死板;最后,对于版面上重要的、提示性的文字,可以采用纯度较高的颜色,以起到强调的作用。

在具体的书籍色彩的运用上,应该考虑读者的需求:儿童读者一般喜欢单纯、明亮的色彩,如黄绿色、粉红色等;青年读者偏爱时尚、炫目的色彩,如金银色、荧光色、对比色等;年龄偏大一点的读者则比较喜欢稳重、温暖的颜色,如深绿色、深红色等。如图 4-12 所示,该书籍的书套采用纸板制作而成,布纹硬壳封面显得非常大方,整体色调选用了绿色,正文中鲜艳的嫩绿色铺满了每个隔页,并用于每段正文的开头字母,使全书具有良好的色彩效果。

图 4-11 半马简洁设计

图 4-12 版面色彩设计

5) 书籍的装订方式

书籍的装订形式是书籍设计中一个重要的环节,其会直接影响书籍的形象和品质。虽然装订是图书成品的最后一道工序,但在整体设计开始之前,就应确定好采用哪种装订方式。书籍的装订,一般可以分为平装、精装和特殊装订三种方式。

平装书籍的装订方式包括平钉(铁丝平钉)、骑马钉、无线胶装(胶背订)和锁线胶装等;精装书籍的装订方式包括圆背精装、平背精装和软面精装等;书籍的特殊装订方式包括活页装、钉装、折页装、捆装、连环装订、裸脊、线装等。如图 4-13 所示,该书籍采用了裸脊线装的装订方式,书脊显露出漂亮的装订线,并把它作为图书装饰的一部分呈现给读者。

图 4-13 书籍装订

4.1.2 期刊

期刊的版面类型有很多，具体可以分为生活类、艺术类、科技类、经济类、文化类、综合类等不同版面类型。期刊是将多篇文章汇集在一起，以栏目来划分，一些综合类杂志因其内容跨度比较大，故而分栏化更显重要。由于期刊的发展非常迅速，期刊的版式设计目前呈现出在内容和涵盖面上更广、图文并茂、图片更加精美、表现形式更加生动、印刷更精致、外观更具吸引力等特点。

期刊封面是其内容的外在体现，同时也是期刊的重要组成部分。受学科性质、内容、市场定位等因素影响，期刊的封面设计形式非常多样化。

1．期刊封面字体的应用

造纸术、印刷术源于中国，书籍设计历史久远，封面字体应用种类繁多。在众多字体中，宋体、书法体、黑体、美术字等为期刊封面标题的常用字形。下面就期刊常用标题字体的应用进行分析与归纳。

1) 宋体

宋体不是美术字，它是正本汉字，是与中国书法一脉相承的，更是对中国书法楷书的终端释义。宋体是印刷体中应用最多的字体，笔画清晰，疏密适中，易读性较强，并传承了部分书法与楷书特征，具有鲜明的中式基因，与内容严谨的中文学术类期刊较为吻合。又因其适合与图片搭配，故成为多数期刊封面应用的主流字体。同时，期刊封面中如有英文字体出现，多采用新罗马体，因宋体与其装饰特点相似，故二者经常搭配使用。

2) 书法体

封面设计对读者产生吸引力的大小，与其包含的意蕴要素有着非常紧密的联系。书法体能够使书籍的内容与外在发生有趣的交互与融合，兼具外在美学表现力和内在文化意蕴。书法体体现了中式期刊独特的文化属性，具有较高的识别性。同时，部分期刊标题字也选用名人书法题字，使书法体成为文学、考古、法学、诗歌、艺术等社会科学类期刊封面应用最多的标题字体。

3) 黑体

改革开放后，宣传标语使用黑体字的比例在九成以上。其后市场经济空前活跃，又给黑体美术字带来了生机。黑体是无衬线字体中应用最广泛的字体，其笔画粗壮有力，主要应用于各类文字标题中，具有较强的广告效应，多用于时尚、广告、商业摄影、经济、设计、科技等期刊封面标题中。

4) 美术字

美术字应用相对较少，其主要应用于中华人民共和国成立后出现的一些老牌期刊的封面。

整体而言，期刊封面字体的应用与时代感、形式感、文化属性、内容需求等因素密不可分。每一种期刊都因自身定位不同而拥有各自特定的读者群。宋体因其严谨端庄、易读性较高、与英文新罗马体搭配较为和谐等优势，故而应用最多；黑体笔画粗壮有力，主要应用于各类文字标题中，具有较强的广告效用；书法体带有强烈的东方古典气质与文化气息，成为人文类期刊偏好的封面标题字；美术字带有强烈的时代感，在现代期刊封面中应用较少。

2. 期刊封面标题的位置

在我国，期刊标题位置与期刊内容、封面图片大小及数量、期刊切口方向及设计风格倾向等关系密切。期刊封面的标题多在版面中心上端、中心下端、中心、左侧、右侧、左上方等位置。而标题位于版面中心上端或下端最为常见，其中尤以时尚、商品售卖、艺术鉴赏、收藏、旅游等类期刊最为突出。这些期刊，通常刊内文字较少，多以产品展示或销售为主，且封面图形、图片应用较多，多以图片为核心对版面信息及图形进行编排。位于封面中心上端、中心下端及中心的期刊标题、副标题与作者等信息多为组合编排，文字信息通常较为集中，封面图片较少，版面风格简洁大方，这类设计在学术及理论类期刊中应用较多。

我国传统书籍封面的标题多位于封面的左侧及右侧，此传统在古典文学、历史文化类期刊封面中被广泛沿用。现代的期刊封面设计，为避免手持期刊遮盖封面标题，书脊置于右侧，期刊从左侧打开时，读者的手覆盖在期刊的右侧，那么标题通常设计在封面的左侧位置；如果书脊置于左侧，期刊从右侧打开时，标题则设计在封面右侧位置，也就是说，标题基本上都设计在封面切口的一侧。

3. 期刊封面的字体搭配数量及种类

期刊封面在视觉上组成一个艺术整体，设计时应通盘考虑，做到构图的整体和谐统一，即组成封面的各个要素应按照一定的规律和秩序排列组合，在空间和形态上协调一致，达到封面设计各要素整齐、连贯、映衬、呼应、严密、平衡。

期刊封面通常文字信息较多，标题、出版单位、标志字体、刊期、导读、版权信息、期刊荣誉等文字信息较为多见。为强调其识别性，多数期刊标题、刊期、标志字体、出版社信息等为专用字体；辅助文字多为宋体与黑体。其中，宋体因其笔画清晰易读等优势，成为版面小字应用的首选字体。黑体次之，且相对字号较大，常用于标题导读。一般的期刊封面多采用两种字体搭配组合。因此，我国期刊封面整体呈现出字体应用种类多且搭配形式多样的特征。

标题字是封面的重要部分，其形式多样，字体应用种类相对较多，具体有以下特征。

(1) 以关键词为中心，字型及大小发生变化，标题主次分明。
(2) 标题按信息主次编排，且成横竖对比，使期刊的性质传达更精确。
(3) 专用字体、名人题字与宋体等搭配为标题，尤以学报类期刊居多。
(4) 标识加字体作为期刊标题，更深入地展示期刊的内涵及性质。

我国期刊封面字体应用种类及搭配，可尝试以期刊专用字体类型及种类为参照物，选择形式相近的字体类型，减少封面字体种类多样带来的主次关系的混乱感，使期刊封面设计更简洁统一，更有秩序感。

4. 期刊封面字体的大小关系

在期刊封面的字体中，通常标题字号最大，常见的由大到小依次为：标题、刊号、副标题、导文、出版单位及正文概述等。相比之下，一些老牌期刊的封面识别性较高，所以部分期刊选择把刊期及主题内容字体放大。外来期刊、时尚类等期刊英文副标题相对较大，其主要目的是强化自身的国际性质及时效性。以强化广告性质为中心，刻意放大其内容或导读文字的字号，是以广告传播为目的的期刊封面设计类型之一，相比之下，这种设计较为少见。

我国期刊封面字体大小基本按信息主次关系进行编排。对比来看，识别性较强的期刊及老牌期刊封面文字大小关系随侧重点变化，文字大小关系较为多变。

5．期刊封面文字的编排

版式设计的张力来源于版面中各个视觉元素之间的对抗力量。在版式设计中，可以通过元素之间的对比和失调来制造视觉张力。艾洛·阿尼奥在其同名专著中，根据展示的设计作品的特点，将说明文字形成不同的块面或线条，有的文字的排列方向也很别致，倾斜或交叉，延伸了原作品的设计，增添了图书的趣味。我国期刊版面文字则多为全横向或全竖向排列，缺乏趣味性与灵活性，又因汉字规范严格、大小相等、整齐规整，易读性较好，但灵活性较低，缺乏起伏感。汉字的这一特性使得编排形式尤显单调，这是我国期刊封面编排的基本特征之一。文字全部竖式编排，颇有中国书画题字之感，与文科类期刊气质较为吻合，因此这也是东方文字在封面设计中常见的编排方式，具有一定的代表性，但在以英文为主导的期刊及科技类期刊封面上较为少见。相比之下，科技类期刊封面文字编排大都严谨少变，且宋体应用较多，文字编排秩序感较强，编排形式较为单一；标题字作为封面的重点，相比附文编排要灵活得多，如文字穿插式组合及变形，都是其常用的表现手法，借助对比使其彰显出自身独有的风格，使人一目了然。

我国学术期刊编排形式虽具代表性，但同质化现象较为严重。因此，为体现期刊与期刊之间不同的品位，需根据内容确立自己独特的风格。成功的期刊封面设计，要有别于其他类型的刊物，也要与同类刊物有明显的不同。

6．期刊封面留白率与字图比

王羲之说："实处就法，虚处藏神。"我国古籍版式中除了视觉形象这些实体元素以外，还存在着大量的空白。虚实相生是东方美学观点。然而，我国期刊封面或以实背景为主，或封面文字较多，且文字多为黑色，留白率较低。期刊封面实景图多以代表作、广告位、摄影人物为背景，文字以导读、内容简介为主。其中，文字多为论文标题及概述，不同的内容多采用不同的字号，以不同的大小关系及颜色区分其相互关系，信息量大且繁杂。

随着电子技术的发展，大多数期刊的封面下端出现了防伪标签、二维码等图形及符号，使期刊版面的利用率更高，留白相对更少。当版面以文字为主时，其版面文字信息较多，封面会依据文字信息的主次关系选择不同字体类型，或变化字体大小及排列关系。留白较少，图占比较大，是我国期刊封面的特征之一。此类期刊封面多为建筑、风景及人物图片，广告较多的期刊此类特征更明显，背景图几乎或全部覆盖整个封面，使图片在有限的空间内得以充分体现，因此版面通常饱满充实。

随着时代的发展，人们对艺术性、审美性的要求越来越高。在艺术设计领域中，对书籍版面设计也有了新背景、新要求、新方向。新时代的艺术设计要求设计师结合各个角度来研究版式设计在书籍装帧中不同的编排形式。

一份好的书籍装帧作品不仅要求其表现形式是丰富多彩的，内容是饱满充实的，同时也要求它的版式能够引起读者的注意，使读者身临其境，感受到书内的氛围和作者的思想。一个好的设计，能够为图书文字本身增添色彩，起到画龙点睛的作用，使读者产生浓厚的阅读兴趣，进而想去了解和认可图书本身所讲述的故事、表达的思想。版式设计在书籍装帧中所占的地位

越来越重要。这里主要以版式设计的形式美法则和版式设计在书籍装帧中的应用为基础展开论述，以著名的书籍装帧设计为研究案例，展开对版式设计在书籍装帧中的应用研究。带着审美的心理和欣赏的眼光来研究版式设计在书籍装帧中的重要性，厘清版式设计的形式美法则在书籍装帧中的基本表现形式和运用方法，从现实层面上强化版式设计对书籍装帧的重要性，使书籍达到理想的诉求效果。

书籍装帧作品中具有艺术性和审美性的版式设计不仅有利于读者收获知识和情感，而且可以有效地将书籍的外在美与其内涵有机结合，在增加可阅读性的同时增加书籍的艺术感和美感，让读者感兴趣的同时也能享受阅读的愉悦感。成功的版式设计不仅能够准确地传达文字的内容和书籍所包含的思想情感，更能够反映其内在气质，给读者以共情的情感感受。鲁迅先生自己设计的作品《呐喊》就是一个非常优秀的书籍装帧案例，其采用简单明了的版式设计，同时在内页的设计中采用大面积留白的表现手法，不仅给读者创造了浓厚的情感氛围，更是给欣赏者们留有了一定的想象空间。其在整体的布局上运用对称的原理，又在字体上进行了艺术性的变化，"呐喊"两个字被匠心独具地置于黑色方块的包裹之中，在对称中蕴含着不均衡，意喻着人们在铁屋中奋力挣扎的场面，在节奏中呈现出压抑的氛围以及在长久的压抑之后即将爆发的宁静。除此之外，吕敬人的《黑与白》也具有异曲同工之妙。

综上所述，在书籍的设计中，设计师不仅要具有欣赏美、表达美的能力，还要充分地了解图书文字所要表述的内容、作者想要表达的思想情感和书籍所要营造的氛围，正确把握并运用版式设计的形式美的法则，这样才能设计出更加多元化、艺术化的书籍装帧作品，才能使作品的情感更好地抒发，才能赋予书籍装帧作品更多的艺术性和审美性。

4.2 招贴的版式设计

4.2.1 招贴设计的分类和特点

1. 招贴设计的分类

招贴的运用范围非常广，几乎所有需要向社会宣传的内容都可以采用招贴形式，图 4-14、图 4-15 所示为日本设计大师福田繁雄的招贴设计。

图 4-14　版面设计(1)

图 4-15　版面设计(2)

1) 政治类

招贴历来被作为政府发布政令或组织宣传全民性的政治活动的重要媒介之一，通常用于向民众进行大规模的宣传。

2) 文化类

文化性活动一般都是通过各种媒体进行信息传播的，招贴是其主要媒介之一，主要应用于各种展览会、音乐会、戏剧电影、学术讲座、体育竞赛、节日庆典等。

3) 公益类

公益类招贴的目的是让更多的人意识到环境保护和社会公益活动的重要性，让更多的人关注社会，爱护地球资源，远离各种危险，唤起人们的意识，起到促进社会、经济、自然可持续性发展的作用。

4) 娱乐类

在当代社会、经济、文化多元化发展的进程中，人们不断地追求个性化的存在空间，招贴作为一种自我表现和宣传的途径，可以充分地展示幽默和智慧，最大程度地彰显个性魅力。

5) 商业类

招贴作为一种信息交流的中介物，它成功地扮演了一个"无声推销员"的角色，把商品需要传达的信息有效地传播出去。优秀的商业招贴主题鲜明、构思独特、目标明确，对产品的宣传和销售有着明显的功效。

2．招贴设计的特点

招贴具有传递信息、刺激需求和一定的审美功能。对于学设计的人来说，提起广告，首先想到的就是招贴。招贴相比其他广告，具有画面大、内容广泛、艺术表现力丰富、远视效果强烈的特点。

招贴被张贴在人流涌动的公共场合，它的时效性强，画幅比一般报纸和杂志广告要大一些，因此在远处就能引起大家的注意，而招贴广告的目的正是在短时间内远距离传递信息和意念。

招贴作为一种有效的广告形式，首先可以充当传递商品信息的角色，使消费者和生产者都能节约时间，并以高速度及时解决各种需求问题；其次，其传播信息的功能还表现在对商品变化情况的通报上。

一般的平面广告适宜商业类、文教类，表现公共社会生活内容有限，而招贴的适用范围较广泛。它能够表现政治动向、国家政策、大型运动、安全运输、防灾防毒、储蓄、福利、纳税、资源、旅游交通、服务、社会风尚等各种社会生活内容。

招贴广告非常讲究审美效果，这要表现在以下几个方面：①招贴的形式生动活泼，往往图文并茂，易于引起消费者注意；②招贴广告语经艺术处理，一般言简意赅，因而易于记忆，易于形成牢固印象；③招贴在发挥其应用的说服功能时，通常都是以软性感化的方式来进行的，而不是用强行灌输的方式，因此消费者在心理上易被其意念同化。在表现形式上，招贴广告介于应用艺术和纯粹艺术之间，能借助纯粹艺术的表现手段塑造形象，在表现广告主题的深度和增加艺术魅力、审美效果等方面十分出色。

4.2.2 招贴设计的法则

1．招贴设计的形式美法则

形式美法则是对于美具有的规律的总结和抽象概括，主要包括对称与均衡、变化与统一、

节奏与韵律、概括与抽象、比例与尺度等。在招贴设计中，形式美法则的应用具有画龙点睛的作用，不仅可以使画面明确地表明主题，而且可以使画面效果更具感染力。了解画面中视觉元素的规律后，设计师需要在设计过程中把形式美法则准确地与视觉元素相结合，从而展现出更加整洁与统一、独特与鲜明的画面效果。构成形式美的元素主要包括色彩、图形、线条、文字、肌理等，元素之间要分工明确、协调合作，以便更好地表现画面效果。在招贴设计中，设计师要想体现色彩的美感，就需要借助色彩的三属性，即色相、明度、纯度。色彩的三属性可以让受众对不同的色彩产生不同的心理感受，从而帮助受众更好地理解招贴画面的内容。同时，招贴设计中对色彩形式美的运用，可以使画面的主次关系更加明确，更好地展现出黑白灰的色调关系和层次分明的空间关系。

图形在招贴设计中的形式美感主要通过图形的形状、大小、颜色、虚实来体现，使画面更加具有张力，从而吸引受众的注意，如圆形具有柔和感，方形具有刚劲感，三角形具有稳定感，星形具有艺术感，等等。在画面中，形式美法则的运用可以合理地展现图与图的合作关系，最终展现出具有理想效果的画面。线条在招贴设计中的美感主要通过线条的特质体现，如直线具有力量感、稳重感，曲线具有柔美感、流畅感，锐线具有空间感，铁线具有坚硬感、顺畅感，等等。线条在画面中可以丰富点、线、面之间的关系，使画面更具视觉冲击力。

文字在招贴设计中体现的形式美主要包括文字的造型特点、排版特点等。文字的造型往往可以辅助画面整体风格与基调的展现，而文字的排版可增强画面主题信息的传递效果。肌理的应用可以增强画面效果，使画面具有韵律感，如钢笔的表现技法给人以力量感，油画的表现技法给人以生动感，拼贴的表现技法给人以层次感，计算机滤镜的表现技法给人以现代感、科技感，等等。

2．招贴设计中的视觉语言

招贴设计是通过视觉效果传递信息的，这就需要画面中存在视觉要素以表达主题内容。在招贴设计中，各要素形成招贴设计的视觉语言。招贴设计的视觉语言主要包括三个要素，即文字、图形、色彩。在画面中，各要素拥有各自的特征和属性，以完成各自的任务。在招贴的设计过程中，设计师首先需要借助色彩吸引受众的注意，激发其对设计的第一感受；其次通过图形展现招贴设计的创意点和视觉中心；最后通过文字阐明设计的含义。要想用视觉语言准确得体地表达主题，设计师需要巧妙地运用设计视觉语言抽象化地概括三者，把思想转变为视觉元素，最终准确地传达主题内容。视觉语言三要素是相互贯通、相辅相成、相互作用的，设计师只有将三者巧妙地结合，才能创作出优秀的招贴作品。

1）文字

平面设计的发展基于符号和文字，文字的出现对于人类的发展具有重要作用。文字的发展可追溯到远古社会，当时的人类运用语言、表情和肢体语言进行交流，之后出现了新的交流方式——结绳记事，人类通过结绳记录、传播生活中的重要事件。结绳记事之后出现了文字，文字的出现可以说是社会发展的必然结果。群居生活的改变促进了人类的相互交流，推动了文字的产生。人类早期社会的文字主要包括苏美尔人创造的楔形文字、古埃及象形文字以及中国的象形、会意和仿音结合的文字。楔形文字是利用木片在湿润的泥板上刻画而成的，其文字外形就像木楔一样，因此得名"楔形文字"；古埃及象形文字的主要特点是以图形为中心记录、传播事件；中国的象形、会意和仿音结合的文字运用骨头、石头、陶器等物质载体进行符号创作，从而将符号作为一种文字传达人们的思想、记录重要信息。文字在招贴设计中的运用主要分为两种表现形式：一个是以图为主、字为辅的图形类招贴；另一个是以字为主、其他视觉语

言为辅的字体类招贴。二者利用不同的表现形式展现出独特的视觉魅力。首先，在以图形元素为主的招贴中，字体的作用以解释说明为主，字体在画面中往往需要进行版式编排、颜色搭配、字体变形等设计，其目的是使字体与其他视觉符号能够较好地融合，从而准确地体现出招贴宣传的中心思想和画面的视觉美感。在招贴设计中，有许多以文字为创意源泉的作品，这类招贴的画面效果更具张力，并且可以体现汉字文化的内涵。汉字是非常具有形式美感的一种文字符号。汉字主要通过笔画的穿插布局体现完整的字体，其外形特征具有较强的形式美感。这种以文字为设计主体的平面设计已经成为我国现代设计的一种典型手法。

2) 图形

图形作为招贴设计中的视觉语言，具有简洁、概括、易识别的特点。图形是招贴设计中的重要视觉元素，无论是在商业招贴设计中还是在公益广告与文化艺术招贴设计中，图形的作用都是至关重要的。其主要作用是传达主题的视觉信息，让整个画面更加生动有趣，从而与受众展开视觉层面上的交流。要想在画面中体现视觉感、表达设计主旨，设计师就需要在设计中将创意表现、表现手法、表现形式和表现技法巧妙地结合起来，从而更好地展现出招贴的传达性、审美性。

首先，创意在招贴设计中的表现形式主要包括两种类型，即图形视觉元素和文案表达，这两者都通过创作主题表现。在招贴设计中，视觉元素往往较多，设计师需要明确元素之间的主次关系，以准确表达招贴主题。文案表达可以更直观地与受众产生共鸣，引发人们的思考与联想，在招贴设计中起到承上启下的作用。图形元素通过视觉语言传达招贴主题，往往需要表现手法的辅助才能更加具体地表现主题，使画面不仅能够直观地体现主题内容，而且具有较强的视觉冲击力。

其次，招贴设计中的表现手法主要包括同构、元素替代、正负形、空间转换等，这些手法可以更艺术化地展现画面效果。比如，日本设计师福田繁雄的作品往往运用矛盾空间、图底反转等视错觉手法突出画面效果。他在一张招贴作品中运用图底反转的效果，对正负形的腿进行划分，形成男人和女人的腿。作品巧妙地运用黑色、白色突出正负形的穿插关系，使画面具有幽默、风趣的效果。在表现手法的运用上，图形的使用可以使招贴设计作品更具有情感号召力。同构、元素替代、正负形、空间转换等多样化的表现手法的目的是让图形有"说话"的功能，即表现出事物的本质属性，以引起人们的思考。比如，在双立人刀具广告招贴画面中，一位女性在用锋利的刀具切肉，画面通过人物拿刀的姿势，展现出刀具的锋利程度。这则广告招贴设计运用夸张的手法表现了刀具的功能性，从而使画面主题更具说服力和引导性。

最后，在招贴设计中，设计者应运用精致、细腻的表现技法，辅助表现形式和表现手法的呈现效果。招贴设计中的表现技法主要包括绘画、摄影、计算机拼贴等形式。在招贴设计中，可被应用的绘画形式包括油画、版画、水彩、素描、水墨等。比如，中国设计师靳埭强，他的作品往往利用水墨元素体现中国文化与西方文化的交融。在招贴设计中，摄影技法的运用能直观、生动地展现设计的主旨内容，突出主题，使画面更具吸引力、感召力。比如，《我在故宫修文物》的招贴设计利用微观镜头刻画文物的美感，使画面效果更加深入人心。随着信息技术的发展，计算机作为一种方便、快捷的设计工具得到了广泛应用，其也使招贴设计手法更加多样化。比如，设计师可用滤镜展现画面，使画面更加抽象化、概念化；设计师也可以利用拼贴手法，对元素进行艺术化拼贴处理，使画面效果更加丰富多样。表现技法的多样化，为招贴设计带来了更多的选择与偶然性。设计师在设计中应大胆、创新地运用多种表现技法，使之更好地服务于画面，以获得最佳的展示效果。

3) 色彩

在招贴设计中，色彩作为一种视觉语言，可以更直观生动地表达出设计师所要传达的思想

感情。色彩的视觉表现效果在招贴设计中具有较高的实用价值，一方面能够增强画面效果，提升设计的审美格调；另一方面能够提高招贴的价值，从而提升设计的经济效益和社会效益。不同的色彩产生的视觉效果千差万别，色彩能体现冷暖、轻重、缓急、强弱、大小等心理感受。比如，人们在看到同样体积大小的物体时，往往会觉得黑色物体比白色物体的体积小，因为黑色能够避免人们产生视觉上的疲惫感。黄色则在警示牌方面的应用更普遍，一般给人警示、小心的心理暗示。

　　色彩所具有的色相、纯度、明度三个属性通过色彩语言呈现出不同的表现力、感知力。色彩语言在平面设计中体现的是设计师主观感受与客观的结合。要想产生具有视觉冲击力的画面效果，画面应张弛有度、层次分明、色彩得体。比如，要想通过色彩语言表达"辣"带给人们的味觉刺激，人们往往会先想到红色，因为红色是辣椒的常见色。因此，色彩会让人们产生相关的情感联想。色彩具有的情感性与招贴设计的特点是不可分割的。色彩语言在招贴设计中的应用可以充分地展现招贴画面给受众带来的视觉刺激和主观感受，从而获得事半功倍的效果。

　　在招贴设计过程中，设计师要根据主题确定画面的主色调，并根据画面效果搭配色彩，使画面更具层次感。在确定主色调时，设计师要先考虑宣传物的基本特征，用色彩语言体现画面的主题。为了使画面具有良好的视觉效果，设计师应熟练把握色彩的重要特征。比如，百事可乐的设计以红色和蓝色为主色调，体现出品牌的企业理念，红色代表了活力与激情，蓝色代表了清爽和神秘。产品的整体效果体现了企业的宗旨和消费人群的心理特征。在餐饮类广告设计中，设计师一般采用暖色调激发消费者的食欲；在饮料类广告中，设计师一般采用蓝色暗示饮料的清凉；在地产类广告中，设计师一般采用绿色和自然色代表亲切感。设计师只有掌握了色彩语言的规律、特征，才能让色彩在招贴设计中的作用发挥到极致。

4.3　报纸中的版式设计

4.3.1　文字编排

　　报纸的特征是信息量较大且内容丰富，在对报纸进行版式设计时必须适应这一特征，所以无论是4开的大报还是8开的小报，在整体版式上通常会采用栏框网格进行编排。报纸的版面设计正逐渐呈现出文字编排的少栏化、色彩的多色化、图片的多元化等特点。

　　报纸的版式设计基本要素包括报纸标题、报纸正文、报纸中的"线"、报纸的图片、报纸的色彩等。

1．报纸标题

　　读者阅读报纸时，是以标题为基础，有选择性地阅读自己感兴趣的信息，所以对于标题的设计尤显重要。报纸的标题可分为标题、副标题、小标题等，对于重要内容的标题，设计时应采用具有个性的特殊字体，或通过字号的变化以及鲜艳的色彩，产生强烈的视觉冲击力，以此来吸引和提示读者。如图4-16所示，该报纸采用四栏的网格进行排版，具有一定的秩序性与协调性。

图4-16　文字编排

2. 报纸正文

报纸正文可以通过对字体的选择和字距、行距的调整达到良好的效果。字体的选择应注意识别性，要考虑整体的阅读效果。一般使用专门的字体进行文字编排，比如宋体就是典型的报纸排版字体。同时，报纸的字体编排要注意字间距和行间距，间距过密，会使读者阅读困难；间距过疏，则会造成版面空间的浪费。所以正确的间距能使读者在获取信息内容的同时，获得视觉上的愉悦感。

3. 报纸中的"线"

报纸中的"线"是最基本、最常用的设计元素。报纸中的"线"，是指文章与文章的界定边线，它可以是字块与字块之间的留白，也可以是明确的不同粗细和不同线型的"线"。

"线"是最具情感特征的。线条丰富多变，感性十足，不同的线具有不同的性格特点：粗线给人以粗犷、稳重的感受；细线给人以纤细、轻盈的感受；点线给人以跃动、延伸的感受；文武线给人以变化、有力的感受；波纹线给人以活泼、生动的感受；锯齿线给人以尖锐、醒目的感受；花边线型则给人以美丽、丰富的感受。

报纸中的"线"可以明确区分各篇文章的内容，使版面的信息清晰，并且线可以把同类新闻归在一起，起到区分版面、使版面更具条理性的作用；封闭的线框能够与相邻内容区别开来，突出自身信息，从而提高文章的视觉传达力度，起到强调主题内容的作用；线的粗细、疏密安排会使版面产生空间感、节奏感，起到装饰版面的作用，如图4-17所示。

图 4-17　报纸中的"线"

4. 报纸的图片

报纸的图片设计应以准确传递信息为主，图片可以采用矩形图、不规则形图、去底图、出血图等各种形式。矩形图以直线轮廓来规范和限制，具有简洁、稳重、理性的视觉特征，通常用于时政、经济、科教等版面；不规则形图、去底图、出血图具有轻松、活泼、动感的视觉特征，多用于文娱、体育等版面，如图4-18所示。

在图片设计中应注意适当的空间留白，这样不仅可以起到强调宣传内容的作用，还可以使版面具有节奏感，从而减轻视觉疲劳。

5. 报纸的色彩

由于报纸的用纸是以新闻纸为主，纸质较松，无涂层，白度不强，因此，色彩还原较弱，这些因素都影响了报纸中色彩的表现效果。

在报纸色彩设计中，要注意版面色彩不宜过多、过杂，以免凌乱，缺乏整体感；色彩的反差不宜过大，以免造成喧宾夺主的效果。只有色调统一，重点色彩突出，才能使报纸的版面色彩美观协调。

图 4-18　报纸图片设计

4.3.2　网格体系

1．网格建立

在书籍封面版式设计中，首先要确定书籍的开本。什么是开本呢？开本是指书籍幅面的规格大小。在书籍设计制作前，书籍的开本都有其基本的尺寸规范。在实际生产中，通常将幅面为 787 毫米×1092 毫米(31 英寸×43 英寸)的全张纸称为正度纸；将幅面为 889 毫米×1194 毫米(35 英寸×47 英寸)的全张纸称为大度纸。由于 787 毫米×1092 毫米的纸张开本是我国自行定义的，与国际标准不一致。因此，本书将使用国际标准，以裁切规格为大 16 开本(竖)210 毫米×297 毫米为例，演示网格系统在书籍封面版式设计中的运用，探究书籍封面版式设计的实用性。

网格的创建方法既可以通过手绘制作，也可借助软件中的辅助线搭建。其中，作为书籍排版专业设计软件，InDesign 的功能强大，其网格工具的使用非常方便，但书籍封面版式设计更适合用 Photoshop 和 Illustrator 进行设计。

在书籍封面版式设计中，根据书籍的内容，网格的列数可以自由选择，目前，经常使用的是 8 格网格系统、20 格网格系统和 32 格网格系统。其中，8 格网格系统的封面在以少量图片为主诉求点的封面设计中运用更加普遍、便捷，只需通过对 8 种不同尺寸的图片进行组合，就可以解决许多简单的封面排版问题。而 20 格网格系统的封面设计通过编排文字和图片，能产生 42 种排版的可能性，这样能帮助设计者打开更宽广的思路。当其尝试更多的网格排版方式时，会发现网格的创造力是无穷的，可以利用标题、图片的相互作用创造出令人满意的视觉关系，使读者感知到封面传达出的各种信息。

2．网格的应用

设计者在了解并掌握网格建立的基础上，可以结合功能性、逻辑性、视觉美感构思版面，创建网格，为后续的书籍封面版式设计奠定良好的基础。网格的应用方法主要有网格重复法、网格对称法、网格非对称法、网格不规则法四种。

1) 网格重复法

重复网格是指在网格的形式中，每个单元格的形状、尺寸保持一致、比例相同，整洁、明了，视觉整体度强。例如，无限图标设计，设计者从书籍内容中提取了具有代表性的图标，并且按照相同尺寸进行重复。封面视觉效果统一而富有冲击力，缔造了一种简练、朴素的版面艺术表现风格，和图标设计本身的简洁明了、清晰易懂相呼应，同时也打破了单一重复的乏味，为书籍封面设计及其在空间中的运用增添了许多趣味和生命力。

2) 网格对称法

网格对称法多为传统书籍的封面设计方式，主要分为单对称网格、多对称网格两种网格对称法。单对称网格是书籍封面设计中最常见的，它是以黄金比例为基准、让主体元素占据主要的版面，而文字信息则依据主体进行排版。多对称网格是将书籍封面划分成相等大小的多个单元格区域，再将相关元素安排在对应网格中，通过调整单元格之间的空隙来保持网格的统一性和空间的节奏性。例如，《帝国符号》中的书籍封面运用多对称网格法，对封面中的文字进行了对称分割，并对书籍的主要内容和符号进行了封面设计上的强调。封面中隐藏的网格系统，最大限度地约束了版面，使版面有次序感和整体感，帮助设计者在设计时保持逻辑清晰，这一点在这本书封面的编排中尤为突出。*The Information* 的封面设计中，设计者巧妙地利用文字形成相同的单元格，再将相关元素安排在对应网格中，通过调整文字之间的长短、增加红色来保持网格的统一性和空间的节奏性。设计者不仅通过封面文字传达出一种信息，即书籍中的信息内容非常丰富，同时也在视觉和心理上对读者产生影响，促进书籍信息有效传递，提升了书籍的可读性，有助于书籍销量的提升。

3) 网格非对称法

相对于网格对称法，非对称网格可以增加书籍封面设计的灵活性，使封面设计能够按照设计者的想法自由排版，更具视觉美感。网格非对称法对封面的网格划分不对称、自由度高，整体的结构布局相对来说比较自由灵活，因此深受人们的喜爱。

4) 网格不规则法

不规则，顾名思义就是一种有个性的突破。通过局部打破网格约束以实现突破，使严谨的网格设计既体现出灵活多变性，又具备内在的紧密联系，是一种自由度较大的网格系统。例如，*WHAT NOT* 的书籍封面，乍一看，好似元素随处摆放，完全无逻辑，体现出一种活泼感。但是通过对其网格系统的梳理，可以看出其封面是遵循网格不规则法进行的设计。这种凌而不乱的不规则法不仅在书籍封面的版式设计中营造了一种秩序感，而且给予了设计者更多自由创作的空间。

总之，网格系统被引入书籍封面版式设计中，不仅提高了设计者对封面设计中的功能性、逻辑性和视觉美感的把控，而且这种有秩序的设计是可以被复制的，并且能帮助读者更好地理解封面内容。因此，在书籍封面版式设计中，网格系统在设计中占据重要地位，设计师们应该高度重视，并在设计中多应用、多推广，实现书籍封面的功能性与艺术性的完美融合。

4.4 网页的版式设计

网页是组成网站的重要元素，网站是将网页按照一定的结构关系组合而成的整体，常见的网站主题有新闻媒体、娱乐休闲、交友聊天、影视动漫、科技、体育、旅游、交通、购物等，如图 4-19 所示，这是一个网页的版面设计。

图 4-19　网页版面设计

4.4.1　网页艺术设计的特点

当前，网页的艺术设计日益被网站建设者所重视。网页艺术设计是伴随着计算机互联网络的产生而形成的视听设计新课题，是网页设计者以自身所能获取的技术和艺术经验为基础，依照设计目的和要求，自觉地对网页的构成元素进行艺术规划的创造性思维活动。其必然会成为设计艺术的重要组成部分，并随着网络技术的发展而发展。从表面上看，它不过是关于网页版式编排的技巧与方法，实际上，它不仅是一种技能，还是艺术与技术的高度统一。

网页的版式设计是艺术设计与网络技术的有机融合，其版式设计具有声、像、图文、视听互动的特点。不同类别的网站具有不同的网页版式风格和标准色调。另外，网页中只能使用和显示 JPEG、GIF 和 PNG 格式的图像，其他诸如 BMP 和 TIF 等格式的图像目前还都不能应用于网页中。

1．交互性与持续性

网页不同于传统媒体之处，就在于其信息的动态更新和即时交互性。即时交互性是 Web 之所以成为热点的主要原因，也是网页设计时必须考虑的问题。传统媒体(如广播、电视节目、报纸杂志等)都以线性方式提供信息，即按照信息提供者的感觉、体验和事先确定的格式来传播。而在 Web 环境下，人们不再是传统媒体方式的被动接受者，而是以一个主动参与者的身份加入信息的加工处理和发布之中。这种持续性的交互，使网页艺术设计不能像印刷品设计那样，发表之后就意味着设计的结束。网页设计人员必须根据网站各个阶段的经营目标，配合网

站不同时期的经营策略,以及用户的反馈信息,经常对网页进行调整和修改。例如,为了保持浏览者对网站的新鲜感,很多大型网站总是定期或不定期进行改版,这就需要设计者在保持网站视觉形象一贯性的基础上,不断创作出新的网页设计作品。

2．多维性

多维性源于超级链接,其主要体现在网页设计中对导航的设计上。由于超级链接的出现,网页的组织结构更加丰富,浏览者可以在各种主题之间自由跳转,从而打破了以前人们接收信息的线性方式。例如,可将页面的组织结构分为序列结构、层次结构、网状结构、复合结构等。但页面之间的关系过于复杂,不仅给浏览者检索和查找信息增加了难度,也给设计者带来了更大的困难。为了让浏览者在网页上迅速找到所需的信息,设计者必须考虑快捷而完善的导航设计。

在印刷品中,导航问题不是那么突出,如果一个句子在页尾突然终止,读者会很自然地翻到下一页查找剩余部分,为了帮助读者找到他们想要找的信息,出版者提供了目录、索引或脚注。如果文章从期刊中的一页跳到后面的非顺序页时,读者会看到类似于"续68页"这样的指引语句。在替浏览者考虑得很周到的网页中,导航提供了足够的、不同角度的链接,帮助读者在网页的各个部分之间跳转,并告知浏览者现在所在的位置、当前页面和其他页面之间的关系等。而且,每页都有一个返回主页的按钮或链接,如果页面是按层次结构组织的,通常还有一个返回上级页面的链接。对于网页设计者来说,其面对的不是按顺序排列的印刷页面,而是自由分散的网页,因此必须考虑更多的问题。

3．多种媒体的综合性

目前,网页中使用的多媒体视听元素主要有文字、图像、声音、视频等,随着网络带宽的增加、芯片处理速度的提高以及跨平台的多媒体文件格式的推广,必将促使设计者综合运用多种媒体元素来设计网页,以满足浏览者对网络信息传输质量提出的更高要求。目前,国内网页已经出现了模拟三维的操作界面,在数据压缩技术的改进和流(stream)技术的推动下,网上开始出现实时的音频和视频服务,典型的有在线音乐、在线广播、网上电影、网上直播等。因此,多种媒体的综合运用是网页艺术设计的特点之一,同时也是未来的发展方向。

4．版式的不可控性

网页版式设计与传统印刷版式设计有以下几点差异。

(1) 印刷品设计者可以指定使用的纸张和油墨,而网页设计者却不能要求浏览者使用什么样的计算机或浏览器。

(2) 网络正处于不断发展之中,不像印刷那样已基本具备了成熟的印刷标准。

(3) 网页设计过程中网页内容可能随时发生变化。

这一切说明,网络应用尚处在发展之中,关于网络应用也很难在各个方面都制定出统一的标准,这必然导致网页版式设计的不可控制性。其具体表现为如下方面。

(1) 网页页面会根据当前浏览器窗口大小自动格式化输出。

(2) 网页的浏览者可以控制网页页面在浏览器中的显示方式。

(3) 使用不同种类、版本的浏览器观察同一个网页页面,效果会有所不同。

(4) 用户的浏览器工作环境不同,显示效果也会有所不同。

把这些问题归结为一点,即网页设计者无法控制页面在用户端的最终显示效果,但这也正是网页设计吸引人之处。

5．技术与艺术结合的紧密性

设计是主观和客观共同作用的结果,是在自由和不自由之间进行的,设计者无法超越自身已有的经验和所处环境提供的客观条件限制,优秀的设计者正是在掌握客观规律的基础上得到了完全的自由,一种想象和创造的自由。网络技术主要表现为客观因素,艺术创意主要表现为主观因素,网页设计者应该积极主动地掌握现有的各种网络技术规律,注重技术和艺术紧密结合,这样才能充分发挥技术之长,实现艺术想象,满足浏览者对网页信息的高质量需求。

例如,浏览者欣赏一段音乐或电影,以前必须先将这段音乐或电影下载下来,然后使用相应的程序来播放,因为音频或视频文件的下载需要一定的时间。流技术出现以后,网页设计者充分、巧妙地应用该技术,让浏览者在下载过程中就可以欣赏这段音乐或电影,实现了实时的网上视频直播服务和在线播放音乐服务,这无疑增强了页面传播信息的表现力和感染力。

网络技术与艺术创意的紧密结合,使网页的艺术设计由平面设计扩展到立体设计,由纯粹的视觉艺术扩展到空间听觉艺术,网页效果不再近似于书籍或报纸杂志等印刷媒体,而是更接近于电影或电视的观赏效果。

网页作为一种新的视觉表现形式,它的发展时间虽然不长,但却兼容了传统平面设计的特征,同时还具备其所没有的优势,成为今后信息交流的一个非常有影响的途径。网页设计是一种综合性的设计,它所涉及的范围非常广泛,包括消费者心理学、视觉设计美学、人机工程、哲学等诸多方面,当然也离不开一定的科学技术发展,技术与艺术的紧密结合在网页艺术设计中体现得尤为突出。

4.4.2 网页版式设计的具体要求

1．网页版式设计的基本元素

网页版式设计的基本元素包括站标、导航栏、广告条、标题栏和按钮等。

2．网页版式设计的原则

1) 直观性

直观指的是在打开的瞬间,用户就能够明白这些内容和画面想要传递什么信息。如果用户在看过之后不知道想要表达什么,或者觉得非常混乱,这些都是不够直观的表现。为了留住读者,设计师需要让版式舒朗而明确,脉络清晰,用户一望便可知之。只有让内容的价值为用户所了解,才能让用户浏览下去,愿意了解,也才有接下来的转化。

2) 易读性

文本内容是绝大多数设计中必不可少的组成部分。文字的编排需要以易读性为原则。字体过小、太密、装饰过多甚至跳跃性地插入页面布局中,都是不易读的表现。在书写机会逐渐减少的现代,易读性是文本内容最基本的要求。文字的可读性要足够强,这不仅与文字的形体有关系,而且和文字的大小、字间距、行间距都密切相关。

3) 美观性

设计作品需要足够漂亮,能给人带来美好的感受,这也是版式设计的使命所在。在确保了设计的直观性和易读性之后,就需要解决美观的问题了。为了实现美观性,设计师需要在之前

的基础上，考虑设计风格、配色和页面构成等要素。如果一开始就考虑美观性，很容易造成内容不易读、不易懂的问题。不过，需要谨记的是，最能够引人注意的不是文字，而是视觉效果。

3．网页版式设计的具体要求

网页版式设计的具体要求主要包括以下七个方面。

(1) 网页版式设计的布局要通过网页页面结构的分割和造型空间的确立，合理安排网页各元素的位置，使页面内容和形式有机统一，形成整体上的美感。

(2) 要考虑页面的美观、可读性以及网络浏览的特性。

(3) 为了达到更好的效果，版式设计必须依据人们在视觉上的心理和生理特点，确定各种视觉构成元素之间的视觉关系和浏览顺序。

(4) 动态化是网页设计的显著特征。网页版式设计的动态设计成为增强网页可读性、参与性与趣味性的有力手段。

(5) 网页的空间不仅是指屏幕的物理空间，还包括通过各种视觉手段去改变浏览者的视觉心理感受而创造出的舒适、和谐的视觉心理空间。在网页版式设计中，空间的感知与应用主要体现在平面空间、层次空间、虚拟空间和导航空间四个方面。

(6) 对网页中各形态要素进行点、线、面的组合，是网页版式设计的基本方法之一。

(7) 网页版式设计中的色彩处理可以使页面更加生动。

4.4.3 网页的版式设计

网页的版式设计是根据内容和主题的需要，在有限的屏幕上将各种多媒体元素进行视觉关联及艺术编排组合。

1．确定网页的设计风格

不同的网站主题，对网页版式设计的要求不同，要根据建立该网站的目的、网站的目标受众等来确定网页的设计风格。

例如，商业类网站网页的设计风格，应考虑其信息量较大、浏览群体复杂，设计时应在整体风格的把握上符合商业特点和满足受众需求，科学合理地布置表格和单元格，如图 4-20 所示；对于个人类网站网页的设计风格，可以考虑个人的喜好，尽情地发挥想象，进行灵活的个性化设计，如图 4-21 所示；对于企业类网站网页的设计风格，应考虑企业的文化和企业视觉形象识别系统规定的标准要求，设计时力求遵循企业整体的视觉形象，并进行合理的版面设计；对于体育类网页的设计风格，应考虑其动感因素，设计时使版面具有活泼、跳跃的特点；对于科技类网页的设计风格，应考虑其科学性，设计时使版面具有严谨、周密的特点。

2．建立合理的结构布局

网页的结构一般由主页和栏目页组成，一般是纵向的布局，一级栏目的页面之间相互链接，二级页面只与所直属的一级页面相链接，彼此之间并不链接。在进行结构布局时，应该注意结构合理，信息分类清晰，这样能够提高浏览效率。

网页的页面包含页眉布局表格、标志布局表格、导航布局表格、内容布局表格、页脚布局表格等，这些布局表格的位置、形状、大小、色彩都应根据网页设计的整体风格进行编排设计。

同时，还可以将布局表格分割成布局单元格，在布局单元格继续细分时，应注意单元格的整体色调。

图 4-20　商业类网页设计

图 4-21　个人类网页设计(1)

在进行网页的版式设计时，应考虑整体版面的连贯性，不能孤立地进行每一版的设计。同时，注意做好主页与其他链接各级页面之间的规划，如在主页的设计上，将链接按钮编排在比较醒目的位置或给出明显的提示，使浏览者能顺利地单击链接下一页面或快速返回主页。如图 4-23 所示，这是国外网站的个人网页设计，运用合理的结构布局，提高了访问量。

图 4-22　个人网页设计(2)

3．视觉元素的协调编排

1）网页中的图形

图形是网页重要的设计元素之一，它能使网页达到美观、生动、有趣的视觉效果，特别是一些动态的图片，更容易引起浏览者的兴趣。如图 4-23 所示，英国泰特美术馆的网页设计中采用醒目的红色图形进行表现，突出了美术馆的艺术特点。

网页上常用的图形格式有 GIF 和 JPEG 两种。此外，还有 PNG 和 MNG 两种适合网络传播但还没有被广泛应用的图形格式。

在进行网页的版式设计时，应首先确定主要形象与次要形象，扩大主要图形的面积，按主次关系进行合理的穿插和组合编排，同时还应考虑疏密、均衡以及矩形图、退底图和出血图的配置，以达到最佳的页面视觉效果。但需要注意图形的使用面积，因为面积过大的图形会降低页面显示速度和下载速度。

图 4-23　英国泰特美术馆网页设计

2) 网页中的文字

网页中的文字信息应该简洁明了，并根据网站主题内容进行设计，字体应与整体版面风格相符。正文的字体使用，应该选择计算机程序默认的字体，以避免在其他计算机上显示时遇到麻烦。如果选择设计字体，可以将其转成 JPEG、GIF 或 PDF 等位图文件格式进行存储。

在网页的版式设计中，要注意正文的字号设置，太大的字体会使浏览者不停地翻动页面，太小的字体会造成浏览者阅读的困难。图 4-24 所示为澳大利亚国家图书馆网页设计中的文字，字体的选择使其清晰易读。

图 4-24　澳大利亚国家图书馆网页设计

3) 网页中的色彩

网页中的色彩运用不同于印刷用色，印刷页面通常采用的是 CMYK 四色的色彩模式，而网页采用的是计算机显示器的色彩模式，是 RGB 构成的光色彩模式，而且色彩的显示模式还与使用者的计算机显示器的分辨率有关，依据显示器的分辨率，从 256 种色彩到百万种色彩都

能显示出来，其中有 216 种色彩被称为网络安全色，即无论是在 Mac 机还是在 PC 中都能显示。

在网页的版式设计中，要注意色彩使用的一致性，即每个网页页面都采用相同的底色，以加强整体效果的统一，同时底色必须要与文字形成强烈的色彩对比，以便浏览者能够清晰阅读。图 4-25 所示为美国全国广播公司的网页设计，其通过色彩形成合理的视觉流程，引导读者快捷地获取信息。

4) 网页中的动画

网页中动画的插入能增加网页的趣味和活力，同时还可以加强网页的醒目作用。目前，在网页设计中采用的动画主要包括两类，即动态 GIF 格式动画和 SWF 格式动画。动态 GIF 格式动画的原理比较简单，像播放动画片一样，高速连续显示多幅静态图像，一般用于制作简单的小型动画。如果是制作一些大型、复杂或带有声音的动画，就必须借助 Macromedia 的 Flash 软件制作 SWF 动画。

同时，为使网页更具吸引力，可在网页上加入音乐效果。目前比较流行的音频格式主要有 MIDI、WAV、MP3 与 Real Audio。图 4-26 所示为网页设计中采用的动画效果设计。

图 4-25　美国全国广播公司网页设计

图 4-26　网页动画效果设计

4.5　App 界面设计

4.5.1　App 的特点

App 就是应用程序 Application 的意思，而 App 宣传则是通过特制手机、社区等平台上运行的应用程序来开展宣传活动。App 宣传拥有自己独特的特点，具体如下。

1．App 宣传的成本相对较低

App 宣传是通过制造设计各种 App 软件实现的，其最大的特点就是营销成本低廉，相对于电视、报纸等宣传途径，其无论是在人力、物力，还是精力上，大大地节约了成本，只需要

开发一个适合本产品的应用就可以了,同时也只需要少量推广费,而这种营销模式以及它所带来的营销效果是电视和报纸所不能代替的,提高了企业的经济效益,在一定程度上也拉动了我国国民经济的发展。

2．精准营销,互动性强

App 的营销方式通过可量化的精准市场定位优先技术,可以突破传统营销的局限性,通过其广泛性及便利性得到众多客户的个性化需求及喜好,同时根据不同客户的特点,为其营造出一种容易接受的使用氛围,极大地提高了营销及宣传的准确性。App 宣传在当今社会受到了社会各阶层人们的认可和使用,充分发挥 App 宣传互动性强的自身特点。例如手机抽奖、扫码参与等常见的营销方式,极大地提升了客户与企业之间的联系,为企业和消费者营造出良好的沟通交流平台,从而使企业充分掌握客户的喜好与需求,使得企业的发展方向及经营计划得到很好的落实。凭借这一特点再进一步发展完善满足客户的要求建立稳定的顾客群,从而使企业得到长期有效和谐的发展。

3．传播范围广

App 宣传在现今社会的发展速度呈现出惊人的态势,且近年来其热度依旧只增不减。究其原因,App 宣传最大的特点就在于它宣传的范围很广,对于传统的营销模式来讲,其模式具有区域性、地域性等许多因素的限制,而 App 营销模式只需要建立一个应用程序,可以在全国乃至全球进行宣传。而且当今人们对于 App 营销模式尤为热衷,对于网络的依赖度很高,所以宣传力度也在一定程度上大于传统的宣传模式。

4．吸引力强

App 本身就具有很强的使用价值,用户通过一些程序可以让手机成为生活和学习中的好帮手,每个人都会根据个人的需求及喜好在手机内安装各种各样的 App 软件,而如何让更多的用户喜欢及下载应用自身的 App 软件,平台就成为制约 App 宣传发展的重点问题。因此,很多 App 软件开发者都会想尽各种办法,提升自身的社会认知度和好评率,通过丰富多样的活动,充分吸引消费者的注意,同时会提供与用户互动交流和意见反馈的机会,在发展自身不足的同时也提升了用户对该 App 软件的认知,从而达到双赢的目的。

4.5.2 手机 App 界面设计

手机用户界面是用户与手机系统、应用交互的窗口,手机界面的设计必须基于手机设备的物理特性和系统应用的特性合理地进行设计。手机界面设计是一个复杂的、有不同学科参与的工程,其中最重要的两点就是产品本身的 UI 设计和用户体验设计,只有将这两者完美融合才能打造出优秀的作品。

1．分类

1) 手机操作系统界面设计

一般的手机操作系统都是指智能手机的操作系统,其主要完成网络、流媒体等功能,在一定程度上取代计算机成为网络终端。手机操作系统界面设计需要从整体风格到细节图标、元素

进行全面把握，另外还需要掌握一些嵌入式方面的技术知识。

2） 手机应用界面设计

手机应用作为手机第三方程序，已逐渐发展到把用户带入使用本地客户端上网的时期。手机应用种类多样，其中一些应用软件功能类似，但都在设计与使用上有所差异，"良好的用户体验"已成为 App 竞争的标配。

2. 手机交互设计

自然的人机交互方式向三维、多通道交互的方向发展，其设计原则是发掘用户在人机交互方面的不同需求，注重人的因素，以便让用户享受人机交流的愉悦体验。手机交互设计将不同的交互体验进行综合，给智能手机的发展带来转变。

1） 需求讲解

通过整理需求阶段的输出物向开发、测试、UI 等人员进行讲解，使产品相关人员对产品的需求有一个清晰的理解。需求讲解会主要进行产品定位和方向的介绍与讨论，并对一些细节展开具体的研究分析。

2） 原型设计

原型演示只是产品设计师表现想法的手段，但对模拟用户真实体验与产品可用性测试具有非常重要的作用。在原型中修改一些重要的交互行为或布局等所花费的时间成本较少，通常只需要一名人员就能对原型进行构建和维护，且不会打断其他进度。原型设计能够在表现层将设计合成一个逻辑整体，能展现出未来交互的软件蓝图、功能和效果，从而给用户以真实的感受。FaceUI 就是这样深度了解用户需求后，使用 Axure、Visio 等工具形成交互文档与客户沟通，以确保之后的设计稿出良好的用户体验。

3） 可用性测试

以用户为中心的设计十分注重用户体验，因此可用性测试就变得十分重要。可用性测试主要目的是：①保证对用户体验有正确的预估；②认识用户的真实期望和目的；③保证以低廉成本修改功能核心的同时，能够对设计进行修正；④保证功能核心同人机界面之间的协调工作，减少 BUG。在设计—测试—修改这个反复循环的流程中，可用性测试及时为该循环提供了可量化的指标。

3. 视觉设计效果

手机用户界面与用户是密切相关的，一套完美用户体验的界面设计可以给用户使用带来视觉上的享受和操作上的成就感，以及情感上的愉悦。出色的手机界面设计没有量化衡量的标准，但却在用户使用中时时刻刻展现出它的魅力。视觉设计的姿态决定了用户对产品的观点、兴趣，乃至后面的使用情况。手机界面的视觉设计可以帮助产品的感性部分找到更多的共性，或者规避一些用户可能存在的抵触点。

1） 确定视觉设计风格

视觉交互设计就是运用视觉元素有效地传达界面信息，使用户能够通过自己的视觉经验、心理联想认知和接受所传达的内容，从而达到最佳的视觉传达效果。

界面视觉风格是产品的界面设计风格给用户的综合感受，是由界面上的视觉元素表现出来的。界面视觉风格具有暂时性和流行性的特点。

首先，用户需求分析。产品最终的使用对象是目标用户，所以交互界面设计必须考虑用户

的需求。不同用户对界面的需求差异较大，因此，在设计之前要将有不同需求的用户细分为不同的用户群。其次，产品功能定位。在进行视觉界面设计之前，还要考虑产品的功能定位和产品品牌等。不同的功能定位也会影响产品的视觉风格。

2) 视觉设计风格的类型

(1) 拟物化。模拟现实物品的设计风格，在界面设计中主要是通过阴影、高光、纹理、渐变等将控件元素进行精细的拟物化设计，力图将用户在生活中的认知和习惯再现至界面上。图 4-27 所示为华为麒麟系统拟物化界面设计。

图 4-27　华为麒麟系统拟物化界面设计

(2) 扁平化。扁平化风格充分体现了"以内容为王"的设计理念，提高了界面的易用性和界面操作效率。如图 4-28 所示，这是一个扁平化界面设计。

图 4-28　扁平化界面设计

(3) 极简风格。极简风格的界面整洁、大方，设计上尽量使用明快且富有冲击力的图形，用单色表达信息，大面积留白，突出图形、文字和背景的层级，遵循"以人为本、少即是多"的设计原则。如图 4-29 所示，这是一个极简风格界面设计。

(4) 3D 风格。通过运用少量的 3D 图形或者借助图像的比例关系、透视关系和投影等，将空间元素表达出来，使界面产生纵深层次感和空间感，变得更加灵动、时尚和富有趣味。如图 4-30 所示，这是一个 3D 风格界面设计。

图 4-29　极简风格界面设计

图 4-30　3D 风格界面设计

4．图标设计

图标与标志有很多相似之处，它是对某一个概念和对象经过高度概括、图形化的视觉符号，自界面出现以来，图标就用来表示文档、文件夹、应用程序等。

1) 图标的分类

应用图标是移动 App 产品的标志，是产品的代表符号。如图 4-31 所示，这是一个 App 图标设计。

图 4-31　App 图标设计

第 4 章　版式设计的应用

交互图标在界面设计中不仅是某个对象和概念的视觉符号，还是交互操作的关键部件，是导航系统不可或缺的组成部分。如图 4-32 所示，这是一个交互图标设计。

图 4-32　交互图标设计

解释图标主要是为了表达所代表功能、内容和信息的含义。如图 4-33 所示，这是一个解释图标设计。

装饰图标通常用来提升整个界面的美感和视觉体验，并不具备明显的功能性。如图 4-34 所示，这是一个装饰图标设计。

图 4-33　解释图标设计

图 4-34　装饰图标设计

2) 图标设计的原则

图标设计有以下四个原则。

(1) 图标的可用性原则。这是指能够被用户轻松识别并完成单击、导航等功能。如图 4-35 所示，这是不同应用的图标设计。

图 4-35　不同应用的图标设计

(2) 统一性原则。这是指在同一款产品的图标设计中要做到风格统一,包括图标的造型、线条、角度、投影、配色等都要做好统一。如图 4-36 所示,这是同一款产品不用应用的图标设计。

图 4-36　同一款产品不同应用的图标设计

(3) 差异性原则。既要保证同一个模块图标设计的统一性,也要保证其差异性,以确保图标的可识别性。如图 4-37 所示,可以看出不同功能模块的图标设计存在一定的差异性。

图 4-37　不同功能模块的图标设计

(4) 简洁性原则。界面设计需要适配不同操作系统、不同尺寸设备等,因此图标设计应该尽量做到简单,不仅要便于用户认知,还要方便多尺寸的适配设计。如图 4-38 所示,这是一个音乐应用的图标设计。

图 4-38　音乐应用的图标设计

3) 图标设计的规范

(1) 图标精确到像素。图标是界面组件,是以 px 为单位的位图,而且图标的尺寸一般都

比较小，所以在设计的时候一定要精确到每一个像素。如图 4-39 所示，图标设计中即便是差了半像素，也会造成图片模糊不清。

图 4-39　像素差距造成的画质模糊

（2）图标尺寸规范。界面设计需要适配不同的系统平台和屏幕尺寸，所以在设计的过程中，图标的尺寸要有一定的规范。图 4-40 所示为不同尺寸(单位：px×px)规范的图标设计。

图 4-40　不同尺寸规范的图标设计

（3）视觉大小统一。同一个功能模块的图标要保持设计的统一性，尤其是图标的大小。在具体设计过程中，图标的统一性要以眼睛看到的为准。如图 4-41 所示，这是 Tab 图标视觉的统一设计。

图 4-41　Tab 图标视觉的统一设计

4）图标设计方法

（1）组合设计。如图 4-42 所示，设计图标时需要高度提炼所表达的对象含义，并将其转化为视觉化的形象符号，因此提炼核心的概念并根据设计要求和规范进行组合是最常用的方法。

（2）运用布尔运算。Photoshop 是进行界面设计的主要软件，其中的布尔运算能够实现图形的合并、相减、相交、排除重叠 4 种运算形式。如图 4-43 所示，界面设计中能够看到的大

部分图标都是通过这种方法完成的。

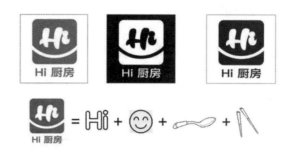

图 4-42　利用核心概念进行图标组合设计

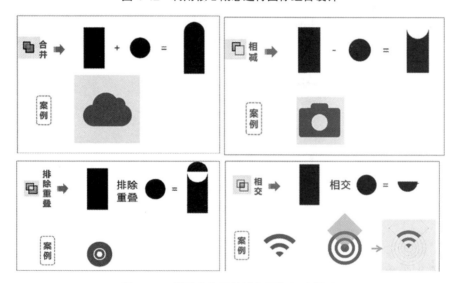

图 4-43　利用布尔运算进行图标组合设计

（3）善用比例。如图 4-44 所示，图标基本上是由长方形、正方形、圆形、多边形、线条等简单的基础图形组成的，组成图标的图形和图形本身按照一定的比例进行组合变形才能达到美观和易识别的目的。

图 4-44　常用设计比例

5．色彩调配

色彩在 App 界面设计中往往可以引人入胜，对于 App 界面设计而言有着重要意义，具体

内容如下所述。

1) 塑造界面与品牌风格

色彩在 App 界面设计中具有塑造界面和品牌风格的重要作用，不同色彩的色相、明度和纯度之间的对比与调和，可以呈现出不同的界面风格。例如，淘宝 App 采用红色系和橙色系作为界面的主要颜色，塑造了鲜活的界面风格，能够刺激用户的购买欲望；而支付宝 App 采用蓝色系作为界面的主要颜色，塑造了沉稳的界面风格，向用户传递出安全、专业与可信赖的视觉意义。此外，每一种色彩都具有自身的象征意义，界面色彩的选择不仅可以传达企业的文化与品牌理念，而且还能很好地塑造品牌风格，如网易云音乐 App 采用红色作为界面的主要颜色，红色代表积极、乐观、热情、力量、希望，网易云音乐的标语是"音乐的力量"，红色象征着网易公司新生力量的崛起，重在加强人与人之间信息的交流和共享。网易公司将红色与自身结合起来，使企业的观念与形象深入人心。

2) 引导用户视觉与功能划分

色彩在 App 界面设计中具有划分区域、引导用户视觉与功能划分的作用，人们的视觉对于色彩往往具有更强的识别力和判别力，正如《视觉可用性：数字产品设计的原理与实践》中所说：色彩作为战略性聚光点时，它会告诉用户该往哪看，引导用户视觉方向，因此它是吸引注意力的最佳工具。在界面设计中利用主色调、同色系的辅助色及不同的色彩色相来向用户传递信息，能有效引导用户的操作行为。例如，淘宝 App 中聚划算和百亿补贴促销活动信息作为界面中的主要模块，文字及图片信息都采用明度较高的红色或橙色，能在第一时间吸引用户的注意力，引导用户进行点击，或利用不同颜色的对比来强调界面主要内容与板块，吸引与引导用户。同时，也可以利用不同的色相及同色系的差距，通过区分色彩的色相、明度和纯度，将界面功能内容直观地划分出来，引导用户根据先后顺序，有序地进行界面操作，这样就极大地提升了界面视觉的引导性和功能性。

3) 提升用户体验与审美愉悦

色彩在 App 界面设计中的合理运用可以提升用户体验度，界面色彩的搭配会对用户的使用与审美感觉带来直接影响。例如，界面背景色彩的选择，通常会采用浅色或明亮的色系，据研究显示，在 App 界面这个有限的范围内，浅色系背景上阅读深色文字信息，比深色系背景上阅读浅色文字信息要更加舒适，阅读性更强，并且会给用户带来清新感和愉悦感。另外，很多 App 功能较多，界面信息层级丰富，如果不加以区分划类，会造成用户视觉浏览的混乱感，因此主要功能与模块采用明度和饱和度较高的色彩，可以让用户直接轻松地阅读重要信息与模块，从而极大地提升用户的体验感。各种色系的协调搭配，对比适度和谐，使界面色彩具有整体性和平衡性，不仅可以缓解用户使用中的疲劳感，还能给用户带来视觉上的愉悦感。

4) 色彩在 App 界面设计中的应用思路

色彩在 App 界面设计中起着至关重要的作用，用户的视觉神经首先对色彩反应最快，其次是形状，最后才是界面细节。优秀的界面色彩设计，合理的色彩搭配会提高产品的易用性和美观性，提高用户的使用率与点击率，从而提升其价值效应。因此，研究色彩在 App 界面设计中的应用思路是极其重要的。

(1) 明确 App 的属性、目标用户色彩的选用要符合 App 的属性，如购物类、理财类、益智游戏类、阅读类产品等需要运用不同的色彩去表现，例如，游戏类 App 就需要选用丰富鲜艳的色彩来表现出相对明快、欢乐的界面，从而吸引用户；而一些阅读类 App 色彩就不宜过

于跳跃，不宜选用明艳亮丽的色彩，这样会让用户产生视觉疲劳。此外，色彩风格的选用也需要做市场调研，比如活泼、明艳、文雅、科技感、稳重、安全等，要充分了解客户对产品的定位，使形式与内容相统一。在色彩的选用上也要明确目标用户群体的相关特征，如用户的性别、年龄、生活环境等，各种不同的因素会影响用户对色彩的理解和认知，所需的 App 界面风格也是大不相同的。因此，设计者应充分做好用户研究，尽量让大部分主体用户体验到视觉的舒适度，使其可以通过智能化技术选择属于自己的色彩搭配，逐步发展成为私人定制的模式，满足所有使用者的需求。

(2) 充分考虑 App 的使用场景及区域。App 的使用场景不同，界面色彩的选择也要有差别，如很多产品设置了夜间模式，使用夜间模式时，界面会显示出黑底白字的设计，使界面色彩的亮度和夜间环境更接近，减少对用户眼睛的刺激，缓解眼疲劳，这就是充分考虑了用户在夜晚场景下使用 App 的需求，进而去提升产品的使用体验。此外，很多移动互联网企业会有海外市场拓展的计划，App 的界面设计也要充分考虑产品使用区域的问题，考虑地域文化要素、当地的民风民俗和禁忌。

(3) 增强 App 的整体性与易用性。在色彩的标准色环中，有同色系、近似色、对比色及互补色四种分类。在界面色彩的设计中，一种色彩并不会单独出现，良好的色彩搭配会加强界面的视觉感染力，给设计锦上添花。因此在进行 App 界面视觉色彩设计时，可优先考虑选用同色系和近似色搭配原则，使界面元素设计更加和谐融洽，由此增加界面设计的整体性与美观性；也可选用互补色的搭配原则，用来进行背景色与文字、按钮等需突出元素的色彩搭配，使界面对比更强烈、视觉效果更丰富，这样更能吸引用户的注意力，但视觉冲击强烈时也容易引起用户视觉疲劳，在必要时可以降低色彩的明度或饱和度，使用户在浏览时眼睛更加舒适。界面色彩的主色调与小面积辅助色及点缀色面积搭配需有一定的节奏性，主色调、辅助色、点缀色应遵循 6∶3∶1 的比例搭配界面色彩。除了利用主色调、辅助色以及点缀色之间的对比调和来平衡色彩，使 App 界面呈现出整体统一的风格外，还可以利用有序重复、渐变渐隐、强烈对比等色彩设计方法，来区分、强调、提示功能的主次及内容，提升产品的易用性，进而提升用户的体验感。

总之，随着智能化技术的不断进步与发展，App 产品层出不穷，人们不再仅仅满足于产品功能，而是对 App 使用方便度及舒适度提出了更高的要求，因此界面设计显得尤为重要。而色彩的运用直接关系到 App 界面设计的质量、水平及所表达的主题和内容，这就要求设计者要与时俱进，不断加强对色彩相关基础知识和界面应用的整体学习，充分考虑 App 的产品属性、受众人群及功能，合理选用并搭配色彩，发挥色彩的独有优势，设计出视觉体验更佳的产品。

6．布局设计

1) 布局规范

视觉界面设计需要从字体、颜色、控件规格、图标规格、尺寸、动效规则等各方面确定统一的规范，这样才能在实用性和用户体验方面达到最佳的效果。移动 App 的界面设计还需要遵循系统环境的规范。

2) 视觉规范

视觉规范是视觉设计阶段指导视觉界面设计的重要标准，其不仅能够保证所有界面可以根据同样的标准统一设计，从而确保设计质量，提升用户体验，还可以提高设计师的设计效

第4章 版式设计的应用

率,促进设计师与软件开发人员的沟通,为版本的更新迭代提供设计基础,如提供文字规范、色彩规范、组件规范、列表规范等。

本 章 小 结

(1) 报纸的版式编排要注意线的灵活运用与信息内容的归类处理。

(2) 杂志和书籍的版式是一个动态的艺术,它的流动特性决定了它应具有节奏感,设计时应把握好整体节奏,图文关系编排要注意整体效果。

(3) 招贴广告的版式编排要注意视觉冲击,要能瞬间向受众传达主题的内容信息。

(4) 包装设计在版式编排时要把握重点,在有限的时间与空间里去打动消费者。只有重点突出,才能让消费者在最短时间内了解产品,产生购买欲望。

(5) 网页的版式编排要注意合理的信息结构布局和清晰的视觉流程导向,使其能够产生具有声、像、图、文的视听互动效果。

总之,在具体的版式设计过程中,要注意编排的可行性与合理性,突出重点。

1. 版式设计的具体应用原则和不同媒体版面的设计方法是什么?
2. 书籍版式设计的文字编排原则是什么?
3. 图标设计的原则、规范和方法是什么?

1. 内容:报纸、杂志、书籍、招贴广告、包装、网页的版式设计。
2. 要求:运用版式设计的各种视觉元素,按照版式设计原则合理地进行编排,正确地向读者传达版面所要表达的主题内容。
3. 目标:掌握各类设计中版式设计的原则,正确地编排相关媒体的版面。

第 5 章

字体与版式设计在实践中的运用分析

字体与版式设计

 学习要点及目标

本章主要介绍字体与版式在实践设计中的应用,从而帮助学生巩固之前所学的知识,同时为之后的设计应用打下扎实的基础。

 引导案例

书籍创意版式设计中字体设计的应用

书籍创意版式是由字体设计、图形设计、色彩设计、排版设计等组成的综合性设计,其目的是吸引读者的视觉,同时具有特殊性,能够明确表达书籍内容的主题。字体设计是书籍创意版式中最基本的元素,也是书籍创意版式中的主要元素,人们主要通过字体来接收书籍中的信息。字体设计的不同会影响读者的视觉感受和心理感受,字体设计通过与图形设计、色彩设计、排版设计等其他元素结合,为书籍创意版式设计提供了现实基础,发挥了字体设计在书籍创意版式设计中的重要作用。

1. 书籍创意版式的构成

书籍创意版式是指书籍设计中的全部设计,即将书籍内容、功能系统地进行具有视觉元素的设计,它是保证书籍内容的重要信息能够有效传达的重要手段,其实现了艺术与技术的统一。书籍是由封面、护封、腰封、护页、扉页、前勒口、后勒口构成的。排版设计亦称版面编排。所谓编排,就是在有限的版面空间里,将版面构成要素——文字字体、图片图形、线条线框和颜色色块诸因素,根据特定内容的需要进行组合排列,并运用造型要素及形式原理,把构思与计划以视觉的形式表达出来。同时,书籍创意版式涵盖心理学、生理学、色彩学、美学、人机工程学等学科,是众多学科相互融合的视觉性产物。

优秀的书籍创意版式不仅能够以最快的速度将书籍内容信息传递给读者,同时也能在心理感受上得到读者的认可。

2. 字体设计的特点及选择

1) 字体设计的特点

目前,我国在平面设计上的字体运用可分为两类:一类是代表中华民族五千多年历史文化的汉字体系;另一类是象征西方文明的拉丁文字体系。就文字起源而言,两种文字体系均起源于图形。从文字差异性来看,中国的汉字迄今为止仍保持着象形性的特点,富有民族文化特色;西方的文字笔画简练、具有符号化特征。从文字的发展历程来看,汉字字体先后有甲骨文、金文、小篆、隶书、楷书、行书和草书等;拉丁字母可分为古罗马体、安色尔字体、卡罗琳小写体、歌德体、印刷字体、老罗马体、现代罗马体和现代自由体等。随着科学技术的进步和计算机的出现,文字的世界也经历了一场革命,字体设计已从单纯的手写体发展到同时使用手写体与计算机软件字体。手写体源于书法,这种字体给人以优雅和与众不同的创造性感觉。就目前计算机字体而言,计算机里的中文字库可分为文鼎字库、创艺字库、长城字库、方正字库、微软字库、昆仑字库、金桥字库等,其中每个字库中的中文字体包括宋体、黑体、隶书、魏体、综艺体、琥珀体、彩云体、舒体、姚体和幼圆等;英文字体包括 Arial、Arial Black、Arial Narrow、Times New Roman、Franklin Gothic Medium 等。

2) 字体设计的选择

字体设计在书籍创意版式中是最基础的元素之一,字体的选择与版式的设计具有相互联系的特点,字体的大小、间距、排版都会在书籍创意版式中起到重要作用。字体设计是艺术形式的另一种存在,其包含着不同的设计元素和情感寄托,不同的字体使用暗示着不同的心理感受。在现代设计中,字体设计等同一种艺术的再现,字体首先具有自身的造型元素,不同的造型给人的视觉感受不同。同样,根据不同的书籍创意版式的主题内容,选择的字体也不同,其中"不同"主要表现为字体与书籍创意版式的内容是否协调、能否直观体现其主题内容等。从字体本身意义上讲,将字体纳入设计中,以合理的版面布局,借助图像化、符号化精练传达其信息的含义,具有深刻的文化意义。不同的字体结构、形态与不同的色彩、信息、版式会结合形成不同的视觉效果和特殊记忆。

3. 字体排版的形式与应用

字体的不同在不同主题的书籍创意版式中排版形式不同。每一个字体都以不同的形式存在,各有各的形态特点,同时还能组成不同形式的族群形态,充分体现其自身特点,如宋体纤细端庄、微软雅黑圆润秀气、楷体方正凛冽、黑体强劲笔直、仿宋秀丽挺拔、幼圆可爱和谐等。朱光潜先生在《谈美书简》中说道:"在审美感知中,你经常随对象的曲直、大小、高低、肥瘦、快慢等形式,以及结构、运动而自觉地作出模拟反应:我们欣赏颜字那样刚劲,我们欣赏赵字那样秀媚,便不由自主地松散筋骨,模仿'阿娜姿态'。"

从视觉效果可知,大小不一、多样化的字体看起来较为复杂,但其中大有文章可做,字体间隙的位置、上中下及高低的合理布局都经过了长时间的磨合调整,为适应和保护人的视力并在其效果上做了较多的文章。

字体排版通常由字体、主题、色彩、大小等构成。字体的排版好坏直接影响到书籍创意版式的内容能否快速、简洁地将内容传达至读者。字体的排版不仅只是整齐地将选中的字体直接代入,通常还需要根据主题内容板块、潮流趋势、读者的接受程度及范围、整体发展趋势及未来预测等因素进行选择和排版。

比如,时尚杂志的书籍创意版式由明星代言、主推官、主推产品、创意版式主题的选择等组成,根据以上内容选择更加贴合的字体。如图 5-1 所示,该封面的主题是时尚旅游,主要讲述旅游地的优势和特点,其标题"时尚旅游"作为主要 Logo,字体是加粗宋体形式,在整个版面中占幅最大。另一个显眼的主标题是右上角的"TRAVELER",同样,作为主标题,字体格外显眼,使其能够传达整个书籍的基本内容;副标题配上"转山"与背景色形成对比色的红色,更加一目了然,同时,用加粗的形式凸显内容,起到对重点内容进行强调的作用,和整个版面相吻合,其字体为圆润型方正型字体,小标题"巴塞罗那寻龙记"与主标题字体相反,但在大小和颜色上明度与亮度均低于主标题和副标题。以上可以看出,字体的选择与大小、明度与纯度、色彩选择的轻重及字体在整个版面中的左右布局等,都是整个书籍创意版式需要严格重视的部分。

图 5-1 《时尚旅游》杂志封面

4. 书籍创意版式中字体设计的应用

字体设计注重文字在创意版式中视觉效果的影响程度。第一，字体设计与书籍创意版式设计是一个从属关系到连带关系的转变，从属关系主要体现在字体设计是书籍创意版式设计中的一部分，其中以主题为主，字体、色彩等为辅；其连带关系可解释为二者相互协调、相互依托，没有文字的书籍创意版式是不存在的。字体设计是整个书籍创意版式中的灵魂所在，它不仅能够准确地传达信息，同时还注重字号大小、间距远近、主辅关系等。第二，字体设计在书籍创意版式中的空间布局关系影响着整个版式画面的视觉效果。书籍创意版式的空间关系给字体设计提供一定的范围和距离，其他元素的空间感能否在视觉上凸显张力和展示空间，与字体设计的本身布局有着重要关系。人的眼睛的视觉空间是有限的，因此，最主要的留白手法是字体设计在书籍创意版式中常用的，适当的留白能够更巧妙地衬托主题。设计师在设计作品时，要想使观者集中视线聚焦于主题信息，就要合理布局版面空间，营造良好的视觉效果，同时，在多元素整合状态下，版面主题突出，层次清晰。第三，字体设计具有传统文化之意和未来展望性。

我国文字博大精深，具有很强的历史性，古人早期的象形文字是现代文字的雏形，经过多种形态的变化才演变成现在的文字，如最常用的宋体、黑体、微软雅黑等，宋体纤细整洁，在视觉上干净清爽；黑体方正强韧，在视觉上浑厚规矩；微软雅黑圆润清晰，在视觉上柔和亲切……同样，其他字体也各有特点。字体本身是无法体现书籍创意版式的，只有运用丰富的图形元素、合理的文字搭配、色彩的空间调和等，使书籍传达的信息内容主次分明，疏密有致，图形、文字、色彩配合得协调、美观，才能让读者在视觉感官和心理感官上达到统一与满足，并充分地享受到阅读的趣味性和视觉的冲击力。一本优秀的书籍，除了合理美观，有创意的版式设计之外，还需要与书籍的开本、装帧形式、材料等相协调，使技术工艺和艺术表达完美地结合，创作出具有时代精神、具有收藏价值的现代书籍。文字的具体表现形式是由字体形态、字号大小、字间距、行间距、色彩等构成。书籍的版式设计就是通过字体的各种表现形式构建读者与书籍之间信息传达的视觉桥梁，使文字彰显与众不同的独特个性。

5.1 平面设计中的字体与版式设计

过去单一的纸和笔已经不能满足人们对多元化、信息化、艺术化世界的需求，时代要求设计者不断变换、与时俱进，这也促使设计者对字体设计进行个性化的再创造与深度挖掘，从而使设计出的作品有感动他人的力量。平面设计是现代传达信息的重要手段，各种信息通过大量的印刷品或媒体，让世界各地快速地了解其中的内容。

文字不仅是文明传承的象征，也是一种造型语言。文字是传播文化、交流信息的重要媒介，字体设计是平面设计的重要组成部分。设计者通过对字体进行加工、处理，再加上符合大众审美的版式设计，才能达到预期的设计效果。字体的设计原则主要包括文字的易识性与可读性。文字的易识性注重的是文字的清晰度，即把设计者的意图通过文字清晰、简洁地传递给大众，以便于大众理解。文字的可读性能激发大众的兴趣，充分体现文字的新颖独特，具有创造力与表现力，彰显出文字的生命力与感染力。不同时代的人有不同的审美观，甚至不同年龄段的人也有不同的审美观，文字在设计时要抓住现代美学的特点，这样才能设计出巧妙、优美的作品。文字也要有创意结构，这样才能让大众产生共鸣。

在平面设计中，点、线、面元素的安排都要符合一定的原则与规律，一个点可以成为视觉

的中心点,从线的方向可以判断人的视觉方向。例如,在一个平面设计中,点可以表达雨点,线可以看作风,面可以看作整个平面,而在下一个平面设计中,点、线、面的意思也许就会完全不同。同一种图形,在不同的意识形态中,有不同的视觉效果,在平面设计中,要对整个平面进行合理的布局和色彩搭配,这样才能充分体现画面的秩序美与形式美。

平面设计中的字体设计要根据版式设计风格来设计,版式设计是让包括字体在内的各个元素和谐、美观地出现在同一画面上,将文字、图像恰当地结合在一起,以达到最佳的视觉传达效果,让大众感兴趣,进而提高知名度。

5.1.1 字体与版式设计概述

在庞大的平面设计研究领域里,版式设计是该领域中应用最为广泛、传播最快、最有发展空间和潜力的独立学科。其本质是将信息以某种引人注意、便于接受的形式展示给消费者,故而有着"平面设计的灵魂"之称。面对庞大的消费群体,多元叙事已经成为当下的主流,其设计的宗旨在于服务消费者,在满足消费者需求的同时也越来越倾向于用自己的设计特点吸引消费者的目光。在版心、排式、字体、行距等版式设计中,字体是底层、最初期的设计元素。我们所打印出的文字,从古埃及象形文字到今天使用的拉丁字母,它们甚至比语言有着更悠久的历史。同时,字体主要包括一些基本的字母与数字字符,它们可以呈现出多种风格,在版式设计中起着传达信息和渲染视觉的重要作用。因此就有了"如果版式是平面设计的灵魂,那么字体就是版式设计的眼睛"这一说法。

字体的发展历史丰富了版式设计的文化底蕴。早在宋朝年间,我国的毕昇就发明了活字印刷术。在毕昇之后的1234年,高丽人又用金属代替易损坏的陶土和木材制作活版。印刷术就像文字艺术一样在世界绽放和发展。而这些艺术也随着环境的变化、科技的进步、文化的更迭变换着自己的节奏,从而让字体本身有着历史的厚度和变换的张力。现代版式设计作为一种重要的视觉传达语言投向市场,庞大的市场划分又要求设计师充分考虑设计作品的适用范围,包括民族、国家、地理、适应人群等。这就更加要求设计师要合理地组织不同的元素来表达市场特定的视觉主题。而字体本身沉淀出的历史厚度和变换张力,让版式设计在市场中面对不同民族、国家、地理、人群时,能够充分地体现出历史的人文底蕴,并且能够随时变换着自己的节奏,这大大地丰富了设计的内涵,让作品在市场特定的视觉主题中找到自己特定的位置,从而提高设计作品的深度。

字体的不同风格扩大了版式设计的范围,尽管字体本身只是一些基本的字母与数字字符,但它们可以呈现出多种风格,如字族、字磅变化、链接符号、字符间距等。它们使文字丰富变化的同时,也坚固了文本的统一性,在文本中产生空间,甚至可以让文字变成图形元素,为作品带来意想不到的创意与效果,从而在平面设计作品中传递信息。为了满足市场的需求,版式设计不得不逐渐突破传统平面构成的基本形式和模式;为了达到商业目的,版式设计也不得不调动一切设计元素。这种明显的市场需求和强大的商业目的,更决定了现代版式设计必须考虑设计形式的多样性,这样才能满足不同的市场需求和不同的商业目的。然而,回到版式设计底层的字体元素中,字体的不同风格使字体本身可以随时变换着自己的节奏,如黑体是中世纪流行的装饰性书体,是现代平面设计中比较庄重、稳重的字体,多用于版式设计的标题字体;斜体是在意大利文艺复兴时期手写体的基础上设计的一种字形,是现代版式设计中比较有现代感、时尚感的字体;草书又是一种追求书法风格的字体,是现代版式设计中手写风格颇重的字

体；等等。这让版式设计在面对庞大的市场时，能找到匹配的字体；在面对不同的商业目的时能找出最合适的节奏；还能使版式设计在面对同一种商业要求或目的时展现出不同的风格。

字体的组合运用增加了版式设计在视觉效果上的创意。前面提到了字体有着自己的风格，如字族、字磅变化等，当这些字体在一起发生组合运用形成图形、图案元素时，将会为作品带来意想不到的创意与效果。例如，字体与色彩的碰撞不仅可以区分版式设计中的文字信息，更能够影响版式设计在视觉上的效果。再如，红色字体元素在东方的版式设计中代表着喜庆与吉祥，而在西方中却表示危险；在西方，白色的字体元素象征纯洁，而东方则代表哀伤，是死亡的象征。此外，当字体与字体发生碰撞而产生出一种新字形的时候，或许从文字功能角度讲识别度上会降低一些，但是在审美角度的视觉效果形式感上会增强。例如，西方的涂鸦文字虽然在识别度上不是很高，但是人们依然可以通过它品读出作者所要表达的情感。又或者字体直接以视觉符号的形式出现在版式中传递信息。再比如标识，它的字体设计形式又传达了这个标识所代表的企业理念。

任何艺术设计都有着必须符合的规律，版式设计也不例外。版式设计作为平面设计中最基础的形式并以一种特殊的传播媒介存在，形式美的规律要求版式设计在任何一个组成元素上都要尽可能做到完善。每个局部之间要相互依存，融为一体，从而满足版式设计的要求。而作为版式设计里最基础的元素，字体在这一系列的循环链接中起着至关重要的作用。就像最开始提到的，字体的简史丰富了版式设计在市场内容上的文化底蕴；字体的不同风格提高了版式设计在商业形式上的多样性；字体的组合运用增加了版式设计在视觉效果上的创意。就像版式设计的眼睛一样，让版式设计有规律、有组织地产生文化美、商业美、秩序美、视觉美。

文字性格的准确赋予和传达是字体设计艺术性和感染力表现的重要方面，主要体现在字体的细节设计上。设计师要充分认清不同文化背景下不同字体类型的性格异同，并依据字体细节设计所体现出的具体性格特征进行艺术创作，探究字体的性格在广告设计领域的应用价值。

不同字体的性格给人的感受不尽相同。有的字体刚硬锐利、棱角分明，在视觉上给人以激情愉悦的感受；有的字体纤细长瘦、圆润婉转，给人以宁静与柔美之感。可见，字体本身蕴含着一种独特的性格。字体性格是文字具备某一种或几种特征而呈现出区别于其他文字效果的属性，能给人不同的视觉体验。字体性格和字体风格是字体设计的两个方面。字体风格是指设计师在设计字体作品中表现出的一贯的艺术特色，而字体性格针对的是字本身所蕴含的一种格调或一种情绪，抑或某种气质。字体性格是超越文字表意功能的美学层面的艺术体现，能够让人在了解字义的基础上产生美的享受。好的设计能够让字形与字义相得益彰，从而呈现出字体独特的性格，将字体自身的独特性格魅力挖掘和展露出来。

蔡邕在《笔论》中讲道："若虫食木叶，若利剑长戈，若强弓硬矢，若水火，若云雾，若日月。"说的就是字体的变幻莫测。字体的无穷变化正体现了其性格的千奇百变，这种多样性具体体现在字体笔画的粗细、线条的曲直、结构的松紧及使用工具等方面。

笔画粗则浑厚有力，笔画细则轻巧纤弱，这是一种最直接的观感。粗笔画字体在排版上会形成高密度的文本块，产生一种压迫感，进而形成视觉中心，具有强调的作用，所以常用于标题和标语上。如果说粗体字是彪形大汉的一声断喝，那么细体字则是小家碧玉的吴侬软语、娓娓道来。

字体线条的曲直赋予字体力量和弹性。如果说直线赋予字体的是一种阳刚外向的性格，那么曲线则赋予了阴柔内敛的性格。绝大多数字体并非由单纯的曲线构成，横竖为直，撇捺为曲，

有曲有直才显得刚柔并济,有力量、有弹性。北魏楷书起笔处与转折处皆如削金断玉,干脆利落,整个字体挺拔刚健,英气勃勃,在撇与捺处又有优美的曲线,多一分圆润,也就多一分飘逸灵动;蒙纳超刚黑体是一种纯直线型字体,粗壮的笔触,加上凌厉的线条特色,使字体有着一种不容置疑的坚定态度。

日常设计中的文字设计较为随意,体现设计者的情绪。性格温和的人在心情愉悦时书写的字迹,显得尤为活泼轻松,有一种随性不羁的美。而书于庙堂、铸于钟鼎,或者付梓成书、传于后世的官方文字,其字迹显得严肃,结构更紧凑或更规范,有一种严谨端庄的美。

不同载体的文字内容,其设计的本质区别是结构的松散与严谨。天真活泼的儿童世界没有太多的规矩约束,故儿童题材的字体显得稚嫩活泼。儿童题材或者轻松诙谐的阅读环境适宜采用结构松散的字体,且字体笔画有粗细、虚实的对比,排版错落有致,讲究艺术美感。这种字体能够营造恬静的性格特征,能够给儿童读者带来心理上的共鸣。

商业性质较浓厚的企业标识设计中的字体多体现严谨庄重的设计风格,字体细节设计要复杂一些,笔画的繁简结合、虚实相生等变化能在一定程度上展现字体外向或内向的性格。设计讲究形神兼备,整体的设计感即字体的性格,或端庄大气,或气势磅礴,或桀骜不驯,或包罗万象。

毛笔赋予字体丰富的质感和多重样式的线条,从而展现字体柔美温润的特性。现代计算机软件设计赋予字体线条的标准化,体现个性时尚的特性。例如剪纸体,其将传统的剪纸艺术融入字体笔画设计中,笔画之间使用连接共用的设计方法,不规则的线条变化显得玲珑可爱,整体设计又掺入一些民族风元素,展现独特的艺术表现力,从而将这种特殊的艺术表现形式下的字体所蕴含的性格表达得完美无瑕。

总之,字体作为一种自然人文的象征符号,有其独立的视觉语言,它的本质在于艺术化地表现自身蕴含的丰富情绪和博大文化,以其形式上的变化影响阅读者的视觉感官和内在情绪,丰富人们的审美和精神世界。而把握好这些最重要的就是在平面设计中,运用艺术化的设计方法将字体的性格形象地表达出来,这也是字体本身所要承担的使命。

5.1.2 招贴设计中的字体与版式设计

在人们认识、情感、行为方面重要先导的感觉中,有83%的信息来源于视知觉。视觉的自然属性决定了个人接受信息的广度和阈限。人的思维其实主要是一种视觉思维,也就是说,要借助视觉画面才能进行、深入下去,脑中一旦丧失画面,无法构想,就将如茫茫的黑夜失去方向感,不知往何处前行。所谓视觉冲击,就是运用视觉艺术,给人的视觉感官带来强烈震撼,给人留下深刻印象。从科学的角度分析,视觉传达设计的生物场是通过形态、色彩、组合等造型元素刺激人们的视觉感官,在定向、定性、定量的有机刺激下形成恰当的度,从而产生预期的视觉冲击力。

在招贴设计中,强化视觉冲击力的字体与版式设计的方法及策略有以下几种。

1.图形识别

视觉冲击力的形成首先依靠形象的"识别度",以形象的完整、单纯、动势、对比和明确的指向性来形成认识和区别的视觉功能。

招贴设计的形式法则是减法而不是加法,讲求的是简约清爽、易读易记,在受众心理上制

造出"多媒体"印象，同时也确保该招贴在视觉识别中的独立性和不可替代性，从而获得受众对招贴所表现的内容及形式的认同感。同时，招贴设计还必须成功地表现主题、准确地表达中心思想、有的放矢地进行创意设计。既可以靠突破元素的视觉平衡点来达到视觉需求，也可以依据图形自身所产生的空间感、光感等加以利用，从而提高视觉识别度。

招贴艺术的表现角度通常从生活的某一侧面，而不是从一切侧面来再现现实。在选择设计题材的时候，应选择最富有代表性的形象及元素，尽管构图简单，却能够表现出吸引人的意境，达到情景交融的效果，进而产生"言简意赅"的好作品。

2. 版式引导

视觉引导是指人眼观看事物时经过设计师有意识的引导过程，它是由人类的视觉观看特性所决定的，视觉引导对整个平面广告设计来说起着至关重要的引导作用。应用到版式设计中，视觉引导就是在一定的画面空间中视觉观看顺序的过程，它是各构成要素组合后对整体画面印象的反映。

在版式设计中要注意视觉流程，当相同或相近的基本图形重合或朝相同方向组合编排时，视觉流程就会统一有序地按节奏流动，从而引导人们的视线按照设计者的意图感受最佳信息。成功的设计师善于在版式中造就一条潜在的运动导线，以美的旋律引导人们的视线，将零散的点、线、面编织于充满韵律的运动之中，设计出能有效地唤起美感经验的作品。在设计时，一般会将视觉中心设计为比几何中心偏高一点。当设计中心偏离视觉中心时，版面就会有新颖醒目的视觉效果。

版式中留出大面积空白，也能成为视觉焦点。空白可以调节版面结构，给读者以视觉休息和版面均衡的感觉，同时也是一种装饰性很强的编排语言。空白的形状、大小、比例等，决定着版面主题内容的注目性，同时也决定着版面的整体编排效果。如果只从版式上区分招贴与其他视觉艺术设计的不同，招贴可以说更具有广告的典型性。

3. 色彩的注目性

色彩的注目性又称诱目性，是指色彩引人注目的程度。注目性强的色彩一般具有较强的前进感，更容易被人眼发现和注视，也容易成为某一色域或视觉艺术作品的焦点，人眼对其注视的时间也相对更长。注意是一种普遍的心理现象，它有指向性和集中性两个特点。指向性是指每一个瞬间，心理活动有选择性地指向一定对象，而同时离开其他相关对象。集中性指心理活动相当长久地坚持指向某一对象，离开一切无关的对象，抑制其他活动。心理学根据引起和保持注意时有无目的和意志的努力程度，把注意分为有意注意和无意注意。其中，无意注意在招贴创作中应特别受到关注。色彩在视觉上具有特殊的吸引力，最容易产生视觉效应，对视觉冲击力最大。通过鲜明与富有动感的色彩集中强化呈现，人的视线往往会被其吸引。在设计时应该注意以下几个问题。

（1）色彩的运用要单纯，运用的色彩越少，纯度越高，视觉感受越纯粹，注目性就越强。使用富有动感的色彩来牵引受众的视觉，可以使作品获得更多青睐。

（2）色彩表现要有层次感，增强设计画面的节奏感、秩序感和韵律感，进而提升作品的艺术感染力。在设计时要认真考虑远近关系、图形与底色搭配关系，从而体现画面的空间感与层次感，使平面招贴视窗鲜活起来，做到"平面不平"，这样会更具视觉吸引力。

（3）运用色彩诱导、色彩对比、色彩互补、色彩分散等方法，增加色彩的视觉冲击力度。

第5章　字体与版式设计在实践中的运用分析

例如，对比最强的黑、白、灰三色，在招贴设计中一直广受欢迎，它能给人以快意而含蓄的美感，使人常看常新。如果能准确地把握三者之间的比例关系，利用由光感折射、动态光感及明暗差异性的一些共性来衬托，版面将会拥有意想不到的视觉冲击力。

总之，色彩设计要符合招贴的整体策略、设计创意及内容属性，在此基础上色彩要体现它的独立性，即视觉美感。

4．感官刺激

形象的"刺激度"是指通过题材的鲜活魅力，形象的独特新颖，对比组合方式的瞬息万变，以及与人们熟知的形态形成极大的反差，在矛盾与不平衡中形成强烈的视觉冲击力。视觉刺激会影响消费者对招贴的认知度、接受度。在生活节奏加快的今天，人们的阅读往往是先解读图像后解读文字，对信息的理解与吸收已不再满足于单纯的对文字语言的分析，而是取决于对图形文字信息的理解速度，并且体验获取信息过程中的视觉快感，这时图形就起到了一种无声解说的作用，把招贴内容信息传达给消费者，这一点在招贴设计中表现得尤为突出。图形创意也是一种艺术创造，别出心裁的图形创意，可以使设计产生节奏感、韵律感、秩序感以及愉悦感，吸引注意力，使人赏心悦目，通过美好的感官刺激形成深刻的记忆。

在纷扰的现实生活中，人的视知觉常常受到客观因素和视觉心理的影响，出现偏差和扭曲；对于艺术创造来说，写实的艺术形象和抽象的形，也会出现错觉和视幻觉。这不是偶尔性的错误，而是有条件可依、有规律可循，其中有视觉生理的原因，有心理能动反应的作用，还有重要的艺术形式的规律。在招贴设计中，具有新意的视觉语言不可或缺。视觉幻象就是一种绝佳的创意思维表现方式。其生动、非常理的表现，能够让深受惯性思维和思维定式折磨的设计师冲破常规思维牢笼，开辟新的创意空间。同时视觉幻象更关注受众的感官问题，能更准确到位地传达信息，这为招贴设计提供了更多可能性。

5．加深记忆

记忆度是指对来自视觉通道的信息的输入、编码、存储和提取，即个体对视觉经验的识记、保持和再现的能力及程度。招贴作品属于"瞬间艺术"，要做到在有限的时间内让人过目难忘、回味无穷，就需要"以少胜多，以一当十"。图形与图片在带来直观信息的同时，利用眼睛感官的瞬间接受，来捕捉图形的视觉点，完成形象的信息传递，从而增强受众对信息整体印象的记忆。

超现实手法致力于发现人类的潜意识心理，主张以放弃逻辑、有序的经验记忆为基础的现实形象，而呈现人的深层心理中的形象世界，尝试将现实观念与本能、潜意识与梦的经验相融合。采用"具象"精确地复制非正常逻辑思维产生的幻象很有感染力，容易唤醒良知，引起人们的情绪记忆。

使用大小倒置的超现实手法完成的书籍宣传招贴，通常依据事物本身的比例关系，在等比的基础上追求视觉上的平衡关系、倒置事物本身的比例关系，进而确定自身的视觉重点以求突破。通过采用一种夸张的、歪曲正常比例的方式，往往能收到奇效。适当地夸大要表现的元素主体，同样可以制造反差，采用大场景也是不错的选择。

6．心理震撼

文字的图形化特征，历来是设计师们广泛使用的创作素材。中国历来讲究书画同源，文字本身就具有图形之美而达到艺术境界。以图造字早在上古时期的甲骨文就开始了，今天的文字结构依然符合图形审美的构成原则。世界上的文字不外乎形象和符号等形式。如果说创意是招贴的灵魂，那么文案则是创意的结晶。无论是平面招贴还是有声广告，语言的生动、巧妙及警示都会给人们留下深刻印象，从而有利于树立招贴形象，准确传播信息。优秀的文案在传播活动中通常能引领先机，取得事半功倍的效果。

总之，招贴作品视觉冲击力的本质在于提高关注度。在高速发展的信息社会中，人们的眼睛被各种前所未有的视觉表象符号包围，因此深入地探讨招贴设计中视觉冲击力度的强化策略具有重要的现实意义。

5.1.3　包装设计中的字体与版式设计

除字体设计以外，文字的编排处理是形成包装形象的又一重要因素。编排处理不仅要注意字与字的关系，还要注意行与行、组与组的关系。包装上的文字编排是在不同方向、不同位置、不同大小的面上进行整体考虑，因此在形式上可以产生比一般书装和广告文字编排更丰富的变化。在编排中除了注意粗细、字距、面积的调整外，行距与字距也要有明显的区别。比较规范的文字编排，一般行距是字距的三分之四，带有创意设计的标题等字体在设计上可以根据包装设计的品牌理念灵活地掌握。

包装文字编排设计的基本要求是根据内容物的属性、文字本身的主次，从整体出发，把握编排重点。所谓重点不一定指某一局部，也可以是编排整体形象的一种趋势或特色。就编排形式的变化而言，可以是多变的，并无固定模式，但可以参照前面章节中提到的常用类型：横排形式、竖排形式、圆排形式、适形形式、阶梯形式、参差形式、草排形式、集中形式、对应形式、重复形式、象形形式、轴心形式等。各种形式除单独运用外，也可以相互结合运用，并可在实际的编排中演变出更多的编排形式。

目前，关于文字版式设计的理论研究在国内外都是相当多的，但是大部分仅涉及广告设计、书籍设计和网页设计等领域，对包装设计中文字版式的研究较少。在包装中，文字的组织与排版是信息的载体，也是具有视觉特性的符号，所以文字版式是包装设计不可分割的一部分。

包装版式设计中的内容性文字与版式主要是包装上那些能让受众理解商品功能、品质、产地、使用方法及企业信息的文字。设计时应根据包装上文字内容的不同把文字编排在包装盒的不同展示面上。这类文字最主要的特点是具有识别性、清晰性和准确性，让人们凭借着文字，能够直接、快速地了解商品信息。所用的字体一般为通用的印刷体，比如宋体、黑体、新罗马体、等线体等，并且采用的字体一般不超过三种。

内容性文字主要包含以下四项。

（1）基本文字，包括包装品名和生产企业名称。一般被安排在包装的主要展示面上，其中生产企业名称可以安排在侧面或背面。需要强调的是，品名字体一般做设计处理，这样有助于树立产品形象。

（2）资料文字，包括产品成分、容量、型号、规格等，设计时要采用印刷字体。这类文字

常常被安排在包装的侧面和背面。

(3) 说明文字,说明产品用途、用法、保养方法和注意事项等方面的文字。这类文字要求内容要简明,一般出现在包装的侧面。

(4) 广告文字,宣传商品特点的推销性文字,根据包装需要采用。

内容性文字排版的基本任务是处理各个面和各个文字要素之间的主次关系和秩序,因为其结构与形式感是在此基础上建立的。主次的表现,第一个任务就是突出表现主体形象,之后再考虑各个面中每个文字要素之间的对比,例如所有在次面上出现的与主面相同的文字,均不可大于主面上的文字形象,否则就会造成视觉混乱,破坏整体的统一。处理各个面上文字之间的主次关系,有一个比较有效的方法:以主面的主体文字为基础,沿辅助线延伸到各个次面上,次面上各文字要素安排在这些延伸的辅助线上,然后通过次面所确定的形象再沿辅助轴线到各个次面上,从而确定各个文字的位置。通过这种方法来安排各个面上的文字,使它们之间产生了一种关联与互动,加上主次关系处理恰当,便可形成统一有序的秩序感和形式感。

此外,内容性文字还有一种特殊的版式形式,称作跨版面设计。它是把主体形象扩大到两个面或多个面上的一种版式形式。这种版式多用于体积较小的立式包装,使商品在陈列展示中达到扩大展示、增加视觉冲击力的效果。使用跨版面设计要考虑的问题是,当把多个面组合为一个大展示面时,要考虑到每个小面的相对独立性和相互之间的主次关系,做到无论是单体包装陈列还是组合陈列,都能达到完整统一的视觉效果。

包装设计中的装饰性文字是指把包装版式设计中除内容性以外的主体性文字,通过艺术处理手法将其转换成一种符号与图形,让其具备审美性与可识别性。这种经过设计处理的文字可以增加商品的情感和个性,从而达到商品包装个性化、吸引消费者购买的目的。

1. 装饰性文字字体的选择

(1) 根据消费者的年龄需求。例如,老年人商品选择的字体要稍微大点、花样不要太多,方便老年人阅读;成年人则喜欢稳重点、个性点的字体,版面上的文字字体最好避免采用娃娃体等看上去比较幼稚的字体;而儿童商品具有知识性、趣味性的特点,此类商品选择的字体则可以生动、活泼,可采用变化形式多样而富有趣味的字体,如 POP 体、手写体等,比较符合儿童的视觉感受,不能采用太严肃的字体。

(2) 根据地域性需求。包装字体在选择上应依据地方文化的需求来设计。例如香港、澳门等地区还用繁体的习惯,那么在有些商品的包装字体选择上就应该尊重当地的文化。

(3) 根据民族性需求。有些民族有自己的文化和文字,这时商品的文字选择也应该有倾向性。商品如果是销往少数民族,那么在字体上就应该加上该民族的文字,让消费者一目了然。否则商品就很难对少数民族消费者产生吸引力和亲和力,甚至还会阻碍商品信息的传播。

(4) 根据消费者性别需求。字体和颜色的选择应该根据目标消费群体的性别而有所区别。

(5) 根据商品属性需求。在字体的选择上也应符合商品属性的特征。例如我国的茶包装,在字体上多用比较端正的字体再加以设计,而洋酒包装往往选用一些花体或变形字体。

2. 装饰性文字的结构处理与排版

包装上的文字、字母的造型结构各有不同,结构是字体设计的另一重点。要把它们有机且自然地结合在一起,往往需要对文字组合进行处理。以基本外形为主导,在结构上扭曲、变形,或改变颜色上的搭配等都是常用的处理方法。

(1) 利用共用的笔画。在常用的文字中，存在着许多造型相似甚至雷同的笔画，此时可以利用这些相同的笔画将两个或几个文字自然地结合在一起。

(2) 笔画的连接。有些文字之间拥有共同的水平线，可延长它们的笔画使之结合。

(3) 用造型或笔画上的互补。在许多文字中，文字间的造型存在着互补的情况，也就是文字之间互相"补缺"，可利用或制造这种特点来达到文字组合的统一。

(4) 挤压。这种方法一般用在数量较多的文字组合中，为了使较多的文字看起来整体感更强或更具造型感，可以将文字挤压变形并限定在造型内，其目的是突出或强调其中某一个文字。

(5) 连接的环。一个带环的字母或文字可以和另一个带环的字母套在一起或延伸穿越，使之成为整体。

(6) 为空白区域添色。经常会有一些字母或文字不好处理，在这种情况下可将字母放在一个框里，然后给空白区域添色，得到想要的效果。

(7) 剪切。剪切掉字母的底部，文字的缺陷会造成一定的视觉冲击力，进而促使消费者在这个设计上停留更多的时间，这时只要把说明文字放在下面就可以收到很好的宣传效果。

(8) 叠加法。就是将一些字母的部分增大或缩小，零散而无规则地排列，排列时使文字的部分重叠，使这些不规则的排列具有整体感。这种版式最大的特点是不会太死板。字体选好后，再把品牌文字或群组的装饰文字看作包装版式设计中的点、线、面，使其成为设计的一部分，让文字图形化。首先，应把包装中的文字面积化。通过单体文字的大小变化使文字形成大小不同的组合，进而形成块面。在块面中，使单体文字形成点、线、面的布局。这样的处理可以使包装版式的排版产生聚焦点和视觉冲击力。其次，利用文字本身或文字与文字之间的空间，使文字在一定的空间范围内展现出最佳的效果。最好的表现方法是利用空间正负形，如利用编排后的负形和字体间及周边空白版面，添加能体现商品内涵的设计元素，使其与群组的文字相结合，达到体现商品个性的目的。

3．品牌文字的商品内涵体现

目前在经济的驱动下，很多商品的包装设计被纳入整体商品营销的范畴内，这就注定了每件推向市场的商品都必须具有独特的个性和文化。包装中主体文字的创意设计和排版往往能突出商品的文化内涵，因为它能使设计极具商品文化个性和浓郁的文化艺术气息。例如，中国的茶叶在包装设计时，可根据商品属性、产地、厂家、企业文化来突出设计"茶"这个字，通过"茶"塑造包装氛围，使人一目了然、印象深刻，让消费者直观清楚地将该商品与其他同类商品区别开来。

设计者在设计品牌文字之前，必须了解文字的字面意思和品牌含义，它包含两个重要方面：首先，要根据文字的意义及结构进行情节化、心理化的布局，以及图形化、符号化的处理；其次，要注重人们长期运用文字过程中所形成的特殊心理，遵从望文生义和依形联想的审美观，要将文字的"音""形""意"高度融合统一，使消费者产生共鸣，这是体现商品内涵的重点。

总之，单体文字的设计、群化文字的排版、品牌文字的商品内涵构成了包装文字版式设计。在进行包装文字版式设计时，应该吸纳传统文化的精髓，结合先进的设计理念，不断地完善文字在包装设计上的创新，提出更多新的视觉理念。

5.1.4 书籍装帧设计中的字体与版式设计

文字既是语言信息的载体，又是具有视觉识别特征的符号系统。它不仅表达概念，同时也

通过诉之于视觉的方式传递情感。文字版式设计是现代书籍装帧不可分割的一部分,对书籍版式的视觉传达效果有着直接影响。书籍装帧中文字版式设计的主要功能是在读者与书籍之间构建信息传达的视觉桥梁,然而,在当今书籍装帧的某些设计作品中,文字的版式设计没有得到应有的重视。大部分作品忽视了文字元素的设计,字型本身不具美感,同时文字编排紊乱,缺乏正确的视觉顺序,使书籍难以产生良好的视觉传达效果,也不利于读者对书籍进行有效的阅读。

1. **字体造型元素的特性**

书籍离不开文字,而字体、字形、笔画、间距等为文字的基本元素。我国目前书籍装帧设计中的文字主要归纳为两大类,一类是中文,另一类是外文(主要指英文)。这里谈到的文字版式设计,主要研究以中文字为主体的书籍装帧设计。文字要素的协调组合可以有效地向读者传达书籍的各种信息。而若文字字体之间缺乏协调性,则会在某种程度上产生视觉的混乱与无序,从而形成阅读的障碍。如何实现文字设计要素的和谐统一呢?关键在于要寻找出不同字体间的内在联系。

在对立的元素中利用相互间的内在联系予以组合,形成整体的协调与局部的对比,统一中蕴含变化。在书籍装帧中,字体首先作为造型元素出现,在实际运用过程中不同字体造型具有各自的独立品格,从而给人不同的视觉感受和比较直接的视觉诉求力。举例来说,常用字体黑体笔画粗直笔挺,整体呈现方形形态,给观者稳重、端正的视觉感受,很多类似的字体也是在黑体基础上进行的创作变形。

同时,印刷字体由原始的宋体、黑体按设计空间的需要演变出了多种美术化的变体、派生出多种新的形态。而儿童类读物具有知识性、趣味性的特点,此类书籍设计的表现形式追求生动、活泼,常采用形式多样而富有趣味的字体,如 POP 体、手写体等,比较符合儿童的视觉感受。

当今的时尚杂志出版速度快、信息量大,如图 5-2 所示,《青年视觉》中文杂志的设计者根据不同的主题,大胆地运用独特的文字编排手法,借以拓展版面的视觉风格。独特的摄影图片与简洁的文字搭配,将整体杂志的版面设计自然统一到一种时尚、简约的格调中。而文字造型的作用贯穿始终,其采用的是细圆体,虽然只用了一种字体,但是却不显单调,设计者在字号与行距中寻求微妙的变化,使同一种文字造型呈现出不同的视觉效果,传递出浓厚的人文艺术气息。

图 5-2 《青年视觉》杂志

字体与版式设计

因此，我们可感受到字体造型在设计运用中所呈现出的不同特性，它富有明确的内容叙述性和丰富的感情色彩，要寻求不同字体间的联系，对此应该有深入的了解。这样在保持字体独特个性的同时，还能使设计的形式与内容统一，从而增强书籍版式的整体视觉效果。合适的字体造型可以成为设计师的"灵感触角"，有利于创造出更符合书籍形式及内容的独特版式语言。

2. 文字字体间的内在联系

书籍装帧中的文字有三重意义：一是书写在表面的文字形态；二是语言学意义上的文字；三是激发人们艺术想象力的文字。对于设计师来说，第三种意义是最重要的。我们发掘不同字体之间的内在联系，可以以画面中使用的不同字体为基点，从字体的形态结构、字号大小、色彩层次、空间关系等方面入手。在文字个体形态设计中，所谓的"形"是指字体所呈现出来的外形与结构。为使文字的版式设计与书籍风格特征保持统一，选择何种字体以及哪几种字体，要多做比较与尝试。使用精心处理的文字字体，可以制作出具有较强表现力的版面。

文字的版式设计更多注重的是文字的传达性，除"文字"本身的寓意外，其本身的结构特征也可成为版式的素材，因而要特别关注文字的大小、曲直、粗细、笔画的组合关系，认真推敲文字的字形结构，寻找字体间的内在联系。可以拿版式中出现的黑体和宋黑体进行分析与研究：黑体属于无衬线体的一种，其字形略同于宋体，但是笔画粗细比较均匀且没有宋体的装饰性笔形，因此显得庄重而醒目。黑体又划分为粗黑、大黑及细黑体等多种字体，它们之间存在着相似的元素，多适用于书籍中的标题和强调性文字与图版的说明。而宋黑体是宋体的衍生造型，兼有黑体的稳重和宋体的纤细、典雅，较为典型地呈现出两者在造型上的内在联系。

从画面的层次上来看，黑体膨胀感较强，在设计中可将其视为画面中的"面"，而宋黑体则作为"点"出现，对其采用群组编排手法时也可避免版面字体元素较多而造成的凌乱现象，与作为标题的黑体呼应。文字版式设计应具有一个总的设计基调，我们除了对文字特性进行统一外，也可以从空间关系上达到统一基调的效果，即注意字体组合产生的黑、白、灰在明度上的版面视觉空间，它应当是视觉上的拓展，而不仅仅是视觉刺激的变化。

3. 版式设计的字体空间运用

空间给字体的视觉元素界定了一定的范围和尺度，视觉元素如何在一定的空间范围里展现最恰当的视觉张力及良好的视觉效果，与空间关系上对不同字体负形空间的运用有直接关系。在版面中，除了字体这些实体造型元素，编排后剩余的空间即为负形空间，包括字间距及其周围空白版面，这些都会影响文字版式设计的视觉效果。字体的负形与实形相互依存，使得实形在视觉上产生动态感，获得张力；有效地运用负形空间的特点，可以协调书籍的文字版式编排。在安排文字的位置、结构变化与字体组合时，应充分考虑负形的位置与大小。例如方形字体空间占有率相对较大，比较适合横向编排，长字体则适合竖向编排。

同时，字体本身笔画的多少、结构的不同、方向的不同，也会制造出多样的视觉效果。在我们的视觉空间中，大小不等、多样的字体看似复杂，其实有章可循，其负形留白的感觉是一种轻松、巧妙的留白。讲究空白之美，是为了更好地衬托主题，集中视线和拓展版面的视觉空间层次。设计者在处理版面时，利用各种方式和手段引导读者的视线，并给读者适当留出视觉休息和自由想象的空间，使其在视觉上张弛有度。

4．文字版式设计与设计师创新思维

设计构思与灵感是设计者思维水准的体现，也是评价一件装帧设计作品的重要标准之一。书籍伴随着人类文明的发展而发展，从过去单一的纸张装订到现代的交互式电子书的蓬勃发展，书籍装帧设计迈向了一个新的发展时期。先进的印刷技术加强了版面文字设计的效果，文字的设计也呈现出多元化、艺术化的趋势，这就对设计者提出了更高的要求。在立足书籍的内容特性、品质定位，满足读者的视觉需求等前提下，文字版式设计打破传统思维设计的束缚。设计师头脑中记忆存储的知识是产生灵感的基础，创意重在"表达"二字，书籍要让人理解设计师所传达的"信息"，这与设计师的创意息息相关。

同时，伴随着计算机在设计领域中的广泛运用，设计师的作品可通过计算机表达出多种感觉形式，其可以使设计师在很短的时间内处理大量的文字和图形信息，进而不断地激发设计师的创作灵感，拓展思路，开辟版式设计的新领域。文字是版式设计中的重要构成部分，书籍不但要达到精神沟通的目的，更需要在两者精神认同的基础上进行引导，创造新的视觉理念。

随着时代经济的发展，装帧设计的应用形式、传播媒介、使用价值、服务对象、创作方法等都有了更多层次的拓展，文字版式设计在其中也将拥有更广阔的发展空间。文字版式设计是当代书籍设计不可忽略的一部分，它可以在读者与书籍之间建立起一个互相传达信息的视觉平台，对书籍版式的视觉效果有着直接影响。好的文字版式设计可以使书籍产生良好的视觉传达效果，有利于读者对书籍进行有效阅读，并且提高书籍自身的价值。

1) 文字

文字是书籍的重要组成部分，是语言信息的载体，其能够帮助人类记载思想情感、传播文明。作为文字的基本要素，字体、字形、字号、字体颜色、字符间距、行距、文字效果是文字版式设计的重点。要想实现文字各基本要素的和谐统一，就要利用它们之间的内在联系对其加以组合，既保留局部的差异，又保持整体的统一。这样才能给人留下深刻的印象，也不会引起读者的抵触情绪。

在书籍设计中，字体作为一种造型元素，是呈现给读者的第一印象。不同的字体给人不同的视觉效果。例如，黑体的笔画粗细相等，方头方尾，具有醒目、规范、简洁、明快、浑厚有力等特点，是现代设计中运用较为广泛的一种字体，常用于主标题等。而按笔画的粗细程度，黑体可分为超黑、粗黑、大黑、中黑、细黑等形式。黑体的另一种形式为等线体，其笔画粗细均等、干净利落，给人一种极强的现代感，适用的范围比较广泛，在大量表现现代感的设计作品中，都可以发现它的痕迹。宋体包括老宋体、粗细宋体、斜宋体、明体、仿宋体等，其基本特征是字形方正、横细竖粗，笔画的右端和字的收笔有锐角，呈三角形，给人大方、典雅、严肃、精致的感觉，具有古典美。还有一些较为轻松、有趣的字体，例如华康海报体、文鼎妞妞体等，大大增加了设计者的选择性，使设计更加个性化。在文字版式设计中需要注意的是，文字字体的搭配最好可以控制在两到三种，因为字体可以影响读者的情绪，过分花哨的字体设计排版有时会适得其反、拖泥带水，让人失去阅读的兴趣。

字符间距是指字与字之间的距离，通常计算机文字都有固定格式的设定，这种设定对于正文来说是可以的，但作为标题字时就会产生问题。因此，设计者必须对其进行必要的加工，以弥补视觉上的缺陷。再如，行距是指文章中行与行之间的距离，通常对于长篇的处理原则是字紧行松，这样设计会显得很有条理感。如果字距与行距相同的话，就容易导致串行，影响读者的阅读速度。同一个内容和同一种字体的文字,在书籍封面和户外广告中的应用是完全不同的,

这是因为书籍是近距离观看的,而户外广告是远距离识别的。设计者要在给定的空间中根据字义断行,以达到视觉流程的美感。

2) 版式

版式是指书籍的规格式样及版面风格,包括开本、版心(包含页眉、页脚和页码的排法)、文字方向、常规、缩进(包括首行缩进及悬挂缩进)、段落前后间距、版面装饰以及四周白边部分的尺寸等。书籍的版式设计是在已经确定的开本的基础上进行的,即对平面设计刊物原稿(体裁、结构、图表、注释、标题的层次)等进行艺术化、合理化的科学设计。版式设计是书籍设计的核心部分,是建立读者与书籍之间关系的基础。

读者的阅读是通过版式来实现的。书籍版式设计的目的就是使全书各部分达到和谐统一,帮助读者在视觉和心理上达到平衡,使其在长时间的阅读过程中可以尽量减少疲劳,保持身心愉悦。此外,版式的设计应与书籍性质、使用目的以及经济条件相适应。

例如书籍的开本设计。书籍的特征与定位决定书籍的开本大小,有的书籍需要用大开本,有的需要小开本,有的需要长方形开本,有的则需要正方形开本,这些效果要通过纸张的开切实现。一般来说,教材和学术著作等类型的书籍内容通常都比较繁多,为减少书页和书籍厚度,一般采用 16 开本和大 32 开本;字典、辞海等文字量非常大的书籍则一般采用 32 开本、大 32 开本、36 开本、64 开本等,但也有为方便携带,将字典设计成 128 开本的例子;杂志、小说、散文等类型的书籍一般较薄,采用 32 开本、36 开本或 48 开本,方便携带;对于图片较多、较大的画册、画报类书籍,为了方便收纳图片、发挥图片的作用,因此一般采用 8 开本、16 开本和大 16 开本;为适应儿童的阅读习惯,儿童读物的文字不宜太多,要搭配较多插图,字体也要适中以保护视力,一般采用 24 开本或 28 开本的正方形开本。

总之,文字版式设计在书籍的整体设计中起着重要作用,好的文字版式设计可以更清晰有效地向读者传达作者的设计意图和创作理念等各种信息,帮助书籍形成独特的风格,将局部的不同融合在一起,在整体上达到和谐统一。这样的书籍设计才具有美感,符合读者的审美需求,使阅读成为一种享受。

5.2 数字媒体中的字体与版式设计

5.2.1 网页设计中的字体与版式设计

版式设计是视觉传达的重要手段,网页是浏览者登录网站后获取信息的主要载体,其排版、布局会直接影响浏览者的视觉体验及关注度。现阶段,网络在人们生活中占据着重要地位,具有特色的网页设计风格备受浏览者的青睐。同时,网页设计中恰当运用版式设计可起到突出主题、增强表现力等作用。因此,在进行网页设计时应注重版式设计。

1. 网页设计与版式设计

1) 网页设计

网页设计是在互联网及数字技术发展中产生的一种新艺术形式。它是以互联网为载体,以网络技术和数字技术为基础,依照设计目的,遵循艺术设计规律,实现设计的目的与功能,强调艺术与科学密切结合的一种艺术创造性视觉传达活动。在网站运营中,精美的网页设计是提

升网站知名度、增加浏览用户以及推销自身的重要载体。它是网络视觉艺术的主要表现形式，也是当代设计艺术的重要组成部分。

2) 版式设计

今天的人类生活到处都离不开版式设计，无论是书刊、报纸、网页，还是海报、招贴，都是版式设计的典型代表。可以说，版式设计是现代设计艺术的重要组成部分，是视觉传达的重要手段。版式设计是艺术专业的必修课，适用于包装设计、书籍设计、网页设计等专业课。将版式设计与网页设计有机地结合在一起，恰当地运用版式设计法则将各元素组织起来，可以使网页中的各种视觉元素得到科学合理的排列与组合，兼具思维逻辑性与艺术性。通过不同的版式编排，网站会呈现各自的特色，给浏览者以赏心悦目的视觉享受，使浏览者印象深刻，从而起到良好的宣传作用。

3) 网页设计中的版面视觉特点

网页是浏览者通过计算机、手机等电子设备进行信息浏览的一种载体，在版式、文字、图形、色彩的运用上与传统纸质媒体版式存在明显区别。网页中往往还包含超链接、按钮等组件，因此在设计过程中需要结合浏览者的阅读方式进行文字安排，如按照网格线进行纵向文字排列来适应浏览者通过按键上下滚动页面进行阅读这一方式。由于网页具有跳动性，因此为了缓解浏览者的视觉疲劳，设计者要选择合适的字体及字号，内容要清晰明了，符合网页设计中版式的视觉特点。

4) 网页设计中的版式设计原则

(1) 合理编排和布局。网页内容通常包含文字、图片、链接、一些流动的窗口及附加广告等，巨大的信息量经常会让浏览者感到眼花缭乱。这就需要设计者合理地安排和布局，使页面上所有内容能组成一个有机整体，让浏览者拥有良好的阅读体验。

(2) 突出设计主题。许多优秀的网页之所以让浏览者感觉美观大气，主要得益于其主题鲜明、版面清晰的版式设计。从页面结构的分割和造型空间的确立入手安排网页元素的位置，可以突出版式设计的主题效果，使浏览者快速地记住页面信息。例如很多购物 App 的首页上明确告知浏览者什么物品属于什么分类、什么货物最吸引人等，主次分明的构成可以方便消费者快速选购。

(3) 符合视觉及心理特点。浏览网页的过程是一个对视觉元素所传播的信息进行认知的过程，这要求设计者在进行网页设计时要将人们在视觉、心理和生理方面的特点考虑进去，并以此为依据确定各种元素间的视觉关系及浏览顺序。同时，设计者应根据这种特点引导浏览者的浏览顺序，以达到重点宣传的目的。设计时需要注意保证信息的有效传达以及突出主要信息，这样才能吸引浏览者保持兴趣进一步浏览下去。

(4) 适应网页的动态化特征。网页由各种板块构成，虽然网页内容各异，但都是由一些基本板块组成，包括 Logo(徽标)、导航条、Banner(标语，横幅，旗帜)、内容板块、版尾等。伴随数字媒体技术的发展，网页因其动态化、交互性及参与性的特点吸引着越来越多的浏览者观看。这其实主要是利用网页信息的动态更新和即时交互性，达到引导浏览、吸引浏览，增强参与性、互动性的目的。网页信息的每一次更新，都需要设计者根据网站的主题、作用及各内容板块，配合网站不同阶段的主题，以及用户的反馈信息，进行有效、及时的更新，更新过程中还需要对设计方案进行调整与修改，以便满足不同阶段人们对网页的审美需求。

(5) 色彩运用得当。色彩在任何设计中都有着举足轻重的地位，色彩的基本运用原则可以总结为"总体协调，局部对比"。人们总会被鲜艳的色彩吸引，在网页设计中色彩搭配要从整

体性出发,先确定主题色调,再进行上下级页面以及各栏目的色彩搭配。通过合理变换局部设计色彩与整体版式主色调协调统一,以及通过不同色调来划分不同的网页内容或栏目等,这些都是网页设计中运用色彩提升浏览者关注度的一种方式。

2．网页设计中各元素的版式编排关系

1) 视觉要素在网页中的版式编排关系

网页作为浏览者获取信息的重要途径,首先,要让浏览者对网页的信息有全面了解,节省思考或查找的时间,也就是要求网页的版面设计能够具备主题明确、信息有序、构图合理等特点,以便浏览者迅速掌握相关信息。网页版式设计中的色彩可以对人们的心理产生相应的影响,比如人们常见的交通信号灯,"红灯停,绿灯行"已经成为人们的基本认知。在互联网中,色彩对人们的心理联想作用依然存在,例如,看到明快的黄色会想到食品网站,看到浓重的绿色会想到环保网站等。基于此,在网页的版式设计中可以恰当地发挥背景色、基本色、主色等的心理联想作用,配以图形、文字、动画等各种网页元素,统筹兼顾地围绕网站主题突出效果,从而使网页展现出或清新、或前卫、或古朴、或稳重的特点,让浏览者能够第一时间感受到网页所展现的主题,同时大面积的色彩运用还能够起到划分板块的作用,使网页上的内容主次分明,主题更加明确。

网页版式设计中的文字要素如导航条、Banner、主标题、副标题、文章内容及广告语等文字元素,是浏览者获取信息的主要来源。因此,在网页设计中应更注重文字的字体、字号、样式等的编排。通过风格迥异的字体及各级标题字体大小的设置让网页内容显得更有活力,同时通过各级标题内容字体大小的区别,也可以让网页显得更具条理性。比如,网页中广告部分的内容文字可以设计成一些艺术字体,使其更加醒目,也可以适当地加入一些立体、动画等效果增加关注度;而在网页正文内容的编排上需要应用易读、易识别的印刷字体,同时合理规划各板块内容文字的行距、字距等版式关系,使浏览者不会因为文字过多而产生厌弃感或阅读障碍。

图形是人类早期用于交流和记录的载体,现代社会由于生活节奏不断加快,人们更愿意通过图形来接受和表达信息。纯文字语言构成的网页已经远远不能满足浏览者的实际要求,也无法对网站本身做出有效的宣传及展示。纵观各大网站的网页,都在根据自身网站的主营特点进行图形化处理,比如,资讯类站点考虑到主要功能在于浏览信息,所以图片数量可以少而精;而企业宣传网站则应选择使用大量变化多样的图形,以期对企业起到较好的宣传作用;一些主题网站的文字导航条以及各类功能按钮为了让浏览者更直观、快速地了解信息内容,也进行了图形化处理。

2) 网页版式设计中的编排原理要素

在网页的版式设计当中,其包含在内的文字、图形、链接、按钮等都需要进行版式编排。首先,利用视觉的整体性突出网页设计的中心主体,可以利用一些图形、线条、字体及颜色进行区分,中心主体的体现主要来自版式编排的主次分明、逻辑清晰,比如网页中主体内容与背景色的关系、内容中主要内容和次要内容的关系等。其次,考虑到浏览者视线移动的多变性,可将网页主要分为"国"字型、T 型、标题正文型、左右框架型、封面型、变化型等类型,再通过视觉流程的多样化运动过程使得网页版式结构变化更加多样。最后,要遵循版式设计中视觉的移动规律、视觉的错视和视觉生理、视觉心理等,提升网页设计的视觉效果,使之能被更多的浏览者喜爱。

3) 网页版式设计的形式美法则

网页从根本上来说是由字符、线条、色彩、空白、图片、符号等元素组合起来的供浏览者获取信息的页面，即网页中的视觉元素都是点、线、面、体的构成形态。其在应用过程中大都是根据内容的主次关系来有针对性地使用形式美法则，通过黄金比例分割、对比调和、节奏与韵律等手法使网页在视觉上给浏览者以整体感强、秩序合理、层级清晰的感受。比如，可以利用人们视觉流程中的最佳视域作为中心来凸显主体要素，构成多视点、多层次的多维立体网页空间，使网页的视觉元素与识别符号能够更整体、更和谐、更有效地传达信息，从而深化网页的媒介性和变化性。

总之，互联网的飞速发展使人们越来越重视网页设计的视觉效果，可以说网页的美观与否，与其版式设计好与不好有着直接关联。因此，在进行网页设计时，设计者需要遵循版式设计的原则，合理运用版式设计的方法，协同视觉语言、图形语言及视觉因素原理的应用，设计出突出主题、生动有趣、视觉冲击力强的优秀网页。

5.2.2 交互界面设计中的字体与版式设计

1. 数字图形界面

数字图形界面，即图形界面或图形用户界面，其是指以图形方式显示的计算机操作环境用户界面。与早期计算机使用的命令行界面相比，图形界面更易于用户使用。图形界面的广泛应用是当今计算机发展的重大成就之一。它为不能深入了解计算机知识的用户提供了极大的便利，他们不再需要记住大量的命令，而是通过窗口、菜单、按键等方式非常便捷地进行操作。数字图形界面广泛应用于移动通信产品、车载系统产品、游戏产品和计算机软件操作平台等领域，也适用于多媒体教学。数字图形界面的使用，对于老师和学生来说，都有着极大的便利。

2. 数字图形界面视觉设计概述

数字图形界面的视觉设计，实际就是交互设计和界面设计的结合，交互设计负责对界面的视觉处理，从观者体验的角度来设计界面，以达到让他们更加方便和立体地学习和使用资源的效果，而界面设计师更像是幕后工作者，负责这些外在与内在功能的开发与调试。就目前来说，两者并无明显的差异，并逐渐交织在一起，逐步成为一体式的工作。以微课为例，在微课的数字图形界面的视觉设计中，我们可以遵循一些比较科学而又系统化的原则和设计思路，不断汲取过去的经验，并在此基础上持续创新和深化。

1) 微课设计原则

一致性原则要求老师在界面设计的过程中，应统一各个设计过程中概念模式、命令、显示方式等规则，让它们成为不同设计过程中的统一标准，以避免发生矛盾和出现冲突的状况。比如，在界面的提示、主界面和帮助中使用一致的术语；在不同的多媒体资源的制作中应该使用相似的设计外观、布局、界面信息显示的方式等。同时，对界面的设计应同时满足从简性、便捷性与一致性，让学生能够很快熟悉老师所使用的课程界面，尽快进入到课堂节奏中。在微课资源中，交互界面设计的一致性，是数字图形界面视觉设计中最重要的一个原则。

在交互设计过程中，适当地提供信息反馈也是十分必要的，这种信息反馈是指多媒体资源的使用者从这些资源的应用中所得到的接下来的操作信息，以方便他们对课程资源的进一步使用。如果没有这种系统的反馈，学生就没有办法判断他的操作和思路是否正确，是不是老师所

要传达的内容，或者这样操作的效果是怎样的。在数字图形的视觉设计中，这种反馈可以是各种经过艺术加工的文本和图形。

数字图形界面的布局设计应简洁明了，且各区域有明确的分工。因此，在界面的视觉设计中，操作空间应该形成一种简洁明了的布局。这不仅是视觉的美学原理的需要，更是人性化的微课教学的需要。

2) 微课设计步骤

设计步骤包括对任务和环境进行分析研究，进而对图形界面进行设计规划，并对其进行测试评估，再进行改进完善，以及后期的维护活动等。

(1) 任务分析。根据所要安排的教学任务的复杂程度和难度对任务动作进行详细分解，合理分工，确定适合学生的多媒体教学方式。

(2) 环境分析。确定微课所需要的硬件、软件等操作环境，为学生提供各种文档需求等。

(3) 根据学生教学的特点确定界面。根据系统任务、使用环境等因素，确定适当的接口类型。

(4) 屏幕显示和布局设计。确定屏幕显示信息的内容和界面显示顺序，进而设计屏幕的总体布局和显示结构。

(5) 艺术设计的改进。它包括为了吸引学生的注意力而进行的各种艺术化处理，如动作、改变形状、大小、颜色、亮度、环境和其他特征(如增加线条、边框、前景和背景设计等)，还包括创新技术的应用，或多媒体手段的应用等。

(6) 帮助信息和错误信息。确定和整理帮助信息和错误信息的内容，组织查询方式，设计错误信息和帮助信息的显示格式。

(7) 图形界面设计。经过初步的微课程的需求分析，为学生量身定制一个有趣、简洁、方便的数字图形界面，允许学生对微课的质量进行评估并提出改进建议，以此进一步完善数字图形界面的设计。

(8) 综合测试评估。综合测试评估中的重点任务是通过各种类型的测试评估，使微课中各种数字图形的设计达到预定的要求。它可以采用测试、学生反馈等多种方法对多媒体界面的功能、可靠性、效率、美观性等诸多因素进行评估，以提高学生对界面的满意度，这样会第一时间发现不完善之处，从而改进和完善制度。

(9) 维护阶段。维护阶段的重点任务是通过各种必要的维护活动使软件系统持久地满足用户的需要，微课的后台资源要能够持续地满足学生的需求。

3．数字图形界面视觉化设计的主要视觉要素分析

1) 文字要素

文字是说明性的材料中不可或缺的一部分。在数字图形界面的视觉设计中，文字作为一大视觉要素，主要有两个功能，一是指引与说明，二是充当图形。

作为指引与说明的要素，文字的作用是色彩和图形都无法取代的。文字能够非常客观且直接地向用户传达所需表达的信息。例如，在界面的操作中会有非常多的指令，如确认、取消、复制、粘贴、剪切、翻页、开机、关机等，用户通过这些明确的指令对系统进行操作，极大地降低了错误发生的概率。另外，文字作为语言的载体，既有形式性，又十分严肃，还不乏艺术性。比如，在进行操作说明时，文字的展现是严谨而又严肃的，这时候文字以真实客观为主要

标准,负责正确地指引用户完成对界面的操作。在完成指令时,界面显示简明扼要的执行文字又富于形式性。而当文字中承载着其他内容,如故事的描述、界面与人的互动等,文字的使用又能够展现它优美的一面,可以采用华丽的辞藻、优美的词句,或是俏皮的语调,让文字跳脱屏幕之外。当文字充当图形的功能时,文字的张力便展现出来了。文字本身由象形的图画演变而来,若加以艺术处理,如文字的字体、颜色、大小的改变,以及与图像的融合等,文字就会变得生动起来。

2) 色彩要素

世界因色彩而生动,数字图形的界面设计也是如此,合理地运用色彩,能给用户带来视觉上和心理上的冲击。色彩能给人带来温度、重量、质感、方位等不同层次的感受。以色彩的冷暖为例,冷暖的感觉是由视觉色彩所导致的人们对温度的心理感知,人们在看到红色、橙色、紫红色等偏明亮一点的颜色时,容易联想到太阳、血液等充满温度的物体,从而产生了温暖的或斗志昂扬、热血沸腾的感觉。而当人们在看到蓝色、暗绿色、紫色等偏暗一点的颜色时,容易联想到黑夜、海洋、冰川等,会产生昏暗、恐惧、寒冷的感觉。当然,这种颜色带来的感觉并不是绝对的,比如同样表现天空中的云霞时,在早霞的描绘中用玫瑰红色能够形象地表现出清晨清爽的感觉,在晚霞的描绘中则宜采用大红色来表现夕阳西下的强烈温暖感。然而这两种描绘与橙色一对比,就显得格外凄冷了。所以,色彩的表现力并不能由特定的色相决定,适当的对比也能带来不同的感觉。

3) 图形要素

图形是有外在轮廓的,由线条所构成的矢量图,包括直线、曲线、圆、方形等。图形的表现大都与前面提到的文字和色彩结合。图形与文字形成文本框,能使文字显得更加整齐和有序;图形与文字融合,会使文字的表达更加生动,跃然纸上。图形与色彩结合,能形成五颜六色的图像,为界面的设计与创作提供丰富的素材。同时,图形也有单独使用的情况,比如图标的使用,以及分割界面的特殊图形等。如何将文字、图形、色彩三大要素有机融合,是设计出好的数字图形界面的关键。因此数字图形界面设计师们不仅要掌握程序设计的核心技术,更要提高自己艺术创作的能力,这意味着要对自己提出更高的要求。

总之,在数字图形的字体与版式设计艺术水平的理论研究和结合实践的实验探索方面,我们还存在不足,而数字图形界面的视觉设计则将更加精细化和人性化。

5.2.3 动态片头中的字体与版式设计

运用多媒体手段,能够将静止的画面转化成运动的画面,而其中运动的字体也是影视多媒体中重要的构成要素。由于科学技术的不断更新和进步,计算机已成为新时代不可或缺的多媒体高科技物品,它以高速度的运算和超大的容量为特点,在设计界备受青睐。它可以将动态影像和字体完美结合,并配以音效,给人们带来了超现实和梦幻般的感觉,各种集聚、融合、分散、扭曲、缩放、旋转形式都能被轻易地制作出来,各种发光的、散射的、交叉的字体都可以随意地呈现在人们面前,是屏幕上的一大革新;它以绚丽的色彩和丰富的肌理效果不断征服着每个人的心灵,提供了一种更为精致的美的享受。

现如今,影视多媒体字体的特殊效果所运用的款式及媒体极其广泛,如图 5-3 所示的影视片头、片尾、影视广告、电视节目、网页设计等。

图 5-3　各种影视画面中的版式设计

当然，无论是已经远去的默片时代，还是日新月异的数字电影时代，电影片头中的字体设计、字体版式都是构建影片初级形象的关键环节。其中，片头字体设计是构建形象的基石，字体版式是构建形象的修饰，它们相辅相成，在传达一定信息的同时共同构建影片的最初形象。

1．形象的基石：电影片头字体设计

在电影片头字体设计中，电影片头文字包含影片片名、创作人员表、演员表等文字信息，它们是片头字体设计的原材料。片头字体设计通过这些原材料选择字体样式，设定字体颜色和字体显示方式，初步奠定影片形象，是构建影片初级形象的基石。

1）选择字体样式

在电影片头字体样式的选择中，最重要的部分是片名字体样式的选择。观众通过片名字体样式可以初步感受到电影的基调，比如中国历史题材的电影几乎无一例外地选择书法字体作为片名字体，其最根本的原因是书法字体自身的历史性、文化性的形象特征，它能让观众感受到电影的形象基调。片名字体因其特殊性经常选择常规字库字体以外的字体，并会有专设字体，即为片名专门设计相应的字体。专设字体相比常规字库字体有几个非常明显的优势：首先，专设字体为影片量身打造，能最贴切地展现影片的形象；其次，专设字体独一无二，更能体现影片的独创性。如图 5-4 所示，好莱坞大片《变形金刚》(*Transformers*)系列片名采用无衬线字形，笔画粗壮、棱角分明，使观众间接感受到了电影形象。相对于片名的专设字体，演职员表等片名外字体就经常采用一般字库字体，其中一个重要原因是演职员表等片名外字体包含了庞大的字体数量。字数有限的片名使专设字体的执行较为容易，而演职员表等片名外字体数量较多，专设字体工作量太大，执行难度极大。例如，在《变形金刚》的片头中，片名字体虽然采用了专设字体，但片名外的字体就选择了一般字库字体。

2) 字体颜色

色彩具有感情，比如纯粹的红、橙、黄能带给人兴奋感，而纯粹的绿、蓝能带给人沉静感。色彩也能刺激我们的联想，带来内心不同的感受。电影片头字体色彩设定是在字体形象上赋予感情以及联想的基因，引起观众内心的触动或共鸣，进而在心中构建起对影片的初级印象。电影片头字体色彩设定最重要的是考虑色彩的三要素，即色相、纯度及明度。色彩三要素是一个统一体，相辅相成。在黑白电影时代，片头字体色彩设定把色彩的明度用到了极致，如图 5-5 所示，1933 年版的《金刚》(King Kong)片名字体明度有非常微妙的变化，片头公司名字字体明度专门设计了黑色投影，营造出丰富的层次感，但是由于缺少色相及纯度的配合，略显单调。当代电影早已经解决了色相和纯度的技术问题，而且还提供了精准的色彩呈现。比如，黑白电影时代的《金刚》片名字体色彩相对于彩色电影时代的《变形金刚》就逊色很多，虽然黑白电影时代通过微妙变化营造了丰富的明度层次，但《变形金刚》中精致的蓝色变化是仅有明度变化的黑白电影时代所无法企及的。

图 5-4 《变形金刚》

图 5-5 《金刚》

3) 字体显示方式

电影是时间和空间因素的综合体，这使电影片头的字体显示方式拥有了无限可能性。片头字体通过设定特定的字体显示方式，强化字体带来的视觉体验及内心感受，是构建影片初级形象的重要手段。设定电影片头字体显示方式主要考虑动与静两种方式。这里的静是相对的，是指字体在显示时保持一定时间的静止状态。在电影初期，由于技术限制，片头字体显示方式常以这种相对的静为主，但是随着技术的发展，尤其是数字技术的介入，片头字体的显示方式已经完全动态化，并呈现出千姿百态。片头字体的动态化也可以大致归类为两种方式：字体局部动态化，字体整体动态化。字体局部动态化是指字体显示局部出现明显异于其他文字的动态化方式。例如，在电影《时间规划局》(In Time)的片名文字"In Time"中，字母"I"一直变动，由"6"直至"1"，"1"与"I"外形雷同，非常巧妙，也显示了电影《时间规划局》的概念。字体整体动态化是指字体整体出现动态化，可能是文字整体的某种动态化，也可能是文字整体打散后的动态化。但无论是字体局部动态化还是字体整体动态化，技术手段都是一个重点，开发文字显示的各种方式是字体动态化设计的追求目标。

字体与版式设计

电影片头字体显示方式另一个考虑的要点是显性方式或是隐性方式。显性方式指片头文字独立于其他因素,明显地展示给观众,这是最常规的显示方式;隐性方式指片头文字结合其他因素,以一种隐藏的方式展示给观众。

2. 形象的修饰:电影片头字体版式设计

电影片头字体版式设计就是将片头文字、材料等视觉元素进行有机的排列组合,考虑片头文字的字体大小、字体间距、字体组合方式、字体版式结构、字体视觉流程以及与片头画面的配合方式,是构建影片初级形象的一种修饰手段。

1) 字体大小、间距的设定

电影片头字体的大小设定指片头所有文字信息的字号设定,其中最值得关注的是字体跳跃率的设定。片头字体跳跃率是指片头中字号最大的文字与字号最小的文字之间的比率,它是构成电影片头版式的重要元素,是片头字体版式设计的常见修饰手段。字体跳跃率低的片头给人高格调、优雅经典的感觉,例如,电影《无法安宁》(*Restless*)片头文字没有跳跃,所有文字采用同样的字号,我们仿佛能体会到片中那种淡淡的忧郁和浪漫。字体跳跃率高的片头能带给人清新、洒脱、有亲和力的感觉(这里的高格调与亲和力的内心感受都是相对而言,例如,有些影片结合字体颜色、字体显示方式及背景音乐,虽然使用了高跳跃率的文字,但却给人恐怖感,而不是亲和力)。例如,电影《座头市》(*Zatoichi*)的片头文字大小对比强烈,字体跳跃率高,使轻喜剧的风格一览无余。

片头在设定字体大小的同时会考虑字符间距的设定。字符间距会影响一行或者一个段落文字的密度,产生紧张或轻松、高雅或热烈等不同的心理感受,也是片头字体版式设计的常见修饰手段。例如,电影《移魂城市》(*Dark City*)的片头文字的字符间距非常宽大,仿佛两个文字被有意地错开,"移魂"之意展露无遗。

2) 字体组合方式

片头的字体组合方式一般有三种,点状、线状和面状(即群化、组合化)。三种组合方式一般不会单独使用,有所侧重的组合式使用反而能更有效地丰富影片形象。例如,电影《全面回忆》(*Total Recall*)和《变形金刚》的片头字体分别采用了长线状和块面状的组合方式,让我们能轻易窥探到各自影片与线状组合(穿越地心)块状组合(魔方)的紧密关联,巧妙地影射了电影的内容。

3) 字体版式结构

片头的字体版式结构呈现某种严谨的网格拘束,或完全自由式的无拘束形态,能给观众带来对影片形象的不同感受。片头的字体版式结构同时需考虑构成文字的三种类型,即文字的排列方式:齐行型、居中型和自由型,其中齐行型还包含左对齐、右对齐、左右对齐三种类型。齐行型严谨、居中型优雅、自由型活力,它们有各自的历史背景和不同的形象构成。在电影片头字体版式中,构成文字的这三种类型往往不是单独使用,而是混合使用。电影《侠探杰克》(*Reacher*)左对齐型、右对齐型混合使用;《戴夫号飞船》(*Meet Dave*)居中型、左对齐型混合使用;而《帕克》(*Parker*)片头的文字版式更是把自由型应用到极致:自由型中能看出左对齐型、右对齐型,甚至居中型的影子,活力四射中又不失严谨,充分地运用了文字版式修饰手段构建影片形象。

4) 字体视觉流程以及与片头画面的配合方式

片头字体的视觉流程往往通过字体的显示方式得以展示。这是其他平面媒介无法比拟的一个优势,因此片头字体视觉流程可以轻易地打破平面媒介的约束。片头字体与片头画面的结合

方式也有几种方式：纯字体无画面、字体脱离画面、字体利用画面结构。纯字体无画面的方式是早期电影最常用的手法，经常是平淡无奇的文字信息展示，但有时候它也被巧妙地应用于气氛的营造，比如电影《史密斯夫妇》(*Mr. & Mrs. Smith*)的片头中有意地在医生提问的间隔中，在纯黑底的屏幕上单纯地显示文字，仿佛能感受到史密斯夫妇在回答医生提问时的模棱两可、相互隐瞒，从而呼应影片的内容。字体脱离画面的方式也是一种常见的手法，目前也广泛应用于现代电影中，比如好莱坞的经典大片《碟中谍》(*Mission: Impossible*)系列、《变形金刚》系列都是采用这种字体脱离画面的手法。字体利用画面结构是一种比较巧妙的手法，有时候会利用画面图像，有时候会利用画面空白位置或画面场景，比如，电影《天降奇兵》(*The League of Extraordinary Gentleman*)的片头文字就是一种利用画面场景的方式，文字被巧妙融合到场景中。

3．形象的构建：电影片头字体设计、字体版式相辅相成

电影片头字体设计、字体版式都是构建影片初级形象的重要组成部分，在片头设计中都应给予关注和重视，发挥它们应有的作用，共同构建影片的最初形象。首先，加强对片头字体设计的重视，尤其是片名字体样式的选择。前文提到中国历史题材的电影几乎都因其自身的历史性、文化性的形象特征选择书法字体作为片名字体，但是这些影片往往忽略不同书法字体样式之间的差别。比如，同样都是行书，不同书家的作品代表不同的时代、不同的风格、不同的气度，应认真考究。电影《孔子》的片名字体选择就比较不讲究。孔子是春秋时期的人物，这时期各诸侯国因不相统一而形成"言语异声，文字异形"的情况，字体大体上秦国用大篆、六国用六国古文。六国古文也是一种"篆"，而电影片名采用的是行书。行书普遍被认为出现在西汉晚期和东汉初期，这与孔子的时代相去甚远。《孔子》片头的其他文字信息的字体样式选择也同样不讲究，采用的是当代的黑体，字体形象与影片内容也不甚搭配。

其次，应重视片头字体设计与字体版式之间的配合，完美的配合才能真正达到共同构建影片形象的目的。香港电影《大醉侠》《连城诀》的片名字体与版式都经过了精心设计，构建自己的影片形象：《大醉侠》《连城诀》虽然都是古装武侠片，但《大醉侠》剧情比较平淡，影片具有十分浓郁的古朴气息，呈现出一种幽远宁静的美感，因此片名选择具有碑味的行书体，配合深沉的红色以及自右向左的中文阅读方式和行距较大的文字版式；《连城诀》写尽天下各色人等的"坏"，情节紧凑，故事感人，全书充满了一股悲愤之气，因此片名选择了具有外扩式特征的隶书，配合悲怆的白色以及行距紧密的文字版式。

总之，电影片头的字体设计、字体版式是构建影片初级形象的关键环节，其中字体设计是构建形象的基石，字体版式是构建形象的修饰。在进行电影片头的字体设计时，应注意字体样式的选择、字体颜色和字体显示方式的设定；片头字体版式应考虑片头文字的字体大小、字体间距、字体组合方式、字体版式结构、字体视觉流程以及与片头画面的配合方式。总之，电影片头的字体设计、字体版式应相辅相成，在传达一定信息的同时共同构建影片的最初形象。

5.3 空间环境中的字体与版式设计

5.3.1 现代展示中的字体与版式设计

现代展示设计已经成为一门独立存在的新兴学科。它依靠现代化的科技和现代艺术表现手段，高速、高效地进行信息交流，推动着经济的发展，弘扬先进文化。展示设计通常以传达与

沟通为主要机能，而字体设计是其形象设计的关键要素，它的与众不同可以提升与加速形象的塑造和视觉文化的传播。展示设计中字体设计的运用大致如下。

1. 企业展示

如图 5-6 所示，企业展示中的字体设计的目的是唤起并刺激人们潜意识中未曾牢记的商品信息，进一步强化企业、产品形象或为商品做推销，通过特殊的字体，让人们更好地了解它们，记忆它们，认识它们，购买它们。字体设计的要点有两个：首先，要抓住人的注意力，字体要求醒目、大方、清晰可辨，通常要与标志搭配；其次，强化品牌形象，形成独特视角，刺激人们产生购买商品的欲望，从而达到促销目的。

图 5-6　企业展示

2. 公共展示

公共展示是展示设计的一个较大分支，这类展示中的字体设计主要体现在大型标志物和广告牌上的字体设计。

标志物的字体设计包括广告标语和指示信息，大到机场宣传画，小到告示、标志都有字体设计，总体要求简明扼要、大小粗细适中，信息指示要求能提供清晰快捷、内容明确的信息。如图 5-7 所示，广告语有标牌式、吊挂式和标杆式，适用地点一般为墙壁、高建筑和地面上，运用范围广泛，字体大小各异，但要保持文字易认、易懂。

广告牌字体设计的内容往往是直接表达，一目了然，其特点是字少且大、内容易懂，不会造成信息获取有误或失败。广告牌的质量如何，一般是依据人们在看过广告牌之后，能记住多少信息来判断。

第 5 章　字体与版式设计在实践中的运用分析

图 5-7　公共展示

　　随着专业分工的不断发展和城市化的快速推进，在人们生活水平不断提高及高效率、快节奏的生活方式下，餐饮连锁业作为一个产业应运而生，并表现出强大的生命力。餐饮品牌要实现经营目标，并快速地被大众认可和接受，合理的战略规划、有效地整合社会资源、对市场的深入洞察、打造产品力、灵活选址、合适的推广策略、营销手段和创新开发能力均是不可或缺的。在餐饮品牌的发展进程中，餐饮就餐环境与品牌视觉系统的统一和谐是最突出的。一般的餐饮空间，注重的是餐厅的风格、氛围、舒适度、艺术性等。而连锁快餐厅的设计则基于品牌推广设计策略，在进行快餐厅的设计时，最先考虑的并不完全是空间效果，而是为它设计品牌，然后根据它的市场定位对目标客户群进行分析，并根据这些人群的消费行为、习惯去打造适合、吸引他们的空间环境。但由于视觉传达设计与环境艺术设计属于不同学科，两个专业在面对工作时常常是独立甚至是矛盾和冲突的。

　　因此，从视觉识别系统在室内环境一体化的关系中入手，在两个专业的交叉中找到结合点，使环境设计与品牌视觉设计实现跨专业合作，达到和谐统一，从而为连锁餐饮空间或其他类型空间的整体设计带来最大成效是一个需要长期研究的课题。

字体与版式设计

1. 品牌视觉识别系统与空间环境设计的关系

"汤道"快餐店是策划为以"汤"为核心、基于传统饮食养身的汤文化快餐品牌店企业，其产品理念在于倡导中国传统的健康养生饮食文化。一方面满足现代都市人在快节奏生活下对保健饮食的需求，引导消费群体建立合理的饮食观念；另一方面在此观念下树立鲜明的品牌形象，成为消费者选择产品的价值标准。"汤道"者以"汤"为器，以"道"承载传统的文化思想，如《黄帝内经》中所提的人体生存规律与自然规律的关系，《道德经》中"道法自然""道生万物"的中医养生保健的哲学观念。

视觉识别系统基于其行业特点和品牌特点设计了相应的Logo、字体、形象、色彩和纹样。室内外环境设计导入视觉系统设计后，综合考虑二者的设计特点，在保证空间状态和满足使用功能、尺度合理、材料结构可行性的基础上，寻找二者之间的关系，如空间界面、造型、色彩、图像、纹样、文字、照明、家具、指示牌都应是视觉系统的体现。传统餐饮空间惯用的手法如天花造型、墙面分割、地面拼花都应体现为品牌内涵的物质载体。

平面设计师的视觉符号主要表现为图形、文字、色彩等。而餐饮空间师基本考虑的是功能、照明、界面装饰、材料工艺、家具陈设等组合的整体效果。企业标志是调动企业所有视觉要素的主导力量，它构成了企业形象的基本特征，体现了企业内在素质，是社会大众认同企业品牌的第一视觉要素。但在室内环境中，如果过于强化以Logo为核心的视觉系统，就会导致其尺寸大小不一、造型各异、色彩纷繁、材质厚度各不相同，从而破坏就餐环境的整体性。有的视觉识别系统在平面形式上效果很好，但却因不适合在空间中应用而造成视觉上的污染和混乱。因此在运用标志图形时需要有节制地提炼和表现，使其能起到美化环境并渗透其品牌文化内涵的作用，形成的空间氛围则应是含蓄、温和宜人的。

2. 功能布局与品牌内涵的融合

在视觉识别系统与空间的关系中，将品牌的Logo、图形、字体运用于室内外装饰中并不困难，而在室内空间运用中则要抽象和困难得多。一方面，室内空间从其自身的经营管理需求来确定其功能布局；另一方面，功能布局要满足特定环境气氛的需要。真正能感受到品牌内涵的魅力却是在空间布局中体现的，这就要求设计师或设计团队既要有丰富的空间处理经验，又能深刻体验企业文化，同时能领会企业形象设计的意图，并将其巧妙地综合运用。例如肯德基的某个营业空间采用的处理方式是将Logo的字母K进行立体造型处理，将其变成一个有活力的元素并贯穿于整个空间，这一元素由柜台生成，向天花板生长，经过柱体，继而划过地面，最后终止于墙面，设计一气呵成，是视觉识别系统在空间中体现较好的一个案例。而"汤道"品牌追求的是中国道家思想在空间中的体现，其表达方式则要隐喻和含蓄得多。其以道家的阴阳说为核心，体现为空间的明暗、流动、静止，热闹与安静对比的效果。通过有序的功能划分和空间组织来满足基于准确定位的经营模式和品牌文化传播，并制定了可供复制的标准。

"汤道"餐饮空间在平面布局上就综合考虑了品牌内涵、功能、服务、秩序、节奏等关系，其主体功能包括了四个部分，分别为门面、售卖处(餐厅点餐收银区、汤道衍生品外卖站)、展示区(用于展示原材料和相关工艺)、就餐后勤(厨房、储藏、监控、保洁)。这种处理手法体现了设计由技术层面向更复杂的文化和心理层面的推进。

门面：是品牌形象识别最为直观的环节。根据建筑形态将标准色、标准图形准确地运用于门面的各部位，同时，注重室内外空间的相互渗透等，将辅助图形置于室内外隔断的装饰界面处，既加强了品牌形象的可识别性，又使门面设计由外立面向室内空间渗透，增强了层次感和导向性。微妙的界面处理与中式养生保健饮食文化的内涵相适应，建筑装饰手法与平面视觉传

达手法实现以一体化形式出现,避免了视觉识别系统延伸应用的生搬硬套。

售卖处:主食的点餐收银区设于正对入口处或入口近侧。一方面利于管理,并与品牌运营策略相符合;另一方面标准化的尺度位置安排,使空间具有复制性,从而有利于连锁经营时在不同的建筑环境中有统一的参考模式。

展示区:展示区主要向食客展示食材以及加工工艺,向食客展示美食的制作过程,一般有两种展示方式,一是在厨房靠近大厅的墙立面设置显示屏以及食材展柜,二是厨房操作区的主要界面采用全玻璃形式。这样的做法可以增加食客对美食制作环境的信心,在此区域可以将企业的形象以员工统一制服为载体进行传播,加强食客对品牌形象的识别性以及信任度。

就餐后勤:主要功能是储存餐厅采购的相关物品,在设计中应将其规划在厨房的附近区域。餐厅储存设施所占的面积随餐厅规模不同而不同,一般而言,储存设施总面积的30%用于冷藏及冷冻,其余70%用于干藏及其他补给品的储存。此区域可以将冷藏车车体作为载体,运用企业Logo、标准字体、辅助图形等在车体上进行设计,从而达到宣传企业形象的效果。

3. 标准色彩在空间环境中的作用

在室内环境的一体化设计中,视觉识别系统的色彩在空间中的运用是一个系统化的工程,它主要体现为具体的颜色运用,更多的是以材质、灯光等方式出现。在很多平面媒体中,和谐漂亮的色彩在向空间转换时就有很大变化,出现与平面状态时完全不同的效果,这也是基于视觉识别系统的环境设计中需要研究的问题之一。在营造空间氛围的手段中,色彩是最直观和最具有心理影响力的要素,色彩运用得好,就能很好地塑造理想空间并强化其识别性和记忆性。

餐饮环境设计应依据其功能、规模、等级以及餐饮食品的特点、就餐者的心理需求和室内装修整体艺术氛围创造的要求而有所不同,在设计时既要重视对使用功能的满足、对就餐者的关怀,又要重视对氛围的营造。快餐厅由于其饮食文化的特点,一般会采用干净明快的色系,并常用偏黄或偏红的暖色调为主色调,其目的在于刺激人的食欲并增加翻台率。此外,快餐厅还强调其快的特点,在色彩的选用上常用原色,使其空间气氛热烈紧张,不适于逗留,如麦当劳鲜艳响亮的黄、红色调;肯德基的红、白、黑色调,都明快易记,识别性很强。其他餐饮品牌也大都追求此类色调,过多雷同和体现不了主题风格的餐饮空间视觉识别系统设计容易使人遗忘,因而不利于品牌文化的传播。

"汤道"快餐店在进行整体环境设计时,首先从其倡导的健康饮食内涵入手,避免一般快餐店的嘈杂喧闹,营造的是优雅时尚和富有文化内涵的空间,明确地锁定了较高消费层次客户群的日常饮食,与其他快餐店形成差异化经营。在确定了整体格调后,其视觉识别系统中的标准色,以深中国红、啡色、白色为主导色,掌控着整体环境气氛,并与灯光效果、材质、色彩环境、空间紧密联系,以创造一个舒适的空间。特别是对采光上的运用,可以很好地拉开和其他店面的差距。灯光可以有虚实之分,深浅之分,灯光布置的效果好,甚至会提高VI设计的效果。

总之,空间环境一体化设计系统是以立体、多维的空间为特征的设计载体,从平面角度来考虑品牌的视觉传达,或仅从餐饮空间自身要求进行环境营造,都无法满足信息时代各行业的发展需求。在实践中,越来越多的设计师也意识到跨界设计的重要性,并逐渐有了成功案例。因此,在进行品牌机构的整体形象营造时,各专业的协作、交流甚至跨界形成一种创新、有效的思维方式和设计方法。视觉识别系统空间环境设计一体化的设计思想和工作模式,就是从建筑、室内、景观、平面视觉传达系统、产品等方面综合考虑一个项目的设计,也是当下设计专业呈多元化的时代应重视的课题。

字体与版式设计

 5.3.2 视觉导视系统中的字体与版式设计

字体是导视形象设计中的基本要素之一,如何选择文字的字体、字号、规格,需要联系字体所在的空间环境、空间主题、空间大小等因素。在导视系统中,文字的篇幅是有限的,要简练、概括地传达信息。

1. 字体设计的细节

1) 字体大小和信息行长的关系

字体大小受信息行长的影响,就一个城市的导视规划而言,地名的标明是必要的,但如果将所有地名名称都罗列出来展示,显然较长的地名和较短的地名在组成的信息行距上就存在差异,所以需要适当地删减信息,以保证在一个标识牌中的字体大小都处于一个合适的状态。

2) 字体间距

同样字体大小的两种字母的组合,一般来说是为了视觉上更明显,黑底白字的字母组合间距要比白底黑字的字母组合间距更宽,这样能提高信息的可读性。

3) 行间距

合适的行间距能够保证信息更容易被人接受和阅读,不要为怕浪费空间而做出行间距的压缩和妥协。

2. 字体的选择

标识牌中,文字的大小是决定信息主次的关键。汉字的构造比英文复杂,英文的简单结构使其字体会形成色块状。在实际运用过程中,相同的中文和英文字级,中文会比英文显得小。在进行导视系统设计时,选择一种可以提供系列磅值的字体系统很重要。英文字体的易读性在很大程度上取决于小写字母的高度。

对字号的选择同样是非常关键的,字号的确定应该与读者群、材料质地、导视内容、目的和版式等内容相符。一般不管是书籍设计还是海报设计,都不会只选择一种字号,字号的选择需要结合网格、字形、磅数来考虑,以此来决定文字内容的层次。

中文字体常见的有黑体、宋体、楷体等,英文则包括常用的 Arial、Bodoni、Helvetica、Futura、Frutiger 等。大部分导视牌的外形是矩形的,使用造型笔画简洁概括的无衬线字体能与指示牌棱角清晰的外形相衬。对于此类外形工整的指示牌而言,造型笔画复杂多变的衬线字体可能会成为一种干扰性元素。需要注意的是,这里没有一个固定的标准,每个字体都有其应用的特点,要在实际项目中灵活运用,以达到理想的效果。

3. 版式的层次关系是导视形象设计中的基本要素之一

版式编排设计是导视设计中的关键环节,其决定了怎么样使受众更好地进行有效内容的阅读。所以导视中的文字和图形等信息内容需要严谨、有序地排版,这样才能提高使用者阅读的流畅性,使其更系统、清晰地了解路线。在导视中,不同的内容都有一定的主次关系,通过对内容属性和重要性的差异进行分析,可以对导视的信息内容进行分级:一级信息为重要的目的地;二级信息为下个目的地;三级信息为服务设施信息。这种分级方式是根据导视系统的构建模式建立的。

不同的空间导视信息都是独立的,其信息要基于信息内容的重要程度和路线顺序进行版式

设计。标牌可以通过区分信息属性和类别去控制信息量繁杂的问题。设计可以从色彩、文字、高度等方面着手，强调信息变化暗示的差异性，通过视觉表现的强弱对比来设计界面。色调值可用于区分导视设计中的要素，比如，主要的内容应该比一般内容要重一些，颜色上更醒目，反之亦然。色调、颜色和字体的共同作用是可以更好地强调层次，使整个导视牌的版式更流畅、易读。通过版式设计去整理信息的次序逻辑关系，可以使一个导视系统发挥有效的作用。

4．人的视觉习惯和版式的关系

综合人的视觉中心、视觉心理和阅读习惯要素，人的视觉在视野范围内的注意力是不均衡的。就一种具体形状的事物来说，视觉重心在导视牌的上半部分会比下半部分停留较久，左边的内容会比右边的内容更引人注意。显然，空间和事物的左上部分和中间偏上部分最容易引起视觉的优选。这一现象也同样适用于汉字，如果汉字左上部分模糊，汉字不易被辨认；而挡住右下部分，汉字往往还是可以辨识的。根据汉字的结构特点，笔画粗的字体一般放置版面的主题文字。笔画细或字号小的汉字可以作为副标题，作为说明文字。字体的色调是由其自身的比例和粗细度决定的，行越被压缩、越稠密，字体看上去越黑。文本的色调质量，受平行空间影响，如分行和齐行。纵向空间则由总的行间距和高度决定。此外，粗体字给人的感觉是向前倾斜，细体字则向后倾斜。

5．版式的网格关系

网格的使用赋予导视阅读习惯的连贯性和整体的统一性，强调的是一种界面的比例感、次序感。网格的模板是在了解导视牌的尺寸、大小、形状等数据之后进行的。设计师使用一定的风格进行设计是在视觉上帮助受众关注导视的内容，网格提供了一种能使导视系统中的文字、图形和其他要素之间产生视觉关系的机制。在任何情况下，版式设计都离不开网格。

6．版式的点、线、面关系

导视系统是由面到线，再由线连接到点的设计系统，点、线、面的各个环节都有其自身的重要性。一般来说，使用者在总平面索引中找到目的地，通过导视的指引最终到达。这期间，界面的点、线、面关系要保持相应的联系，去创造一条最流畅的路线完成导向工作。

本 章 小 结

通过本章的学习，能够使学生较为系统地了解字体、版式设计的实践应用，并通过大量的实例真正认识到字体、版式设计在实践设计中的重要性，为后续的实践奠定基础。

1．试举例说明字体与版式设计在平面设计中的应用。
2．试举例说明字体与版式设计在数字媒体设计中的应用。
3．试举例说明字体与版式设计在空间环境设计中的应用。

字体与版式设计

1. 内容：根据本章学习内容，分析字体设计在影视画面、网页设计中的表现手法。
2. 要求：运用字体与版式设计的各种视觉元素，按照版式设计原则进行合理的编排，正确传达版面所要表达的主题内容。
3. 目标：掌握各类设计中字体与版式设计的原则，正确编排相关媒体的版面。

参 考 文 献

[1] 陈海玲，张勤. 字体设计[M]. 合肥：合肥工业出版社，2000.
[2] 陈原川. 汉字设计[M]. 北京：中国建筑工业出版社，2005.
[3] 何晶，秦旭萍. 字体创意设计[M]. 长春：吉林美术出版社，2002.
[4] 周旭，余永海. 视觉传达设计概论[M]. 长春：吉林美术出版社，2002.
[5] 刘守安. 全彩中国书法艺术史[M]. 银川：宁夏人民出版社，2002.
[6] 安布罗斯，哈里斯. 文字设计基础教程[M]. 封帆，译. 北京：中国青年出版社，2005.
[7] 钱浩. 做字：实用字体设计法[M]. 北京：电子工业出版社，2019.
[8] 刘兵克. 自由"字"在 字体设计与创意[M]. 北京：人民邮电出版社，2015.
[9] 刘柏坤. 字体设计进化论[M]. 北京：人民邮电出版社，2016.
[10] 靳埭强. 字体设计 100+1[M]. 北京：北京大学出版社，2018.
[11] 陆赉. 字体设计[M]. 上海：上海人民美术出版社，2020.
[12] 范志安. 仓颉字方：字体设计基础与应用[M]. 北京：电子工业出版社，2020.